光影中国 十讲

上海大学出版社

程 波　——　主编

图书在版编目(CIP)数据

"光影中国"十讲/程波主编 . —上海：上海大学出版社，2022.7
ISBN 978-7-5671-4511-5

Ⅰ. ①光… Ⅱ. ①程… Ⅲ. ①电影史—中国 Ⅳ. ① J909.2

中国版本图书馆 CIP 数据核字（2022）第 135825 号

责任编辑　倪天辰
封面设计　倪天辰
技术编辑　金　鑫　钱宇坤

"光影中国"十讲
程　波　主编
上海大学出版社出版发行
（上海市上大路99号　邮政编码200444）
（http://www.shupress.cn　发行热线 021-66135112）
出版人　戴骏豪

*

南京展望文化发展有限公司排版
商务印书馆上海印刷有限公司印刷　各地新华书店经销
开本 710mm×1000mm　1/16　印张 16.5　字数 245 千
2022 年 7 月第 1 版　2022 年 7 月第 1 次印刷
ISBN 978-7-5671-4511-5/J·596　定价　68.00 元

版权所有　侵权必究
如发现本书有印装质量问题请与印刷厂质量科联系
联系电话：021-56324200

序：有"颜值"有"言值"的《"光影中国"十讲》

顾晓英

党的历史是一座蕴含丰富育人元素的宝库。上海大学打破学科壁垒，聚合优秀师资，立足课程主阵地，抓住课堂主渠道，讲好讲活百年党史，引导学生从学习党史中汲取经验、智慧与力量。2014年以来，学校用首创的思政课"项链模式"教学法，率先开发"大国方略"课程，拉开"中国系列"课程序幕，连续两届获得国家级教学成果奖二等奖。2017年以来，学校成功开发"育才大工科"和"红色传承"系列课程。"一院一大课"系列成为带动全校入选上海市课程思政领航高校建设的原动力。2021年，学校成功获评教育部"课程思政教学研究示范中心"（本科院校总15家，全国唯一地方高校）。上海电影学院开发的"光影中国"就是其中一门有"颜值"有"言值"的通识新课，同时被列为上海大学思政选修课。《"光影中国"十讲》教材基于同名课程而编撰出版。

有"颜值"有"言值"的目标定位

开发课程有高度。作为上海市属、国家"211工程"重点建设的综合性大学，上海市首批高水平地方高校建设试点，国家一流学科建设高校，上海大学在建强思政课、全面推进课程思政建设的同时，率先开发"开天辟地""体育中国""中国记忆"等，组成"红色传承"系列课程，用心用

功、讲好讲活伟大建党精神,得到学生欢迎、各级肯定、媒体密集报道。教师作为课程建设的主体,应提高政治站位、感悟思想伟力。结合教师精心选择的百余部中国电影佳作,"光影中国"课程节选片段从不同视角、不同学科,生动讲述党史故事,适时转换视角,找寻科学路径,帮助青年学生提升政治判断力、政治领悟力、政治执行力,拓展学生的历史视野和思想格局。

开设课程有温度。互联网时代是受众主导的时代,大学生是青年人中接受教育程度较高的群体。围绕学生、关照学生、服务学生,《"光影中国"十讲》让课程中的意识形态教育带有温度,老师们努力用适切的教学规律、青春话语解释电影中不同年代男女主角群体或个人生活,用镜头语言背后的理论逻辑和历史智慧打动学生。如第一课"山川中国",程波老师用电影镜头语言,展示山川变化。他讲到作为新中国成立50周年大型献礼片之一的《黄河绝恋》,用"小制作"呈现了战争的残酷,里面的黄河、长城、落日等自然奇观,秦腔、信天游等特色民俗,都镌刻着保家卫国、视死如归的民族精神。这部电影化为一滴水汇入百年党史的精神长河之中,也汩汩流入学生心田。

推广课程有力度。学校同步制作在线课程,采用翻转课堂教学使互联网这个最大变量成为育人育才的最大增量。"光影中国"课程已堂拍"尔雅"慕课和"棚拍"课程,上线网络平台,供全国高校线上选用。慕课让新时代党史教育插上数字化翅膀,满足青年大学生泛在而便捷的学习需求。团队还加入学校发起的"全国高校党史类课程联盟",举办公开课,让全国各地的联盟校大学生异地在线实时共享。

有"颜值"有"言值"的内容设计

有"颜值"有"言值"的课程是团队精心设计的。针对"00后"大学生还未完全定型的世界观、人生观、价值观,课程教学专题内容既要切实筑牢意识形态安全的"防火墙",同时也应勇敢直面问题,解疑释惑。通过百余部新中国电影,《"光影中国"十讲》用镜头里的人物及其故事,以鲜活影像积极引导成长中的青年学生更好地理解党的历史、党的现今大政方针,从而帮助他们树立正确的世界观、人生观、价值观。

用好红色"鲜活教材","光影中国"课程设计了校史剧"红色学府"片段。学校组织数百名学生参演党史电影《1921》,与百年前"为国家前途奔走呐喊"的青年人"隔空相遇",让当代青年学生仿佛身临其境感悟历史。"光影中国"带领学生从学科视角观察中国社会主流意识形态的宏大叙事,勉励学生回溯百年党史,知晓校史今昔,跳出狭隘"小我",勇于融入国家"大我"。

有"颜值"有"言值"的师资荟萃

教师的育人意识和育人水平,直接影响课程质量。《"光影中国"十讲》跨界"破圈",充分依托名师引领,激励青年教师发挥积极性、主动性、创造性,用学理学科学术魅力,赋予课程生命力。

名师组合成为课程开发者。课程团队成员程波、刘海波、张斌、徐文明和齐伟,五人组合,各有所长,各具风格,以此为核心,联袂不同学科专家、导演、表演艺术家等到课堂,串联起讲台上的璀璨"项链",一起讲好中国故事,讲好党史故事,讲好新时代故事,引导大学生认识中国、读懂中国。

名师团队成为课程讲授者。教师们本着学术研究底蕴,坚持守正创新,一方面从学科视角正面阐释、宣传、弘扬党史内容,注重文本细读、电影叙事、人物性格及背景分析,"把理讲清""把事讲明""把人讲活",帮助学生树立正确的党史观;另一方面敢于"亮剑",及时纠正学生错误的思想认知和偏激的言论观点。

今天,名师团队成为教材的编撰者。

前开有"颜值"有"言值"的课程,后著有"颜值"有"言值"的教材。

透过这密扎、睿智而又生动的文字,你一定可以感知,这里蕴藏着课程设计者的理念、传递着课堂温度和思想智慧……

翻开《"光影中国"十讲》,光临"光影中国"。无论是线上还是线下,"颜值"和"言值"依旧。

<div style="text-align:right">
2022 年 1 月 24 日

于上海大学宝山校区
</div>

目　录

序：有"颜值"有"言值"的《"光影中国"十讲》.................. 001

第一讲　山川中国.................. 001
 第一节　水之中国.................. 003
 第二节　山之中国.................. 011
 第三节　山水生活.................. 023
 第四节　上海的"一江一河".................. 026

第二讲　城乡中国.................. 036
 第一节　乡土中国.................. 036
 第二节　城市中国.................. 051

第三讲　中国时刻.................. 071
 第一节　何为中国时刻.................. 071
 第二节　中国古代史上的特别时刻.................. 074
 第三节　中国近现代历史中的十个"中国时刻".................. 076

第四讲　中国脊梁.................. 091
 第一节　何为中国脊梁.................. 091

第二节　古代中国的民族脊梁.. 093
　　第三节　近现代中国的民族脊梁.. 102

第五讲　多彩中国.. 116
　　第一节　红色中国.. 117
　　第二节　黄色中国.. 127
　　第三节　青色中国.. 133

第六讲　日常中国.. 139
　　第一节　穿在中国.. 140
　　第二节　食在中国.. 150
　　第三节　住在中国.. 159

第七讲　传唱中国.. 166
　　第一节　革命之歌.. 167
　　第二节　建设之歌.. 175
　　第三节　民族之歌.. 180
　　第四节　真情之歌.. 186

第八讲　中国根脉.. 193
　　第一节　人文世界.. 193
　　第二节　家国情怀.. 200
　　第三节　道德规范.. 204
　　第四节　传统传承.. 209

第九讲　中国面孔.. 217
　　第一节　"工农兵"面孔... 218
　　第二节　知识分子面孔.. 225

第三节　新时代与新面孔 .. 229

第十讲　青春中国 .. 235
　　第一节　青春觉醒 .. 236
　　第二节　青春有为 .. 240
　　第三节　青春无悔 .. 244
　　第四节　青春励志 .. 246

后　　记 .. 249

第一讲　山川中国

"山川"具有自然和人文的双重属性,它们佑启了瑰丽的人文历史。在我国的文明发展史上,壮丽的山岳江河不仅为人们的物质生活提供了丰富的资源,而且还以各异的形式同国人的精神生活展开了对话,它们组成了人们精神方面的无机自然界,即精神食粮。

作为文学、艺术重点观照的审美对象,"山川"的景观形质和人文灵趣倒映了个体、民族和家国的演变。"'文本化山水'(The Textual Landscape),是近来文学研究借助人文地理学有关'地方'(Place)作为一种新认知方式而来的概念。强调空间中的历史记忆的积淀,重视山水自然中所注入、传承、不断经典化的人文内涵。"[1]不同的艺术文本所提供的观测视角各有不同,与其他综合类艺术相比,"第七艺术"——电影的诞生和发展更为晚近,所具备的传播功效和记录价值也略胜一筹。作为一门以光影为载体的视听艺术,电影可以直观地将自然之"物"转换为艺术之"象"。换言之,银幕中的"山川"不仅可以被视作自然风貌的呈现,而且能够起到挖掘人文、反思社会的作用。

基于上述原因,通识系列课程"光影中国"立足于电影史和文化史的立场,选择以"山川中国"的议题作为首发。"山川中国"章节的具体内容将围绕"山川"这一对喻体展开,采取自水系到山脉的空间逻辑顺序,探寻祖国壮美河山的形象呈现,揭示中国山川影像与文明演变的内在关联,并剖析"山川"之于中国的影响。同时,本课程期待借助人文影视艺

[1] 胡晓明.江南文化诗学[M].上海:上海书店出版社,2018:111.

术的手段和力量,与民族优秀文化建立精神联系,树立正确的时代价值观念,在薪火相传的"山川"文明中找准自我定位,建构文化自信。

文化是人文地理环境的产物,不同的文化具有不同的文明生成模式。自文明体系的视角出发,综观世界发展史的历程可以得知,中华文明是唯一一个历史一脉相承且文明从未间断过的文明。中华文明产生于大河流域,是大陆文明的典型代表,而以农耕为主的生产、生活方式也为我国的山水文化进行了奠基。就具体的海陆位置而言,中国地处亚欧大陆东部、太平洋西岸,除了拥有壮丽的山川、陆地,还有着漫长的海岸线,然而,中国历史上的海洋探索却几经沉浮。早在明朝郑和下西洋时期,中国的航海技术便已位居世界前列,但是晚清的禁海运动和闭关锁国政策却令前进的步伐陷入停滞。近年来,国家提出了"一带一路"倡议,特别是21世纪"海上丝绸之路"建设蓝图,力图将大陆文明的稳定性和海洋文明的流动性融会统一,从而创建更多元的文明模式。一言以蔽之,随着国家整体计划的调整和格局面向的开拓,山川、海陆文明比肩发展变成了大势所趋。

孟子曰:"天下之本在国,国之本在家,家之本在身。"(《孟子·离娄上》)所谓的家国天下,乃是以自我为出发点的社会连续体。要想治国齐家平天下,个人的身体和品性修养是重中之重。面向世界时,国家便成为民族的主体单位,所以国家以自我为中心的自信认知尤显重要。华夏民族的自我认同源流久远,"中国"的命名方式便呈现了鲜明的自我确认特征。欧洲也曾有过类似的情况:以希腊文明为基础的"地中海"文明自视为世界文化的中心。电影里也有这样的情况:新西兰的"中土"世界即便架空现实也要确立自己的中心地位……不管是当代真实存在、过往历史存在,还是电影里的虚构世界,都包含了文化自信、民族自强的因子和意识。

中国"山川"文化的背后同样渗透了民族自信的问题。"泌之洋洋,可以乐饥。"(《国风·陈风·衡门》)山水的灵性可以使人获得精神上的愉悦和心灵上的启发。乔治·桑塔耶纳(George Santayana)在他的早期著作《美感》一书中曾将"美"定义为客观化的快感,他认为:"完全来自客观方面的印象是没有的,事物之所以会给我们留下印象,只有当它们和

观察者的感受力发生接触并由此获得进入脑海和心灵大门的手段时方能产生。"[1]我国的美学大家宗白华先生也曾探讨过这一议题,他在《美学散步》里指出,现实生活中的体验和改造是"移情"的基础,审美经验中的"身体参与"至关重要。当大众亲临关涉到民族文化和国族历史的山河时,他们所思所感的"山川"已然超越了自然状态,进而转化为举足轻重的民族记忆和民族心理符号而存在。

马克思称自然界为"人的无机的身体"[2]。也就是说,作为自然界的重要组成介质,"山川"在某种意义上形同国家的"体肤",它不仅哺育、滋养了国人的文化思想,而且潜移默化地影响着民族的精神气质,中华文明的演进和国家地理空间的变化辅牙相倚。毋庸置疑,民族认知和文化自信在某种意义上源始于国家的大好河山。

第一节 水之中国

"水"是地球上现存最丰富的化合物之一,资源覆盖面积约占全球的四分之三,水的现实重要性决定了它的地位高度。在人文领域,无数的精华都产自于水,其中,横跨中西的"水本原"学说最为著名。《易经》中,坎卦就代表了水,表"险"之意。古希腊哲学家泰勒斯提出了"水是万物的始基"的观点。我国春秋时期的《管子·水地》亦指出:"夫水者何也,万物之本原。"水文化是中国文化的母体之一,中国的传统文化不仅涵盖了儒家"智者乐水"的理智、道家"上善若水"的通透,还包含了释家"随器方圆"的达观。"水"在我国启发民智、衍生文明等方面发挥了重大作用,既能象征爱情受阻或甜蜜——"所谓伊人,在水一方"(《秦风·蒹葭》),又能表达的缠绵爱意——"柔情似水,佳期如梦,忍顾鹊桥归路"(秦观《鹊桥仙》),还能表达离别之愁——"花自飘零水自流,一种相思,两处闲愁"(李清照《一剪梅》)。在电影领域,"水"还以江河的形质参与到了

[1] 桑塔亚那.审美范畴的易变性[J].哲学评论,1928(53):130.
[2] 马克思.1884年经济学哲学手稿[M].北京:人民出版社,1985:52.

创作之中,不仅作为空间和背景要素存在,还能表现它与人密切相关的"情"与"意"。

一、长江:多元叙事意旨

长江发源于青藏高原的唐古拉山脉,是世界第三大长河。它一共流经了全国11个省市区,不仅是中国最长的河流,也是世界著名的大川,它横卧在中国的中部,蜿蜒千里,浩浩荡荡。"长江流域的自然景观丰富多采,气象万千,或雄奇险峻,或秀美澄鲜。但总的特点是宽广浩瀚,充满活力,清明透彻,奔腾不息。"[1]2020年11月4日,习近平总书记在推动长江经济带发展座谈会上指出:"长江造就了从巴山蜀水到江南水乡的千年文脉,是中华民族的代表性符号和中华文明的标志性象征,是涵养社会主义核心价值观的重要源泉。要把长江文化保护好、传承好、弘扬好,延续历史文脉,坚定文化自信。"[2]

如果说山水资源是国家软实力的重要组成部分,那么"江河叙事"则是我国影视文化的重要标签之一。例如,《一江春水向东流》(蔡楚生、郑君里,1947)、《话说长江》(戴维宇,1983)、《三峡好人》(贾樟柯,2006)、《长江图》(杨超,2016)等电影借用"长江"之水书写了个人的爱情、友情、抱负与忧愁,流露出对民族文化的热忱,以及国家的认同等。这是因为长江博大浩瀚、气象万千,因为长江拥有"日夜江流不息,古今浪涌滔滔"的迷人景观,因为长江之"水善利万物而不争,处众人之所恶,故几于道",因为长江藏着中华民族文化的魂。

在《一江春水向东流》中,长江勾连的重庆与上海,暗示了长江与抗战的历史息息相关,这可以看作是长江的首尾相接。该片是中国电影史上的史诗巨作,讲述了夜校教师张忠良、纱厂女工李素芬一家在抗日战争爆发时发生的一系列悲欢离合故事。如同宋代词人李之仪在《卜算子·我住长江头》中所写的"我住长江头,君住长江尾"一般,片中牵涉

[1] 余恕诚.李白与长江[J].文学评论,2002(1):25.
[2] 习近平.在全面推动长江经济带发展座谈会上强调 贯彻落实党的十九届五中全会精神 推动长江经济带高质量发展.

到了"重庆"和"上海"两座位于长江一头一尾的城市。但是，影片中的"情"不仅仅包含个体的情感，更多的是凸显了家国之情。随着抗战的全面爆发，张忠良跟随救护队转移至"陪都"重庆，并在大后方堕落地过起了纸醉金迷、不问世事的日子；而素芬则带着婆婆和孩子回到乡下，生活贫苦交加，夫妻两人的地理距离和生活差距都因这江水的阻隔形成了鲜明的对照。影片中的长江不仅是上海的张忠良和重庆的素芬之间分离的具象动因，更是隐喻动乱时代里阻隔中国无数家庭团聚的象征意象。数千年过去，滚滚的长江水依旧难以载动国仇家恨，在民族危亡之际，影片采用南唐后主李煜所写的"问君能有几多愁？恰似一江春水向东流"作为字幕题跋，十分贴合内忧外患的气氛。蔡楚生、郑君里导演以流水的变化起伏借喻国家的动荡不安，将个体、家庭的情感纠葛和伦理争议嵌套于宏大的民族历史当中，观照了家国同构之下的国族命运，颇具左翼批判底色。

　　长江在国人心目中的地位非同一般，其所负载的丰富意蕴一直延续至今。或者说，长江蕴含着中华民族的根与魂。长江在开山辟岭穿插迂回间启示着某种方向，在水流湿润草木枯荣时暗示了某种创造。2016年，杨超自编自导了电影《长江图》，他说："河流是活的，长江就是我见过的最大的活的事物，我没觉得长江就是一个航道或是一个地理的事物。我读唐诗宋词，它们带来我对河流文化想象的空间。这些东西合在一块儿，我就觉得它好看。那层层水雾和山河对每一个中国人都有激励意义，对我就更有了。"[1]"我首先考量的还是这是一条中国传统之河、一条审美之河，是一条在我们古代唐诗宋词这样优美的汉语当中存在的精神河流，这是更重要的出发点。"[2]

　　《长江图》以"旅行电影"的模式讲述了船长高淳根据亡父遗留的行船诗集，驾船沿江逆流而上的故事。高淳行船于山水之间的过程呈现了长江沿岸的空间特征，而他在航行途中遇到的人和事，以及其间所产生的情感纠葛，都以或真或幻的笔触赋予了长江生活气息与文化色彩。高

[1] 杨超,王红卫,沙丹,等.《长江图》三人谈[J].当代电影,2016(10)：45.
[2] 杨超,陈宇.《长江图》：艺术电影的新态度——杨超访谈[J].电影艺术,2016(5)：59.

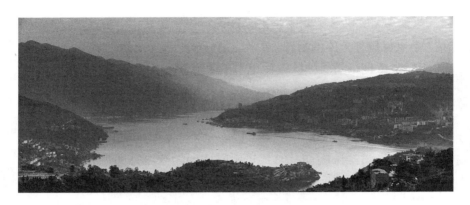

电影《长江图》剧照

淳途经长江下游、中游、上游的三段历程分别对应了他迷失、寻找、和解的过程,而他在航行途中选择停驻的寺庙、码头等节点也与自己的生命经历、爱情记忆形成了互文关系。此外,片中提及的民间传说和宗教故事,赋予了长江灵异、魔幻的气息,而多次出现的诗歌元素,则唤醒了观众对长江文学的记忆,并找到了生命之流过程中的生命意义。也就是说,"诗歌将灵魂荒芜的现实以短路的方式让昨日重现,回到灵魂清澈的过去"[1]。

顺着《长江图》之长江景,我们再往前追溯,便可以找到贾樟柯于2006年创作的电影《三峡好人》。"三峡"(瞿塘峡、巫峡和西陵峡)西起重庆奉节,东至湖北宜昌,是长江的重要组成部分。北魏地理学家、散文家郦道元的散文《三峡》用寥寥百字写尽了三峡的壮美,最后发出了"巴东三峡巫峡长,猿鸣三声泪沾裳"的慨叹,这种萦绕在三峡上空的呜咽愁绪和悲凉氛围一直延续至今。

贾樟柯一直喜欢表现时代浪潮下的小人物命运,如县城空间叙事是其电影的一大标志,除了故乡山西汾阳,重庆奉节也经常出现在他的镜头之中。他创作的《三峡好人》《江湖儿女》等电影都关涉三峡空间。《三峡好人》讲述了互不相识的矿工韩三明和护士沈红分别从山西到重

[1] 安燕.文本如何生产理论——《路边野餐》《长江图》之诗与影像的辩证法[J].当代电影,2018(8):89.

庆奉节寻找爱人的故事，纪实性地呈现了当代中国城市空间和人文社会面貌的巨变。作为社会变迁中的工业符号，"三峡"所隐含的底层人物的命运纠葛与工业时代的变化互相映衬，赋予了影片更深刻的迷惘和内涵。贾樟柯在创作笔记中谈道："静物代表一种被我们忽略的现实，虽然它深深地留有时间的痕迹，但它依旧沉默，保守着生活的秘密。"[1]影片选择以韩三明和沈红两个外省人的视角来审度这座即将被江水淹没的小城的处理十分巧妙，两人的外省人身份和即将搬离三峡库区的本土民众形成了对照，即故土空间和异地空间的对比背后掺杂着创作者的反思和诘问。一言以蔽之，贾樟柯借三峡的景观变迁和人民生存状态的变化反窥了中国现代化进程中的人与物，延续并更新了长江影视叙事的母题呈现。

长江水域辽阔，水系发达。在影视作品中，长江那星罗棋布的支流也逐渐被纳入影视书写的范畴。2019年，青年导演顾晓刚将镜头聚焦于"富春江"，拍摄了《春江水暖》。影片不仅获得了FIRST青年电影展的最

电影《春江水暖》剧照

[1] 贾樟柯, 万佳欢.贾想Ⅰ：贾樟柯电影手记1996—2008[M].北京：台海出版社，2017：178.

佳影片奖和最佳导演奖,而且还被选作戛纳国际电影节"影评人周"的闭幕作品。顾晓刚认为,中国的山水画在初创时期便已具备电影的媒介特性,即对时间的描绘,古人将卷轴画徐徐展开进行观摩的方式和胶片电影的卷轴转动、放映有异曲同工之妙。影片以元代画家黄公望的《富春山居图》作为片头,引用画中的文案介绍了富阳的地理、历史和人文,并根据其中的"春江经钱塘汇入东海"一语结构了本片,最终将江南顾氏家族的悲欢离合在"富春江""钱塘江"和"东海"三片江湖空间和春夏秋冬的四季变换里缓缓呈现。在《春江水暖》里,富春山水染指了中国山水画的风貌和意蕴,时代背景、城市空间和各色人物——融于水墨丹青式的勾绘之中,它超越了自然存在的意义,它融贯进了国人的血脉里。

二、黄河:民族寓言底色

与长江一样,黄河也起源于中国青藏高原的青海省,是我国仅次于长江的第二长河。"长江和黄河是中国的两股文化'核苷酸链',组成了中华民族的文化基因(DNA),具有复制、遗传、变异、重组、连锁、交换、互补、修补等生物学特性。"[1]

作为我国最早开发的地区,黄河流域凝结了中华文明最原始的基因。或者说,黄河流域形成了中华文明的重要组成部分——"黄河文化",包括半坡文化、马家窑文化、齐家文化、仰韶文化、大汶口文化等。正如有学者指出,"在中国古代文明的长期发展中,黄河文化不仅以其高度发达的文明长期居于多元文化的领导地位,成为当时多元文化的凝聚中心和中华古文明当之无愧的代表;并且不断地给予周围的多元文化以深刻的影响,最终以自己为核心形成了一个统一的、不可分割的文化整体——中华文明"[2]。在当下,黄河生态发展战略的提出,为复兴黄河文化提供了重要的支撑,也为实现中华民族伟大复兴提供了文化根基与历史依据。

"斩胡血变黄河水,枭首当悬白鹊旗。"(李白《送外甥郑灌从军三

[1] 李后强,李海龙.从长江黄河"双联体"看中华民族文化基因[J].社会科学研究,2021(1):166.
[2] 安作璋,王克奇.黄河文化与中华文明[J].文史哲,1992(4):3.

首·其一》)"黄河落尽走东海,万里写入襟怀间。"(李白《赠裴十四》)"神的故事"和"英雄的传说"是文艺界亘古不变的创作热题,创作者通常喜好将"英雄人物"的际遇与大江大河的特征相融合。黄河不仅见证了国人的艰辛生存境遇,同时也培育了中华民族强盛的生命力。历史的厚重和命运的深沉共同构筑了黄河影像的"底色",而这种"底色"又被导演们所运用,潜藏在了影像之中。例如,在改编自柯蓝的散文《深谷回声》的电影《黄土地》(1985)中,导演陈凯歌就引入黄河文化的宏大主题,旨在表达这片土地之人的生存状态。不管经历了什么,黄河仍旧是以"静"为主。在这里,人们"日出而作,日入而息,生儿育女,传宗接代。史铁生的小说《我那遥远的清平湾》中,对于黄土地上最常见的景象,有这样的描写:'……夕阳就要落下峁顶,吆牛声迴荡在土地和天空,悠长而又悲怆。第一个是犁田的,第二个是点种的,第三个是撒粪的。小小的行列在广阔的土地上缓缓走去,就象我们民族走过的漫长而又艰难的历史。……'这里的生活节奏,可谓缓慢,沉重,凝固。世世代代都这样过

电影《黄土地》剧照

来了,世世代代却又不满足"[1]。事实上,"在我们的影片所要展示的那个年代,引导着整个民族去掬起黄河之水的就是共产党。翠巧,是觉悟到了应该掬起黄河水的人们中的一个,即使那只不过是一桶水。人们的向往和现实生活之间总是横亘着艰难的道路,但是,现实中的每一个行动又总是放射着理想热烈的光辉"[2]。

《黄土地》力图对黄河这一民族文化的摇篮作出历史思考和艺术揭示,体现了人性关照、思想启蒙和文化反思的色彩。此后,这种知识分子的思辨成为陈凯歌作品里的作者性要素而一直被保留下来。后来,陈凯歌根据史铁生的中篇小说《命若琴弦》改编拍摄了电影《边走边唱》(1991)。该片同样聚焦于黄河流域,并以民族寓言的形式记叙了一老一少的盲人师徒在壶口瀑布边上的生活,追溯了民族古老的生活方式,深刻揭示了其周边的自然环境及民族精神状态。这种揭示,既是陈凯歌个人对于生命、家园的思考,又是对冷漠的"看客"与启蒙者的"被看"的批判,以及对民族的反思。

这种民族性的反思导演滕文骥同样具备,他拍摄了电影《黄河谣》(1989)。"它不象'《黄土地》表达的西部人是闷的',也不象《红高粱》那种'用西部的一些色彩'去涂抹内地文化,而是实实在在的总体上的'黄河文化'或'河套文化'"[3],"是一部充分自觉的民族寓言,是一部面对现代文明———一种他性文化时的民族自指与自称"[4]。《黄河谣》抓住了黄河文化的魂,巧妙地运用"花儿"这一音乐载体,借助黄河沿岸的脚户和土匪之间的恩怨纠葛,展现了黄河古道对人们生存的禁锢,进而对承载着沉重民族历史记忆的叙事场域进行了质询。

值得一提的是,时隔31年,在音乐综艺节目《乐队的夏天2》(2020)里的野孩子乐队表演了和电影《黄河谣》同名的歌曲,虽然两者在艺术形

[1] 张艺谋."就拍这块土!"——《黄土地》摄影体会[J].电影艺术,1985(5):54.
[2] 陈凯歌.《黄土地》导演阐述[J].北京电影学院学报,1985(1):111.
[3] 王一川.叙事裂缝、理想消解与话语冲突 影片《黄河谣》的修辞学分析[J].电影艺术,1990(3):71.
[4] 戴锦华.西部·寓言·艺人[A]见滕文骥.《黄河谣》[C].北京:中国文联出版公司,1991:178.

式上有所不同,但是它们传递的精神意志却是相通的。野孩子乐队在摇滚乐里嵌套了大量民乐元素,以民族风味的阿卡贝拉(无伴奏式合唱)和西方流行音乐形成区分,颇具时代性。所以,《黄河谣》的歌词和旋律即使较为简朴,但当创作者从平民角度出发,将黄河与个人、家乡乃至民族结为一体的时候,作品也就被赋予了共情的魅力。

说到音乐,秦腔、信天游等具有黄河流域文化元素的音乐是必不可少的。在电影《黄河绝恋》(1999)中,冯小宁导演设计性地将黄河、落日等自然景观同秦腔、信天游等具有民俗特色的音乐融入英雄故事之中,将爱情与革命历史相衔接,刻画了黄河边上乘风破浪的八路军战士形象,颂扬了中国人民面对侵略无畏不屈的民族精神。

此外,《怒吼吧!黄河》(1979)、《黄河在这儿拐了个弯》(1986)等电影作品都是选择以黄河作为表现主体,这些电影的主题风格都和《黄河绝恋》《黄土地》类似,几乎都带有民族寓言的色彩。但是,20世纪80年代末的电影《黄河大侠》(1988)是个例外,该片将武侠、娱乐、历史等不同的电影类型元素融入了叙事,对20世纪90年代中国电影在类型上的探索起到了预示作用。

中国地大物博,水域亦不胜枚举,除却长江和黄河这两大主要流域,素有"中华水塔"之称的"三江源"(长江、黄河和澜沧江的发源地)也值得大众关注。"三江源"地处青藏高原腹地,同融入现代建设中的河流相比,这片圣地保有更多的自然印记,无论从生态平衡的角度,还是从民族文化乃至整个社会发展的立场来说,保护和留存水域的原始状态都已然成了大家共同的希冀。

第二节 山之中国

"日月叠璧,以垂丽天之象,山川焕绮,以铺理地之形。"[1]山水的造化与文明的形态相融共生,作为一个多山国家,中国的现实地理环境决定

[1] 刘勰.文心雕龙·原道,录于詹锳.文心雕龙义证[M].上海:上海古籍出版社,1989:2.

了"山"在中华文化中的突出性地位。"山"的意识,从先民时期便得以存在,并有大量的书写。《礼记·祭法》中说:"山林川谷丘陵,能出云,为风雨,见怪物,皆曰神。"《尚书·尧典》也记载:"望于山川,遍于群神。"陶渊明在《饮酒》中也畅然写道:"采菊东篱下,悠然见南山。"可以说,"山"是"性本爱丘山"(陶渊明《归园田居》),"山"是"百神之所在"(《山海经·海内西经》),"山"可"会当凌绝顶,一览众山小"(杜甫《望岳》),"山""如南山之寿,不骞不崩"(《诗·小雅·天保》)……从青藏高原到喜马拉雅山、珠穆朗玛,到黄土高原、云贵高原、内蒙古高原,再到三山五岳,它们似乎串联起了中华民族的"山"文化与精神。

那么,电影中的"山"又是什么呢?如此,通过电影理解大山之于中华民族的意义亦言之不尽。

一、高原书写

20世纪80年代末、90年代初,第四代导演和第五代导演一起掀起了华语"西部片"创作热潮,尤其是西安电影制片厂、广西电影制片厂相继推出了一批享誉影坛的"西部电影"。所谓西部电影,"就是以西部地域为表征的,反映西部地区人民生活状况和生存状态的,具有强烈的西部精神和深厚的文化内涵的电影流派"[1]。时隔多年,以万玛才旦为核心的"藏地导演"崛起,电影市场上涌现出一批具有代表性的、展现西部风景的电影。例如,万玛才旦的《塔洛》(2016)、《撞死了一只羊》(2018)、《气球》(2019),王学博的《清水里的刀子》(2016),松太加的《阿拉姜色》(2018),拉华加的《旺扎的雨靴》(2020),以及陆川的《可可西里》(2004)、张杨的《皮绳上的魂》(2016)和《冈仁波齐》(2017)等。被称为"大地舞台"的高原是我国西部地区的主要地形,其相对平坦、广阔的环境比山地更适宜人民的生活。在银幕世界里,高原不仅呈现出一种地域景观造型,而且还涵盖了人物命运及地方文化的象征意味。

1. 青藏高原

被称为"世界屋脊"的青藏高原是世界海拔最高、中国面积最大的高原,

[1] 肖云儒,延艺云,张阿利.大话西部电影[M].陕西:陕西人民出版社,2004:12.

它位于我国的西南部，囊括青海、西藏两省。青藏高原得天独厚的自然条件和后天形成的藏族民情为文艺创作提供了丰富的素材，不少电影工作者将目光聚焦于此，渴望在这片辽阔而神秘的土地上寻找精神的乐园。

　　通常来说，广义的"藏地导演"包括生活在青藏高原上的非藏族导演和土生土长的藏族导演两类，他们都以表现青藏高原及藏人生活为主旨。汉族导演陆川和张杨是典型的"外族藏地导演"，他们皆以青藏高原为背景，前者拍摄了电影《可可西里》，后者创作了剧情片《皮绳上的魂》和《冈仁波齐》。《可可西里》聚焦的是生态问题，凸显可可西里地区藏羚羊等动物的生存环境。《冈仁波齐》则是以"零度介入"方式将镜头对准11位来自芒康的藏民，记录他们从家乡一路跪拜去西藏"神山"——冈仁波齐朝圣的过程。作为电影的片名，"冈仁波齐"兼具了自然和宗教的双重意义，除了是中国"十大名山""八大雪山"之一外，它还是藏族原始佛教的发源地。影片中，藏人将去冈仁波齐朝圣视作终极目标，众人"苦行僧"般转山转水转佛塔的行为彰显了他们对宗教的虔诚，而朝圣沿途的风景也化作藏族文化的象征。观众可以透过银幕中的文化符号来想象

电影《冈仁波齐》剧照

西藏,并重思信仰的重要性。《冈仁波齐》不仅对现代人的信仰危机起到了警示作用,同时也为藏文化更好地传播贡献了力量。

 以表现"藏地""藏人"和"藏文化"为己任的藏族导演则为大众呈现了最本真的藏地书写。以达娃央宗、万玛才旦及其团队为代表的藏族导演群落开辟了"高原剧场",他们的作品反映了青藏高原上藏民的物质、精神生活和生存空间的现状,体现了"藏地新浪潮"强调藏人"主体性"与注重藏文化传播效应的使命与担当。万玛才旦是藏族导演里的领军人物,他的作品往往具有迥异于都市的格调。《塔洛》是借"牧羊人"塔洛从荒无人烟的藏区大山走向繁华的都市的挫败,表现了他的不适应。这种不适应,既是他作为个体面对迥异于藏族文化的汉文化的不知所措,又是时代发展必然会面临的问题。随后,万玛才旦创作的《撞死了一只羊》虽说少了《塔洛》中的"不适应性",却也同样聚焦了藏族人关心的"生死""轮回"等问题。而这些问题,又延续到了他之后的作品《气球》之中。

 在《气球》里,万玛才旦利用"气球"(避孕套)来勾勒藏民达杰一家

电影《气球》海报

的日常生活。广袤而圣洁的高原既是藏民生活之所,又为羊群提供了休憩场地。卓嘎一家生活本就因为金钱问题而时常陷入困境,而获取经济来源的重要方式便是卖羊。当卓嘎怀孕后,生育与否的矛盾在这个家庭里凸显出来。尤其是随着达杰的父亲逝世,他们又因宗教信仰而陷入纠结漩涡。究竟应该生下孩子还是打掉孩子?卓嘎面临着人伦道德与宗教信仰的两难处境。在影片末尾,达杰实现了给两个孩子买气球的诺言,在父子三人回家的途中,两只红气球一只炸裂,一只飘飞于高原之上。面对这场宗教文明与现代意识、家庭压力与个人觉醒的斗争,万玛才旦没有直接给出答案,而是用半开放式的结局遗留无尽的想象空间。

2. 黄土高原

"文化是地域的肌理,地域文化在影片中的视听呈现是建构地域空间、形象和想象的重要内容。"[1] "黄土高原"和黄河一样被视作中华民族文明的发祥地。作为陕北大地最独特、直观的自然景观,黄土高原既是华夏祖先黄帝的安息之所,也是我国红色革命的发源地之一,一望无际、连绵不绝的沟壑和土塬皆携带着历史遗留的印记。这片寂寥无边、敞旷无垠的土地一直是导演们争相呈现的对象,第四代导演吴天明是其中的领军人物,他不但自己拍摄了《人生》(1984)、《老井》(1987)等一系列以黄土高原为背景的影片,而且还在担任西安电影制片厂厂长时力捧初出茅庐的陈凯歌和张艺谋等导演。由此,第五代导演在创作早期也产出了不少和黄土高原有关的影视作品,尤其以陈凯歌导演、张艺谋摄影的《黄土地》(1985)最为耀眼。

"《黄土地》突出视觉造型,用700英尺胶片表现黄河,用800英尺胶片表现'娶亲',用300英尺胶片表现安塞腰鼓,用900英尺胶片表现百姓求雨,因此影片的第一主角是黄土地,是黄河,是陕北的地理风情。"[2] "土地"与"人"是《黄土地》的灵魂,但是导演有意淡化人物和情节,将叙事主体转为黄土高原上千沟万壑的黄土地。在影片中,地域风光与景物占据了画面的多半空间,而人物则成为环境的陪衬与点缀,人类根深蒂固的

[1] 张慨,魏嫒嫒.中国当代地域电影研究综述[J].电影理论研究(中英文),2020(2):58.
[2] 杨远婴.导演的谱系[M].北京:中国电影出版社,2010:263—264.

愚昧、在自然面前的渺小等跃于银幕。

究其根源可以发现，《黄土地》及第五代导演初期作品所携带的批判现实主义风格与中国当代历史、文学中的"寻根"思潮有着紧密的关联。20世纪80年代中期，文化寻根的热潮在伤痕遗留和阵痛反思的氛围中破而后立，文艺创作者们力图从传统意识和文化心理层面挖掘民族的特性，渴望从传统民族文化的根系上找寻精神支柱，以此开辟新的民族风格和气派。在这样的时代语境下，当时的一系列文艺作品都带有鲜明的寻根意识，电影也不例外。虽然这股文学界的热浪已经时过境迁，如今的创作语境和20世纪80年代也有着天壤之别，但向优秀民族文化汲取营养，促进传统精华给养当代化、年轻化，依然是一项意义非凡的工作。

3. 内蒙古高原

内蒙古高原位于我国北疆，是中国第二大高原和重要的牧场，因为草原面积广阔而又被称为"瀚海"。"辽阔的土地和复杂的民族构成让内蒙古拥有了壮美多样的自然景观和丰富多元的民族文化特色，内蒙古民族电影一直以来，都是中国少数民族电影创作中的重要组成部分。"[1]中国少数民族电影史上的"两个第一"都与内蒙古有关：1937年，中国第一个少数民族电影剧本《塞上风云》以内蒙古草原为背景，讲述了蒙汉青年团结抗日的故事；1951年，新中国第一部少数民族题材故事片《内蒙人民的胜利》由毛泽东亲自题写片名，揭开了内蒙古电影发展的序幕。

蒙古族又称"马背上的民族"，"草原文化"和"马文化"是该民族的文化标志。20世纪90年代，塞夫、麦丽丝夫妇编导了《悲情布鲁克》等一系列极具蒙古族特色的"马上动作片"，这些影片的大获成功使得内蒙古电影重焕生机。"在塞夫、麦丽丝执导的影片中，一望无垠的内蒙古草原、广袤无垠的洁白圣雪、奔腾嘶叫的蒙古马群、彪悍骁勇的蒙古人民在影像中得到了全面凸显。可以说，'马上动作片'从自然环境、人物造型到文化底蕴都具有鲜明的内蒙古民族文化色彩。"[2]

[1] 余韬.内蒙古民族电影的文化脉络——兼论"讲好中国故事"的一种可能[J].当代电影,2019(9): 9.
[2] 周祥东.建国70年来内蒙古民族电影创作艺术的嬗变[J].电影文学,2019(22): 16.

《韩诗外传》云:"山者,万物之所瞻仰也。草木生焉,万物殖焉,飞鸟集焉,走兽修焉,吐生万物而不私焉。""天似穹庐,笼盖四野"的内蒙古高原上生活着许多游牧民族,同时也聚集了丰富的物种,然而现代化建设的步伐却扰乱了草原的生态平衡,对自然产生了危害,这一现象获得部分导演的关注。例如,中法合拍电影《狼图腾》(2015)以20世纪60年代至70年代的知青下乡为背景,讲述了北京知青陈阵、杨克到内蒙古草原插队时与草原狼、游牧民族相依相存的故事。该片通过草原牧民与狼争夺生存空间的搏斗、知青们养狼且与狼和谐相处的场景,表达了民众敬畏生命、爱护自然的思想,也彰显了对内蒙古草原文化的尊重。

电影《狼图腾》剧照

2010年之后,忻钰坤、张大磊、周子阳等内蒙古青年导演凭借FIRST青年电影节相继崛起,他们拍摄的《心迷宫》(2015)、《八月》(2017)、《老兽》(2017)等影片在业内收获广泛的好评。这些年轻的蒙古族创作者们有一个共同的特征,即将内蒙古电影的空间视域转移至城市。在他们的镜头下,内蒙古标签式的地域文化逐渐褪色,取而代之的是现代文明冲击下的城市景观。换言之,此时的内蒙古高原往往化作人们生活和心灵世界的抽象符号而存在,它广博地容纳了都市复杂的人际关系和无常的爱

恨情绪,是对新时代的呈现与自白。

4. 云贵高原

除了青藏高原、黄土高原和内蒙古高原,我国电影人对云贵高原的呈现同样令人印象深刻。云贵高原四季如春、气候宜人,被誉为"天然的摄影棚",是许多剧组青睐的摄制地。这片土地是我国少数民族的聚集地,丰富多彩的民族文化为电影工作者提供了多种创作的可能。回顾中国电影史,我们可以发现,不同的历史时期都有以云贵高原为地域背景的电影生产,其中就涌现了《芦笙恋歌》(于彦夫,1957)、《五朵金花》(王家乙,1959)、《阿诗玛》(刘琼,1979)、《云南故事》(张暖忻,1993)、《碧罗雪山》(刘杰,2011)等一批优秀的电影作品。

"十七年"(1949—1966)时期,云贵少数民族题材电影主要讲述的是本土原住民族的生活故事,它们主要承担了记录民俗风采,满足大众对多彩民族文化的想象,以及加强人民民族认同意识的文化功能。随着时代的发展,西南的高原山地景观作为文化空间里的时代讯号,裂变出了新的气象,虽然新时期的电影创作依旧附带了文化认同和价值观传达的功能,但其模式还融入了许多类型电影的元素。

2020年上映的《一点就到家》由许宏宇导演,陈可辛监制。它将故

电影《一点就到家》海报

事背景设置于西南山乡,讲述了魏晋北、彭秀兵和李绍群三位有志青年回乡创业的故事。《一点就到家》中"三个臭皮匠,顶个诸葛亮"式的"山乡合伙人"框架与陈可辛的前作《中国合伙人》形成了呼应与联动,述说着不同时期中国社会的变迁。在影片中,虽说许宏宇成功地完成了国家"脱贫攻坚"政策背景下的主题书写,但影片中设置了城市与乡村、传统与现代等二元对立的矛盾点,旨在传达一种和谐的乡村理念。在这片田园牧歌般的山乡世界里,究竟应该种植茶叶还是咖啡豆?年轻人应该回家建设山乡还是留在城市打拼?短期高收益与长期慢回报应该如何抉择?个人利益、集体利益与国家利益如何平衡?主人公们无时无刻不在做出自己的选择,而他们每一种选择背后都代表了不同的人生观和价值观,具有一定的教育指导意义。此外,片中设置的电商物流、包产种植等创业扶贫情节,关涉我国乡村建设和山乡振兴的政策,创作团队巧妙地呈现了西南高原的山村空间想象和主流文化生产,较好地完成了宣传国家意志的任务。与众多扶贫题材的影片相比,该片在新的时代背景下,以有理想、有信念的返乡创业青年为主人公,更具有亲民感和青年性。

二、"山中传奇":三山五岳

名山大川是中国地理版图上的靓丽风景线,许多重要的历史事件、典故甚至人文思想的来源都与之有关。我国对"山"文化的记录可以追溯到《山海经》,该书记载,"天下名山五千三百七十",在中国众多山岳之中,"五岳"可以称之为翘楚。常言道:"五岳归来不看山。""五岳"这一名称最早见于《周礼·春官宗伯·大宗伯》,书中记曰:"以血祭祭社稷、五祀、五岳。"而《诗经·周颂·时迈》里也曾提到:"怀柔百神,及河乔岳。"由此可以得知,"五岳"乃是古代民间山神崇敬、五行之说和帝王封禅相结合的产物。原始的山岳崇拜通常和政治活动、宗教思想有关,而它们也成为影视创作中的关键两环,若以"山中传奇"的说法概之,则主要可以将表现名山的影片分为两类,即"革命历史题材电影"和"武侠电影"。

1. 革命传奇

"星星之火,可以燎原。"大山在中国的革命征途中扮演了颇为重要的角色,从毛泽东依据井冈山革命根据地的成功经验总结出"农村包围

城市，武装夺取政权"的革命道路开始，一座座"大山"便成了重要的革命之所。许多大山由于灌注了革命志士的血泪理想而成为英雄之山，成为燃点中国革命的"明灯"。《智取华山》（郭维，1954）中"自古华山一条道"的艰险与解放军战士们的英勇机智形成了戏剧性反差，具有很强的传奇性。电影《狼牙山五壮士》（1958）由八一电影制片厂出品，史文炽执导。该影片改编自抗日战争中的真实事件，讲述了八路军战士马宝玉、葛振林、宋学义、胡德林、胡福才为掩护部队和群众安全转移，在狼牙山上英勇抗击3 500余名日军的故事。影片中，在打完最后一颗子弹后，五位战士站在狼牙山山顶，高喊着爱国宣言，坚定而果敢地跳下了悬崖。在烽火岁月里坚守阵地，狼牙山五壮士舍生取义的爱国主义行为感人至深，激励了无数热血男儿。2015年，史文炽导演的女儿秦燕以3D的形式重新翻拍了这部红色经典，以此作为缅怀。

解放战争时期，国民党特务煽动占山为王的土匪恶霸反共，而为了巩固来之不易的新生政权，上山剿匪成了中国革命的又一项任务。电影《智取威虎山》改编自曲波的小说《林海雪原》，讲述了骁勇善战的解放军203小分队与在东北山林盘踞多年的土匪座山雕斗智斗勇的故事。这一文本通过连环画、京剧、电影、相声等多种文艺形式进行传播，是我国文艺史上当之无愧的红色经典。2014年，徐克拍摄了3D版本电影《智取威虎山》，他将世人熟知的红色经典置入商业元素和类型架构之中，用武侠片的"侠匪对立"模式重新包装了红色故事，使其焕然一新。影片主角杨子荣形同侠客游弋、周旋于上级和匪徒之间，掀起了当代的快意江湖。另外，徐克还在电影中加入了大量特技，加强视觉冲击力，不仅有拳脚功夫对决，还有枪火决斗，更有坦克、飞机、大炮等武器加入决战。事实上，导演徐克完美地平衡了"艺术真实"与"历史真实"的关系，他以大众喜闻乐见的方式对革命样板戏进行现代化演绎，这种对于革命的新主旋律书写符合当代观众的审美趣味，进而引起了较大的市场反响，为同类型的题材创作开辟了新路径。也就是说，《智取威虎山》走了一条浪漫传奇的革命之路，满足了观众新的观影期待。

有些山川虽然不在我国境内，但也和中国革命历史密切联系在一起，比如在伟大的抗美援朝战争中。不论是《英雄儿女》（武兆堤，1964）中，

电影《智取威虎山》剧照

那句响彻整个山头的呐喊:"为了胜利,向我开炮",还是《上甘岭》(沙蒙、林杉,1956)中,志愿军坚守上甘岭阵地的坚决:"一寸也不少……",还是近几年的《金刚川》(管虎、郭帆、路阳,2020)、《长津湖》(陈凯歌、徐克、林超贤,2021)等作品,我们都能感受到:山,有了英勇的战士和革命者的精神注入,就具有了民族性、国家性。

2. 武侠风骨

山水是文化的载体,国家的文化传统和民族精神往往与早期的宗教意识有所关联。儒释道对国人的精神旨趣影响很深,它们都曾把名山作为比附的对象,如儒教强调"德性"的山水境界,佛教追求"空性"的山水境界,道教注重"自性"的山水境界。虽然它们传递的价值观各有侧重,但这些大山崇拜心理同属于传统文化缩影的范畴。武侠文化是中国传统世俗文化的重要分支,而武侠电影从属于武侠文化。作为中国最独特的电影类型,武侠电影发端于20世纪20年代,现今已经走过90余年的历史。

宗炳的《画山水序》云:"山水以形媚道。"在武侠电影里就有上山求仙问道的情节。老子说:"道法自然。"然而,所谓的"道"藏着江湖。有江湖的地方,就有刀光剑影,就有生与死。武侠电影中,最不缺的就是

"江湖"。

"江湖"是民间和庙堂之间的中介,三者关系密切而复杂。行走江湖,有的侠客"上山",有的侠客"下山";有的侠客"入世",有的侠客"出世"。在"上""下""出""入"间,有的侠客迷恋秘诀——降龙十八掌、六脉神剑等,有的侠客迷恋刀,有的侠客则迷恋剑……他们飞檐走壁,快意江湖。这些都是武侠电影必不可少的元素,也是其吸引人的关键之所在。

进一步来看,武侠电影里的山水空间往往呈现为超越物质性的精神空间,里面杂糅了儒释道的三重文化因子。庄子说:"相濡以沫,不如相忘于江湖。"(《庄子·大宗师》)江湖是从实到虚引申出来的具象空间,而武侠电影里快意恩仇的江湖世界是文化空间的一种隐喻,以及隐逸传统与出世意识的物化呈现。武侠电影对大漠黄沙、酒楼客栈、高山悬崖、竹林洞穴、道观寺院等标志性空间场景的展示,恰恰说明了"江湖"于静中藏动,于动中含静。例如,《英雄》在九寨沟胡杨林中的打斗场景、《侠女》《卧虎藏龙》《十面埋伏》中的竹海之战等,都构成了一个个"江湖"。又如,"胡金铨在《龙门客栈》中将山川流溪予以神遇而迹化;在《侠女》中塑造了'鸢飞鱼跃,活泼玲珑,渊然而深的灵境'"[1]。在这个"江湖"里,山、人、物融为一体,成了"山水"精神的写照。这种精神,又可以在陈凯歌的《道士下山》、侯孝贤的《刺客聂隐娘》、王家卫的《一代宗师》、徐浩峰的《箭士柳白猿》与《刀背藏身》等电影中找到。但是,我们不能忽略,"江湖"之中的"善",就像《卧虎藏龙》中李慕白要"正"玉娇龙的修炼之心一样。

武侠片是中国独特甚至独有的电影类型,在中国电影诞生不久便出现了许多武侠电影,如张石川导演的《火烧红莲寺》(1928)。如今,随着观众观赏要求的提高,传统单一的武侠叙事逐渐被创作者们弃用。现今的武侠电影往往交织了其他类型的因素。"鬼才导演"徐克是武侠电影的领军人物之一,他的职业生涯主要可以分为20世纪80年代初的"香港电影新浪潮"阶段和90年代的"新武侠"阶段,其中后者对华语电影的发展影响更大。徐克喜好将科技手段融入武侠电影,制造"怪力乱神"的玄幻

[1] 宗白华.艺境[M].北京:北京大学出版社,1987:151.

第一讲 山川中国

电影《刺客聂隐娘》剧照

氛围。但是,无论影片的手段和风格如何变化,名山大川的影子都不会在电影中消失。由此可见,"山中传奇"的创作模式之于"武侠"电影是何其重要。

第三节 山水生活

艺术问题首要体现为"人"的问题,山水是联系自然与自我的纽带,两者的和谐共生促成了美的缔结。国人向来讲求审美主客体之间的联系和互动。

自觉化的山水审美意识涌现于魏晋时期,"晋人向外发现了自然,向内发现了自己的深情"[1]。王羲之曾在《答许询诗》中写道:"取欢仁智乐,寄畅山水阴。""寄情山水""天人合一"已然成为大家处世状态的最

[1] 宗白华.美学散步[M].上海:上海人民出版社,1981:177.

高追求。作为折射人生观和价值观的镜子,电影文本里的山水往往也附带了"人格化"的特征。在银幕世界里,"山水"不单是作为一种自然景观存在,而且已经演变为个人情感的投射、民族精神的外化,它已然浸入了国人的生活。

　　风景秀丽、内蕴丰厚的庐山位于江西省九江市。这座名山集教育、文化、政治、宗教功能于一体,素有"匡庐奇秀甲天下"的美誉,诸如陶渊明、李白、苏轼、朱熹、郭沫若等古今文坛的巨匠都曾著诗文赞之。除了经典的文学作品,大众对庐山的关注还离不开一部传奇电影——《庐山恋》(黄祖模,1980)。

电影《庐山恋》剧照

　　《庐山恋》是一部集爱情、亲情、理想于一身的风景抒情故事片,由黄祖模执导,张瑜、郭凯敏主演。2018年,《庐山恋》被评选为改革开放40周年"中国十大优秀爱情电影"。该片讲述了侨居美国的前国民党将军之女周筠回庐山游览观光,与中共高干子弟耿桦一见钟情,并坠入爱河的故事。有着新中国第一部"吻戏"标签的电影《庐山恋》以政治为基调,

表现了个体对情感的追求,俨然一首"政治恋歌"。值得一提的是,由于庐山上的电影院每天只放映《庐山恋》,使其创造了"世界上在同一影院连续放映时间最长的电影"的吉尼斯世界纪录。

"生活化"的山水能够引发时代的震荡和人物的共鸣,它们不仅可以谱写浪漫的"爱情恋曲",还能撰写温馨的"亲情散文"。俗话说,母爱似水,父爱如山。父亲的深沉朴实和高山的坚挺无言别无二致,所以"大山"顺理成章地成了文艺作品里经久不衰的父亲形象喻象。1999年,霍建起借此母题根据同名短篇小说,拍摄了带有一定"唯美"色彩的影片《那山,那人,那狗》(1999)。影片主要讲述即将退休的邮递员父亲带领儿子重走山乡邮路,最终实现父子和解的故事。美工出身的霍建起在影片中极力地追求"美"。他在创作杂感中明确表示:"山是绿色的,是运动的。随着道路的延伸,随着情节的推进,美也在延伸着,变化着。从山脚到山顶,从村落到溪边,每一个角度都可以找到绘画性极强的构图,'山'作为这部影片的重要部分,它没有多少奇崛,没有多少荒凉,没有多少寂

电影《那山,那人,那狗》剧照

寞,它是美的。在儿子的眼里,山是新奇的美,神秘的美;在父亲眼里,山是深情的美,难舍难分的美。"[1]

《那山,那人,那狗》中的山光水影错落有致,传统的父亲形象与清朴的湘西山乡风光互融互衬,父子之间的矛盾和代沟也在带有传承仪式性的山水跋涉间得到了化解。霍建起让观众看到了一位令人感动的父亲。"他坚韧、平凡、善良的个性和他艰苦的工作溶为一体。他没有豪言壮语,没有张扬的性格。作为一个邮递员,他热爱自己的工作,把为工作吃苦看得很自然。作为一个好人,他关心别人,从工作中体验着人间的真情。在有的人的眼里,他得到的很少,甚至连常人所拥有的家庭温暖也得不到,但在有的人眼里,他又得到了很多,他从自己的工作中得到信任、情感和快乐这些比金钱和享受更宝贵的东西。"[2]当然,在与儿子相处的过程中,他又得到了一份理解、一份温情。这于儿子而言,亦是如此。可以说,《那山,那人,那狗》留下的是一份温情的遗产,它来自"大山"。

以山为盟,以水为鉴,国人悠悠的情谊萦绕在高山之中,流淌在河川之间。"深沉的山水意识使中国人具有独特的精神气质、思维方式和价值观念,它是构成我们民族形象的重要精神支柱。"[3]除了上述两部作品,表现时代与人情的《渔光曲》(1934)、《刘三姐》(1961)、蕴含反思意识的《巴山夜雨》(1980)、《天云山传奇》(1981)、《孩子王》(1987)和《巫山云雨》(1996)等影片也为大众理解山川空间和山水生活提供了丰富的案例。

第四节 上海的"一江一河"

上海西接长江,东濒东海,地处长江与黄浦江交汇的入海口,便利的水陆位置和特殊的历史归因一道支撑、推动着这座城市飞速成长。"国际

[1] 霍建起.《那山,那人,那狗》创作杂感[J].电影艺术,1999(4):65.
[2] 霍建起.《那山,那人,那狗》创作杂感[J].电影艺术,1999(4):66.
[3] 李文初,魏中林.中国山水文化[M].广州:广东人民出版社,1996:14.

化""现代化"是上海的标签。这座屹立于滩涂地带的城市,萦绕着无数文艺工作者对都市空间的想象。自1843年开埠以来,西方的文娱活动大批涌入上海。作为一种新兴的文娱样式,电影伴随众多舶来品一道传入上海,而上海作为中国电影的发源地,又顺理成章地成了银幕书写的热点地域。

黄浦江和苏州河是上海都市景观的代表,它们既是地理划分的角度和边界,也是都市生活和城市文化的空间载体。俄国学者康定斯基曾经说过:"任何艺术作品都是其时代的产儿,同时也是孕育我们情感的母亲。每个时代的文明必然产生出它特有的艺术,而且是无法重复的。"[1]上海的"一江一河"在本土城市影像志中扮演着重要角色,亦根据时代的变化而以不同意味的风貌和形式呈现在影像之中。

一、苏州河

苏州河是吴淞江流淌在上海境内的一段,长53.1千米。上海开埠后的1845年11月29日,清政府官慕久与英国领事巴富尔签订《上海土地章程》[2],开发吴淞江。因此,吴淞江成了重要的交通枢纽与经济腹地,吸引了无数外国商人。由于苏州河通往江南腹地,经由苏州到全国各地,因而吴淞江被外国商人叫做"Soochow River",即苏州河。许多电影不约而同地将它设置为故事发生的背景,甚至让它以"角色"的身份参与到叙事之中。

新中国成立前,苏州河两岸林立了大量的纱厂、纺织厂和印染厂,其狭窄的河道不仅承担了运输、排污的任务,而且还成了底层民众的生活聚集地。所以,这条河流在早期电影里的映现附带了旧时代的贫苦印记。沈西苓导演的《十字街头》(1937)以民族、阶级矛盾尖锐的20世纪30年代为背景,讲述了"毕业即失业"的青年大学生们离开彷徨的十字街头,义无反顾迈向革命的故事,是一部带有明显的左翼批判色彩的爱情喜剧。

[1] 康定斯基.论艺术的精神[M].查立,译.北京:中国社会科学出版社,1987:11.
[2] 其条款明确表示"本道兹依据条约,顾全地方民情,斟酌地方情形,决定将洋泾浜以北、李家场以南之地,准租与英国商人,以为建筑房舍及居留之用"。

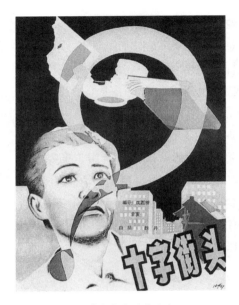

电影《十字街头》海报

在这部影片里,苏州河充当了推动人物行动和故事发展的元素。赵丹饰演的报社校对工老赵租住在破旧的居民楼里,而白杨饰演的纱厂教练员杨芝瑛搬到了他的后楼,两人因"一板之隔"而互不相识,直到一次偶然的机会才结识对方并相爱。杨芝瑛上班的纱厂位于苏州河岸边,老赵经常送她前去,这条河流见证了两人的感情。可惜的是,随着时势的变化,纱厂即将倒闭,杨芝瑛再次陷入了失业的困境。为了不拖累爱人,她只好选择和老赵告别。作为上海的"生命之河",苏州河滚滚流动的水流无法洗刷青年的迷茫和彷徨。众人只好在黑暗中摸索自己未来的去向,并渴望在动乱中迎接曙光。

1937年11月下旬,持续三月之久的"淞沪会战"以中国军队失败告终,上海沦陷。"整个苏州河以北也成为了动荡、不安全的空间符号,此岸与对岸,在很长时间里成了以苏州河区分开来的城市的不同社会和文化心理空间。"[1]战争题材电影钟爱表现"我以我血荐轩辕"的英雄血泪故事。"八一三"淞沪会战是上海有史以来最惨烈的战事之一,这场战役涌现了许多极具代表性的英雄事迹,如中国国民革命军第三战区八十八师五二四团团长谢晋元率领"八百壮士"留守上海闸北(现静安),在苏州河畔的四行仓库英勇阻击日军。这次战事,被许多导演改编,在不同时期拍摄了不同版本的影视作品。早在20世纪30年代末,应云卫导演以此为蓝本拍摄了《八百壮士》(1938),该片以苏州河为界限,呈现了军民在两

[1] 程波,马晓虎.从苏州河到黄浦江——上海城市影像的空间呈现与文化想象[J].电影理论研究(中英文),2019(1):89.

第一讲　山川中国

岸通力协作，联手阻敌的全民抗战实景。上映后，《八百壮士》立即受到了国内外观众的追捧，发挥了鼓舞人民抗战的教育作用。这一年，纪录片《八百壮士》也诞生了。1975年，台湾地区推出了丁善玺版本的《八百壮士》，该片添加了类型和商业的元素，不仅有柯俊雄、林青霞、徐枫等大牌明星加持，而且场景设置十分宏大，人物线索也更为复杂。影片发行后在台湾地区引起了较大轰动，它的主题曲《中国一定强》响彻街头巷尾，广泛激发了台湾同胞们的爱国热情，并增强了他们的民族认同感。进入21世纪，导演李欣拍摄了《对岸的战争》(2008)，该片的亮点在于导演选择以天真无邪的孩子的视角展现这段抗战经历，更加凸显了战争的残酷和无情。2020年，管虎拍摄了电影《八佰》。影片中，苏州河两岸军民众志成城，抗击日寇的场景唤起了国人的凝聚力，极具震撼力。尽管这些影片的创作主体、创作年代和创作背景截然不同，但它们不约而同地将"四行仓库"和"英法租界"两个空间并置，苏州河由之化身为战争与和平的分界线。影片批判且痛斥了帝国主义的侵略，也表明了国人保卫山河完整的誓死决心。过去是，现在也是。

迈入社会主义建设时期，我国涌现了一批反映苏州河状况的市民电影，如白沉导演，龚雪、张铁林主演的电影《大桥下面》(1984)。该影片讲述了个体缝纫女工秦楠和修车匠高志华突破生活和人伦难关，最终相爱相守的故事。这部朴素的"贫民爱情恋曲"借鉴意大利新现实主义的街头纪实风格，描摹了苏州河附近底层劳动人民的现实生活，记录了改革开放初期上海的市井社会实况，堪称20世纪80年代的浮世绘。"大桥下面"的片名隐喻了苏州河附近的个体户在

电影《大桥下面》剧照

029

传统观念盛行时地位低下、无处安身的艰难处境，但导演白沉也在片中赞扬了这群人自尊、自爱、自强的良好品质，并肯定了他们的个人价值。结尾处男女主角相视而坐，共同以乐观的心态迎接未来，发出"中国会好的，我们也会慢慢好起来的"的希冀。在《关于〈大桥下面〉的创作》一文中，白沉说："我认为我们的青年一代是大有作为，大有希望的。我就是想在片中回答这个问题。"[1]

进入21世纪，苏州河染上了一层都市和青年亚文化的迷幻色彩。20世纪80年代末、90年代初，第六代导演登上历史舞台，他们将华语电影的空间重心从农村转移回城市，倡导以个人情感体验消解民族宏大叙事，这和第五代导演形成了割席、分野的格局。导演娄烨以"游居"上海的切身体验为内核，拍摄了《周末情人》（1995）、《苏州河》（2000）、《兰心大剧院》（2021）等电影。上海是娄烨电影里的常客，对于苏州河，他也有着独特的理解。不同于白沉导演作品里灯火通明、生活清丽的苏州河风貌，

电影《兰心大剧院》剧照

[1] 白沉.关于《大桥下面》的创作[A].见上海电影（集团）有限公司.攀登未敢忘初心[C].上海：上海人民出版社，2019：300.

娄烨自编自导的《苏州河》关涉这条河流污垢的一面，弥漫着强烈的反思意识。影片以摄影师的一席独白搭配灰暗的苏州河景象缓缓展开，并用"我的摄影机不撒谎"的方式和态度记录了苏州河的"脏乱"与两岸建筑的残破不堪，呈现出它"废墟"与"颓废"的一面。从影片一开始，娄烨便向我们描绘了一幅流动的苏州河图景，令人惊愕。在摄影师"沿着河流而下，从西向东，穿过上海"，我们似乎闻到了腐烂的味道，也看到了残垣断壁的大楼和破损严重的桥梁，看到了苏州河河面上漂浮的塑料袋等。这种焦虑，实际上是娄烨对家乡失去未来的焦虑。或者说，娄烨无法想象现代性的上海。

此外，讲到苏州河就无法不讲外白渡桥，外白渡桥也无法离开苏州河。它们相伴相生，度过了数十个春秋，而这又被导演们用光影反复呈现。具体来说，这座桥从20世纪三四十年代开始，就被无数导演青睐，如袁牧之(《马路天使》，1928)、赵明(《团结起来到明天》，1951)、郑君里(《聂耳》，1959)、关锦鹏(《阮玲玉》，1991)、叶伟信(《大城小事》，2004)、彭小莲(《上海伦巴》，2006)、贾樟柯(《海上传奇》，2010)、柳云龙(《东风雨》，2010)、郭敬明(《小时代3：刺金时代》，2014)，以及美国导演乔·德特杜巴(《巨齿鲨》，2018)等。尽管外白渡桥大多时候是一镜带过，是在映衬以东方明珠广播电视塔为核心的现代城市风景线，但是"与东方明珠、金茂大厦、上海中心、世博中国馆这些同样带有鲜明的上海印记的载体相比，外白渡桥在共时性和历时性都具有无可比拟的优势：一方面它建成最早，见证了上海乃至现代中国的百年历程；另一方面它既融入外滩建筑群中，又置身于与浦东陆家嘴摩天大楼建筑群的对比中，无论从共时性空间还是历时性时间的维度，外白渡桥都有耐人寻味的阐释空间"[1]。

二、黄浦江

"打一个不一定恰当的比方，作为上海内里的苏州河孕育了上海，但

[1] 刘海波.电影中的"外白渡桥"：作为上海文化表征的符号分析[J].上海师范大学学报(哲学社会科学版),2019(4)：88—89.

在很长的时间里,它的'卑微'不足为外人称道,如一个'主内的母亲',是上海这座城市的'里子';而黄浦江对上海城市空间形成与发展的决定性影响则主要在近现代,并且逐渐成为上海现代主流文化和现代化进程的代表,在上海城市文化结构中扮演了'主外的父亲'的角色,是上海这座城市的'面子'。相比较于苏州河,黄浦江在上海城市影像中的呈现更为明显。"[1]

20世纪30年代的上海内忧外患、危机四伏,特定的历史原因和阶级分化使社会产生了巨大的分裂感,"朱门酒肉臭,路有冻死骨"的残酷景象随处可见,有钱有势之人无不集聚在黄浦江附近的高楼大厦里,久而久之,黄浦江逐渐形同于上海的"朱门"。袁牧之导演的《马路天使》(1937)就对这种乱象进行了批判。又如,黄佐临导演、魏鹤龄主演的电影《黄浦江故事》(1959),以历史化的表达方式讲述了船民常信根、常桂山父子自清末到新中国成立等不同历史时期的经历和变化。《黄浦江故事》是新历史语境下国家文化政策主导的文艺创作,带有鲜明的"十七年"电影特征。影片全景式地呈现黄浦江两岸的空间景观,它们共同见证了两岸劳苦大众的艰辛生活以及历史转变。在结尾处,江边的船厂造出了万吨巨轮,操劳了一辈子的船工常桂山在新中国实现了自己一生的梦想。此时,黄浦江作为国家意志表达的意象和载体,完美地完成了自己的隐喻使命。

这种想象与隐喻,在《情洒浦江》(石晓华,1991)、《团圆》(王全安,2010)等电影中进一步被延续、发展。《情洒浦江》是在改革开放的背景下,聚焦横跨黄浦江大桥的建立,凸显的是上海的现代化建设,以及中国打造"世界第一"的雄心。石晓华说:"考虑再三,尽管难度很大,我们仍决定同步拍摄,并提出了'大桥建成,影片完成'的口号。"[2]《团圆》则是聚焦民族内部问题,即以台湾地区的老兵刘燕生前往上海寻根之事,来凸显民族的认同感。"尤其是,刘燕生进入东方明珠的'肌理',注视着现代化建筑群落的上海。这种目光的注视,不是平视或者仰视,而是一种俯

[1] 程波,马晓虎.从苏州河到黄浦江——上海城市影像的空间呈现与文化想象[J].电影理论研究(中英文),2019(1):93.
[2] 石晓华.我们拍《情洒浦江》[J].电影通讯,1992(5):18.

第一讲　山川中国

电影《情洒浦江》剧照

电影《团圆》剧照

视,即通过望远镜来俯瞰上海全景。也就是说,刘燕生的游客身份在此刻发生了戏剧性变化,由芸芸众生变成城市的主人,并且身体和精神的双重超越激发了其对中华民族的认同。正如刘燕生所言:'这个上海已经认不出来了。'……刘燕生与东方明珠形成整体且注视着上海,这不仅指认了中华儿女的根,也在某种程度上确认了刘燕生的中国身份问题。"[1]

既然提到了"东方明珠",就不能不提它的价值和作用。或者说,"东方明珠"是黄浦江的符号,甚至是上海乃至中国的符号。这也是"东方明珠"被众多导演青睐的关键原因。例如,《十日情缘》(武珍年,1997)、《玻璃是透明的》(夏刚,1999)、《苏州河》(娄烨,2000)、《假装没感觉》(彭小莲,2002)、《目的地上海》(程裕苏,2003)、《最后的爱,最初的爱》(当摩寿史,2004)、《美丽上海》(彭小莲,2005)、《红美丽》(奥斯卡·路易·科思多,2007)、《第三种温暖》(李欣、吴天戈、毛小睿,2007)、《上海之吻》(Kern Konwiser,2007)、《夜·上海》(张一白,2007)、《海上梦境》(戴获,2008)、《从你的全世界路过》(张一白,2016)、《流浪地球》(郭帆,2019)、《人潮汹涌》(饶晓志,2021)等。更为重要的是,"东方明珠是位于'万国建筑群'的对面,依托的是黄浦江文化。黄浦江是它的母亲河,赋予了它一种历史使命感——从'旧'上海的苏州河时期到'新'上海的黄浦江时代,又使它具有海纳百川的精神品格与气质,开启了世界化进程。当然,'新'上海逐渐地形成了以东方明珠为原点并

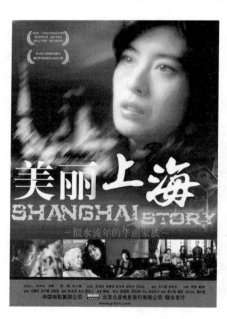

电影《美丽上海》海报

[1] 何国威,程波.被摄取的风景:电影中的"东方明珠"及其文化表征[J].北京电影学院学报,2021(8):103.

向四周扩散的现代摩天大楼建筑群,即由环球金融中心、金茂大厦、上海中心大厦等建筑形成的城市天际线,从而象征了文化、政治、权力的剧变,以及经济的高速发展。因而,以'东方明珠'为核心的天际线的形成不仅瓦解了'万国建筑群'的象征寓意,还昭示出走向未来的国家发展自信"[1]。

上海是华语电影的根脉所在,流动的江河以空间化的方式折射了这座城市的时代变迁和精神转型。"关于苏州河与黄浦江直接或间接的影像表达,往往跨越历史直抵当下,成为关于这座城市空间呈现与文化想象至关重要的意象符号,在影像书写之中不断地拆解与重构,回应历史传奇的同时也关照现实,着眼未来,为我们展现了一个多面可感、层次丰富的现代上海。"[2]

日月经天,江河行地。民族文化的源起、演进同地理空间的变化有着千丝万缕的联系,一个国家所处的地理环境往往能够影响民族的性格和命运。中国是一个山脉众多、江河遍布的国家,山水文化是中华文化图景中浓墨重彩的一笔,而电影中的山水将国家、民族和个人三者交融于一体,以积极正面的力量观照时代现状,为大众提供了触摸历史、观察现实和理解人生的别样视角。

新时代,新步伐。"山川中国"立足于文化立场,尝试由自然而人文,由形式而内蕴,从电影中的山水呈现洞见历史的风云和时代的变迁,有利于窥探不同语境下的自然、人文迈进,并建立民族自信。正如南朝齐梁人士陶弘景在《答谢中书书》中写道:"山川之美,古来共谈。"

[1] 何国威,程波.被摄取的风景:电影中的"东方明珠"及其文化表征[J].北京电影学院学报,2021(8): 105.
[2] 程波,马晓虎.从苏州河到黄浦江——上海城市影像的空间呈现与文化想象[J].电影理论研究(中英文),2019(1): 98.

第二讲　城乡中国

　　电影是关于"时空"的艺术,"空间"是其中最重要的表现形式。山川是关于空间的一个角度,"乡村"和"城市"是另一个重要的角度。作为现实世界中的基本空间组成类别,乡村和城市几乎形构了所有电影的地理、社会、文化与意识空间,而透过电影这一中间媒介,我国的城乡形象也在不同的时期得到不同的记录、传播。正如法国哲学家亨利·列斐伏尔在其著作《空间的生产》中所强调的:"空间产自历史的发展,并随历史的演变而发生重构。"

　　中国的社会形态经历了"乡土中国""城市中国"线性及并置的发展阶段,如今正随着城镇化进程和乡村建设的步伐,逐步向城乡一体化发展的阶段迈进。回顾这段漫长的发展历程,其间的每一次转型都浓缩了巨大的物质、精神、文化、经济等方面的变革。作为折射社会现实的多棱镜,电影自然是一直紧跟时代步伐,以"光影"的形式记录、复现真实世界的人与事、景与情。从"城乡"视角切入影像,不仅为电影和空间、光影和中国的关系寻觅到相对契合的时代精神,同时也充分印证了电影与现实之间深深的关联性。

第一节　乡土中国

　　中华民族源于农耕民族,泱泱人民的生活离不开土地。"童孙未解供耕织,也傍桑阴学种瓜",日出而作、日落而息的生活模式在国人的血液

里镌刻千年,祖辈流传。进入现当代,虽然国家对人民和土地的关系进行过几次重大的改革,但人民对土地的依赖虽减尤重。著名社会学家费孝通先生曾将这种社会状态定性为"乡土中国"。他认为,"从基层上看去,中国社会是乡土性的"[1]。乡土社会一经形成,便具有极强的稳定性,因为以农为本是古代中国治国安邦的关键。数千年的"小农"统治使国民的生命体验和价值观念潜移默化地与传统相连,这种附带"凝滞"色彩的历史遗留格局深刻影响着个人和族群的道德观、价值观与人生观。最终,"乡土中国"这一议题也由地理空间问题衍生、流淌、渗入了文化空间。"一百年来,伴随着中国社会的变迁,原本在逻辑上要与现代性如影相随的中国电影却始终没能摆脱传统乡村的泥土气息,与20世纪乡村的陷落形成对比,乡土中国和中国农民的银幕书写不但在数量上占据相当优势,并且对中国电影、中国文化产生巨大影响。"[2]

"乡村"是中国社会史上历史最悠久、影响最深远的空间形态和社会组织形式,以"乡村"为主体空间的影片在民族影像志的书写史上扮演着至关重要的角色。作为影视创作中的重点表现空间,乡村是多义的,由于时代背景的差异和创作观念的更新,不同影片对"乡村"的呈现、对城乡关系的展示各有所差。在电影里,"乡村"既可以被设置为承载传统观念的场所,也可以是寄寓皈依情怀的美好故乡;既能被视作思想规训的场域,又能寄托青山绿水的美好现实与未来……总而言之,"乡村"电影既记录了国人的日常生活状态,又体现了民族精神和文化价值的走向,是折射中国社会发展的一面镜子。

一、早期乡土电影及其城市想象

中国电影诞生于城市、发展于城市,聚焦城市的问题,而表现乡村面貌的则相对较少。20世纪20年代,以乡村为场景的电影才陆续涌现,并在30年代迎来了"乡村"题材电影的第一个创作高峰。例如,《劳工之爱情》(张石川,1922)、《雪中孤雏》(张惠民,1929)、《桃花泣血记》(卜万

[1] 费孝通.乡土中国[M].上海:上海人民出版社,2006:7.
[2] 凌燕.回望百年乡村镜像[J].电影艺术,2005(2):87.

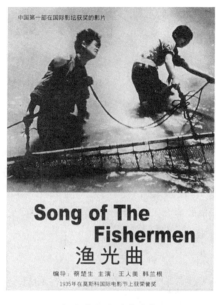

电影《渔光曲》海报

苍,1931)、《野玫瑰》(孙瑜,1932)、《粉红色的梦》(蔡楚生,1932)、《挣扎》(裘芑香,1933)、《春蚕》(程步高,1933)、《天明》(孙瑜,1933)、《中国海的怒潮》(岳枫,1933)、《渔光曲》(蔡楚生,1934)、《船家女》(沈西苓,1935)、《壮志凌云》(吴永刚,1936)、《中华儿女》(沈西苓,1939)、《中国白雪公主》(吴永刚,1940)、《一江春水向东流》(蔡楚生、郑君里,1947)、《八千里路云和月》(史东山,1947)等电影。这些影片都涉及了乡村的问题,包括阶级问题、伦理问题、政治问题等,凸显的是风土人情与人的善恶,以及人的进步与落后。其中值得一提的是《渔光曲》,这部电影曾连映84天,创下了当时国产影片单片放映的最高纪录,它还获推参加了莫斯科国际电影节,成为中国首部获得国际荣誉奖项的影片,打响了华语电影的知名度。

乡村和城市在电影中常常表现为竞争式的融合关系,它们并非截然割裂、各自为阵,而是以既矛盾又互渗的现实结构贯穿于中国影视创作发展的始终。我国的早期电影通常会以乡村人物的视角呈现他们对城市的想象,并"从刻画乡村的方面对城市进行反观,城市往往代表了先进现代化的思潮和与之相关的堕落的呈现特征,乡土的背景化具有虚幻的和想像性质"[1]。20世纪初,电影作为舶来品传入中国,这一新鲜的"洋玩意儿"迅速吸引了普罗大众的关注,"特别是对于生活在广大偏远地区、地位低下的中国人来说,价格低廉的西洋镜、走马盘这类光学玩具展示出的种种上流社会景观和西洋景致,既丰富了他们的娱乐生活,更型塑着他

[1] 张希.家园神话——中国电影中的乡土呈现及想像[J].电影艺术,2005(6):162.

们参与并感知现代物质文明的视觉结构"[1]。导演袁牧之敏锐地捕捉到了这一现象,并以此为题材拍摄了《都市风光》(1935)。这部较早具备反身自问意识的影片以戏中戏的模式讲述了进城务工农民透过西洋镜管窥上海浮世绘的故事。西洋镜里的洋片呈现了繁华的上海都市景观和富足的上层阶级生活,四个性别、年龄、出身各异的务工者纷纷把自身代入洋片剧情之中,以幻想自己未来在都市中的生活,极具奇观色彩。然而,现实总

电影《都市风光》海报

是残酷的,当洋片走马观花般地结束后,众人的南柯一梦也宣告破裂。城市的物质和堕落让这群务工者望而却步,生活的喜乐悲欢只有各人自明,他们究竟会登上火车去城市逐梦,还是原路返回农村生活,袁牧之没有直接给出答案,而是戏谑性地将镜头定格于主人公笑中含泪的面部表情,引人无限遐想。

二、社会主义建设时期的乡土电影

乡村发展格局同"社会经济环境""意识形态环境"和"大众媒介环境"息息相关,这些复杂的影响因子共同编织了乡村电影的符号形态网络。"十七年"时期是我国社会主义建设的奠基时期,也是乡村重新占据电影主体叙事空间的第二个重要阶段。早在新中国成立之前的1942年,毛泽东就发表了指导文艺创作的纲领性文件——《在延安文艺座谈会上的讲话》,明确提出了"文艺为工农兵服务"的方向,对新中国成立后电影的叙事和影像风格改变起到了重要作用。工业、农业、战争三大题材占

[1] 钟瀚声.从参与式吸引力到旁观式吸引力:基于中国电影视角的媒介考古——以《都市风光》与《西洋镜》为例[J].北京电影学院学报,2021(4):76.

据了该时期电影创作的主流位置。

1950年，张客导演的《农家乐》拉开了新中国农村题材电影创作的序幕。此后，《白毛女》（王滨、水华，1951）、《鸡毛信》（石挥，1954）、《平原游击队》（苏里、武兆堤，1955）、《五朵金花》（王家乙，1959）、《老兵新传》（沈浮，1959）、《李双双》（鲁韧，1962）和《农奴》（李俊，1964）等政治属性浓厚的乡村革命建设电影大量出现，而乡村也逐渐取代城市，成为该时期影视作品的空间主体。"十七年"电影主要以宣传社会主义革命和社会主义建设为己任，裹挟着深沉的红色基因。在这些反映新中国乡村生活、表现农民精神面貌的影片中，乡村成为政治方针政策落地的场域，电影中的主人公也化身为社会主义的宣传者和代言人。

电影《五朵金花》剧照

"'十七年'的影片，都十分注重表现政治气氛和时代脉搏以及人物生活的具体环境的地方色彩。通过'十七年'的中国电影，我们可以看到中国历史上涌现出来的形形色色的风云人物和普通平凡的劳动者，以及

他们成长、战斗、生活的环境。"[1]例如,沈浮导演的《老兵新传》是我国第一部彩色宽银幕立体声故事片,影片讲述了1948年解放军进军全国,一些转业老兵响应国家号召,垦屯戍边的故事。片中的主角战长河由著名导演、演员崔嵬饰演,他凭借真实生动的表演成功地塑造了一名有血有肉、敢作敢为且富有时代气息的老兵形象。在北大荒,战长河和战友们脱下戎装、铸剑为犁、开辟农场,这些生产建设的排头兵与国民党反动派斗智斗勇,动员失业工人、当地百姓参与建设,众人齐心协力克服生产困难,将荒原垦作良田,为前线提供了丰厚的粮食保障。北大荒的小麦丰收了,大批拓荒工人的事业、爱情花蕾也旺盛绽放着,他们在这片贫瘠的土地上成家立业,将自己的一生奉献给祖国的革命和生产建设事业,无怨无悔。数十年过去,东北边陲的"北大荒"已经升级为全国粮食供给的"北大仓",而"艰苦奋斗、敢于开拓、顾全大局、无私奉献"的北大荒人文精神一直流传,激励了一代又一代的有志青年到祖国最需要的地方去发光发热。

乱世立国,百废待兴。"十七年"时期人民的主人翁意识和创造热情空前高涨,文艺作品也充满了催人奋发向上的生命力。是时,文学界涌现出不少农村题材佳作,许多电影由此改编。柳青所著的长篇小说《创业史》在当时广为流传,被誉为"十七年"农村文学中的经典性史诗。2021年,传记电影《柳青》上映,影片表现的农村社会主义生产、改造的历史虽然和今天的时代有所距离,但创新创业的主题和拓展思路以及艰苦奋斗的精神却是一脉相承的。

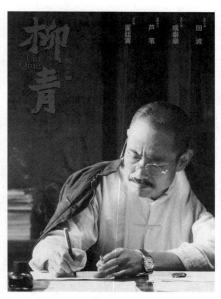

电影《柳青》海报

[1] 陆弘石,舒晓鸣.中国电影史[M].北京:文化艺术出版社,1998:118.

除了柳青,作家兼编剧李准也展露了自己对农村题材的把控能力。李准对农民的家庭生活情有独钟,他的短篇小说《李双双小传》被导演鲁韧采用。鲁韧以此为原型,拍摄了后来家喻户晓的风俗讽刺喜剧《李双双》(1962)。《李双双》是一部反映人民公社制度下农村新生活面貌的影片,讲述了热心集体事业的农村妇女李双双自觉地与自私落后现象作斗争,帮助丈夫喜旺提高思想觉悟的故事。《李双双》塑造了社会主义新农村、新农民和新妇女形象,展示了民众对理想生活的美好追求,肯定了一众农民从"为个人"到"为人人""为国家"的思想变革。在第二届大众电影百花奖评选中,《李双双》囊括了绝大部分奖项,成为最大的赢家。"李双双作为一个社会主义新人形象,具有强烈的理想化色彩,可以说是那个年代时代理想主义,乃至乌托邦精神放大了的形象体现,是一种'人性乌托邦'。同时,李双双的性格也具有强烈的民间传奇性,被强化和放大了的民间文化及其喜剧精神使得影片超越了那个特定历史时期的社会政治内涵而获得了一种永恒的艺术魅力。"[1]

三、转型时期的乡土电影及其城市并置

"乡村"顺随时代的变化而在影像中以不同的视觉形态、意识观念出现,乡村电影的创作脉络也始终与中国社会的演进历程保持着同频共振的关系。由于特殊的政治历史原因,中国电影在1966年至1977年陷入了发展的桎梏,不仅影片的类型拓展受到了较大限制,整体产量也大幅缩减。1978年后,改革的锣鼓敲开了城乡隔阂的大门,国家的社会形态逐步由"乡土中国"过渡到"城乡中国"。社会转型所带来的各种矛盾和问题,成为国人不得不直面的棘手事实,敏锐的创作者则用光影将世纪激变中的城乡割裂、并置等复杂境况印刻在电影里。1992年,中国社会由计划经济体制向市场经济体制转变,面对社会的剧烈变革,电影也不可避免地产生历史性阵痛。在这样特殊的时代背景下,第四代、第五代和第六代导演同台竞技,分别以风俗叙事、奇观叙事和底层叙事等几种不同的形式建构了20世纪末至21世纪初的中国电影格局。这三代导演的人生经

[1] 饶曙光.《李双双》与民间文化及其喜剧精神[J].当代电影,2005(5): 57.

第二讲 城乡中国

历和影片风格各有不同,但却都致力于揭露社会问题,"共同在新写实电影的空间里展示着乡村文化和现代文明秩序的冲突和都市人在城市加速转型期的迷茫状态"[1]。

20世纪80年代,我国的电影创作进入新时期。转型时期的农村电影"不仅将矛盾冲突聚焦于农村变革中遇到的一系列社会问题,同时还巧妙地把社会问题转化为伦理问题,塑造出鲜活丰满的人物形象,并以其浓郁的生活气息和鲜明的地域特色而成为农村题材故事片的经典"[2]。20世纪80年代初,赵焕章的农村喜剧片、胡炳榴的山乡风情片和吴天明的乡村反思片各领风骚,这三位导演都创作了知名的"农村三部曲"。其中,赵焕章的作品最贴近农村生活和农民感情,他的"农村三部曲"——《喜盈门》(1981)、《咱们的牛百岁》(1983)、《咱们的退伍兵》(1985)以喜剧片的形式,从农民自身视角再现农村日常,表达了农民的愿望,广受追捧。对比赵焕章的"群众路线"式创作,胡炳榴的"农村三部曲"——《乡情》(1981)、《乡音》(1983)、《乡民》(1986)更符合知识分子的审美。虽然胡炳榴也出生在农村,但他所表现的农村生活似乎带有一种距离感,喂猪、劈柴、放排的号子声、木槌声等劳动场景和声音元素等都附带了寓意性。在他的镜头下,乡村变得诗意化。时任西安电影制片厂厂长、第四代导演吴天明创作了"农村三部曲"——《没有航标的河流》(1983)、《人生》(1984)、《老井》(1987)。吴天明本人具有丰富的农村经验和浓厚的

电影《人生》剧照

[1] 程波.先锋及其语境:中国当代电影的探索策略研究[M].上海:上海交通大学出版社,2017:49.

[2] 饶曙光.改革开放三十年农村题材电影流变及其发展策略[J].当代电影,2008(8):22.

乡土情怀,他将创作转向了自己熟悉的西北农村,表现症候时代农民的生存困境和精神斗争。比如《人生》里的高加林这一角色"集聚了当代中国农村的各种复杂矛盾。他是处于新旧交替期的当代农村的一个富有历史的典型形象"[1]。在该影片中,吴天明采用粗糙的影像风格痛陈现实生活对于农村子弟的阻隔,这位接受了教育的新农民的惨痛遭遇和精神煎熬引人同情,高加林的负重前行和切肤之痛恰恰是社会转型时期我国城乡并置境况的折射。

20世纪80年代末至90年代初,第五代导演登上历史舞台。这代导演是1979年恢复高考后的第一批专业院校学子,他们经过了系统的电影理论学习和实践培训,影像风格十分锐利。在第五代导演的早期作品里,"乡村"是一个非常重要的空间支点,他们渴望在复杂多义的语境下捕捉乡民身上的传统文化底色,传递乡土缅怀、道德批判或历史质询。

第五代导演十分注重作品的历史感和思想性,他们拍摄的影片很大程度上表现了"寻根意识",并保持了对传统文化的批判。陈凯歌导演的《黄土地》(1985)、《孩子王》(1987)视听风格奇诡、文化意义突出,在他的镜头下,"'黄土地'是贫穷、荒凉的,祖祖辈辈生活在其间的人也是愚昧、麻木的,同时它又蕴藏着民族的生存伟力和爆发力"[2]。这两部作品所关涉的农人求雨、娶亲、教育、生存等方面的问题直指封建传统的劣根性,反思意味浓厚。此外,张艺谋的作品《红高粱》(1987)、《菊豆》(1990)、《秋菊打官司》(1992)、《一个都不能少》(1999)、《我的父亲母亲》(1999)都被贴上了农村标签。不过,与其说他的电影是农村题材的影片,不如说它们是以乡村为背景的电影。在张艺谋的电影世界里,乡村的传统格局和象征意义被淡化,而民族性的风俗则被放大为某种奇观。《红高粱》中的酿酒、颠轿、野合,《菊豆》中的染布,《大红灯笼高高挂》(1991)中的捶脚、点灯等传统民俗呈现皆打破了现实风俗的形式,而那些农村的生活场景表现似乎也变得意象化。

[1] 王富仁."立体交叉桥上的立体交叉桥"——影片《人生》漫笔[N].文艺报,1984(11).
[2] 陈凯歌.我怎样拍《黄土地》[A],录于罗艺军.《中国电影理论文选》[M],北京:文化艺术出版社,1992:559—560.

第二讲　城乡中国

电影《我的父亲母亲》剧照

在宏大的历史洪流和社会声涛中,第五代导演获得空前的声誉和关注,他们带领着中国电影走向世界。然而,时代在发展,他们拍摄的内容却依旧和传统挂钩,忽略了城乡之交、世纪之交的转型格局,失去了对中国当下现实的关联性。所以,初生牛犊的第六代导演和一些影评人开始指责他们的作品"不及物"。面对大量的质疑,第五代导演进行了反思和调整,众人纷纷将镜头从乡土、历史的角落调转到城市。例如,张艺谋创作的《有话好好说》(1997),陈凯歌的《和你在一起》(2002)、《搜索》(2012)等作品都将故事背景置于都市。至此,第五代导演开始"进城"。早于这个时间点,第六代导演已经悄然登场。

"全球化浪潮下的都市化进程使得中国乡村社会逐渐边缘化,中国的社会变迁将使乡村电影的衰退趋势越来越明显。"[1]在此背景下,乡村隐退、城市重新占据中国电影的主体空间。虽然第五代导演在世纪之交便

[1] 孟君.中国当代电影的空间叙事研究[M].北京:商务印书馆国际有限公司,2018:232.

尝试"进城",但城市叙事的领军人却并不是他们,而是第六代导演,"他们作品中的青春眷恋和城市空间与第五代电影历史情怀和乡土影像构成了明显的对照"[1]。

　　改革开放的浪潮席卷中国大地,中国的空间图谱不再是非城即乡,而是一种城市和乡村混合的状态。彼时,传统与现代、封建与开放、乡村与城市的碰撞和冲击接踵而至。在此关键转型期,第六代导演创作了一批关涉城乡问题的现实主义作品。他们把以前被遮蔽的都市景象移置到了影像表达的中心,城市面貌、城市人的状态和城市里上演的各类故事被空前放大。这群年轻人所寻找的美学依托和20世纪60年代的法国新浪潮电影、意大利新现实主义电影相逢,共同彰显了影像作为"现实渐近线"的功能,用具有"现实还原"色彩的小人物视角描摹社会现实,这是左翼电影以来中国电影现实主义传统的继承与发展。

　　第六代导演对底层的关注具有鲜明的时代价值,他们的摄影机记录、表现了中国城乡空间的变化。第六代导演的创作是一种道义上靠近大众,但艺术美学又呈现精英主义先锋性的综合体。

　　记录演变中的城市,挖掘城市底层、边缘人物是第六代导演作品的共同主题。透过这些作品,观众可以窥视到城乡的割裂、矛盾,以及城乡融合背景下的人民生活状态。王小帅的《扁担姑娘》(1999)、《闯入者》(2014)、《地久天长》(2019),王超的《安阳婴儿》(2001)、《江城夏日》(2006),李杨的《盲井》(2003)、《盲山》(2007)等作品都将镜头对准了都市的漫游者,以及形形色色的边缘人,揭露了城乡交叠处的灰暗。例如,《盲井》是演员王宝强的表演处女作,改编自刘庆邦的小说《神木》,讲述了青年农民外出寻父,发现农民工父亲遭人迫害身亡,自己也陷入阴谋的故事。这部黑色荒诞而又充满了现实疼痛的电影对同时期的影片生产影响巨大,掀起了同类型题材创作的热潮。这些影片中呈现的青年从农村到城市打工,陷入底层生存境遇中的问题、矛盾,在某种意义上就是城乡割裂、城乡矛盾的缩影和载体。

[1] 杨远婴.导演的谱系[M].北京:中国电影出版社,2011:341.

第二讲 城乡中国

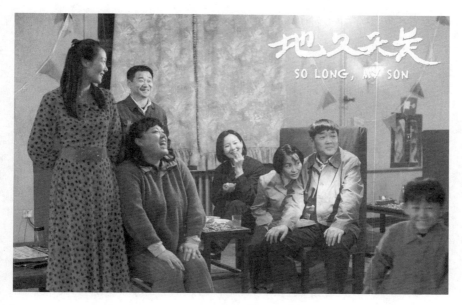

电影《地久天长》剧照

　　国家发展变革进程中的城乡状态一直体现在第六代导演的现实主义电影里。"县城"是城乡杂糅的标本空间,中国县城,尤其是中西部地区的县城,往往以城市的外壳形质包裹乡村式内里思想和处事行为。贾樟柯是出了名的"县城"导演,他的处女长片《小武》(1998)讲述了汾阳县城里的农村痞子小武的爱情、生活,是非常好的县城影像样本。此后,贾樟柯导演了"故乡三部曲"的另外两部电影——《站台》(2000)、《任逍遥》(2002)。贾樟柯电影的乡土气息一脉相承,却又有所变化。贾樟柯比较晚近的作品《山河故人》(2015)、《江湖儿女》(2018)依旧关涉山西汾阳和重庆奉节这两座小县城的问题,但他也在尝试开辟未来城市、海外城市的空间想象,这映射了贾樟柯及其他第六代导演浮上地表、走向世界的整体态势。

四、山乡巨变与新农村电影

　　在国人的既往观念里,乡村似乎是"贫穷"和"落后"的代名词,然而,随着社会的发展,这种情况正悄然发生着改变。2005年,党的十六届

五中全会提出了建设社会主义新农村的要求。在这一背景下，中国的乡土电影创作亦顺随时代的方针，迈向了转型之路。这一时期的乡土题材电影在创作路径和言说模式上都更加多元，既有具备纪实、传记性色彩的正能量扶贫电影，又有兼顾类型与商业考量的新主流影片。

2021年是决战脱贫攻坚、决胜全面建成小康社会之年。为了攻克乡村发展的难题，顺利跑好脱贫攻坚"最后一公里"，党中央提出了"绿水青山就是金山银山""精准扶贫""建设美丽新农村"等一系列概念。这些理念的施行使电影的空间叙事视阈从城市再次转向乡村成为可能。

让人民过上好日子，互帮互助，攻关克难，实现共同富裕是"中国梦"的题中之义。"乡村是全面脱贫攻坚战的主战场，也是精准扶贫题材电影的主体叙事空间。相比于城市空间在电影作品中呈现出的多元面貌，乡村空间在中国电影中'甫一出现便是有着自然美学和意识形态双重意味的空间范畴'"[1]，"并形成了相对应的两种阐释体系，即乡土（自然美学之载体）与农村（意识形态之载体）"[2]。

电影《十八洞村》（苗月，2017）充分地印证了这一点。十八洞村位于湘西土家族苗族自治州的花垣县，地处湘黔渝三省交界处，习近平总书记曾于2013年亲自视察、访问过这个村落，并在此提出了"精准扶贫"的思想。"贫困群众既是脱贫攻坚的对象，更是脱贫致富的主体。"[3]电影《十八洞村》以该村中的真实案例为蓝本，讲述了退伍军人杨英俊通过当地扶贫工作队的帮扶，带领自家兄弟立志躬行，完成物质、精神双重脱贫的励志故事。影片依托湘西独特的自然风貌和乡土人情，将宏伟时代背景下"小人物"的"大情怀"生动呈现出来。《人民日报（海外版）》副主编李舫认为，影片摒弃了以往农村题材影片的惯用模式，用精巧的叙事结构，真实的矛盾冲突，体察描摹着当代农民丰富而又敏感的内心

[1] 孟君.一个波峰和两种传统：中国乡村电影的空间书写[J].现代传播（中国传媒大学学报），2016（4）：81.

[2] 李百晓.空间逻辑与文化使命——精准扶贫题材电影创作研究[J].电影艺术，2020（6）：49.

[3] 习近平. 在打好精准脱贫攻坚战座谈会上的讲话. https://www.xuexi.cn/lgpage/detail/index.html?id=3925156302488543749&item_id=3925156302488543749，2020-04-30.

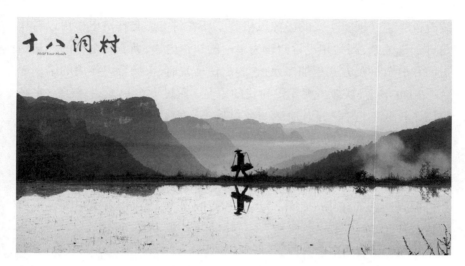

电影《十八洞村》剧照

世界。片中的乡民不再是符号化的政治观念或象征,而是有血有肉的独立个体。《十八洞村》以'立志、立身、立行'为精神内核,反映着当代农民战胜自然、战胜自我的心路历程,折射出中国几代人的苦难史与奋斗史"[1]。

　　脱贫攻坚是时代的创举,在艰巨的乡村建设征途中,"十八洞村"的经验和故事已然超越了单一、具体的村落意义,进而上升为全国脱贫攻坚工作精神的示范和象征。与此同时,电影《十八洞村》也成为扶贫创作的参照座标。尔后,《南哥》(郑华、潘钧、王俊翔,2017)、《李保国》(赵琦,2018)、《秀美人生》(苗月,2020)等极具中国特色的优秀扶贫题材电影相继问世,接力传递弘扬了中国人民攻坚克难的精神。进而,随着国家经济社会的发展,这类题材的作品也开始由"脱贫攻坚"类电影转向"新农村电影"。所谓新农村电影是近年来"主旋律电影拓展的新方向。它们服务于建设小康社会的新时代新愿景,继承了中国主流电影的叙事传统,延

[1] 杨晓云."以民为本"的中国叙述——电影《十八洞村》学术研讨会综述[J].当代电影,2017(12):193.

续着社会主义现实主义的影像风格"[1]。新农村电影与扶贫电影可以看作是母子集关系,因为相对旨归较为单一的扶贫电影,新农村电影的题材覆盖面和故事呈现方式更加多元,它的出现是政府、市场合力作用的结果。

2020年,国庆献礼片《我和我的家乡》通过五个单元讲述了发生在中国"东西南北中"五大地域的乡村故事,综合展现了我国现代乡村发展的图景。影片中的几个单元故事——《北京好人》《天上掉下个UFO》《最后一课》《回乡之路》和《神笔马亮》,分别关涉了"全民医保""特色文旅""教育覆盖""电商下乡"和"基层干部"等几方面,以此彰显"仁政"对乡村振兴的推动作用。此外,和《我和我的家乡》同期上映的电影《一点就到家》(2020),同样关涉扶贫、乡村建设等主流议题。该片透过三位返乡青年的经历呈现西南山乡面貌,展现民风民俗,既具有浪漫主义气息,又充满现实主义色彩,因而被称作"乡村版《中国合伙人》"。影片里两种截然不同的乡土经验在银幕上的呈现和投射,相辅相成。咖啡还是茶、现代还是传统、城市还是乡村等多元对立的清晰指代,指向当下和过去两个向度,始终蕴含着乡土社会特色的底层基因探寻。

相对生硬的宣教,新农村电影的观赏性和思想性都得到了很大提升,而它们所取得的票房成绩也重新证明了农村题材电影在市场上的号召力

电影《我和我的家乡》剧照

[1] 陈犀禾,赵彬.新时代扶贫题材电影的中国性研究[J].北京电影学院学报,2021(1):111—117.

与受欢迎程度。这些以轻喜剧形式承担时代使命、反映时代风貌的文艺作品致力于呈现全新的农村风貌，塑造全新的农民形象。由此，观众可以通过电影更直观地看到不为人熟知的当下乡村面貌，了解为乡村建设不遗余力奉献甚至牺牲的平凡英雄。村干部、退伍军人、大学生村官、优秀企业家和科研人员是农村主旋律书写的人物范本，多元的人物身份建构贴合现实，丰富了影片的层次性。"第一书记"是英模角色最常见的身份，他们通常是从各城市、各单位抽调的一些骨干，以此作为精准扶贫的责任人驻扎到贫困山乡。例如，《我和我的家乡》最后一个单元《神笔马亮》的故事里，沈腾饰演的画家马亮被单位指派前往山乡扶贫。作为村里的第一书记，马亮利用自己的专业优势，将了无生趣的山村建设得欣欣向荣，如诗如画。原本脏乱的村道，如今四处遍布涂鸦、壁画，极具艺术性；大面积的麦田，勾绘了一列火车，俨然一幅艺术品；与此同时，特色乡村旅游也发展得有声有色……片末，高速行驶的列车飞驰驶过田间，奇观化的一幕凸显了乡村的"现代性"。山乡翻天覆地，焕然一新的风貌经过艺术的美化，投射在银幕上，令人心潮澎湃，为之震撼。这种现实与超现实结合的创作手法虽说带有一定的想象性，但它却寄寓了人们对未来乡村美好的期盼。

　　社会是不断变化、发展的，每个时代都有特定的阵痛和悲苦，但亦有前行的步伐和曙光。为了推进现代化、城镇化进程，国家和人民付出了巨大的努力，"社会主义新农村建设"并不是一句空头口号，它切实惠及每一位需要帮助的人。大批有志之士扎根乡土，长期踏实工作，艰苦奋斗，山乡风貌由渐变累积为剧变。透过新农村电影，大众直接或间接地感受到乡村的变化和振兴，体会到祖国的昌盛和伟大，这是一种主流价值观和正能量的传递。

第二节　城　市　中　国

　　"城市"是现代文明的产物，它的文化属性与"乡土"迥然相异。"在一个国家现代化进程中，城市化是最为关键的一个阶段。城市化所带来

人们生活空间的多变与拓展以及引发的人们的思想观念的诸多变化,都将成为一个社会成长的见证。"[1]由于空间位置的特定性,城市往往具有自然或人文的差异,这也使得它们各具个性之美。城市电影见证了地区的发展,同时成了城市视觉文化的载体。现实世界中的那些多维城市形象,透过银幕窗口跃然于大众眼前,进而又能增添几分愿景与梦想的色彩。

一、超级都市:北京与上海

城市化和工业化相伴相生,相辅相成。随着我国经济水平的提高,城市化、工业化进程加快,新一线城市如同雨后春笋般涌现,二三线城市也逐渐冒出,但"电影神话的真正用武之地仍然是大城市,仍然是生存搏斗场——都市"[2]。电影源产于都市,两者互装互饰。目前"北上广深"四地,论及电影与都市的关联性和亲密性,"帝都"北京和"魔都"上海似乎更胜一筹。

1. 北京

首都北京,我国的政治、经济、文化的中心。1905年,我国第一部电影《定军山》便诞生于此。这座千年古都与现代文明的电影就此结缘。"对于北京形象,老舍称之为'古都景象',北京大学教授赵园谓之'永远的城'。它成功地将乡土中国和政治历史中国糅合在一起,成为北京形象的原初景观。"[3]作为我国的"中心之城",北京永远是国家的脊梁和人民的支柱,那被载入电影的"北京城"和"北京人"则是我国社会发展和人民生活流变最直观的印记。各类因素的杂糅,注定北京是中国城市书写中浓墨重彩的一笔。

"空间不仅构成了我们生活的世界,而且以其表象'说明'着这个世界。空间符号在表达其功能语义的同时,在深层次上还表达着更为复杂

[1] 路春艳.中国电影中的城市想象与文化表达[M].北京:北京师范大学出版社,2010:1.
[2] 伊芙特·皮洛.世俗神话:电影的野性思维[M].崔君衍,译.北京:中国电影出版社,1991:108.
[3] 张英进.中国现代文学与电影中的城市:空间时间与性别构形[M].秦立彦,译.南京:江苏人民出版社,2007:86.

第二讲 城乡中国

电影《末代皇帝》剧照

的语义。"[1]北京原来叫北平,乃中国古都,是我国皇权、政权的缩影之地。过往年代,这座处处充斥着权力的城市,也掩藏着大小不一的江湖。意大利导演贝纳尔多·贝托鲁奇(Bernardo Bertolucci)的电影《末代皇帝》(1987)是1949年以来首部得到中国政府全力合作的关于中国的西方电影。该片呈现了中国最后一位皇帝——爱新觉罗·溥仪从登上皇位至转变为普通公民的跌宕人生。中国政府罕见地许可了这部影片在紫禁城内拍摄,高耸的城墙、雍容华贵的装设等处处渗透着皇族的权威。除了声名显赫的王公贵族,历史角落里的普通人也逃不脱阶级的压迫和现实的压榨。改编自老舍先生同名作品的影片《茶馆》(1982)、《骆驼祥子》(1982)分别关注茶馆老板、人力车夫等底层民众,这些小人物一生的喜乐悲欢顺随北京的发展浮沉起伏,民众的命脉早已与皇城融为一体。

都城的发展变化倒映中国社会的进程,折射人民的生活状态和精神世界指向。北京历史底蕴深厚,数千年来,不计其数的国人生活于此,"我城"式自我定位和认知使这座城市的内里渗透出稳定的家园意识。"根"和"家",是注入中国人血脉的意志。随着城市化的进程,北京城貌

[1] 童强.空间哲学[M].北京:北京大学出版社,2011:171.

几经流转,不少人失去了自己的家园,精神也被异化。陈凯歌拍摄的短片《十分钟年华老去——百花深处》(2002)讲述了"疯子"冯先生请工人搬"家"的故事。搬家队穿过断壁残垣,发现冯先生的"家"早已被夷为平地,众人皆当此人疯言疯语。短短十分钟,陈凯歌完美地呈现了虚与实的交错、历史与现实的传承,以及对于过往细腻而繁杂的怀恋。如果说家园的消逝是公共性的伤疤,那么记忆的模糊则是私人化的痛楚。和《百花深处》里四合院、胡同、旧街等北京特色空间符号的消失不一样,姜文的电影《阳光灿烂的日子》(1995)将改革开放前后的北京进行了对比,管虎的电影《老炮儿》(2015)也表现了六爷对过往"江湖"的追忆,彰显了北京老一派的城市文化精神。再如,第四代女导演张暖忻拍摄的写实主义电影《北京,你早》(1990)是千千万万北京市民的生活缩影集合。影片通过公交车女售票员与公交车司机、乘客之间的男女感情纠葛,展现了城市年轻人的精神面貌和价值观导向,并充当了回窥、了解20世纪80年代普通市民阶层、年轻人都市生活的窗口。该片凭借纪实性的生活流风格还原了日常的北京,片中的关键性道具——公交车,作为20世纪末的代表性交通工具穿梭在北京的大街上,来来往往、身份各异的人流在公交车里汇聚,形成了鱼龙混杂的社会空间。北京城、北京人形

电影《老炮儿》剧照

象借助公交车内发生的一件件"大城小事"树立起来,充满了生活的真实性。

除了景观的消失与重建,在一系列关涉北京城市的电影文本序列中,城市化进程中的社会问题、人的特殊心态也得到了呈现。土生土长的北京导演宁瀛创作了著名的"北京三部曲"——《找乐》(1993)、《民警故事》(1995)、《夏日暖洋洋》(2001),这三部作品亦步亦趋地记录着新旧时代交替中的北京城市变迁和市民精神变化。

城市被视作为农村人提供转变命运契机的场所,北京是众多人找寻"城市梦"的向往之地。在全球化的进程中,北京的新城市风景——央视大楼、国家大剧院、CBD、三里屯、鸟巢、水立方等——出现在影片中,如《独自等待》(2005)、《非诚勿扰2》(2010)、《无人驾驶》(2010)、《北京遇上西雅图》(2013)、《中国合伙人》(2013)、《分手大师》(2014)、《北京爱情故事》(2014)、《解救吾先生》(2015)、《警察故事2013》(2013)等。但是,北京毕竟是北京,它不能如上海、香港、深圳等历史较浅的城市融入全球化浪潮时那般身轻如燕、行云流水,车水马龙的巨大喧嚣之中,必然隐藏着中西文化碰撞的阵痛与不适,在"国都"与"全球都市"之间,电影的主人公们拥抱着全球化,却也受到来自"国都"的牵引,这种牵引在于北京这座城市始终承载了民族和国家的身份。比如,《我和我的祖国》之《前夜》(2019)将焦点放置于中华人民共和国成立前夕的升旗故事上,展示了电动旗杆设计安装者林治远、旗手老方和人民群众一起保障开国大典时五星红旗飘扬天空的事迹。当国旗飘扬,每一个人都会感到作为中国人的尊严与光荣。

2. 上海

二春居士在《海天鸿雪记》中写道:"上海一埠,自从通商以来,世界繁华,日升月盛,北自杨树浦,南至十六铺,沿着黄浦江,岸上的煤气灯、电灯,夜间望去,竟是一条火龙一般。福州路一带,曲院勾栏,鳞次栉比,一到夜来,酒肉熏天,笙数匝地。凡是到了这个地方,觉得世界上最要紧的事情,无过于征逐者。正是说不尽的标新炫异,醉纸迷金。"新中国成立前,上海既是"冒险家的乐园",无数人前往此处淘金,同时它又是有着红色基因的光荣之城,是党的诞生地,是无数革命者和仁人志士抛洒热血

的地方；如今，它是国际大都会，年轻人纷至沓来，在此追逐梦想，畅想未来……上海，始终有着一种梦想感。

上海是中国电影的兴盛之地，无论是本土导演还是外籍导演，无论是20世纪还是21世纪，它都一直被光影记录和书写着。"在中国人自己拍摄的电影中，上海都市空间最早出现在由张石川、郑正秋、依什尔等中国第一代电影人摄制的一系列短片中，其中至少四部短片（《二百五白相城隍庙》《店伙失票》《脚踏车闯祸》《打城隍》，均摄于1913年）直接或间接地展示了上海都市的样貌。……这些短片都采取了上海文明戏的滑稽形式，主要表现了那个时期的人们对都市的'震惊'体验。相对于古老的乡村文明而言，上海是一个异质性的存在，充斥着具有压迫性的'奇观'。"[1]这种"奇观"一面是它的繁华、奢靡、邪恶，一面是它的落魄、贫穷、善良。电影常常"将'上海'构筑成一个社会矛盾尖锐，交织着悲哀与失望、黑暗与丑恶、坚韧与反抗的文化场域。这样的一番构形，既有来自于政治激情的推动，也有来自于知识分子的强烈责任心与忧患意识"[2]。事实上，这种责任心与忧患意识是上海电影人及上海电影留给中国电影的精神瑰宝。或者说，它成了上海的符号，既有批判的力度，又有对未来美好生活的向往。

20世纪二三十年代，国家面临着多重压迫，人民处于水深火热之中。"1931年9月，在党的地下组织的领导下，根据需要对帝国主义的电影侵略和中国电影的黑暗现状展开斗争的任务，根据需要开辟自己的阵地，使电影为革命斗争服务的任务，在'剧联'通过的《最近行动纲领》里，便进一步地提出了党在当时电影战线上的斗争纲领和方针。"[3]随后，在上海出现了一批反帝、反封建的"左翼"电影，如《春蚕》（程步高，1933）、《上海二十四小时》（沈西苓，1933）、《脂粉市场》（张石川，1933）、《铁板红泪录》（洪深，1933）、《挣扎》（裘芑香，1933）等。例如，《挣扎》中，"根发走

[1] 汪黎黎.当代中国电影的"上海"想象——一种基于媒介地理学的考察[M].北京：中国传媒大学出版社,2019：1—2.
[2] 王艳云.早期中国电影中的上海影像研究——一种都市视角下的考察[D].上海：上海大学,2007：58.
[3] 程季华.中国电影发展史（第一卷）[M].北京：中国电影出版社,2017：177.

第二讲　城乡中国

电影《挣扎》剧照

向革命的道路,实际上是与他遭受耿大道等人压迫后的挫败感与革命话语达成了某种契合,并且通过根发的实际行动指出了消除被压迫的身份的方向。同时,在革命的过程中,根发的'主体'得到了重塑。他不再是被压迫者,而是一个具有新思想、新追求的革命者"[1]。

随着新中国成立,上海电影业进行了"社会主义改造"。袁牧之指出:"电影事业除文化战线上的斗争任务外,还有经济战线上的斗争任务,经济战线上的胜利将是文化战线扩展的物质基础,而要取得经济战线上胜利,首先要将应归国有的电影生产机构及市场统一。"[2]进一步说,这一时期的上海电影更多的"融入国家意识形态的整体建构中,以一种独特的方式,既实现个体的审美价值,又符合艺术的政治功用"[3],如《女篮5号》(谢晋,1957)、《不夜城》(汤晓丹,1957)、《上海姑娘》(成荫,1958)、《今天我休息》(鲁韧,1959)、《大李小李和老李》(谢晋,1962)、《舞台姐妹》(谢晋,1965)、《霓虹灯下的哨兵》(王苹、葛鑫,1964)等。改革开

[1] 程波,何ική威.裘芑香重回天一影片公司的有声片研究[J].当代电影,2021(6):95.
[2] 转引钟大丰.新中国电影工业:初创设想及其实施[A].录于陆弘石.中国电影:描述与阐释[C].北京:中国电影出版社,2002:281.
[3] 黄会林,王宜文.新中国"十七年电影"美学探论[J].当代电影,1999(5):67.

放之后，上海电影多了很多普通"个人"的故事，如《大桥下面》(白沉，1984)是反映人民追求幸福的故事，《十日情缘》(武珍年，1997)是讲述上海导游范小欣追求人生之爱的故事，《第三种温暖》之《海阔天空》(李欣、吴天戈、毛小睿，2007)通过打工者小刚的视角呈现了外地人于上海追梦的问题。

《夜上海》中的歌声划破夜的静，薄雾之中隐约可见昔日影人穿行其间，无数人为之欢呼、呐喊。歌声停止，仿佛一切又都消失，空余耳畔的周旋的歌声，回音袅袅。曾经，在上海，中国的电影人齐聚于此，拍摄了一部又一部流传至今的佳作。现在，这座城市在国家整体发展的基础上，逐渐成为具有全球影响力的国际化大都市。国际上的很多导演开始意识到，上海这座带有"东方奇观"的城市与纽约、巴黎等国际性的都市有所区别，仿佛只要前往上海就能找到想要的元素，就可以将这里具有地标性的建筑变为影片的背景。比如，斯派克·琼斯的《她》(*Her*, 2013)就将上海作为未来都市。

上海带有"神秘的东方"色彩，相继吸引了一些外国导演来华创作，但是，这座摩登城市自始至终不过是西方导演眼中的"他者"。就像美国著名文学理论家、批评家爱德华·W.萨义德在《东方学》一书中指出的那样，"东方主义是一种思维方式，大部分时间里，'东方'与'西方'是相对的，'东方主义'虚构了一个'东方'，是东西方具有本体论的差异，并使西方得以用新奇和带有偏见的眼光去看东方，从而创造了一种与自己完全不同的民族本质，使自己终于能把握'异己者'"[1]。21世纪初，许多西方导演都热衷于制造一种西方视阈中的"东方色彩"，如詹姆斯·艾沃里的《伯爵夫人》(2005)、戴荻的《海上梦境》(2007)、米凯尔·哈弗斯特罗姆的《谍海风云》(2010)、许秦豪的《危险关系》(2011)等。

电影《上海红美丽》(2007)的导演奥斯卡·路易·科思多说："曾几何时，上海的里弄悄悄地退出了人们的生活中心，取而代之的是鳞次栉比、耸入云霄的摩天大楼，以及令人目不暇接、眼花缭乱的西式广告招牌……

[1] 爱德华·W.萨义德.东方学[M].王宇根，译.北京：生活·读书·新知三联书店，1999：54—55.

近几年来,上海这座城市的身份发生了极大的变化,对于多数外国访客来说,她几乎西化到了难以辨认的地步。"导演之所以编导《上海红美丽》这部电影,并非由于那些显而易见的表象,而是试图捕捉那些潜移默化、非细察而不可见的东西。上海不断加速的新旧交替,传统、现化对峙在普罗大众中衍生的冲突,才是这些"外来人士"的兴趣之所在。又如,影片《她》里的上海之城犹如梦境,又似真实。男主角西奥多失去伴侣凯瑟琳后,"抹去近在身边之人(陌生人)的存在、沉浸在和电子传媒他者的关系之中、没有任何来自失去了隐私权所造成的大的障碍"[1]。即使人工智能系统OS2化身拥有迷人的声音的萨曼莎,两人频繁的交流帮助西奥多解决了诸如聊天、回复邮件、玩游戏等问题,但它的实质始终是一场虚拟的梦。

电影《她》剧照

斯派克·琼斯之后,其他的国外导演也随之来到上海,他们都把自己构想好的世界融入这座城市,建构一个想象的上海。在采访中,导演和主创们也会透露,那些代表着全球的城市建筑,属于全球的大都会——

[1] 约翰·汤姆林森.全球化与文化[M].郭英剑,译.南京:南京大学出版社,2002:244.

上海。尤其是,"在《变形金刚2》(Transformers: Revenge of the Fallen,2009)中,迈克尔·贝(Michael Bay)通过高空中飞行的直升机将擎天柱投放到上海,而擎天柱顺着东方明珠的塔尖飞速而下,落在地面的公路之上。这种由上而下的速度感,以及擎天柱快要落地时的近距离回望的视角,呈现出一个迥然不同的东方明珠风景。一方面,因为擎天柱的仰视带来了压迫感,并没有真正意义上呈现出它的美感;另一方面,《变形金刚2》中所凝视的东方明珠,虽说带有全球化的视角,但更多的是一种商业策略,为了满足中国观众的心理需求,从而获得更大的商业价值……"[1]

如今的上海电影虽没有20世纪30年代那般辉煌,但却阻挡不了它想要成为世界影都的雄心。无论是上海国际电影节吸纳全球人的目光,还是本土推行的"上海文创50条"及其相关政策,以及建造的科技影都和全球影视创制中心,上海这座"人民城市"时刻都在昭示成为电影"大都会"的愿景。

二、"网红"城市:不可错过的美好

好景象,好故事,需要好传播。作为机械复制时代的综合艺术,电影初始便是以媒介的身份登上历史舞台的,其产出数量庞大,传播范围广泛,和城市互利互惠。当今,信息高度发达,短视频、流媒体盛行,它们分割并加速了影像传播的节奏,一些颇有特色的城市乘着互联网平台的东风,打造、宣传城市特色标签,文旅结合,活跃本土经济。在万物互联、视觉统治的时代,每一座"网红"城市的破圈,背后都离不开偶然与必然双重因素的影响,而电影就是其中十分重要的媒介。

1."雾都"重庆:"山城"的日与夜

城市在中国的现代化进程中扮演着越来越重要的角色,其自身也在经济发展过程中不断产生日新月异的变化。相比一些缺乏个性的城市,重庆显得与众不同。这座城市背依高山,交汇两江(长江、嘉陵江),得天独厚的分层城市构造赋予了它天生的"上镜头性",而不可复制的"立体

[1] 何国威,程波.被摄取的风景:电影中的"东方明珠"及其文化表征[J].北京电影学院学报,2021(8):105.

感"和错综复杂的历史背景则促使它成为银幕的"宠儿"。

"城市意象具有整合性、可塑造性、可传播性和可评价性,就像一个产品品牌,可以将其进行塑造、整合、传播,如果获得了高知名度和高美誉度,便成为了品牌。"[1] 如果说一个具有显著特点的视觉形象能够成为城市的名片,重庆的个性标签则数不胜数。解放碑、洪崖洞、千厮门大桥是它的标志性建筑,十八梯老街、长江索道、轻轨、高架桥是它的特色风貌,夜景、火锅、美女、"棒棒"是它的知名表征……这些典型意象的聚集,建构出了重庆的城市形象和生命气息。它们被投射到银幕上时,又为城市本身增添了几分神秘性与新鲜感。

众所周知,重庆是著名的"山城""雾都",四面环山,阴云蔽日,雾气氤氲的自然条件使这座城市萦绕着欲望气息、江湖之感和乌托邦理想色彩。在这座"网红"城市,我们可以看到革命历史和时代先锋的碰撞,也能欣赏魔幻色彩和现实因素的交织……诸多尚未消解的二元对立和矛盾作用的结果,都为重庆的城市书写提供了更大的想象空间。可以说,重庆与电影的结缘,离不开实体空间的丰富性。

抗战时期,重庆就是"大后方电影"的主阵地。在讲求商业化与融合度的当下,重庆的地域特色呈现出多元整合的特征,它凭借着影像叙事的全能立场和多元角度迅速在电影圈站稳脚跟。梳理一下那些与重庆相关的影片,它们无不借此丰富作品的视觉观赏性和深层思想性。2006年,张艺谋取景武隆天坑,修建"天福驿站"作为《满城尽带黄金甲》的唯一外景地;而誓要与"黄金"一决高下的"好人"导演——贾樟柯则带着斩获了威尼斯国际电影节金狮奖的作品《三峡好人》(2006)与之对垒。虽然这两部作品的风格截然相反,一部是商业大制作,一部是文艺小成本,但神奇的是它们都选择了重庆作为影片的地域注脚。与张艺谋的官方性选择不同,贾樟柯将视点投注到重庆修建三峡大坝的历史,关怀奉节小城的疼痛经验,表现了中国工业化进程中小人物的喜乐悲欢。就在贾樟柯和张艺谋的电影在市场上旗鼓相当之际,宁浩导演的黑色幽默喜剧《疯狂的石头》(2006)横空出世。《疯狂的石头》

[1] 王玉玮.电视剧城市意象研究[M].广州:暨南大学出版社.2010:171.

完美贯彻了"物尽其用"的创作原则,它充分利用了重庆多山、多坡道、多高架桥的地理特征,抓住了过江索道、罗汉寺等标志性景观,还钻研了"重庆言子"的泼辣直接的表意特色,让重庆这座城市高度参与了影片叙事,成功赢得观众热捧,重庆元素的恰到好处的运用则在某种程度上保证了影片的成功。

经过2006年的创作浪潮,越来越多的创作者选择在重庆拍片。从重庆本土导演张一白的《好奇害死猫》(2006),到第六代导演王小帅的《日照重庆》(2010)、好莱坞商业巨制《变形金刚4:绝迹重生》(2014),再到后来相继上映的《火锅英雄》(2016)、《从你的全世界路过》(2016)、《铤而走险》(2019)、《受益人》(2019)、《少年的你》(2019)、《刺杀小说家》(2021)……这些将城市与电影融合的完美案例直接提升了重庆在电影空间中的表现地位,甚至开辟了西南地区电影创作的浪潮。在信息爆炸的时代,重庆从未脱离过电影发展的轨道,这种时间单位上的绵长和空间表现上的丰富深刻印证了重庆与影像的"不解之缘"。

电影《从你的全世界路过》剧照

2."鹭岛"厦门:"小清新"的浪漫之地

"厦庇五洲客,门纳万顷涛。"极具包容性的海港城市——厦门,坐落于我国东南沿海,因为草木葱茏,环境优雅,吸引众多白鹭在此栖息,而又别称"鹭岛"。瞬息间皆充满风骨与人情的厦门,是如今少数可以与重庆

媲美的"网红"城市。这两座各具特色的"网红"城市在电影界形成了西南和东南的对垒。在这里,你忘不了鼓浪屿的风情,忘不了它的树、它的珍珠、它的美。正如王心鉴在《鼓浪行》一诗中写道:"世外有鹭屿,巉岩镇海门。碧波连碧空,白帆载白云。片瓦曰古寺,只榕若重林。抚琴思国士,竹影拭剑痕。"

不同于重庆新旧夹杂的城市气质,厦门市容优良,生态环境位居全国前列,为电影的摄制提供了天然的摄影条件。厦门与电影的缘份由来已久,选择在这座城市取景、拍摄的影片不在少数。例如,《云水谣》(2006)、《疯狂的赛车》(2009)、《摩登年代》(2013)、《我的早更女友》(2014)、《烈日灼心》(2015)、《左耳》(2015)、《快把我哥带走》(2018)、《西虹市首富》(2018)、《紧急救援》(2020)、《第一炉香》(2021)等众多类型的影片都摄取了厦门的别样风光。

电影《第一炉香》海报

电影文化是厦门的重要名片,该城的身份视觉建构充满了西洋特色、闽南风情和清新气息,加之"厦语电影""最美外景地"等独特的文化冠名与资源优势孕育了厦门发展影视产业的无限潜力。在和厦门城市有关的电影里,青春、偶像类别的作品是最多的,漫长的海岸线与温良咸湿的海风赋予这座南部假日海滨城市以"小清新"气息,厦门也因之成为青春

电影、偶像电影取景的首选。其中,同安影视城、集美大学、厦门大学、华侨大学、环岛路、中山路、五缘湾和漳州是出镜率最高的几处取景地,这座"高颜值、高素质"的现代化国际化城市打得一手很好的"偶像牌"。

值得一提的是,厦门与台湾地区隔岸相望,地理位置上的临近和人文环境上的相似促使两地合作,两地在影像中时常会悄然地发生关系置换和互补。例如影片《归宿》(1981)就表现了两地的经贸往来和文化交流,而《云水谣》(2006)、《台湾往事》(2003)都是大陆与台湾地区合拍的产物,见证了我国电影和文化的历史。此外,优美的自然风光和逐渐成熟的电影市场也为厦门承办大型电影盛会提供了条件。1985年,第三届中国电影金鸡奖评选曾在厦门鼓浪屿举行。从2019年到2028年,金鸡奖将连续十年入驻厦门,这一具备权威性和影响力度的常驻性主流电影节为带动该城的影视产业发展提供了重要契机,而电影对城市风貌的展示之于提升城市知名度、促进当地旅游发展也具有极大推动作用。

三、香港与台湾

空间承载着民族的历史身份和文化记忆,不同的城乡形象建构了相异的历史记忆、文化底蕴和生活气息。香港和台湾是中国重要的组成部分,港台电影也是中国电影的重要分支。虽然,由于特殊的历史原因,港台地区形成了相对独立的发展模式和运作系统,但两者和祖国始终紧密相连,不论政治、经济还是文化,互相间都密不可分。

港台地区的城市布局、城市风格差别很大。在很长一段时间里,香港被称作东方的时尚之都,而台湾仍然摆脱不了其乡土意味。以城市为基底延伸出的港台电影,在美学风格和发展态势上也呈现出了两种截然不同的境况。相较而言,香港电影更加注重影片的工业化、商业性和类型感。如今,大批香港电影人"北上",为内地电影业注入新鲜血液,如徐克、陈可辛、刘伟强、林超贤等创作者凭借其极强的执行力将主旋律电影类型化做得有声有色,《红海行动》(2018)、《智取威虎山》(2014)、《夺冠》(2020)、《怒火·重案》(2021)等作品皆获得了票房和口碑的双丰收。相比港片在类型和商业上的极大诉求,台湾电影虽然因现实困境而逐渐涌现出商业的火苗,但它始终力图保持作者性的表达。

第二讲 城乡中国

1. 香江传奇：香港的"过火"

香港是中国地理版图上的璀璨"明珠"，被誉为中国的"曼哈顿"。作为曾经的亚洲四小龙城市之一，香港的高楼大厦鳞次栉比，地标性建筑随处可见。维多利亚港是香港的母港，颇具异国情调和怀旧气息；中银大厦在高楼林立的香港中环区"出人头地"，径直指向高空；半山扶梯载人向上，流动着港人与时间赛跑的身影；重庆大厦人来人往，鱼龙混杂地进行着各式交易……热闹繁华的街区暗涌着快节奏都市的"生气"和"罪恶"。

香港是一座有着绚丽迷人景观的城市，但它的美好往往包裹在虚幻的表象世界之下。早年，在香港复杂的政治历史背景下，许多影视工作者以混乱格局为背景，拍摄了一批包括《英雄本色》(1986)、《古惑仔之人在江湖》(1996)、《无间道》(2002)、《新警察故事》(2004)等在内的黑帮片、枪战片、警匪片。这些电影规避了日常生活，而将视野放逐到猫捉老鼠的"游戏式"江湖城市空间。这些影片通常会在香港的高楼大厦、立交桥、跨江隧道等地带取景，因此，香港的地标性建筑便成了勘景师的首选。

电影《无间道》剧照

065

关于香港电影和空间的关系，普通香港民众的城市记忆和体验并不局限于地标式建筑，和日常生活息息相关的街头巷尾、老房屋、老建筑才是个体生命不可或缺的一部分。张婉婷、罗启锐联合导演的《岁月神偷》（2010）通过皮鞋匠一家四口的生命经历复现了平实的香港记忆，为这座城市提供了文化想象的空间。当复古昏黄的影调和柔和的音乐出现时，老香港人记忆深处的记忆被激活，留下的仍旧是对美好生活的向往。又如，在《笼民》（1992）、《甜蜜蜜》（1996）、《香港制造》（1997）、《去年烟花特别多》（1998）、《一念无明》（2016）等作品中，摄影机冷静地观察着底层人物，将他们的物质生活和精神生活一一呈现在银幕中，引发观众思考。

20世纪70年代末至80年代初，香港涌现了一场电影革新运动，即香港电影新浪潮运动。这次运动深刻地影响了香港电影的影片风格和发展走向，并将"城市书写"这一主题镌刻进摄影机里。作为香港电影新浪潮运动的代表人物，严浩、许鞍华、徐克、方育平、谭家明、章国明、蔡继光等都具有海外留学经历，并相继投入电视台工作，之后又转入电影业。"他们抱着对电影艺术的高度热诚，开始把握当时社会发展的脉搏和电影观众的喜好，拍摄出一部部意念独特、内容扎实、题材缤纷、影像凌厉、风格突出而又趣味盎然的影片，不仅为广大观众欢迎，而且受到舆论的肯定。"[1]

许鞍华是新浪潮干将中少有的女性导演，她镜头下的香港显得平和、充满了市井气，并流露出人道主义精神。2012年，许鞍华拍摄的影片《桃姐》一举夺得了威尼斯国际电影节最佳女主角、金马奖最佳导演等奖项。在发表获奖感言时，许鞍华激动地说："我从小在香港长大，在这里受教育，拍电影，拿奖，谢谢香港鼓励我，这里又有很好的菠萝包和奶茶，我希望自己可以多帮这个城市做事。"

深水埗、天水围、旺角、庙街等空间环境和香港本土文化有着密切的关联。20世纪90年代，香港特别行政区政府选择开发元朗区，在天水围修建大量的公租房，一座崭新的"卫星城"诞生。作为香港中低收入居民

[1] 李少白.中国电影史［M］.北京：高等教育出版社，2006：267.

第二讲 城乡中国

电影《桃姐》剧照

和新移民的汇集地,天水围的存在从侧面反映了香港的变化。小成本电影《天水围的日与夜》(2008)没有强烈的戏剧冲突,只是平淡如水的"生活流水账",却将人的情感表现了出来。

"泥土性"是电影的基本感染力之一。徐克曾在采访中透露自己的思考:"生命的来源、乡土、国族情感,成长文化根源。广大观众对泥土性、传统根源是有感觉的。"[1]人间有情,香港电影里对港人生活方式和思想情绪的关注,将都市面貌变迁反映记录下来,共同编织了人们对这座浮华都市的总体印象。

2. 祖国宝岛:台湾的"新潮"

宝岛台湾镶嵌于万顷碧波之上,是"祖国东南海上的明珠"。依据自然环境及历史人文建设的异同,这座山海秀杰的海岛可以划分为台北、台中、台东、台南四大地理区域。台湾地区的城市数量有限,主要以台北和高雄一北一南的两座城市为主,电影创作也主要围绕这两大地域进行。

[1] 陈墨.刀光侠影蒙太奇——中国武侠电影论[M].北京:中国电影出版社,1996:398.

台北是集台湾行政、经济、文化中心于一体的灵魂城市，形同于台湾地区的代名词，而台南的高雄其城市形象、功能定位皆与台北有所差异，淳朴的自然风土人情是它最主要的特征。

台湾南部多港口、热带海洋性气候等自然条件赋予城市天生的质朴、包容气息，关涉台南的电影通常带有几分乡土气质。早年，"台湾电影之父"李行掀起了电影界的"健康写实主义"风潮，他以传播农村淳朴风光和真善美情谊为己任，所创作的《街头巷尾》（1963）、《蚵女》（1963）、《养鸭人家》（1965）等作品都展现了台湾地区多姿多彩的乡土生活。除李行外，王童是另一位台湾乡土电影导演。他的作品大多改编自乡土作家的同名小说，具有深刻的文化内涵和浓厚的乡土气息，如《看海的日子》（1984）、《无言的山丘》（1992）等作品皆展现了城市人回乡后的生活，即乡村的宁静美好、乡民的热情善良洗涤了城市人的心灵。

20世纪80年代，台湾掀起了新电影运动。"侯孝贤、杨德昌、陈坤厚、张毅、曾壮祥、柯一正、王童、万仁等导演新一代导演的出现及其创作的一系列题材多样、主题严肃、个性斐然并且充满社会关注和人文关怀的影片的登场，台湾电影在一定程度上摆脱了此前政治意识形态和商业票房压力对创作者的束缚，走向一个艺术电影、文化电影或曰作者电影的新时代。"[1]

侯孝贤是当今台湾地区电影的标识性人物，他所执导的影片《儿子的大玩偶》（1983）被称作20世纪80年代台湾新电影的里程碑，该片大量采用实景外拍，展现了台湾从农业社会向工业社会过渡、转型的困境。在侯孝贤的电影里，城市总是以消极的形象示人，处处充斥着犯罪、堕落和黑暗的城市生活让人伤痕累累，如《风柜来的人》（1983）、《恋恋风尘》（1987）等影片都关注了小镇青年进城后的遭遇。对比之下，他影像中的乡村生活则显得淳朴、悠然。例如，《冬冬的假期》（1984）讲述了小学生冬冬离开都市去乡下度假的故事，它包含着侯孝贤对返璞归真式生活的向往和呼唤。

与侯孝贤在城乡之间的逡巡不同，台湾新电影运动的旗手杨德昌则一直将自己的创作空间固定在都市。他的作品渗透着社会的变迁与时代

[1] 李少白.中国电影史［M］.北京：高等教育出版社，2006：297.

的浮沉，记录了城市意识觉醒后城市与人的互动关系。杨德昌的《海滩的一天》(1991)、《青梅竹马》(1985)、《恐怖分子》(1986)、《牯岭街少年杀人事件》(1991)、《独立时代》(1994)、《麻将》(1996)、《一一》(2000)等电影影像风格犀利冷峻，主题直指台湾现实，杨德昌也因此被称为"台湾社会的手术刀"。

电影《牯岭街少年杀人事件》剧照

"从20世纪90年代开始，李安的出现，为台湾电影带来了令人激动的新鲜血液，也为中国电影史拓展了不可多得的文化视野。"[1]他"以一种好莱坞式的通俗电影技艺，将台湾电影的家庭伦理和道德观念置换为更普泛化的对立模式，在理智与情感的冲突中体察现实世界的隐衷，感悟中国文化的魅力"[2]。例如，《推手》(1991)《喜宴》(1993)《饮食男女》(1994)等作品都是表现都市家庭的问题。

此外，蔡明亮是当下不容忽视的导演。他是马来西亚人，大学毕业后一直留在台湾，这位"异乡游子"将他的摄影机对准台湾的底层、边缘青年，那充斥着"无根感"和极致"个人主义"的影像一遍又一遍地刷新着

[1] 李少白.中国电影史[M].北京：高等教育出版社,2006：311.
[2] 李少白.中国电影史[M].北京：高等教育出版社,2006：312.

电影《饮食男女》剧照

观众对城市个体的认知。蔡明亮的电影具有一定的"审丑性",台北都市被他处理为阴冷、潮湿,甚至是肮脏、灰暗的角落,而都市人生活的病态和丑陋也一并被揭露。

 乡村和城市是人类生存、活动的主体空间,城市和乡村的二元对立矛盾贯穿了中国社会发展的始终。如今的乡村建设,城镇化、城乡一体化发展等皆是在城乡二元对立前提下提出的螺旋式上升发展战略。透过乡村和城市由对立到融合的变化关系,我们可以清楚地窥见中国社会发展的进程。

 空间是电影叙事的基底,虽然大银幕上所呈现的影像是虚拟的,但其空间表征与现实形态仍然一致,影像的拟真性呼唤观众的认同感。透过电影中的城市、乡村关系讨论,我们可以从中获知影视美学的更迭、社会结构的发展以及意识形态的变革。作为机械复制时代的艺术,电影凭借自身的传播性和"载道"功能,跃升为言说中国故事、展现中国风貌的最好载体。因此,从电影空间出发,对中国的城乡样貌和发展历程进行梳理探讨,是《"光影中国"十讲》要选择"城乡"作为一个章节的初衷。

第三讲 中国时刻

第一节 何为中国时刻

一、命运

什么是命运？我们能否掌握自己的命运？又如何掌握自己的命运？这是笔者首先请大家思考的问题。

这不是一个容易回答的问题。我们常听到有人说"这就是我们的命，我们认命吧"，也听到有人说"我要把命运紧紧地握在自己手里"，当你说把命运握在你手里的时候，意味着你是可以改命的。所以，面对"命运"我们的态度经常会发生摇摆。为什么会摇摆？因为这是两个词，而我们把它们放在一起了。

一个是"命"，是天命，我们说天命难违，不可改变的叫"命"。你"认命"吧，什么叫认命吧？难道我们唯物主义者也要认命吗？要唯心论吗？不是的。所谓不可违的天命，指的是你无法改变的一些规定条件，比如说你出生在哪一年，无法改变。你出生在什么样的家庭，父母是谁，无法改变。你的性别无法改变，当然，现在有人可以通过手术更改了，但出生时是确定的。

另外一个字词是"运"，运是走动的意思，和大地有关。古代有个"井田制"，这个"井"字形象地表示了一条条田间小路，也就是我们说的"阡陌纵横"。其实道路交通是社会发展变化的重要标识。人类社会基本经历了从双脚（无路）时代到了马车（驿道）时代，再到汽车（公路）时

代，今天是互联网（网路）时代。整个人类世界和生活范式发生了巨大的变化，相应的法律制度也应该及时修改。古代没有公路、没有公共概念，只有种田的田埂，从这里到那里、从这个聚居地到那个聚居地，人们只能找田埂走。有的能走通，有的走不通，走通了叫"走运"，乱走一气也走通了叫"撞大运"。所以从发生学上来说，运是和大地有关的，是可控的，是后天可以改变的。我找到了规律就可能走通，就走运了。

当我们把"命"和"运"这两个字放到一起组成"命运"时，它就指一个人生命轨迹的总和了。面对生命、命运，就看你把重心放在哪里了。当你放到"命"字上，我们说天命难违，但是当我们把重心放到"运"字上，我们又说我们要紧紧扼住命运的咽喉，我们自己要有所作为。

马克思在《路易·波拿马的雾月十八日》里有一段话非常有名，他说："人们自己创造自己的历史，但是他们并不是在随心所欲地创造，并不是在他们自己所选定的条件下创造，而是在直接碰到的、既定的、从过去继承下来的条件下创造。"那些你"直接碰到的、既定的，从过去继承下来的条件"就是你的命，就是你人生的规定性。但人生还有一些可作为的东西，就是马克思说的"自己创造自己的历史"，后边的路怎么走，在接受下来的条件下如何作为，都可以发挥你的主观能动性。

比如你出生在20世纪或21世纪，你出生在山东省、上海市、江西省等地，这些都是既定的、无法改变的，这些先天的条件的确有区别。

但是，"命由天定、运在人为"。人生，既有规定性，又有可变性，这个可变性我们叫"运"。前几年有部很受欢迎的动画电影，叫作《哪吒之魔童降世》，喊出了热血台词"我命由我不由天"，这就是要用后天主动有所作为的运动来改变自己的总体命运。所以，命运是可以改变的，但需要注意的是，你的命运可以被你自己改变，也可能被别人改变、被别人决定。另外，个人命运的改变并不是时时发生的，总是在一些关节点上，在十字路口，因为不同的选择，或者因为不同的外在偶发原因，带来命运的改变。即便是还很年轻的大学生，回想20岁的人生，也会有决定命运的关键时刻。比如考上大学，可能就是你人生的一个关键时刻，这可能改变了你的命运。比如你想学文科，但因为各种原因到了理科班；你碰到了这个老师，没有碰到那个老师；你搬家，或者移民，也可能会改变你的命运。人

生道路越长，回首自己的一生，总会发现漫漫长途中，有那么几个时刻决定了你的命运。

二、中国时刻

对个人来说，人生不乏决定命运的历史时刻，对民族与国家来说更是如此。在我们5 000多年的文明史上，有很多关键时刻改变了中国的命运，它们就是决定中国命运的重要时刻。这样的历史时刻，笔者称之为中国时刻。

所谓中国时刻，就是决定中国历史命运的历史瞬间。那么在中国5 000多年的文明史，哪些时刻可以被称为"中国时刻"？它们又如何决定我们的命运，改写我们的命运？仁者见仁，智者见智，不同的人对不同时刻的重要性理解不一。比如作为中国人应该都不会否认中华人民共和国成立之日的重要性，但具体到个体，每个人对那一天最重要的时刻却感受不一。大家如果看过电影《我和我的祖国》，就可以想象对负责制作电动升旗装置的工作人员来说，升旗那一刻是最重要、最紧张的，因为他担心那一刻旗升不起来，担心出事；对负责开国大典保卫工作的人员来说，飞机从空中掠过的时刻非常重要，因为那时候全国还没有解放，敌人有可能偷袭我们，所以参加开国典礼的飞机据说是带弹飞行的，随时准备迎敌。此外，历史还有一些隐秘的角落和隐秘的瞬间，影响着历史进程，历史研究就是尽可能还原复杂的面貌，甄别哪些是主要矛盾，哪些是决定性力量。

中华文明是人类文明史上唯一没有中断的文明，我们有漫长、辉煌的历史，在这样的历史中有过无数波澜壮阔的斗争。中华文明之所以没有中断，既有自然环境、区位优势、历史机遇的原因，更重要的是因为中华民族勤劳勇敢、不屈不挠、敢于斗争、善于学习，能牢牢把民族的命运攥在自己手里。所以决定中国命运的"中国时刻"有很多。

本教材名为《"光影中国"十讲》，就是要借助中国电影这个艺术载体来了解中国，但艺术表达不等于历史书写，一方面，艺术家未必关心帝王霸业，常常更钟情大人物背后的小人物，关心历史大事件面前的小事件，关心危机爆发前"富有包孕性的酝酿期"。从戏剧性的角度来说，历

史中的"蝴蝶效应"最具戏剧张力。另一方面,艺术家甄选了历史上的戏剧性时刻后,都会有所加工,包括裁剪、浓缩、改写等,因此不能将之混作为历史,但优秀的艺术作品常常能准确捕捉到历史情绪,传递某个历史事件特有的精神价值。接下来我们就择取十部电影,讨论决定中国命运的十个中国时刻。

第二节　中国古代史上的特别时刻

就中国古代史而言,秦始皇统一六国,开始了2 000多年的大一统时代,奠定了直到今天的大一统国家雏形,这毋庸置疑是一个重要的"中国时刻"。秦始皇自称"始皇帝",从中华民族的先祖三皇五帝那里各取一字,既表继承也是吹嘘,自诩开山的始皇帝,气魄很大。对秦始皇的征战、功业和暴烈,有不少影视作品都进行了表现,与此同时,与这段历史有关的一个小人物却同样赢得了艺术家的青睐和大众的尊重,这个人就是刺客荆轲。"荆轲刺秦"从某种意义上说也是一个重要的"中国时刻"。荆轲刺秦如果得手,秦始皇被杀,那么究竟是哪个诸侯国在何时用何手段统一六国就是未知之数,中国历史也就会被改写。1998年陈凯歌导演的电影《荆轲刺秦王》,2002年张艺谋导演的电影《英雄》,都是以这一历史事件为原型的。

其中陈凯歌《荆轲刺秦王》中的刺杀段落,基本参考了司马迁的《史记·刺客列传》。但整个故事还是有很多加工的成分,影片把燕国的太子丹和秦王嬴政、赵国的公主赵姬写成了既是童年玩伴,也是三角恋,秦政和燕丹都喜欢赵姬,有点情敌的意思。赵姬为了救在秦国做人质的太子丹,就动员秦王放了太子丹,因为丹回去一定会派刺客来,秦国就有借口灭六国了,特别是灭燕国。秦王说,你怎么知道太子丹一定会派刺客?赵姬说你派一个信得过的人去说服啊,嬴政问派谁?赵姬就自告奋勇去说服太子丹派刺客来。为了让这个计谋更真实,赵姬还在自己的脸上烙了一个印,嬴政大概一是觉得她毁了容,二是也信了她,就放她去了燕国。赵姬果然去了燕国就和丹一起找刺客,最后找到了荆轲刺杀秦王。但赵

姬是假戏真做,她算是双面间谍,她在嬴政和太子丹中间选的爱人是太子丹,她是真心想把嬴政杀了。这个故事编的比较曲折且有戏剧性,但太过戏剧性也就有点过家家的感觉。这就像曹禺先生的《雷雨》,人物关系非常复杂也非常巧合,戏剧张力十足,但有方家就说它太像戏。戏剧像戏不好吗?是的,好的戏应该像生活!

说到荆轲刺秦的故事,写的既传神又荡气回肠的还是司马迁的《史记》,例如写到荆轲在焦虑的太子丹的压力下,没有等来助手就辞行,深知凶多吉少,到了易水河畔

电影《荆轲刺秦王》海报

时与好友高渐离击筑高歌。"至易水之上,既祖,取道,高渐离击筑,荆轲和而歌,为变徵之声,士皆垂泪涕泣。又前而为歌曰:'风萧萧兮易水寒,壮士一去兮不复还!'复为羽声忼慨,士皆瞋目,发尽上指冠。于是荆轲就车而去,终已不顾。"

电影不同于文学,是具象化的视听艺术,史书中的人物究竟长什么样子、留什么发型、穿什么衣服、说什么样的话、故事发生在什么样的空间都要具象化。陈凯歌的《荆轲刺秦王》里让张丰毅饰演的荆轲说一口方言是比较创新的地方,但秦王宫里弄了个大水池子,以及荆轲上殿时带的佩剑被做了手脚这些都是虚构。总的来看,这部影片拍得非常文艺,演员和主创都是当时中国最好的,但是表演风格化太强,不那么通俗易懂,所以票房一般。通俗易懂、画面漂亮的一般是商业类型片,三年后另一位大导演张艺谋的《英雄》就是一部集中了国内众多明星,在色彩上做了些刻意尝试的动作类型片。《英雄》的主题与《荆轲刺秦王》完全不同,它改写了历史细节,刺客无名是能杀秦王而不杀,他折服于秦王统一六国结束战乱的逻辑,所以选择牺牲自我放过秦王。

电影《英雄》海报

两部主题截然不同的电影提示我们荆轲刺秦王的故事带有多义性,无名最后放弃刺杀秦王,意味着他看到了秦王统一六国目标的历史合理性,但是由于秦王是出了名的暴君,在六国民众眼里他行的是暴政,因此荆轲刺秦也有历史合理性,在道义上是合理的。所以假如我们问:荆轲与秦王,谁是英雄? 从不同的角度思考答案是不同的,这也提醒我们,要辩证地看待历史,不能局限于单一维度。

值得补充的是,2002年《英雄》获得了2.5亿元人民币票房,占当年全国票房的近四分之一,把许多远离电影院的观众又拉回了电影院,它提供了中国式大片的样本,也是中国电影自20世纪90年代初因电视业冲击和进口大片冲击后触底反弹的标志,从此中国电影开始了近20年的成长。所以从振兴中国电影产业的角度看,张艺谋也是个英雄。

总结一下,通过两部反映"荆轲刺秦"的电影,可以认识到电影艺术和历史表述之间的不同。我们上的不是历史课,是电影中的历史,是电影中经过艺术加工的历史,其中既反映了一定的历史事实,也传递了创作者的历史认识。

第三节　中国近现代历史中的十个"中国时刻"

中国5 000多年的文明史,重要的历史时刻数不胜数。我们的课程快速掠过历史风云,集中到1840年后的近现代中国,一起来回顾十个决定近现代中国历史命运的"中国时刻"。

从纯粹历史认知的角度,不同的同学对哪些时刻更重要一定会有见

仁见智的看法，而《"光影中国"十讲》要寻找那些被中国电影所捕捉到、表现出来的时刻。另外"中国时刻"不只是高光时刻，也有些我们不能忘记的耻辱时刻，毕竟"忘记历史意味着背叛"。

一、1840年之鸦片战争

1840年爆发的中英鸦片战争开启了中国近代史，中国逐步成为被列强瓜分的半殖民地半封建社会。鸦片战争虽然是中华民族历史上一个屈辱的时刻，但我们不能忘记。

电影《鸦片战争》是上海大学电影学院的前身影视艺术技术学院的老院长、著名导演谢晋于1997年为香港回归拍摄的，影片分上、下两集，当时被称为历史"巨片"。著名的民族英雄林则徐由鲍国安饰演。

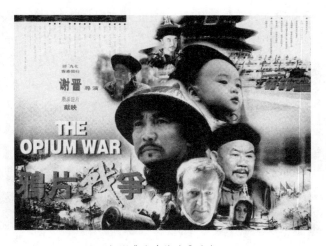

电影《鸦片战争》海报

影片中有个段落表现的是定海之战，定海是浙江沿海一座小县城。英军来时，把地方官员带到炮舰上谈判，说我们不占领，就补充一点水，还付费。地方官员不表态，于是对方威胁性地对岸上开炮，一下子就炸开了城墙。地方官员于是说了一段既震惊又悲壮的话，大意是：我从来没见过这么狠的炮，这么大的船。但是我大清官兵有死无降！结果这次战役的，定海守军全军覆没，战至最后一兵一卒。影片里有一段字幕："历史记

载,鸦片战争期间没有任何一个清政府的官员和士兵投降。"

各位,我们都说清政府是腐朽的。但是在鸦片战争的时候,没有一位清政府的官员和士兵投降,这为我们民族保持了最后一丝尊严。然而清军仍然战败了。为什么战败?我们知道,清军是遭受了降维打击。对方已经是热兵器了,我们还停留在冷兵器为主的时代,完全是两个时代的战争,怎么打?我们还是木船,对方是铁甲船。对方的炮可以打很远,而我们的炮弹落到对方船舰前面的水中,就像给人家放礼花一样。所以这就是几艘英国舰队的船,就能把整个中国打败的原因,对方不靠岸就把你打了。战争起初发生在沿海,后来通过天津港、长江口等往内陆发展,一路横行霸道,我们却打不了对方,如同刘慈欣在《三体》里写的,完全是不同维度的战争。

鸦片战争之后国人痛定思痛,开始了洋务运动,先是向西方购买先进的船和炮,后又建立兵工厂、造船厂,由此开始翻译书籍、培养人才。但是在进行洋务运动的约30年间,中国也发生了大大小小的中外战争,以及太平天国运动。到了1894年,中日甲午战争爆发,我们又战败了,中国人举国震惊。需要说明的是,由于当时通讯落后,也没有公共传媒,绝大多数中国人并不知道沿海发生的鸦片战争。反而是当时的太平天国运动的影响力远远大于几场边境战争。但是甲午海战战败的时候,恰好全国的举人汇聚北京参加科举考试,战报传到北京,年轻的举人们得到消息,联名上书光绪帝,反对在甲午战争中战败的清政府签订丧权辱国的《马关条约》,这就是著名的"公车上书"事件。

鸦片战争,给我们留下的是惨痛的记忆,但是在这个过程中也有民族英雄出现,其中一位民族英雄就是林则徐。在谢晋导演拍的电影《鸦片战争》里,鲍国安饰演的林则徐演得特别好。还有一位著名电影演

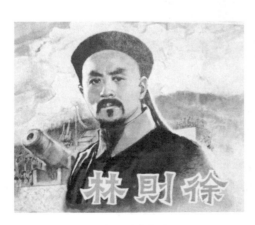

电影《林则徐》剧照

员赵丹,在1959年拍摄的电影《林则徐》中也给我们呈现了一代名臣林则徐的形象。

虽然鸦片战争失败了,但是其间涌现了许多可歌可泣的官民抵抗事迹,《鸦片战争》《林则徐》等电影艺术也塑造了林则徐等民族英雄形象,鼓舞着我们。北京天安门广场人民英雄纪念碑上镌刻着他们的形象,毛泽东主席亲自拟定、周恩来总理书写的碑文上写着"由此上溯到一千八百四十年,从那时起,为了反对内外敌人,争取民族独立和人民自由幸福,在历次斗争中牺牲的人民英雄们永垂不朽!"

二、1911年之辛亥革命

继续朝前走,我们必须跳过很多重要的历史时刻,来到1911年。1911年,在湖北武昌发生了新军革命,引发了南方17省宣布脱离清政府自治,最终导致2 000多年封建帝制的终结,中国从此走向共和。根据相关资料,1911年在中华大地建立起共和制国家的时候,日本的媒体极为震惊,大篇幅报道中国革命。大家知道,日本今天还有天皇,明治虽然维新,做了很多改革,但依然保留了天皇制。甚至英国还有女王,澳大利亚、加拿大都曾是它的殖民地,最高长官叫总督,还属于大英联邦。中国经历了几千年的帝制,世界上没有比中国帝制时间更长的了,1911年武昌城头一声枪响,竟然就把几千年的帝制结束了。在这个重要历史事件发生100年后,即2011年,电影《辛亥革命》推出,由张黎和成龙执导。

有意思的是,1911年辛亥革命的爆发带有一定的偶然性,是酝酿起义的新军意外走火爆炸,导致革命仓促开始,但由于腐朽的清政府已经失去民心摇摇欲坠了,所以引发了连锁反应,南方革命政府宣布成立,大家推举当时并不在国内也与这次革命新军并无直接关系的孙中山为领袖。辛亥革命爆发的时候孙中山正在北美筹集革命经费,突然看到报纸说中国又发生了革命,于是赶紧凑路费回国。1912年1月1日,孙中山抵达南京就任中华民国临时大总统。大家之所以推举孙中山为临时大总统,是因为十余年来,孙中山先生不断发起各种各样的革命,影响最大的是广州黄花岗起义。孙中山领导的旧民主主义革命,主要依靠的还是会党和华侨,黄花岗起义牺牲的72名烈士许多都是南洋华侨。虽然孙中山领导

和发动的革命大多失败了,但是他的革命性最坚决,前赴后继、孜孜不倦。在帝国主义侵略和革命党人的不断冲击下,晚清政府摇摇欲坠,这时候武昌的一声枪响就把它推翻了。

辛亥革命爆发,南方民国政府成立后,清政府派了袁世凯来镇压,和起义军之间形成对峙。电影中成龙演的黄兴是总司令,后来南北议和,袁世凯以清帝退位、结束帝制为条件,获得了临时大总统的宝座,孙中山则辞去大总统一职。袁世凯用了一些威逼手段,承诺给晚清帝后留居紫禁城等待遇,让清帝下诏退位。按照当时革命党人的计划,中国要实行议会制,以议会限制袁世凯的总统权力。但袁世凯连续使用手段,拒绝到南京任职,迫使政府北迁到自己的大本营北京,接着他又刺杀了鼓吹议会制的革命党人宋教仁,修改临时约法直至要改民国为帝国,试图恢复帝制。孙中山在南方则继续领导革命党人,发起了护法运动和护国运动。有一部电视剧叫《走向共和》,正是反映晚清和民初这段历史。

虽然辛亥革命是不彻底的革命,但毕竟废除了帝制,其历史意义不可低估。辛亥革命偶然中蕴含着必然,孙中山说"天下大势,浩浩荡荡,顺之者昌,逆之者亡",电影《辛亥革命》就再现了这样一种历史大势。

三、1921年之建党伟业

1921年,中国共产党成立,毛泽东主席说,"中国产生了共产党,这是开天辟地的大事变",因为"自从有了中国共产党,中国革命的面目就焕然一新了"。1911年的辛亥革命推翻2 000年的封建帝制固然伟大,但在革命的亲历者鲁迅看来,这不过是紫禁城拉掉了一个皇帝,普通人剪掉了一根辫子,社会没有什么根本性的变化,甚至出现了袁世凯称帝和张勋复辟的闹剧。所以才会有陈独秀等人通过《新青年》杂志发动新文化运动开展启蒙。启蒙的对象本来是普通老百姓,所以才会提倡白话文,但实际上主要启蒙了青年学生。1919年由于巴黎和会的外交失败,在政学各界的策动下,"五四"学生爱国运动作为新文化运动的结果发生了。五四运动为中国共产党的成立做了思想动员和干部准备,在俄国十月革命的影响和列宁成立的第三国际的直接帮助下,1921年水到渠成,中国共产党正式成立。关于中共建党这个开天辟地的大事变,迄今有三部电影直

接表现过,分别是1991年上海电影制片厂拍摄,李歇浦导演的《开天辟地》,2011年韩三平、黄建新导演的《建党伟业》和2021年黄建新联合郑大圣导演拍摄的《1921》。

电影《开天辟地》剧照

电影《开天辟地》是中国电影史上第一部反映建党题材的严肃影片,讲述了自1919年五四爱国运动至1921年中国共产党成立期间的时代变迁,它的出现对电影界来说同样是一件开天辟地的大事。《开天辟地》视野宏大、尊重历史,为此后的建党题材影片,奠定了实事求是的基调。

《建党伟业》与《开天辟地》相比,最大的不同在于影片将大量篇幅放在1911年至1919年之间,着墨于北洋军阀统治下的中国社会,细致地阐释了五四运动因何爆发以及中国共产党为何成立。《1921》推陈出新,把目光集中于上海,以李达与王会悟夫妇为主角,聚焦于"1921年的'一大'会议怎么开"。三部影片风格迥异,各具特色,可以总结为:《开天辟地》是"中年版严肃正剧",《建党伟业》是"明星版明星贺岁",《1921》是"青春版青春献礼"。

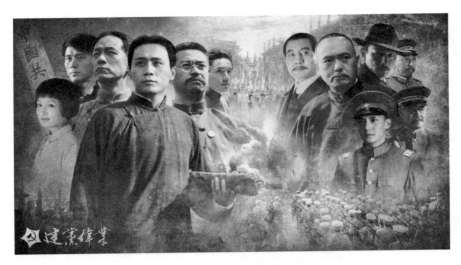

电影《建党伟业》海报

《开天辟地》导演李歇浦对自己影片的定位是：总体风格是史诗式、全景式、纪实性的历史画卷，它将文献价值和史学价值放在首位，结构上不用常见的戏剧冲突铺设全片。电影《建党伟业》拥有120多位明星参演的豪华阵容，对新世纪以来"主旋律电影如何走近普通观众"这一课题进行了探索，并取得了不俗的票房成绩。《1921》中的主演们则较为年轻，面孔更加青春。除整体影像风格的差异外，三部电影对于主要人物的塑造亦有区别。《开天辟地》以陈独秀、李大钊为主线人物，《建党伟业》则对民国时期具有影响力的人物进行了全景式呈现，而《1921》则主要聚焦于"一大"的与会人员，并且突出了上海代表和共产国际代表。在剧情上，《开天辟地》聚焦"五四"，《建党伟业》深入民国，

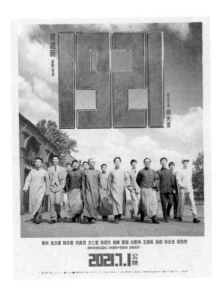

电影《1921》海报

《1921》瞩目上海,各有不同。

说到贡献,《开天辟地》恢复了"南陈北李"的党史本来面目;《建党伟业》完整地呈现了中国共产党成立的历史背景;《1921》不仅突出了"初心之地"上海,还是一部充满悬念与惊险的"类型片",是一部具有国际视野,突出上海视点,拥有青春视觉,同时更显自信视界的翻新之作。

在庆祝中国共产党成立95周年大会上,习近平总书记指出:"这一开天辟地的大事变,深刻改变了近代以后中华民族发展的方向和进程,深刻改变了中国人民和中华民族的前途和命运,深刻改变了世界发展的趋势和格局。"这一事件,值得电影界拍更多优秀作品来致敬。

四、1937年之七七事变

1937年之七七事变,揭开了抗日战争全面爆发的序幕,中国进入民族生死存亡的搏命岁月。我们以牺牲3 500万名同胞为代价换得了这场战争的惨胜,当然也是伟大的胜利。全面抗战的爆发与此前的"西安事变"有直接关联,在我党反复呼吁下,当时国民政府的态度发生了一定的转变,侵略者的狼子野心已经路人皆知,我们民族的抵抗情绪也已经起来了,所以1937年全面抗战的发生几乎是必然的。1995年李前宽、肖桂云夫妇拍摄了反映全面抗战爆发的电影《七七事变》。

领导七七抗战的国民党将领叫佟麟阁,他与谢晋元、张自忠一样,都为抗战而牺牲,都是民族英雄。抗战初期,中国军队的士气非常高涨,精锐部队的装备都是德式的。但在总的抗战战略上,国共两党有分歧。国民党坚持正规军抗战,没有必胜的信心,特别是经过淞沪抗战,精锐被大量消耗,随即首都南京又失守,导致抗战信心受到挫折,局势开始走向消极。反映淞沪抗战的影片近几年出现了一小一大两部电影:小片拍的是宝山保卫战,叫《捍卫者》,主人公姚子青是一个营长,在宝山县城抵抗了七天七夜,后来守军全部牺牲;另一部是反映四行仓库保卫战的《八佰》。与国民党的战略不同,共产党坚持的是持久战、全民抗战,先以空间换时间,然后以时间换空间,最终取得了抗战胜利。

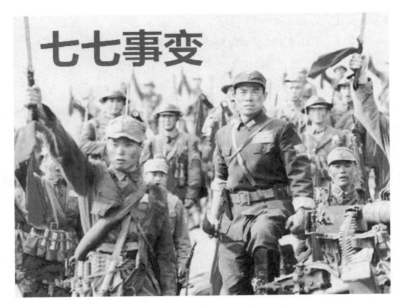

电影《七七事变》海报

五、1945年之重庆谈判

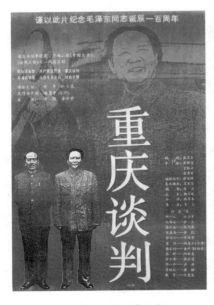

电影《重庆谈判》海报

1945年日本投降以后，国民政府所在的陪都重庆全城狂欢。狂欢完了，全中国从知识分子到政治人物，到老百姓都在问中国何去何从，下一步该怎么走。当然，全民族都有一个共同的呼声，和平建国，国共停止内战。于是蒋介石在国内外的压力下，主动做姿态，连发三封电报给延安的毛泽东，邀请他来重庆谈判。1993年的电影《重庆谈判》也是李前宽、肖桂云夫妻导演，表现了毛泽东以巨大的政治勇气，率领中共代表团前往重庆谈判的故事。这也是毛泽东和蒋介石最后一次面对面

会谈。

当时延安的领导人都反对毛泽东去重庆，觉得蒋介石不值得信任，因为西安事变后，蒋介石违背自己的承诺，软禁了张学良、杨虎城。但毛泽东为了国家和民族的命运甘冒风险，这就是领袖。后来中共代表团去到重庆发现国民党连一张像样的谈判纲要都没有准备，因为他们完全没有想到共产党会来。谈来谈去，一些重大的问题谈不拢。其中一个停战协议签署后不久，国民党手握美国援助，觉得自己处于绝对优势，就撕毁协议，发起战争，由此进入了第三次国共内战时期。经过了三年的解放战争，我们得以在北京举行开国大典。

六、1949年之开国大典

1949年10月1日中华人民共和国成立，世界上人口最多的国家从此走向社会主义，这是一件改写世界格局的大事。有若干部电影都表现过这一事件，李前宽、肖桂云1989年在建国40周年时奉献了《开国大典》，韩三平、黄建新2009年导演了《建国大业》，影响都比较大。

这段历史大家都比较熟悉，这里只强调几个细节。一个细节是1949

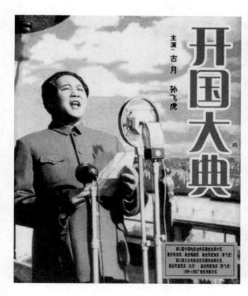

电影《开国大典》海报

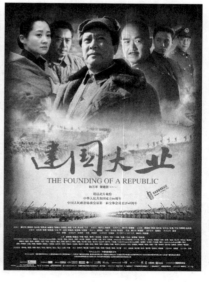

电影《建国大业》海报

年9月21日毛泽东同志在中国人民政治协商会议第一届全体会议开幕式上讲了一段让无数国人为之激动的话:"诸位代表先生们,我们有一个共同的感觉,这就是我们的工作将写在人类的历史上,它将表明:占人类总数四分之一的中国人民从此站立起来了。""中国人民从此站立起来了",这句话是有5 000年文明史的古老中华走向复兴的重要宣示,是近代以来饱受欺凌的中国人民充满自信的心声。电影里还有一个感人的细节是,开国大典结束后的群众游行中,天安门广场的老百姓由衷地高喊"毛主席万岁",毛泽东主席则大声回应着"人民万岁"。

七、1977年之恢复高考

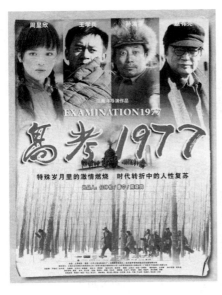

电影《高考1977》海报

表现改革开放新时代的影片更多,但是今天笔者推荐一部和我们都有关系的影片,这个关系就是"恢复高考"。大家熟悉的第五代导演陈凯歌、张艺谋,属于"北京电影学院78班",是北京电影学院1978年恢复招生后的第一届。还有一个概念叫"77、78级"。为什么"77、78级"会并列在一起?这就是电影《高考1977》要告诉我们的历史。

1976年"文革"结束之后,国家秩序陆续恢复,1977年9月,教育部决定改变1971年以来执行的"推荐"优秀工农兵入读大学的办法,恢复以考试的办法招收高校学生,也就是"恢复高考",而且当年就执行。于是在当年10月21日,全国各大媒体发布了一个月后将举行高等教育招生考试的消息。等当年冬天高考结束,阅卷录取完毕后,学生只能在1978年的春天入学,所以,1978年就分别在春季和秋季入学了两批学生。1977年的高考不局限于应届高中毕业生,而是面向广大工人、农民、上山下乡和回乡的知青、复员军人和

干部，可谓广开大门、不拘一格招人才，最终有570万人走进考场，录取了27.3万人，而1978年有610万人报考，录取了40.2万人。"文革"期间执行的"推荐读大学"政策，往往看重被推荐人的家庭出身、政治和工作表现等，主观因素过重，而恢复高考，则是以客观的分数为标准，从而改变了数十万人的命运，也为中国现代化建设准备了人才。

电影《高考1977》是2009年由上海电影集团公司等联合出品，江海洋执导，讲述的是在东北农场的知青战斗生活的故事。1977年这群知青在田头突然听说恢复了高考，大多数人通过考试改变了命运，但也有人自愿选择坚持在农村劳动，我们也不应忘记这些人。影片结尾处有个烧荒的段落，象征着新的时代如燎原的烈火即将蔓延开来。

这里需要补充一点儿知识青年上山下乡运动的历史知识。1966年爆发"文化大革命"后"停课闹革命"，1966、1967、1968年三届毕业生都没有分配，1968年红卫兵运动结束后，学校积压了大批毕业生，工业又处在停顿状态。这么多学生怎么分配？所以采取了号召知识青年上山下乡的策略，也就是把就业人口转移到农村去，此后几年，知识青年上山下乡就作为一项政策沿用下来，其中也有工业生产停滞不前、无法解决就业问题的原因。1971年后高等学校又恢复了招生办学，但不是通过高考录取，而是通过基层推荐优秀工农兵上大学的方式，直到1977年恢复高考，这期间就读的大学生就叫"工农兵大学生"。客观地说，这些工农兵大学生文化基础普遍不好，教学也不稳定，但不能否认也诞生了一批栋梁之才。恢复高考之后，家庭出身不再重要，考试成绩成为入学的主要门槛，这是中国教育走向公平特别重要的一步，即使今天中国的招生制度仍面临改革，也不可否认恢复高考的历史进步性。

八、1997年之香港回归

1997年7月1日，香港回归，中国一雪百年国耻，开启了国家完全统一的大业。表现这一历史时刻的影片也有不少，笔者选一个小的片段，就是2019年的电影《我和我的祖国》中薛晓璐导演的《回归》。这部影片的角度特别有意思，围绕中华人民共和国国旗在7月1日的零点零分零秒升起展开。影片虽然不长，但围绕升旗塑造了一组群像，既有升旗仪式

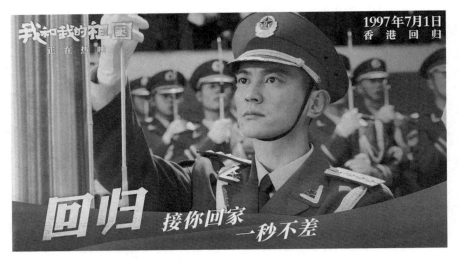

电影《我和我的祖国·回归》海报

的中方谈判代表、升旗手,也有香港警察、修理钟表的香港市民。电影中,中方谈判代表的一句话代表了全体中国人的心声:"零分零秒升起中国国旗,这是我们的底线,这一秒对你们来说是结束,可对我们是开始……香港回归中国,我们不想,也不能再多等一秒了",而且"香港回归是中华民族雪耻的见证,每一个细节都不容忽视"。最终,经过精心的准备,五星红旗终于在1997年7月1日的零时零分零秒升起,而此时,在场馆外警卫的香港警察则有一个"Change Hat Badge"(换帽徽)的动作,把原来的香港皇家警察帽徽换成中华人民共和国香港特别行政区警察帽徽。如今我们重新回看这个仪式,又有些感慨,香港回归不能只是仪式性的,不能只换一个帽徽,不能换汤不换药,而是要进一步去殖民化,通过拨乱反正,真正使其融入祖国大家庭。

1997年,香港回归,1999年,澳门回归,我们相信在不远的将来,两岸也会实现真正统一。那个时刻,将是中华民族实现伟大复兴的高光时刻,为此,我们都要付出努力,把工作做好,把祖国建设好。

九、2008年之北京奥运

2008年8月8日8时8分开幕的北京奥运会绝对是中国的高光时

刻，它标志着中国走进世界强国的新时代。2008年美国也发生了一件大事——次贷危机爆发，整个世界卷入一场新的金融危机，中美实力此消彼长，中国采取负责任的态度，逐渐成为世界经济稳定的中流砥柱。

《我和我的祖国》里宁浩导演、葛优主演的《北京你好》段落就是反映2008年北京奥运的，影片通过选取一位出租车司机意外得来一张奥运开幕式门票的小故事，串联起了北京奥运和汶川地震这样两件发生在2008年的大事情。

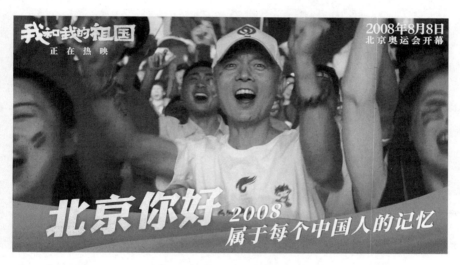

电影《我和我的祖国·北京你好》海报

北京奥运会的开幕式是张艺谋总导演的，世界观众借这次体育盛会直观地了解了中国体育、艺术和文化，其美轮美奂的表演让全世界为之惊艳、惊叹。这次奥运会还吸引了许多国家的领导人、许多海外游客来到北京，近距离观察中国。而中国在本届奥运会上获得的金牌数和奖牌数也遥遥领先，体现了中国的综合国力，标志着中国进入了强国行列。

十、大家心中的第十个中国时刻

上文介绍了近现代中国九个重要的历史时刻，而这两年来中国的全民抗疫大行动，则是正在发生的第十个"中国时刻"。在中国领导人的坚

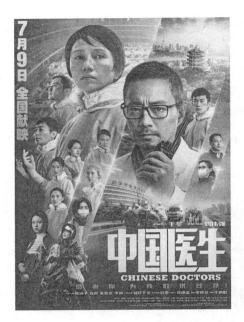

电影《中国医生》海报

强领导下,在全国人民众志成城、团结一心的抗疫行动下,这一事件进一步振奋了我们的民族自信心,也提高了中国人的科学精神。它教育了中国人民,如何应对极端困境,如何做大国国民,什么是大国担当,什么是科学精神,什么是团结就是力量。虽然2021年我们就拍出了电影《中国医生》(刘伟强)等一批影视剧来表现这场战役,讴歌我们的医护人员,但事实上,在这场还没有完全结束的"战役"中,全国人民都是这部抗疫大片的一个角色,正在与医护人员、科学家一起战斗。

中国有5 000多年的文明史,180余年的近现代史,有无数时刻决定了我们的历史命运,改变了民族前途。我们要做的是,把改变和决定的主动权都握在中华民族自己手里。在世界又面临着百年未遇之大变局的时候,改变世界的会是谁。你是否有勇气挺身而出去改变这个世界,让它变得更公平、更正义,让它变成一个真正的人类命运共同体。这些问题,有待我们在未来的人生中用自己的时间去回答。

第四讲　中国脊梁

第一节　何为中国脊梁

中华民族5 000年的文明史绵延不绝,是因为我们牢牢把命运掌控在自己手里,特别是一批杰出的中国人手里,这批人我们称之为"中国脊梁"。

电影有一种责任,纵可传承文化,横可传递文化。电影的特性是直观,能把丰富的生活呈现给观众,又可以通过情感来感动人,拉近陌生人之间的距离。伊朗有一位导演阿斯哈·法哈蒂,四年之内有两部电影获得了奥斯卡最佳外语片奖,一部是《纳德和西敏:一次别离》(2011),一部是《推销员》(2016)。或许奥斯卡评委谈不上多了解伊朗,但这两部电影感动了奥斯卡评委。中国电影人也要发挥电影的直观性和丰富性,通过塑造典型的、感人的艺术形象来让不同文明的人了解我们,也让新一代的中国人了解我们的文化之根。其中"民族脊梁"型人物兼具感动观众和传递文化的作用。

什么是脊梁?脊梁就是让一个人能够挺立,能够有所支撑,脊梁骨不能随便弯,就像"男儿膝下有黄金",不能随便跪。中国作家丁玲1948年写过一部长篇小说《太阳照在桑干河上》,并获得斯大林文学奖。小说描写了一个叫侯忠全的长工在土改队来的时候,去向地主要地契,他跑到地主家时,地主刚刚应付完两个比较"革命"的村民,把地契还给他们了,要坐下吃饭。见他来了,地主一回头,说:"怎么,你也来了?"就这一句话,他蹲下了。蹲下以后,顺手拿过一个小扫帚给地主扫地,"我给你扫扫

地"。跪久了,站起来很难。人要有骨气,这个骨气就是你的脊梁骨,得挺着,不能随便弯。

民族的脊梁、国家的脊梁是什么?就是那些支撑我们民族自立于世界民族之林的人,就是那些我们民族的杰出人物。鲁迅说过:

> 我们从古以来,就有埋头苦干的人,有拼命硬干的人,有为民请命的人,有舍身求法的人,……虽是等于为帝王将相作家谱的所谓"正史",也往往掩不住他们的光耀,这就是中国的脊梁。
>
> 这一类的人们,就是现在也何尝少呢?他们有确信,不自欺;他们在前仆后继的战斗,不过一面总在被摧残,被抹杀,消灭于黑暗中,不能为大家所知道罢了。说中国人失掉了自信力,用以指一部分人则可,倘若加于全体,那简直是诬蔑。
>
> 要论中国人,必须不被搽在表面的自欺欺人的脂粉所诓骗,却看看他的筋骨和脊梁。自信力的有无,状元宰相的文章是不足为据的,要自己去看地底下。
>
> ——选自鲁迅《中国人失掉自信力了吗》(1934)

在鲁迅生活的时代,真正中国脊梁性的人物,特别是像中国共产党党员这样一些杰出的人物,还要在地下战斗,所以鲁迅说"他们在前仆后继的战斗,不过一面总在被摧残,被抹杀,消灭于黑暗中,不能为大家所知道罢了",要读者"自己去看地底下"。鲁迅关于中国脊梁的表述,也是对中国传统文化精神的继承,孟子就有一段经典的话,对什么样的人能成为脊梁作了描述:

> 舜发于畎亩之中,傅说举于版筑之间,胶鬲举于鱼盐之中,管夷吾举于士,孙叔敖举于海,百里奚举于市。故天将降大任于是人也,必先苦其心志,劳其筋骨,饿其体肤,空乏其身,行拂乱其所为,所以动心忍性,曾益其所不能。
>
> 人恒过,然后能改;困于心,衡于虑,而后作;征于色,发于声,而后喻。入则无法家拂士,出则无敌国外患者,国恒亡,然后知生于忧

患,而死于安乐也。

——选自《孟子·告子(下)》

孟子所举的几个人物都来自平凡底层,"舜发于畎亩之中,傅说举于版筑之间,胶鬲举于鱼盐之中,管夷吾举于士,孙叔敖举于海,百里奚举于市",有种地的,有从事建筑的,有贩鱼卖盐的,有当监狱官的,有在海边打渔的,还有在市场上做交易的。这些人,后来都成了帝王将相,成就了一番大业,原因是他们都经历了磨难,"故天将降大任于是人也,必先苦其心志,劳其筋骨,饿其体肤,空乏其身,行拂乱其所为,所以动心忍性,曾益其所不能"。经历了磨难,才能敢担当有作为,扛不了事,怎么成为脊梁。"人恒过,然后能改;困于心,衡于虑,而后作",你犯了很多错,但是慢慢地改了,"征于色,发于声,而后喻",你可能一开始是喜形于色的,但后来慢慢地开始能"喻"了,就是能换一种方式表达了。"入则无法家拂士,出则无敌国外患者,国恒亡",在国内一定有人能够替你立法,能够忠言逆耳地告诉你该怎么办,出去以后能够抵御外患,要靠这样的人做民族脊梁,如果没有这样的人国家就亡了。

中华民族屹立于世界民族之林几千年,靠的是一批民族脊梁式人物,中国电影一直把再现这些伟大人物、弘扬他们的伟大精神作为重要任务,也因此给我们留下了一批优秀影片,我们就选择几部与大家一起欣赏。

第二节 古代中国的民族脊梁

在绵延2 000余年的中国古代史中,留下了无数帝王本纪、诸侯世家和将相英雄的列传,被拍成电影的也不少,我们择取不同身份、职业和成就的代表,结合电影予以简要介绍。

一、千年第一师者——孔子

孔子(前551—前479),名丘,字仲尼,鲁国陬邑(今山东省曲阜市)人,生活在离我们已经有2 500多年的春秋末期,但我们仍然在接受着他

的教诲和影响。说他是国家圣人、千年第一师者,应该没人会有意见。2010年胡玫导演拍摄了电影《孔子》,饰演孔子的演员是香港电影明星周润发,因为孔子个子很高,大约有一米九,需要一个高大的演员,难得的是周润发演出了孔子的凛然正气和坚韧不拔。

电影《孔子》剧照

孔子治国的理念中最重要的是什么?一是"仁",仁者爱人;二是"礼",就是讲规矩。孔子为什么讲这个?和孔子小时候的爱好有关系,孔子小时候就喜欢摆弄祭祀用的器皿,练习行礼,拿这个当游戏。古代中国人的伦理文化主要体现在人生的仪式中,其中葬礼是最大的礼仪,传递并加固着中国的孝文化,向逝去的长者行礼是非常重要的。另外还有婚礼,生育、成人礼,对皇帝来说登基也有专门的仪式。

孔子是春秋时期的人,行的是周礼。春秋时期已经礼崩乐坏,但孔子说"吾从周",他特别希望遵从周代的礼仪,回到"君君、臣臣、父父、子子"天下安定的状态。电影里有一段鲁公召见孔子的戏,孔子在辕门外就行礼,领路的还嘲弄他是老古董,行旧礼。但在孔子那里,周礼

可不是简单的仪式性的东西,而是有规约性的。比如,天子城墙几尺、诸侯几尺、大夫几尺,这是有礼制规定的;周天子的马车几乘、诸侯几乘,也都是有礼制规定的。但当时礼崩乐坏,诸侯个个僭越,城墙建得比周天子的还高大,不讲规矩讲拳头,所以出现了诸侯争霸,导致天下大乱。孔子对他的时代非常不满意,所以他周游列国,推行自己的治国理念。孔子认为大家要讲礼,各自遵守各自的本分,"男有分,女有归",然后这个国家才会好;还要相互仁爱,"老吾老以及人之老,幼吾幼以及人之幼"。孔子曾感慨"吾未见好德如好色者也",他在卫国的时候,卫灵公带着自己的夫人南子又拉上孔子招摇过市,孔子为此感到很羞耻,所以发出此感慨。在电影里,周迅扮演南子。其实孔子见南子的时候,一直低头看地,没正眼看过南子,南子也是隔着帘子请教孔子,看上去南子或者是赶时髦,或者确实也是个仰慕大师的才女吧,所以特别召见了孔子。但南子的名声可能不太好,所以,孔子的学生对老师去见南子很不满意,搞得孔子赌咒发誓,"予所不者,天厌之,天厌之"。

孔子在周游列国的途中,并不都是受到礼遇,他曾经被困于陈蔡之间,断粮七日——当时楚王想请他,但陈蔡两国国君怕楚国因此强大,不想让孔子去,便派兵围住了孔子和弟子的游学团,那时候的交通和通讯都不发达,后来还是子贡脱身到了楚国,报告了楚王,楚王专门派人来迎接孔子,他才得以脱险。这段经历在电影里也有表现,有些学生因为断粮已经晕倒了,孔子以抚琴来定心明志。孔子在郑国的时候还曾经与弟子们走散了,一个人站在城墙东门处,当地人告诉他的弟子说有个人大高个子,"惶惶然如丧家之犬",弟子一猜就是他,找到后告诉孔子这话,孔子笑了,说太形象了。但在颠沛流离的路上,孔子也积累了许多经验,所以孔子告诫我们要"危邦不入,乱邦不居",远离是非之地,"笃信好学,守死善道"才是正经事。

孔子历经14年,周游列国,目标是推行自己仁政礼治的治国理念,但没有成功,因为"治世治国以礼,乱世治国以力",孔子生逢乱世,各国都在强军争霸,所以他遭受了冷遇。但是这只能说明孔子生不逢时,不代表他的理念有问题,所以中国历朝历代,一旦改朝换代成功了,都把孔子抬

出来，用他的礼治来安定天下，让大家都守规矩。

孔子周游列国，当然也有鲁国的政敌大夫排挤他的原因。晚年，大夫季康子觉得自己的父辈做得太过分了，又请孔子回去，尊为国老，孔子才又回到母国。电影里这一段拍得特别感人，孔子远远看到鲁城就匍匐在地说："母国，我回来了。"一个人学问再大、能力再强，对祖国故土的眷恋是永远割舍不了的，这是一种素朴但深厚的情怀。

孔子周游列国虽然没有成功推行自己的政治理念，但却大大提高了儒学的知名度，也通过行万里路，有了更深的感悟和思索。回到鲁国后，政治上没有受重用，他就著书立说——主要是修订《春秋》《诗经》等，教书育人。所以我们说列国失去了一个治邦安国的政治家，却成就了一位影响千年的伟大师者。拍一部致敬孔子的电影，是中国电影界不能回避的任务。1940年，身陷上海孤岛的著名导演费穆曾经拍摄过影片《孔夫子》，立意也是要以孔子的精神支撑处于危难中的民族。

需要辨析的是，历史上我们曾经"打倒孔家店"，否定过孔子。怎么理解？打倒孔家店，肇始于五四运动时期，一是因为几千年的封建王朝都拿孔子强调君君臣臣、三纲五常的"礼治"来加强自己的统治，但五四运动反封建，强调平等和民权，所以是一定要批判清理孔子思想的。其次是五四新文化运动一派的政治对手主要是康有为等保皇派，他们提倡建立"孔教"，所以遭到了强烈反弹。"五四"一代面临亡国灭种的危险，在西强东弱的事实面前强调自我批判，强调少年本位、呼唤青年奋起，所以矫枉过正而提出"打倒孔家店"，提倡学习西方先进技术、制度和理念，具有时代合理性。但这是策略性的，2021年播出的电视剧《觉醒年代》也表达了陈独秀对孔子的辩证观点。1920年前后，毛泽东在往返北京的途中还特意绕道曲阜去瞻仰孔庙。

孔子开创的儒学思想影响了2 000多年来中国的政治、文化和日常生活，不仅在国家治理层面，而且也是"礼失求诸野"，如果你到中国很多乡村特别是北方乡村生活一段时间，就会发现在日常生活中，在各种礼仪中，都还在沿用孔子的理念。所以，我们一定要研究孔子，要熟读《论语》。但很遗憾，笔者曾在研究生里做过一个调查，竟然没有一个人完整地读完《论语》。殊不知我们许多日常生活的规范就是从《论语》中来

的,例如"弟子,入则孝,出则悌,谨而信,泛爱众,而亲仁。行有余力,则以学文"。我们有很多成语也是从《论语》中来的,孔子说自己"吾十有五而志于学,三十而立,四十而不惑,五十而知天命,六十而耳顺,七十而从心所欲,不逾矩"。"君子和而不同,小人同而不和","同而不和"是同床异梦,属于面和心不和,而君子仍然保持各自的差异、各自的个性,但是有共同的志向,能齐心协力做同一件事。《论语》记载了孔子的言行,也记载了他一些弟子的言行,一共有492章,用2个小时就能读完一遍,再花一点儿时间,你就能明白其中的意思,绝对会有收获。孔子是教人怎么为人处世的,有些迷茫的同学可以在《论语》里找到答案。孔子不讲虚幻的来世,有人问他鬼神之事,他说:"未能事人,焉能事鬼?"别人问他死的事情,他说:"未知生,焉知死?"你活都没活好呢,怎么生活,怎么工作,日常人的交往、规矩都没有搞清楚,不要再问那些死神的事了。孔子有很多理念其实在我们日常生活中都有体现,只是我们忘了它的根源是从孔子这儿来的。所以请大家因为今天的这部电影、这堂课,阅读孔子。

我想大家不应该有争议,孔子是中华民族的脊梁之一。那么历史上你觉得还有谁能和孔子齐名呢?

二、千年第一文人——屈原

屈原(前340—前278),战国时期楚国诗人、政治家。芈姓,屈氏,名平,字原;又自云名正则,字灵均。笔者对屈原的定位是"千年第一文人,国之良臣"。屈原在政治上提倡"美政",做过三闾大夫,主管过楚国的内政外交,但后来因谗言被流放,在秦将白起攻破楚都后自沉汨罗江,以身殉国了。屈原是位爱国者,是位有政绩的政治家,但他之所以今天还被中国人怀念着,主要是因为他在以骚体诗歌、以"香草美人"等"喻"的方式书写自己的政治抱负、抒发自己的郁闷心绪时,塑造了一个不与坏人同流合污、洁身自好、出淤泥而不染的高洁形象,这个形象成为失意中国文人的最高理想。

但很遗憾,除了1975年香港导演鲍方、许先执导过一部《屈原》外,大陆一直缺失这个题材的表达。曾有人写过《屈原》的电影剧本,但今天的电影太注重票房,观众也被商业影片塑造了粗糙的品味,所以至今没有

"光影中国"十讲 >>>

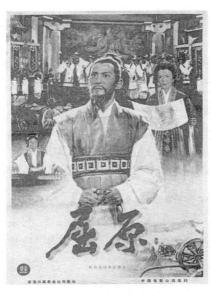

电影《屈原》海报

电影作品对得住这位历史伟人。

有一篇《渔父·屈原既放》诗词生动记载了屈原洁身自好的品性。这段诗词记录了被流放的屈原与一名渔父的对话,渔父见他"颜色憔悴、形容枯槁",问他为什么落到这般田地?屈原说"举世皆浊我独清,众人皆醉我独醒",所以我被流放了。渔父就说了,"世人皆浊,何不淈其泥而扬其波",你干嘛不也掺和进去搅搅浑水?众人皆醉,你也吃点烂酒、吃点剩菜就得了,为什么要这样?结果屈原回答了最经典的答案,"新沐者必弹冠,新浴者必振衣",我怎么可以"以身之察察,受物之汶汶者乎?宁赴湘流,葬于江鱼之腹中。安能以皓皓之白,而蒙世俗之尘埃乎?"刚刚洗完头发、洗完澡,要把帽子上的灰尘弹干净,洗过澡之后,衣服要抖一抖,把灰尘掉掉,我洁身自好,不能同流合污。当然渔父是另外一种观念,"沧浪之水清兮,可以濯我缨;沧浪之水浊兮,可以濯我足",就是说沧浪的水如果很清,我就用它来洗头、洗我的帽子,但如果沧浪之水太浑浊,我洗洗脚也凑合。渔父的态度,一般认为是一种随波逐流的态度,但也有人认为渔父是个世外高人,有点儿道家的意思。但是屈原就是出淤泥而不染,爱惜羽毛。

屈原被后人记住,不仅是因为他的形象寄予了中国文人的理想,还因为他是一个想象力极为奇瑰的诗人,除了著名的《离骚》外,他还有《九歌》《九章》《天问》等名篇。在《天问》里,他问的都是终极性的问题,在《九歌》里,他歌咏湘君、河伯等,想象奇绝诡异,很有湖湘民间文化特色。

三、文化交流第一使者——玄奘

玄奘(602—664),唐代高僧,我国汉传佛教四大佛经翻译家之一,中国汉传佛教唯识宗创始人。在玄奘之前,汉人佛教信徒就开始前往印度

学习，其中成功抵达的有东晋年间的高僧法显（334—420），但是像玄奘这样，历经17年的旅程和学习，又历经19年翻译了1 500卷佛经的大翻译家可谓空前绝后。玄奘去世的时候，大唐有百万人为他送葬。玄奘留下的《大唐西域记》甚至成为填补印度历史记载空缺的重要资料，成为印度考古和复建寺庙的文献依据。所以，玄奘不仅是《西游记》里那个执着西行取经的唐僧，更是中印文化交流的第一使者，是对中国文化起到重要作用的伟大人物。他身上所蕴含的执着精神也让他成为我们民族的脊梁。

2009年，金铁木导演了一部纪录电影《玄奘大师》，2016年霍建起又执导了故事片《大唐玄奘》。前者是一部严肃完整的以情景再现加旁白为表现手段的纪录片，脚本写得很好，充满历史感喟；后者是一部画面唯美但类型混杂的影片，虽然掺入的一些动作片元素是败笔，但视觉上还是很有震撼力。

玄奘原名陈祎，本来家境不错，父亲是县令，但在他10岁那年父母双亡，他孤身一人只能投靠佛门，13岁被剃度。他聪慧过人，20岁的时候就已经是长安城非常有

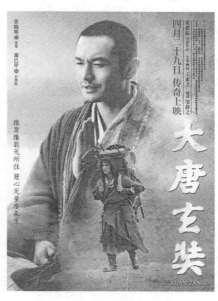

电影《大唐玄奘》海报

名的高僧了，但他苦于当时佛教翻译混乱，也没人能说得清普通人能不能成佛、如何成佛。一次偶然的机会他碰到一位印度僧人，告诉他在印度那烂陀寺里有位叫戒贤的高僧学识渊博，佛理修养深厚，他就种下了去印度求学的念头。但是当时边境并不安宁，大唐跟西部的突厥还在打仗，所以朝廷起初并不批准他西行，后来碰上霜灾，朝廷允许灾民出城，玄奘才混出城去。

他一路上经历了极为艰险的过程。他曾在过关口的时候被扣留，面

临被遣返的困境，他只好选择偷渡。有一次收了一个胡人徒弟为他带路跑出关外，后来这个徒弟又后悔了，担心被连累，想杀他灭口，最终他发誓不泄露此事，两人才分道扬镳。玄奘走进八百里沙漠的第一天就把水打翻了，他返程走了十几里后，决定宁愿渴死在西行路上也不走回头路。据考证这次沙漠历险他至少四天五夜滴水未进，所以他一再出现妖魔鬼怪缠身的幻觉，多次晕倒，也许是天显神迹吧，濒死之际他的马儿竟然发现了水，他才捡回了一条命。最传奇的是玄奘走到今天新疆吐鲁番地区的高昌城时，笃信佛教的国王想留下他做国师，逼得玄奘绝食了四天，才感动国王，于是两人结拜成兄弟，国王还派了一队人马护送他继续西行。值得一提的是高昌故城的遗址，非常震撼，附近还有交河故城，是当时庞大的寺庙群落。

经过一路艰难险阻，玄奘历时一年多到达印度，但当时佛教在印度已经衰落，许多寺庙都人去楼破，那烂陀寺是最后一朵奇葩了，僧众和学生达万人之多，相当于一个庞大的佛学院。远道而来的玄奘得到了很高的礼遇，享受了全寺仅有十个人才能享受到的每日供果，已经100多岁的戒贤法师又出来讲经。玄奘也果然不负众望，他潜心研读各种佛经五六年，后来又用五六年走遍了印度的角角落落。戒贤大师非常看重他，不仅让他在那烂陀寺主讲一些经卷，还让他代表那烂陀寺多次参加辩经大会，而他也在大会中胜出。所以玄奘在印度佛学界声誉显赫，以至于当时的戒日王（地位相当于阿育王）让玄奘面向全国进行开放式辩经擂台赛，玄奘讲经数十日，最终因无人敢来挑战而最终获胜。

玄奘在印度修成佛法后，于贞观十九年（645）返回长安，受到唐太宗的接见。他这次旅程有五万里，所历"百有三十八国"，带回大小乘佛教经律论共五百二十夹、六百五十七部。所以，他回来后在朝廷的支持下，立刻主持了规模庞大的翻译计划。同时他还应唐王要求用一年时间完成了旅行见闻录《大唐西域记》，给中国、印度和尼泊尔等国留下了宝贵的历史资料。玄奘翻译的佛经也深刻影响了中国人的理念，由于他主张"五不翻"，直接音译了部分梵文，给汉语增加了大量外来词汇。例如佛、禅、刹那，乃至世界、未来、真理等词汇，一尘不染、顶礼膜拜、大彻大悟等上百个成语都来自佛经翻译。语言的世界就是思想的世界，佛教的引入，

给中国人理解世界、想象世界提供了更多的维度和空间。最终儒释道三流汇聚,融汇成中国人的文化传统。

一个故步自封的民族是没有希望的,中华文明之所以历经几千年而不衰,就是因为我们不断学习借鉴又融会贯通,让其焕发新生。季羡林先生曾经写过一本书——《糖史》,考察中印之间制糖技术的交流。经季先生考证,欧洲的糖和制糖技术都是从印度输入的,中国人很早就知道制糖,但起初技术不好,后来学习了印度的技术后又超过了印度。其他诸如辣椒、土豆、玉米等食物,也都是外来物种。所以中外交流,不仅是文化的交流,还可能因为物种的输入,改变饮食结构、日常生活,乃至引发人口革命。在古代,人口的大量增加,大多是因为新的食物的发现,出现粮食革命,人口增加就是劳动力的增加,社会因此得以进步。近现代以来,中国又发生了大规模输入西方文化的过程,沙发、巧克力、罗宋汤等都是这次文化输入的痕迹。

回到上面提到的两部以玄奘法师为主人公的电影,他们共同的不足是只表现了玄奘西行的传奇经历,对佛法内容几乎没有涉及,人物很表面化。期待未来能有理解佛理、研究过玄奘佛学思想的创作人员拍出更好的思想传记电影。

四、千年第一药圣——李时珍

李时珍(1518—1593),字东璧,晚年自号濒湖山人,湖北蕲州人,明代著名医药学家,做过皇家太医院判,去世后被明朝廷敕封为"文林郎"。李时珍自1565年起,先后到武当山、庐山等地收集药物标本和处方,参考历代医药书籍,历经27年,于明万历十八年(1590)完成了192万字的巨著《本草纲目》。因此,他被后世尊为"药圣"。1956年沈浮导演、赵丹主演了传记电影《李时珍》。

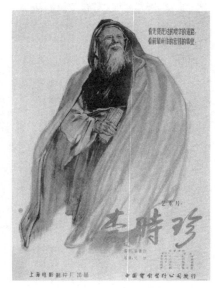

电影《李时珍》海报

突如其来的新冠疫情，让大家进一步认识到医学和医生的重要性，认识到药物研发对于生活在有菌环境里、与病同行的人类的重要性。李时珍就是这样一位悬壶济世、以挽救人的生命为崇高理想，并为此坚韧不拔的伟大医学家、药学家。医生是一个民族得以延续的守护神，推荐大家去看这部1956年的老电影，可以结合2021年推出的《中国医生》一起看。当然也希望能有新的关于李时珍、扁鹊、华佗、孙思邈、张仲景等历史名医的传记电影出现。

第三节 近现代中国的民族脊梁

历史进入近现代，短短100多年的时间里，无数仁人志士和先进人物为了救国救民、建设祖国，创造了可歌可泣的事迹，成为中国电影取材的重要来源。我们特选择几位典型结合电影简要介绍。

一、推翻帝制第一人——孙中山

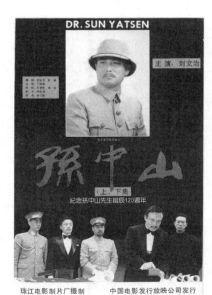

电影《孙中山》海报

孙中山（1866年11月12日—1925年3月12日），名文，字载之，号日新，又号逸仙，政治家、理论家、爱国主义者，中国民主革命的伟大先驱。他首举彻底反帝反封建的旗帜，是推翻封建帝制第一人。1986年，丁荫楠导演了他的传记影片《孙中山》；2011年，张黎、成龙导演了电影《辛亥革命》。

1912年2月12日（宣统三年十二月二十五日）清朝最后一位皇帝，同时也是自秦始皇创立帝制以来的最后一位皇帝——爱新觉罗·溥仪颁布退位诏书，中国2 000多年封建帝制由此结束。这一中国革命史上的重大成果直

接源于1911年爆发的辛亥革命。

大家通过这两部电影可以了解,孙中山先生并没有直接参与辛亥革命,但是由于他于1894年在檀香山组织了兴中会,1905年又被推举为中国同盟会的总理,一直积极革命,在海内外享有巨大声誉,是事实上的革命领袖和旗手,所以1911年辛亥革命爆发后,主张革命自治的南方17个省代表以16票赞成推举孙中山先生担任中华民国临时大总统,并于1912年1月1日就职。但是为了尽快结束南北政府对峙,维护国家统一,同年2月13日,孙中山就在清帝宣布退位的第二天让位于袁世凯。后来袁世凯背叛中华民国,所以此后的几年孙中山又陆续发动了二次革命、护法(中华民国临时约法)运动、护国(中华民国)运动等。在孙中山屡战屡败、苦苦寻找救国革命道路时,俄国十月革命的胜利、五四运动的爆发带给他重大启示。1924年1月,改组后的中国国民党第一次全国代表大会在广州举行,在联俄、联共、扶助农工三大政策支撑下,孙中山的革命道路迎来重大转折。新成立不久的中国共产党深度参与了国民党的改组,共产党员不仅以个人名义加入了国民党,而且联合国民党建立了黄埔军校、上海大学等革命人才培养学校。1924年10月,奉系军阀张作霖和直系将领冯玉祥联合推翻曹锟为总统的直系军阀政权后,冯玉祥、段祺瑞、张作霖先后电邀孙中山北上共商国是。孙中山应邀扶病抵京,不幸于1925年3月12日,因肝癌在北京逝世。逝世前夕他签署了多份遗嘱,发出了"革命尚未成功,同志仍须努力"的号召。1926年7月,国共两党联合发动了具有革命性的北伐战争。1927年4月至7月,春夏之交,以蒋介石和汪精卫为代表的国民党反动派先后背叛革命,中国共产党人则继承了孙中山的革命道路,直至1949年完成革命。孙中山夫人宋庆龄作为孙中山革命道路的坚定维护者,也始终站在中国共产党一边。新中国成立后,宋庆龄当选为第一届中央政府副主席,1981年又被全国人大任命为中华人民共和国名誉主席,受到了极高的礼遇。

电影《孙中山》和《辛亥革命》都主要聚焦于孙中山先生的革命历程,可以对照观摩。

二、中国共产党、人民军队和共和国的缔造者——毛泽东

毛泽东,字润之,1893年12月26日生于湖南湘潭韶山冲一个农民家庭,1976年9月9日在北京逝世。他是中国人民的伟大领袖,伟大的马克思主义者、无产阶级革命家、战略家和理论家,中国共产党、中国人民解放军和中华人民共和国的主要缔造者和领导人。比较有意思的是,在革命家、政治家、军事家之外,他还是人们公认的诗人和书法家。

由于毛泽东在中国革命和建设史上取得了空前绝后的伟大成就,享有崇高的地位,他与中国革命史捆绑在一起的人生经历又极富传奇性,所以以他为主人公的电影数不胜数,比较有影响的有《四渡赤水》(蔡继渭,1983)、《开国大典》(李前宽、肖桂云,1989)、《毛泽东的故事》(韩三平,1992)、《重庆谈判》(李前宽、肖桂云,1993)、《长征》(翟俊杰,1996)、《毛泽东在上海·1924》(吴天戈,2014)、《古田军号》(陈力,2019)等。

电影《开国大典》海报

关于毛泽东的传奇人生、伟大成就,电影里都有表现,这里不再赘述。倒是想提醒大家思考,毛泽东为什么能成功?答案当然是复杂的,主观原因和客观原因、偶然性和必然性都有。值得注意的是毛泽东的四段学

习经历，第一段是他1918年6月在长沙第一师范毕业后至1919年3月，他前两个月与暂无工作的同学一起借住在岳麓书院半学斋（杨昌济的湖南大学筹备处），读书研讨，岳麓书院门匾上的"实事求是"四个字给他留下了很深的印象（该匾系1917年湖南公立工业专门学校校长宾步程手书的校训）。1918年6月杨昌济应邀到北大担任伦理学教授，所以毛泽东于8月19日也到了北京，一边联系湖南学子赴法勤工俭学事宜，一边在杨昌济帮助下考虑入北大深造，后因经济原因和政策限制，10月在北大图书馆担任打扫卫生、整理图书的佐理员，直至次年3月，因母亲生病而辞职回乡。在北大图书馆期间，毛泽东有了得天独厚的条件得以博览群书。这是他第一次自学经历。第二段是在江西苏区的时候，即1932年10月他被撤销红一方面军总政委职务到1934年10月红军被迫开始长征这两年间。毛泽东自述："他们把我这个木菩萨浸到粪缸里，再拿出来，搞得臭得很。那时候，不但一个人也不上门，连一个鬼也不上门。我的任务是吃饭、睡觉和拉屎。"这一时期是毛泽东在政治上严重受挫的时期，但是他没有消沉，抓住宝贵的两年时间深入研读马列，把当时能找到的所有马列书籍都读了，找不到就问别人借，他1939年就讲过《共产党宣言》他读了不下百遍。后来在延安期间，抗战进入相持阶段，这是他集中读书学习的第三个阶段，《联共（布）党史简明教程》、李达写的《社会学大纲》等，他都读了不下十遍，并因此写出了著名的哲学两论——《矛盾论》《实践论》，以及《论持久战》等著作。毛泽东在晚年，特别是20世纪60年代中苏论战期间，指示中央组成读书小组，亲自开书单，亲自带着一批理论知识分子研读文献，思考共产主义的未来、社会主义建设道路等宏观问题。这是他读书学习的第四个阶段。

从毛泽东的读书学习经历可以看出，一个人要想成功首先要做好充分的准备，不下功夫学习，不充足电，以后需要放电的时候就无电可放。当然毛泽东不仅从书本学习，还从历史和现实中学习。他高度重视研究历史，重视调查研究，有了真实的数据和感性的直观，再加上科学的辩证思维，因此才能做出正确的判断，提出正确的战略。

三、"骨头"最硬的民族魂——鲁迅

鲁迅（1881年9月25日—1936年10月19日），浙江绍兴人，曾用名

电影《鲁迅》海报

周樟寿,后改名周树人,字豫山,后改字豫才,"鲁迅"是他1918年发表《狂人日记》时所用的笔名。他是著名文学家、思想家、民主战士,五四新文化运动的重要参与者,中国现代文学的奠基人。2005年,上影集团推出了由丁荫楠导演、濮存昕主演的电影《鲁迅》,截取鲁迅生命的最后三年,通过他在北师大的演讲,与杨杏佛、瞿秋白、萧军、萧红、冯雪峰、巴金、木刻青年等的交往,展示他在文化和思想战场上战斗的岁月;通过梦境、联想等表现主义手法串起了鲁迅经典作品中的经典形象和经典场景,如祥林嫂、狂人、阿Q、黑白无常、《呐喊》中的铁屋子、《野草》中的地火等。影片也表现了鲁迅先生的逝世,他的灵柩上覆盖着三个字——"民族魂",数万上海民众自发前去吊唁,为他送葬。

鲁迅以其深刻的思想和文字给我们留下了宝贵的文学遗产,无论是生前还是身后都深刻影响着中国人。鲁迅研究是中国现代文学研究领域最重要的研究方向之一,研究成果也汗牛充栋。此处引用两位政治家对鲁迅的评价,一位是被鲁迅视为知己的瞿秋白。瞿秋白与鲁迅的直接交往始于1931年底,从交流鲁迅的译作《毁灭》开始,后来两人多次通信交流文学和翻译。1932年夏天两人首次见面,一见如故,促膝长谈。此后为了躲避国民党的追捕,瞿秋白多次住到鲁迅家中,鲁迅则亲自为瞿秋白租房安顿。两人的交谈曾经使秋白写出了大量杂文,并借用鲁迅的笔名发表,有些文章收到鲁迅的文集里时鲁迅也未说明,这一方面是为了保护瞿秋白,另一方面也说明文章的思想是两人的共识。在两人交往期间,瞿秋白编辑了鲁迅杂文集,并写出了著名的《〈鲁迅杂感选集〉序言》,全面梳理了鲁迅的思想历程和精神实质,成为科学评价鲁迅杂文第一人。

1934年1月4日，在瞿秋白接到指示要前往江西苏区时，他冒着巨大风险到鲁迅家里告别，两人彻夜长谈。一年后瞿秋白在福建被捕，身份暴露前曾写信给鲁迅寻求帮助，可惜在鲁迅找到宋庆龄等人展开营救的过程中，他就因叛徒出卖被枪决了。鲁迅在悲痛之余，抱病整理出版了瞿秋白的文集《海上述林》。鲁迅曾手书一联"人生得一知己足矣，斯世当以同怀视之"赠与瞿秋白，可见两人的深情厚谊。在电影《鲁迅》里，对两人的感情也有浓墨重彩的表达。

瞿秋白在《〈鲁迅杂感选集〉序言》里，肯定鲁迅的杂感是一种社会论文，而且因为鲁迅的创作，杂感变为一种文艺性的论文，它固然不能代替创作，但却是适应时代斗争的文体，鲁迅的杂感里"有中国思想斗争史上的宝贵成绩"。瞿秋白认为鲁迅似古罗马神话中的狼孩莱谟斯，"是野兽的奶汁所喂养大的，是封建宗法社会的逆子，是绅士阶级的贰臣，而同时也是一些浪漫谛克的革命家的诤友！""鲁迅从进化论进到阶级论，从绅士阶级的逆子贰臣进到无产阶级和劳动群众的真正的友人，以至于战士，他是经历了辛亥革命以前直到现在的四分之一世纪的战斗，从痛苦的经验和深刻的观察之中，带着宝贵的革命传统到新的阵营里来的。""从满清末期的士大夫，老新党，陈西滢们……一直到最近期的洋场无赖式的文学青年，都是他所亲身领教过的。刽子手主义和僵尸主义的黑暗，小私有者的庸俗，自欺，自私，愚笨，流浪赖皮的冒充虚无主义，无耻，卑劣，虚伪的戏子们的把戏，不能够逃过他的锐利的眼光。历年的战斗和剧烈的转变给他许多经验和感觉，经过精炼和融化之后，流露在他的笔端。"然后瞿秋白总结了四点鲁迅的宝贵经验："最清醒的现实主义""韧的战斗""反自由主义""反虚伪的精神"。

毛泽东与鲁迅未曾谋面，1918年下半年至1919年上半年毛泽东第一次来北京时，因对周作人的"新村主义"比较感兴趣，曾去鲁迅和周作人合住的家拜访，不过鲁迅不在家，只见到了周作人。但毛泽东与鲁迅的思想和心灵息息相通，1937年10月19日，延安陕北公学举行纪念鲁迅逝世周年大会，毛泽东在大会上发表的《论鲁迅》演讲中说："鲁迅在中国的价值，据我看要算是中国的第一等圣人。孔夫子是封建社会的圣人，鲁迅则是现代中国的圣人。"而在1940年的《新民主主义论》（原题《新民主主

义的政治与新民主主义的文化》)中,毛泽东认为"在'五四'以后,中国产生了完全崭新的文化生力军,这就是中国共产党人所领导的共产主义的文化思想,即共产主义的宇宙观和社会革命论","而鲁迅,就是这个文化新军的最伟大和最英勇的旗手。鲁迅是中国文化革命的主将,他不但是伟大的文学家,而且是伟大的思想家和伟大的革命家。鲁迅的骨头是最硬的,他没有丝毫的奴颜和媚骨,这是殖民地半殖民地人民最可宝贵的性格。鲁迅是在文化战线上,代表全民族的大多数,向着敌人冲锋陷阵的最正确、最勇敢、最坚决、最忠实、最热忱的空前的民族英雄。鲁迅的方向,就是中华民族新文化的方向"。

回到作为文学家的鲁迅,他有《呐喊》《彷徨》和《故事新编》三本小说集,为我们提供了阿Q、狂人、祥林嫂、子君、魏连殳、范爱农、眉间尺等经典形象,有《朝花夕拾》等散文集,有代表现代汉语写作高峰的散文诗集《野草》,还有十余本杂文集,都值得我们一读再读。

四、学以报国第一人——钱学森

电影《钱学森》海报

钱学森(1911年12月11日—2009年10月31日),祖籍浙江杭州,出生于上海,空气动力学家、系统科学家,工程控制论创始人之一,中国导弹之父,"两弹一星"功勋奖章获得者。

2012年西部电影集团和中国人民解放军总装备部电视艺术中心联合推出了由张建亚导演、陈坤(饰演钱学森)和张雨绮(饰演钱学森夫人蒋英)主演的传记电影《钱学森》。电影主要分为两部分,第一部分是1947年钱学森携新婚妻子去往美国,在美国取得了学术和科研上的辉煌成就,但却遭遇冷战背景下极端反共的麦卡锡主义迫害,被逮捕、驱逐又遭软禁,第

二部分是1955年钱学森被我国政府营救回国后,在党和政府的高度信任和大力支持下,参与导弹研制的过程,塑造了赤心报国的爱国知识分子形象。

钱学森的父亲曾任浙江教育厅厅长,是位教育家,钱学森夫人蒋英的父亲则是著名军事学家蒋百里。钱学森1934年从交通大学毕业,次年入美国麻省理工学院航空系学习,1936年9月获得麻省理工学院航空工程硕士学位后转入加州理工学院航空系学习,师从航天工程学家冯·卡门,1939年获美国加州理工学院航空、数学博士学位,1943年担任加州理工学院助理教授,1947年担任加州理工学院教授,并回国与蒋英结婚。彼时蒋英刚刚学成回国在上海兰心大戏院举行了独唱音乐会。1949年钱学森担任加州理工学院喷气推进中心主任、教授。在美期间,钱学森参加了美国军方的导弹和火箭研制。但是由于美国麦卡锡主义大肆渲染共产主义的渗透和威胁,钱学森被剥夺了参与军方研究项目乃至自己主持的实验室研究的权利,直至接到移民局驱逐出境的通知。但就在钱学森携家人准备离境回国时,他被美国军方扣留关押,后被长期监视居住,并限制出境。他被迫将自己的研究专业改为系统论。在被软禁了五年后,由于中方在日内瓦谈判中(主要谈判朝鲜问题)强烈要求,1955年9月,中方最终以11名美国飞行员俘虏为代价成功将钱学森交换回了国内。钱学森回国后立即被委以重任,担任国防部第五研究院院长,成功主导了中国的导弹研制和核弹、导弹两弹合一等重大国防工程研究。上述内容在电影中都有集中呈现。

钱学森是卓越的物理学家,年轻时就担任了美国重要大学的教授,但他始终以学有所成、报效祖国为最高理想,电影里他说自己"曾发誓要以学识改变中国人的命运",所以才会克服重重困难回到祖国。他发誓"一定要让中国拥有自己的导弹和原子弹",因为他深知利剑在手对中华民族获得尊严的重要性。他还指出"手上没有剑和有剑不用不是一回事",这样的信念让他不惧所谓"和平主义"和"人道主义"的质疑,也让他带领团队克服了生活条件艰苦、几乎没有工业支撑等不可想象的困难。用电影里聂荣臻元帅的话说,钱学森"是一个可以创造奇迹的人"。

科学没有国界,但科学家有祖国,在新中国成立之初,特别是朝鲜战

争爆发后,美国发布了禁止理工类中国留学生回国的禁令,但是仍然有2 000多名在海外学习的中国学者和留学生克服了重重障碍回到祖国,包括华罗庚、邓稼先、谢希德等,其中钱学森的回国之路最为曲折。他们身上体现了一份报效祖国的赤子之心,是爱国知识分子的崇高典范。

钱学森与夫人蒋英之间也有充满戏剧性的爱情故事。他们两家是世交,蒋英小时候还一度被过继到钱家做女儿。蒋英作为造诣深厚的艺术家,对钱学森先生的科学研究也有启发,钱先生因此高度重视艺术和科学的关系。钱学森晚年更高度关注中国的高等教育,提出了"中国大学为什么不能培养出杰出人才"的钱学森之问,鞭策我们的高等教育深化改革。

五、鞠躬尽瘁的好干部——焦裕禄

焦裕禄(1922年8月16日—1964年5月14日),山东淄博人,原兰考县委书记,干部楷模,革命烈士。焦裕禄1946年加入中国共产党,1953年曾任共青团郑州地委第二副书记,并参与洛阳矿山机器制造厂的筹建,1954年8月相继在哈尔滨工业大学、大连起重机厂机械加工车间进修,1956年底返回洛阳矿山机器厂担任车间主任、调度科长等职,1962年12月被调到河南省兰考县担任县委第二书记、书记等职,1964年5月14日因肝癌病逝于郑州,终年42岁。兰考是国家级贫困县,常年遭受"严重的内涝、风沙、盐碱三害",加之全国性的三年困难时期留下的欠账,焦裕禄是在极为艰苦的条件下就职的。在短短两年的县委书记岗位上,他忍住肝病的剧痛,身先士卒、深入一线、艰苦奋斗,摸索三害治理方案。他所体现的"亲民爱民、艰苦奋斗、科学求实、迎难而上、无私奉献"的"焦裕禄精神"是中国共产党精神谱系中的重要组成部分。习近平总书记评价"焦裕禄是县委书记的好榜样,也是全党的榜样"。

1990年,峨眉电影制片厂推出了由王冀邢导演、李雪健主演的电影《焦裕禄》,感动了全国观众,引发观影热潮。2021年范元导演、郭晓冬主演的《我的父亲焦裕禄》再次感动无数观众。两部电影都高度还原了当年的艰苦岁月,两位主演李雪健和郭晓冬也以严肃的创作态度塑造了身为县委书记的焦裕禄艰苦朴素、实干苦干的工作作风,值得各级干部和年

电影《我的父亲焦裕禄》海报

轻人观摩学习。

六、全心全意为人民服务的共产主义战士——雷锋

 1963年3月5日,毛泽东的题词"向雷锋同志学习"在《人民日报》发表,从此,每年的3月5日被定为全国的学雷锋纪念日,一直延续至今,雷锋也成为中国人家喻户晓的名字。雷锋(1940年12月18日—1962年8月15日),原名雷正兴,出生于湖南长沙,7岁时父母和哥哥相继去世,成为孤儿。雷锋在新中国长大,小学毕业后在本地乡县当过通讯员、公务员,后来成了当地的拖拉机手,1958年参加鞍钢建设,1960年参加中国人民解放军,同年11月加入中国共产党。1961年5月,雷锋作为所在部队候选人,被选为辽宁省抚顺市第四届人民代表大会代表。1961年8月,雷锋被提升为运输班班长,1962年8月15日,雷锋因公殉职,年仅22岁。

 1965年3月5日,八一电影制片厂推出了电影《雷锋》,导演是董兆琪,雷锋由董金堂饰演。这部电影选取了雷锋助人为乐、无私奉献的一些小事,塑造了雷锋平凡而伟大的形象。雷锋是个孤儿,他的成长是党和国

电影《雷锋》海报

家悉心照顾和培养的结果,所以他对党和祖国充满了感恩,发自内心地响应党的号召,无私地帮助别人,为国家奉献自己。雷锋生前在当地的报纸上发表过《我学会开拖拉机了》《我决心应召》《解放后我有了家,我的母亲就是党》《62年春节写给青年同志们的一封信》《在毛主席的哺育下成长》《我是怎样从一个苦孩子成长为毛主席的好战士的》《做毛主席的好战士》等文章,特别是1960年12月,15篇雷锋日记在沈阳军区的《前进报》上发表。

雷锋生前就是部队的先进典型,多次被表彰、外出作报告、被采访和报道,因此得以留下不少照片和文字材料,这也为全国人民全面了解雷锋事迹、学习雷锋提供了条件。

1996年,康宁和雷献禾导演了电影《离开雷锋的日子》,以过失造成雷锋去世的战友乔安山为主人公,表达对雷锋精神的继承和弘扬。2021年中国共产党建党百年之际,雷锋精神被纳入第一批中国共产党人的精神谱系,其具体内涵包括"热爱党、热爱祖国、热爱社会主义的崇高理想和坚定信念;服务人民、助人为乐的奉献精神;干一行爱一行,专一行精

一行的敬业精神；锐意进取、自强不息的创新精神；艰苦奋斗、勤俭节约的创业精神"。

七、打出一代中国人精气神——中国女排

2020年9月，由陈可辛导演，巩俐、黄渤、白浪等主演的电影《夺冠》上映，借由电影，观众再次重温了传承并激励了几代人的"女排精神"。

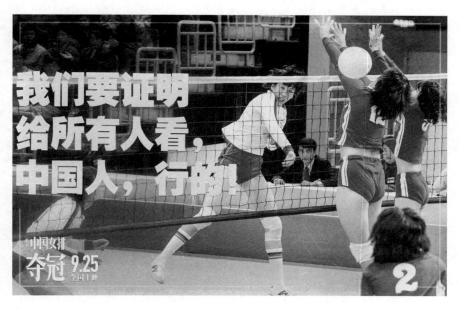

电影《夺冠》海报

中国女排的崛起始于20世纪60年代，受周恩来总理邀请，著名的日本女排教练大松博文的来华教学，初步奠定了刻苦训练、顽强拼搏的女排精神。如同电影《夺冠》中所展示的，1976年袁伟民重组中国女排，通过与男队比赛等方式开展了刻苦的训练。随着1979年国际奥委会恢复中国的合法席位，中国队先是在当年战胜日本队获得女排亚锦赛冠军，随即又在1981年11月的日本东京代代木体育馆七战全胜获得第三届女排世界杯冠军，引起了全民狂欢。对于20世纪70年代末至80年代初，从"文革"中醒来，焦虑于与世界差距的中国人来说，女排的夺冠令他们重新获

得"振兴中华"的自信心。紧接着如日中天的中国女排连续获得1982年秘鲁世锦赛冠军、1984年美国洛杉矶奥运会冠军，成为获得三连冠的女排球队，并在1985年第四届世界杯和1986年的第十届世界女排锦标赛上蝉联冠军，成就了中国女排五连冠的辉煌。此后，中国队虽然依然活跃在世界排坛第一阵营，但期许甚高的国民把没有夺冠的时期都看成女排的低谷。在经历了20世纪90年代的起起伏伏后，进入21世纪，新一代中国女排在主教练陈忠和的带领下，于2003年再夺世界杯冠军，2004年登上雅典奥运会的冠军领奖台，创造了中国女排的第二个辉煌。2013年第一代五连冠女排的主攻手郎平再次执教中国女排，并带领中国女排夺得2015年世界杯冠军和2016年里约奥运会冠军，创造了中国女排的第三个辉煌。

排球、篮球、足球这三大球都是集体项目，需要一个团队的密切配合，技战术要求高，赛程复杂，观赏性和关注度都高，一直以来都最被世界球迷和各国民众看重。中国女排作为中国三大球里目前唯一获得过世界冠军的队伍，其对国民的影响力不言而喻。特别是第一代中国女排五连冠时期，正是中国从"文革"中走出来、百废待兴、充满焦虑的时期，女排夺冠让北大学生喊出了"团结起来、振兴中华"的呼声，升华了女排夺冠的意义，对全国各行各业都是巨大的激励。不了解这个背景，就无法理解女排精神对国民的意义。

当然，时代变化了，女排队员和教练员的心态也自然随着时代变化，国民对女排的期许也有变化。但变中有不变。电影《夺冠》中，郎平训练朱婷时问道："你为谁打球？"朱婷说"我为父母"，郎平说"错了，再想"，朱婷又说"我为了你"，郎平又说"错了"。这部电影并没有给出答案，但问题提得很现实，朱婷这一代为谁打球？如果说郎平那一代是为国争光，那朱婷这一代为谁打球？我们不苛求每个运动员都有明确的家国情怀——虽然无数运动员都坦言自己能让国旗在世界舞台上升起是莫大的荣耀，不讳言当下的许多运动员都存在目标的迷茫，但不管你是为自己打球、为父母打球、为教练打球、为集体打球，还是为国家打球，你都只有一个目标，就是夺冠。只有夺冠了，你的"为谁"才能实现。而在夺冠的道路上，没有轻松坦途可走，唯有刻苦训练。所以习近平总书记在会见中国

女排代表时指出:"广大人民群众对中国女排的喜爱,不仅是因为你们夺得了冠军,更重要的是你们在赛场上展现了祖国至上、团结协作、顽强拼搏、永不言败的精神面貌。"

在2021年7月建党百年之际,这种"祖国至上、团结协作、顽强拼搏、永不言败"的女排精神也被光荣地列入了中国共产党人精神谱系中。

以上十位人物和一个集体,是中国电影为中华民族"自强不息"精神谱系建构贡献的代表性作品,他们有教育家、文学家、思想家、政治家、翻译家、医学家、科学家,也有普通的干部、战士和运动员,但他们身上都充盈着爱国情怀,告诉世界这就是中国人,也告诉国民这就是我们的典范。

说到"自强不息",这也是上海大学的校训,取自《周易》"天行健,君子以自强不息。地势坤,君子以厚德载物"。上海大学还有一句校训叫"先天下之忧而忧,后天下之乐而乐",取自宋代文学家范仲淹的《岳阳楼记》。这两句都是上海大学老校长、著名的物理学家钱伟长所确定的。

上海大学的基因里,的确充盈着这两句校训,也因此锻造了一大批民族脊梁。1922—1927年,在第一次国共合作期间,作为两党培养革命人才的红色学府,老上海大学曾短暂而辉煌地存在过。其中邓中夏作为总务长,实际管理着这所学校,李大钊作为推荐邓中夏来任职的共产党领袖曾五次来校演讲。瞿秋白、恽代英、茅盾等人都曾在校任教。1925年"五卅运动"期间,上海大学师生成为当时上海各高校参与运动的主要组织者。1927年,由于国民党反动派背叛革命,作为红色学府的上海大学被取缔封杀,它存在的时间虽然只有五年,但是它的红色基因却与中华民族自强不息的精神血脉相通,也滋养着后来者,让更多的青年人挺直脊梁,永远承担中华民族伟大复兴的历史重任。

第五讲　多彩中国

颜色作为一种视觉文化元素，始终在中国传统文化中发挥着巨大作用。南朝梁代的刘勰在《文心雕龙·原道》中论述自然之道和文艺的关系时言道："夫玄黄色杂，方圆体分，日月叠璧，以垂丽天之象；山川焕绮，以铺理地之形。"[1]我们就从宇宙万物最为明显的形状色彩入手谈论"文之为德也大矣"的重要性。作为中国传统主流思想的儒道传统也对颜色寄予哲学含义。儒家赋予颜色以德性的内涵，用颜色比之于德，并给各种颜色安排以道德和等级的秩序，如《论语》中"恶紫之夺朱也，恶郑声之乱雅乐也，恶利口之覆邦家者"。再比如夷夏之辨中，夷与夏最重要的区别就在于"服章之美"。在道家中，颜色则具有了形而上的内涵，《道德经》有言，"五色令人目盲，五音令人耳聋，五味令人口爽"，通过对日常生活中各种色彩的批判指出沉迷于感官欲望是无法获取真知的。

尽管在中国传统中色彩的内涵纷繁多样，但每一种颜色背后都承载了时代起伏的脉络。毛泽东在《菩萨蛮·大柏地》词中写道："赤橙黄绿青蓝紫，谁持彩练当空舞？雨后复斜阳，关山阵阵苍。当年鏖战急，弹洞前村壁。装点此关山，今朝更好看。"1933年夏天，毛泽东重回井冈山大柏地，回忆了1929年在瑞金以北的大柏地击溃国民党军，取得转战赣南以来首次胜利的情形。追忆往昔峥嵘与胜利的喜悦，他提笔描绘了一幅色彩斑斓的大柏地雨后壮丽景象。词中，彩虹被喻为彩练，而舞动的人自

[1] 刘勰.文心雕龙注（上下）[M]范文澜,注.北京：人民文学出版社,1962：1.

然是当时的革命者。岁月洗礼,这条彩带从早期的革命家手中挥舞到今天,革命者与全国人民一起经历了半封建半殖民地社会黑暗中的"落后挨打"、战时动乱中的血色中国,最后成功在中华大地上全面建成了小康社会,历史性地解决了绝对贫困问题。现在的中国呈现的正是"赤橙黄绿青蓝紫"般绚丽多彩、和平繁荣的景象。

基于此,我们对中国的理解可以从色彩的角度进入。中华民族对于色彩的使用很早就确定了色彩与民族文化间的关系,"黑、赤、青、白、黄",分别对应了中国文化最重要的五行观念"金、木、水、火、土",自然、人文、地理、伦常等都被囊括在色彩当中。当我们试图呈现和理解以五行色为主的"中国色彩"时,会发现电影或许是诸多视觉艺术中最好的载体之一。因为电影在产生传统的视觉体验的同时,还传递着色彩背后的情感:影像艺术发展至今,电影中的色彩承担的已不仅仅是复刻现实的功能,它也成为诠释电影内涵、表达情感、展现风格的重要手段之一。于是,通过中国电影的银幕卷轴,我们可以从《红高粱》中的红色感受原初的民族血性和生命力,从《卧虎藏龙》碧海竹林中体会华夏传统中的大义。

结合中国的传统色谱,通识系列课程"光影中国"中"多彩中国"这一章将撷取其中最具代表性的三种颜色——红、黄、青,结合中国电影加以分析,试探寻银幕上的色彩是如何在中国丰沃的现实土壤里,发展出独特的文化内涵的。

第一节 红色中国

红色是最先进入人类艺术史的颜色。在史前壁画与装饰中,经常可见红赭石提炼出来的色彩记号,说明史前人类已经用这种极为强烈与鲜艳的颜色来记录自己的生存轨迹了。而后,这个与生命密切相关的色彩逐渐活跃于日常生活之中。

当红色与中华文明相接触后,又碰撞出更绚烂的火花。中国人在色彩图谱中极大地提升了红色的地位。范文澜在《中国通史》里记载:

华含有赤义,凡遵守周礼尚赤的人和族,称为华人。[1]中国故此得名"赤县",将红色视作自己民族的称谓,足可见在中国色彩谱系中红色的举足轻重。中国电影的银幕上,红色站在已有的"高度"上又被挖掘出"深意":它是传统与激情的色彩,也是抛头颅洒热血的激昂豪迈之色。

一、规训与激情

受五德终始[2]说影响,随着王朝兴衰更替,不同颜色曾经轮番登上历史主舞台,如秦人尚黑,唐宋视紫为最尊贵的颜色。而至近代,中国的节庆又与红色相关联,通过节庆习俗的沉淀,红色与婚姻、生育等相勾连。经过百年近代史承袭与洗礼,红色也变为规训与激情的化身。

1.《大红灯笼高高挂》

《大红灯笼高高挂》由张艺谋执导,改编自苏童的小说《妻妾成群》。电影主要讲述民国年间,大学刚读半年的颂莲被迫嫁进陈府成为陈老爷

电影《大红灯笼高高挂》剧照

[1] 范文澜.中国通史[M].北京:人民出版社,2004:133.
[2] "五德"是指五行木、火、土、金、水所代表的五种德性。"终始"指"五德"的周而复始的循环运转。

的第四房姨太。陈府有规矩,老爷"临幸"哪位姨太太,她屋外的大红灯笼就会被点亮。在各位太太看来,子嗣是她们在府中的"筹码"和保障,因此被娶进门的几房太太,为了被"点灯",在府里暗自掀起一场场"血雨腥风"。受他人的影响,颂莲慢慢"变了模样"。曾经涉世不深的她后来想用假怀孕来博得老爷的宠幸,不想此事却被丫鬟识破。当陈老爷得知颂莲并未怀孕时,下令封灯,颂莲最终在陈家大院被逼疯。

在这部电影里,红色象征了以陈老太爷为代表的封建社会男性的欲望和权力。《大红灯笼高高挂》中整体色调是沉重压抑的,虽然阴郁的陈府里始终充斥着红灯笼、红盖头和红被褥这些本该寓意喜庆的物件,但在张艺谋的镜头中,红色却变得分外"刺眼"。因为无论是哪种"红",其勾连的只有生殖、繁衍。红灯笼的点灯、灭灯,操纵的权力都在陈家老爷手中,他掌控了家庭中女人的欲望、繁衍与生存的命脉。

通过《大红灯笼高高挂》中的红色,我们清晰地感受到张艺谋导演通过作品对"吃人"礼教的批判。在红色的呈现上,他有意识地融入对新中国成立前,也是自五四运动以来传统文化中遗留的问题的反思。

2.《红高粱》

《红高粱》依然是张艺谋导演的作品,该片改编自莫言的同名小说。

电影《红高粱》剧照

电影讲述了"我"的奶奶九儿与爷爷余占鳌相识相守的故事。

电影中，红色代表着两个极端：昂扬的生命力与肃穆的死亡。《红高粱》将红色的极端面向进行了强烈的展示：成熟的高粱地、新娘艳红的盖头和衣裳，还有印染开来漫天的红色余晖。红色带来视觉冲击的同时，也传递着西部人民原初的生命力。当余占鳌与九儿在高粱地第一次"野合"，浓烈的红色余晖里，原初生命力的激情被彻底释放。九儿被日本人枪杀，余占鳌与日本人展开了生死一战。结尾处，影片中的红已经超越了现实色彩，呈现出一种魔幻的视觉体验。红色仿佛侵蚀了一切，饱和度高而浓烈，制造出一种沉重而肃然起敬的瞬间。

红色，在电影中同样还是民族气节的表现。当日本侵略中国打到青沙口后，影片中红色的出现便多了一股豪迈与悲怆的意味。以余占鳌为首的西部人民身上迸发着中华民族骨子里的血性。他们不畏强暴，在民族危亡之时毫不犹豫地牺牲个人，选择民族大义。红色的使用，不但是生命力的释放，也是对牺牲的礼赞。红色成为对生命本身的思考。

如果说张艺谋在《大红灯笼高高挂》里对红色在影像中的运作，还停留在对于封建礼教的批判，那么《红高粱》中的"红"在视觉体验中嵌入了对个体生命关怀和家国情怀的思考，是对旧社会陋俗的一次彻底决裂。

3.《我的父亲母亲》

在张艺谋早期的作品中，红色是强烈的，是极具冲击性的。但在《我的父亲母亲》中，红色却转变为一种相对柔和的存在。

母亲乳名招娣，是远近十里八乡第一个自由恋爱的女孩。那年从城里来了一位年轻的教书先生骆长余，她同大伙儿一道跑去凑热闹。在和先生对视的时候，母亲害羞了，正是那一眼她偷偷地喜欢上了这个城里的年轻老师。

红色在《我的父亲母亲》中代表着爱情的热情与奔放。招娣喜欢先生，并且毫不在意他人的眼光。在那个年代，男女之间的情感多是无声与沉默的，鲜少有招娣这般"着魔"的架势。这股劲头在色彩的呈现上多有体现，当章子怡穿着一件大红的袄子在雪地里奔跑，抢眼的红色和洁白的雪形成强烈的视觉冲击力，观众能从这一身"鲜艳"中感受到招娣对爱情的炽热。

红色也是初恋的青涩与纯粹。招娣常常用家传的青花大碗为先生送饭,做出最纯色的"房梁红"来装点先生的教室。招娣这抹鲜艳的红色频繁"出现"也渐渐吸引了先生的注意,骆老师记下了她穿着红袄子依偎在门边羞涩的样子。他送给她一枚红色的发卡,作为他们爱情的信物。电影中很多红色的物件都体现出一种纯粹的感情,如"母亲"的红色棉袄、红发卡,屋子窗户上贴的红窗花等,红色让整部影片显得灵动与美好。

三部张艺谋的作品都有红色的强烈展现,但是在不同的作品中红色诠释的内涵各有差异。张艺谋将自己对中国历史和文化的理解融入到他对红色的使用过程中,透过他的影像足以见到红色所蕴含着的张力。

二、革命与热血

红色最持久密切的联系之一是革命的热血。这可以追溯到中世纪,当战船挂上红色的长条旗时就表明船员们决一死战的决心。早在1293年,为了反对王室分享他们刚刚劫获的船只,一群英国海盗悬挂起红色的长条旗,这是红色与抗争关联的第一条记录[1]。而后,无论是发生在欧洲的法国大革命,还是任何一次流血起义,红色都和"斗争"紧密关联。

马克思主义为中国革命带来了曙光,而马克思早年被问及"最喜爱的颜色"时,他明确回答为"红色"。当马克思主义传至中国,本就"尚红"的民族自然将红色与本土革命进行了密切勾连。回顾中国共产党领导人民百年奋战历程,组建的第一支军队被命名为红军,开辟的第一个革命根据地瑞金被称为红都……在中国的历史上,红色象征着为了新中国诞生的革命热血话语,也自然而然地上升为主旋律,作为一种特定题材的代名词。

（一）红色经典：为了新中国之崛起

1942年延安文艺座谈会上的讲话之后所生产的大量作品,包括《红岩》《红日》《林海雪原》等共同构成了新中国文学史上著名的"红色文学经典"。革命成长主题和英雄人物塑造,是这些红色经典文学作品最显著的特征,它们也都从不同侧面反映了广大人民群众为了新中国成立所

[1] 加文·埃文斯.颜色的故事[M].海口:海南出版社,2019:75.

付诸的努力。红色经典曾经在中国的文艺舞台上占据了非常重要的位置,甚至在特定时期,群众能接触到的文艺作品只有八部红色样板戏,以及后来的红色电影如《红色娘子军》《红色恋人》《闪闪的红星》等。

虽然这些电影的片名中都有"红"字,但相较于张艺谋对于红色在视觉上的处理运用,红色经典电影中的"红"则着重体现在精神层面,红色不仅仅作为一种视觉造型元素,还成为一种革命精神的象征符号。这些电影不仅仅是对红色岁月的缅怀,也是对革命年代的礼赞,对民族伟大复兴的颂歌。

1.《红色娘子军》

《红色娘子军》是由上海电影制片厂出品的战争片,谢晋执导,祝希娟、王心刚等主演。该片讲述了第二次国内革命战争时期,海南红色娘子军与敌战斗的故事。封建社会琼崖妇女深受剥削压迫,直到革命将"红色"的解放思想吹进这里,也吹响了她们觉醒的号角。在共产党的帮助下,琼崖娘子军们冲破世俗,投入到了轰轰烈烈的革命运动中。

事实上,《红色娘子军》在中国电影史上并不仅仅是一部红色经典作品,它也是一部讲述女性独立、奋起反抗的电影。影片成功塑造了一位通过参加革命,成长为沉着、坚强的无产阶级战士的普通妇女形象。在众多红色经典作品中,《红色娘子军》罕见地由女性来诠释革命者的形象。她们打破父权秩序,从革命的辅助者变成了以主体的姿态成为革命的主动承担者。吴琼花等人对抗恶霸的胜利,并不仅仅是人民革命的胜利,也是女性争取自我权利、自我解放的胜利。

2.《闪闪的红星》

《闪闪的红星》是由八一电影制片厂摄制的红色电影。该片由李昂、李俊执导,祝新运、赵汝平、刘继忠主演,于1974年10月1日上映。讲述了在1930年至1939年的艰难困苦的环境中成长起来的少年英雄潘冬子的故事。《闪闪的红星》也开辟了讲述英雄故事的新角度,它从"儿童"的革命出发,展现了在20世纪30年代少年儿童在面对革命的艰难困苦时,如何在党的帮助下逐渐成长起来。如红色娘子军一样,冬子从弱势群体变成了革命斗争的主动参与者,甚至成为革命不可忽略的力量。影片中的红色歌曲以及对一些红色符号的刻画,比如红军帽上闪烁红星的重点

第五讲　多彩中国

电影《闪闪的红星》剧照

烘托,都将共产主义的精神强有力地传递给每一位观众。

无论是琼崖妇女,还是潘冬子,在他们身上,都有着革命的红色热情和热血精神,有着不屈服于自己的命运的红色"血性"。

3.《红色恋人》

《红色恋人》的故事相比而言多了一丝浪漫主义色彩。影片讲述生

电影《红色恋人》剧照

123

活在上海租界里的一名美国医生佩恩,偶然结识了国民党特务之女秋秋。秋秋长大后在共产党人靳的影响下加入共产党,并且与靳假扮夫妻隐匿在上海。佩恩见证了这对年轻的共产党员浪漫又凄美的爱情故事,而两人对爱情的追寻,实际上也是他们坚定自己革命信仰的过程。

不同于前两部电影中红色纯粹的革命性,《红色恋人》中的"革命之红"是革命背景下浪漫爱情的颜色。《红色恋人》从革命的宏大话语中挣脱出来,着力表现的是革命者作为普通人的情感故事,这在之前的红色经典电影中是较少出现的。相对于前两部电影而言,《红色恋人》的艺术成就或许并不显现于主旋律宣导的内容本身,它以一种前所未有的形式,让"英雄"走下神坛,变得有血有肉,更加真实,贴近生活。尽管与我们传统意义上的"主旋律"似乎有出入,但这种新的讲述历史、讲述革命的方式,却能将主旋律的精神更好地传递给观众。

(二)新主流电影:新时代红色经典的变奏曲

进入20世纪90年代,随着商业化的到来,主旋律电影因为娱乐性、故事性的相对缺失而逐渐流失一大批观众。很长一段时间内,主旋律电影被误读为意识形态的强行灌输。但实际上很多国家都有主旋律电影,而且都相对在商业上非常成功,这从一定程度上也证明中国主旋律电影发展还有很大的探索空间。

这种探索从2007年的电影《集结号》开始奏响号角。该片一举打破商业与主旋律的"固有边界",实现了票房与口碑的双丰收。自此,主旋律的商业探索进一步深入。尔后从《建国大业》开始,主旋律电影有意识地启用商业的手段,包括以国家资本整合"全球华人"明星的方式吸引观众,集结100多位明星参演该片,让该片天生便具备了强大的明星票房号召力,创造了中国电影史上绝无仅有的奇迹。

香港类型电影的成熟经验,为主旋律电影的商业化发展提供了新的思路:以经典电影故事为原型,通过商业手段进行类型化改造,从而达到满足主流意识形态传达同时又兼顾观众与市场的需求。之前内地的主旋律影片,或者是主流影片存在的一个重大缺陷就是不站在观众的角度考虑观众的诉求。这种状况随着香港回归,香港电影人大批进入内地拍片而改变。内地的电影题材、资源,香港导演的市场经验,加之中国电影市

场的蓬勃发展,诸多因素共同促使今天看到的新主流电影的诞生。

1.《智取威虎山》

作品由光怪陆离著称的香港导演徐克,用他最擅长的武侠类型重新包装红色革命的故事,打造出了既符合主流价值观又有视觉吸引力的《智取威虎山》。影片仍然沿用曲波《林海雪原》的故事原型,但徐克通过放大故事与人物的传奇性来增加影片卖点,并且从年轻人的视角出发拉近与观众的距离,完成了调和主旋律表达的目的。

电影《智取威虎山》剧照

在电影视觉呈现上,影片沿用了他一贯的视效风格,将经典影像通过视听语言的包装,变得吸引力十足。《智取威虎山》的出现,意味着主流电影也可以像好莱坞大片那样,既能承载主流意识形态又能获得商业上的成功。

2.《战狼Ⅱ》

《战狼Ⅱ》讲述了退伍老兵冷锋孤身一人在异国带领同胞和难民,进行生死逃亡的故事。《战狼Ⅱ》是目前中国电影票房最高纪录的保持者,

这从一个侧面反映了新主流电影已获得极大的商业认可。探究该影片的制胜法则,可以看到它将个人英雄主义与爱国主义、商业动作类型与主旋律相融合。一方面,它吸收了好莱坞动作冒险类型的惊险刺激,各种打斗、爆炸场面引人入胜;另一方面,又以强烈的爱国情绪召唤观众的共情。诸多因素加持,才创作出这部主流价值观与商业票房合二为一的电影。

3.《1921》与《革命者》

2021年,有两部主旋律电影进入观众视线。《1921》围绕中共"一大"展开,讲述了历史上为一个共同目标和理想努力的有志青年们,相聚上海,突破各种阻力,进而创立中国共产党的故事。《革命者》则讲述中国共产主义运动的先驱、中国共产党主要创始人之一的李大钊,如何热忱探索救国救民的革命道路的故事。两部电影都将革命先驱以"普通人"的方式还原,让他们变得更加有血有肉,将电影故事的发展与大时代背景下普通人的感受、经历有机结合,以"重写历史""还原生活"的方式,拉近观众与党的峥嵘岁月的距离,从而更能引发观众的共鸣。

电影《1921》剧照

红色新主流电影发展至今,已形成几个鲜明特色:一是传达主流价值观,二是艺术创作上融合了商业片的操作模式和类型。它将国家意志、市场追求、类型表达,甚至作者个性化的表达都融合在一起。也正因此,

我们才得以见到红色作为主旋律的表征在新主流电影中,承载着主流价值观,以相比于红色经典更为通俗、更喜闻乐见的形式展现在观众面前,并获得良好的市场反馈。

红色,对于现代中国而言意义非凡。但在中国几千年的漫长历史长河中,红色所代表的内涵也在不断改变。封建社会红色是传统道德社会的规训之色;从鸦片战争到五四运动的六七十年间,红色如光束一般,给黑暗中的人们带来了希望,尔后它又成为工农革命的象征,带领人们从沉沉的黑夜中走了出来。这一走,便是百余年的历史征程。

2021年,习近平总书记的"七一"重要讲话提及了中国共产党精神之源以及对于红色血脉赓续的号召。100年来,中国共产党弘扬伟大建党精神,在长期奋斗中构建起中国共产党人的精神谱系,锤炼出鲜明的政治品格。历史川流不息,精神代代相传,在中国大银幕上,以红色经典《红色娘子军》《闪闪的红星》和《战狼II》《革命者》等为代表的影片真切地反映了百年来中国共产党的先驱们带领人民坚持真理、坚守理想,践行初心、担当使命,不怕牺牲、英勇斗争的红色历史征程。影片中传达的精神也随着新主流电影的传播被不断发扬光大。尽管时代语境不断变化,但红色精神依然能够激励我们不断地努力奋斗,在新的时代对我们的精神文明建设仍然有极大的教育意义。

第二节　黄色中国

有趣的是,中西方在对同一件事物上,对于颜色的用法往往截然相反。在西方,黄色是"名声不佳"的颜色,"黄犬"(Yellow Dog)就指代可耻的人。在德国和法国,人们有"嫉妒得发黄"(Go Yellow with Envy)这样的说法。在德国,严重的瘀伤会在一个人身上留下"绿黄"(Green and Yellow)的痕迹,而不是"乌青"(Black and Blue)[1]。由此可见,西方世界对于黄色的认知一般都较为负面。但在东方文化里,黄色却是以截然相反

[1] [英]加文·埃文斯.颜色的故事[M].海口:海南出版社,2019:123.

的意义存在,黄色是中国文明发源地黄河水的颜色,黄皮肤的华夏儿女被称作"炎黄子孙",中华文化的发源地为"黄土高原";黄颜色自古以来就和中国传统文化有着不解之缘,黄色是权力与尊贵的象征,是至高无上的皇权的代表色彩。汉以后的历代王朝,黄色以近金色的灿烂成为皇家专用色彩象征,平民百姓不得以赤黄为衣。而作为最美丽而荣耀的颜色,黄色还令人联想到黄金与财富、阴阳协调。进入现代的语境之后,在全面建设小康社会的进程中,黄色又成为不屈不挠精神的象征色彩。

一、皇权之色:黄袍加身

在中国,与五行、五方对应的五色中,黄色位于中心。"黄"与"皇"同音,因此它被视为皇权的象征。古代帝王登基之时,要以黄袍加身。对封建时代的中国人而言,黄色是尊贵的、权威的,是只有皇帝才能拥有的色彩。它代表着皇权、贵族以及最高的权力。

1.《满城尽带黄金甲》

《满城尽带黄金甲》由张艺谋执导,巩俐、周杰伦主演。片名取自唐代诗人黄巢《不第后赋菊》:"待到秋来九月八,我花开后百花杀。冲天香阵透长安,满城尽带黄金甲。"诗中所描述的盛开的菊花香气弥漫整个长安、遍地都是金黄如铠甲般的场景同样出现在电影中。张艺谋导演的这部作品选用了饱和度极高的黄色来作为主色调。黄色作为影片盔甲、皇族服饰与皇宫内部装饰的主要颜色,代表着至高无上的地位,是秩序、权力的象征。但这些色彩的营造所要呈现的并不是重阳节日的安静祥和。在富丽堂皇的黄色之下,满是污垢与暗流涌动。

偌大的紫禁城仿佛一个金色的牢笼,囚禁着身穿金色华服的皇权贵族。权力与欲望交织在金色编织的监狱里,母子乱伦、夫妻反目、父子相残,阴谋与杀戮都在华丽的外表之下进行着。重阳那日,当满城菊花铺遍皇城,金黄色的铠甲冲进皇城,鲜血溅在冰冷的菊花台与黄金甲上,耀眼的黄将肃杀和血腥味传遍城中每个角落。

2.《火烧圆明园》《垂帘听政》《一代妖后》

黄色承载了封建王朝的兴衰与更替。《火烧圆明园》、《垂帘听政》、《一代妖后》以及《末代皇帝》等几部电影,都记录了中国封建王朝末期

第五讲 多彩中国

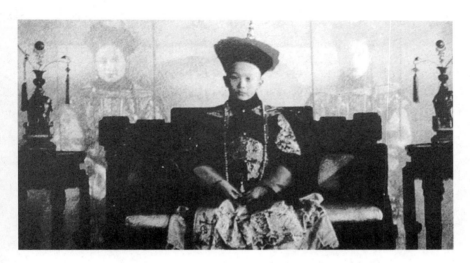

电影《垂帘听政》剧照

的最后景象,这些历史事件标志着中国封建时代的解体,以及中国进入半殖民地半封建社会阶段。《火烧圆明园》《垂帘听政》《一代妖后》都由李翰祥执导,讲述了慈禧进入皇宫,封建社会在权力斗争中逐步异化的过程。在描绘处于由盛转衰时期的清王朝最后的奢华之时,这些影片也从一个侧面记录了英法联军攻入北京城,将举世闻名的"万园之园"圆明园抢劫一空,并把它付之一炬的历史耻辱。

火烧圆明园这段历史对中国近现代史的影响非常大,它标志着旧中国全面衰落,是民族耻辱的巨大伤疤。在封建社会的异化下,人民和国家都失去了自我保护的能力,国门封闭,封建王朝也在固步自封当中停滞不前,最后落后于世界,成为被掠夺的对象。

3.《末代皇帝》

《末代皇帝》是由意大利导演贝纳尔多·贝托鲁奇执导,尊龙、陈冲、邬君梅、彼德·奥图等主演的传记电影。影片演绎了中国最后一位皇帝爱新觉罗·溥仪,从当上皇帝开始到最终成为一名普通公民,之间横跨60年的跌宕起伏的一生。溥仪是清朝也是封建王朝史上最后一位皇帝,他的前半生住在紫禁城,见过金碧辉煌的宫殿楼宇,也体验过万人朝拜的皇权的威严。对于"黄色"以及其背后所代表的权力的追崇,在溥仪的前半

生尽显。

五行学说认为土胜水,土是黄颜色,于是服色尚黄。天子是皇朝的中心,所以在封建社会,只有最尊贵的天子才能着黄衣。电影中有这样一幕:书斋里,溥仪和胞弟溥杰正在练大字。溥仪看到溥杰露出黄色的内衣袖,于是质问溥杰:"你为什么要穿黄?"还不等溥杰回答,他又说:"你是不准穿那个的,只有皇帝才能穿明黄!脱下来!"在溥仪看来,黄色等同于皇权,只有皇帝才可以身着黄色。当溥仪看到溥杰穿黄色内衣时,觉得自己被冒犯到了,于是他勒令溥杰脱掉衣服。溥杰回应道:"你不再是皇上了。"彼时,近千年的封建帝制已被废除,属于清廷贵族的权力、属于溥仪至高无上的皇权在一夜之间崩塌。

二、生命之源:黄土之地

《诗经·绿衣》朱熹集注说:"黄,中央土之正色。"华夏文明的发源地来自于黄河,而黄土地孕育着生命的种子。先民崇拜土地,进而崇拜黄色,因为在华夏子孙看来,黄色拥有赐予伟大的生命力量。

1.《黄土地》

电影《黄土地》中黄色的内涵是复杂的,既是蛮荒恶劣环境的显现,也是温暖的力量和希望的表征。影片改编自柯蓝的小说《深谷回声》,由陈凯歌执导,王学圻、薛白主演,张艺谋担任摄影。如果说《一个和八个》是第五代导演的发轫,那么《黄土地》则是扛鼎之作,它开辟了第五代导演的早期叙事风格,奠定了属于第五代的早期美学风格。影片讲述了陕北农村贫苦女孩翠巧,自小由爹爹做主定下娃娃亲,她无法摆脱厄运,只得借助"信天游"的歌声,抒发内心的痛苦。

黄河、黄土高原、农民古铜色的皮肤、同一浑黄的色调无一不凸显陕北原始的质感,人们被束缚在这片土地上,封建与愚昧的禁锢让他们不想寻求改变。但黄土之地上始终蕴藏着力量,正如电影的主题并不仅止于批判,在电影的最后一个求雨场景中,被束缚在黄土高原上的人们显露了自己的反抗精神,人并不会一直向时代、向环境低头。谈到此片的色彩运用时,该片的摄影师张艺谋说道:"陕北的土地干旱而瘠薄,在刺目的阳光下,呈现为发白的浅黄色,给人一种烦躁的感觉。这种碧蓝的天空和发白

电影《黄土地》剧照

的浅黄色土地,色彩反差太过强烈,影像效果会偏向粗犷的味道,与影片立意黄土地母亲般的温暖的感觉相悖。"

2.《黄河绝恋》

《黄河绝恋》是一部主旋律的抗日电影,由上海电影制片厂出品,冯小宁执导,宁静、保罗·克塞、王新军等主演。影片讲述了八路军为护送美国飞行员欧文到根据地,一路上与日本侵略者斗争的经过。二战后期,盟军飞行员欧文因飞机被日军军舰击中被迫降落在长城脚下,危急之际被八路军和当地老百姓救下,女军医安洁奉命护送他前往根据地。通过与安洁的交流,欧文对中国有了更深的了解,他渐渐爱上安洁。黄河近在眼前,就在他们以为可以顺利渡过时,日军突至对他们进行了疯狂的追击。

电影中,宁静饰演的共产党员安洁站在浊浪滔天的黄河前,双手高举,仿佛要将自己的生命力与黄河之水结合在一起。这一刻,生命定格了。黄河在这里是一道生死的分界线。渡不过黄河,他们就可能会死。黄河同时也是抗日精神和国际人道主义的象征,他们走到这里,是对于正义、对于自由的追寻。尽管这部电影的片名落在了爱情至上,但《黄河绝

恋》的"恋"指的不止是一般的男女恋情,而更是对黄土地、对黄河的眷恋,是对生命之源、祖国母亲的一首恋歌。

3.《焦裕禄》《我的父亲焦裕禄》

进入社会主义现代化建设阶段,在中国共产党的领导之下,人们展开了艰苦卓绝的奋斗。

1990年与2021年,以焦裕禄为原型的两部电影,前后相隔30年出现在大银幕上。兰考百姓长期困苦于风沙、水涝和盐碱"三害",黄色在以"焦裕禄"为主角的电影里是恶劣的自然环境外化的表现。无论是《焦裕禄》还是《我的父亲焦裕禄》,都是反映这个历史时期的电影作品。《我的父亲焦裕禄》结合全面建设小康社会的历史背景诠释了焦裕禄精神在新时代的体现,讲述了焦裕禄"洛矿建初功""兰考战三害""博山生死别"三个时期,回顾了他竭尽一生为国为党为民服务的光辉事迹。这两部电影中干旱的土地、漫天的狂沙所形成的黄色构成挑战人生存的巨大障碍。在兰考为民服务一生的过程中,焦裕禄朴素的黄色马甲一直穿在身上,所以在这部电影中,黄色也代表着焦裕禄作为共产党员无私奉献的精神。

《末代皇帝》《满城尽带黄金甲》等电影通过黄色"复刻"封建社会皇

电影《我的父亲焦裕禄》海报

权样貌,以影像的方式见证封建王朝最后的腐朽堕落和风雨飘零。随着时间的流逝,黄色的主场地转化为"黄土地"与"黄河之水"之上,在《黄土地》《黄河绝恋》等电影中迸发。而后黄色又成为共产精神的外化,见诸《我的父亲焦裕禄》中的社会主义革命建设,代表着中国共产党吃苦耐劳、无私奉献的美好品质。黄色在银幕的内涵变迁,展现了中华民族从封建社会向新中国、民族伟大复兴迈步的过程,其背后体现的是中国共产党带领人民创造了新民主主义革命、抗日战争胜利、社会主义革命的伟大成就。在本节的诸多电影中,我们透过光影看到中国共产党和中国人民以英勇顽强的奋斗向世界庄严宣告,中国人民站起来了,中华民族任人宰割、饱受欺凌的时代一去不复返。

第三节 青色中国

青色,介于蓝色与绿色之间。蓝色,作为西方普遍使用的色彩,在西方(欧美)电影中是一个非常常见的色系,但是相比于欧美而言,蓝色在中国其实并不是一个常用的色彩。《说文》解释说:"青,东方色也。"从文人画到银幕荧屏,青色在中国文化当中和绿色、蓝色相比更为常见,也更具有文化的内涵。我们可以从中国文化的表述当中看到非常多对青的描写:"青青河畔草,绵绵思远道""青箬笠,绿蓑衣,斜风细雨不须归"分别描画出了思亲之人和世外桃源的老翁形象。"苍苍竹林寺,杳杳钟声晚"表达了一种自然悠远的感觉。器物的冠名上,"青花瓷"是中国文化的代表之一,特别是元青花。由此,我们可以发现和青有关的无论是字还是词组,所表达的含义大多是积极的、美好的,蕴含有中国特色的文化深意。

青色同时也是一种庄重且具有浓厚的文人气息的色彩。古时将道德高尚、有威望的人称为"青云之士",其实早在先秦时期,青已被儒家归类为五正色之一,将青赋予仁、义、礼、智、信"五常"之中"仁"的象征含义,"青色"也跟随着"仁"在思想领域占据了一席之地。本节内容,选取了绿色光谱后的青色,这是一种见诸于竹林山水,见诸于侠义柔情中,诠释"仁者之心"的颜色。

一、侠影柔情

侠之大义者,并不显露于外,常常隐匿在青山绿水之间,侠义柔情。我们知道中国具有武侠故事的传统,我们把武术也称为国粹。中国有长久的武侠故事传统,这是毫无疑问的。侠,往往和江湖有关,江湖往往和绿水青山有关。

1.《侠女》

胡金铨所执导的《侠女》,根据蒲松龄所著《聊斋志异》中同名小说《侠女》改编,讲述了女主角杨惠贞在书生顾省斋的帮助下与东厂交锋对决的故事。电影长达三小时左右,胡金铨不论在镜像语言还是故事构造上,皆使本片在武侠电影史中达到一个远超艺术与类型以上的位置。而影片中对于侠义的描述更是具有超越性的内涵,在电影中慧圆大师出场时,阳光勾勒出他的轮廓,散发出神性的光芒,佛法、侠义在"神性"的显现下,更加具象和立体。

侠之大义不在于武功强弱,影片将侠义上升到佛法、哲学层面,在胡金铨的镜头下,更多是在青山绿水当中对此进行表现。慧圆大师于山间

电影《侠女》剧照

显神迹,《侠女》中的女主角饰演者徐枫在电影中从竹梢俯冲而下的段落,堪称是武侠电影里极为杰出的特技设计和镜头剪辑,甚至影响了之后的《卧虎藏龙》《十面埋伏》。

2.《卧虎藏龙》

《卧虎藏龙》由李安执导,周润发、杨紫琼和章子怡等联袂主演。周润发饰演的大侠李慕白萌生隐退江湖之意,临别前他托付红颜知己俞秀将自己的青冥宝剑带到京城,希望作为礼物送给贝勒爷收藏,但他这一举动却惹来了更多的江湖恩怨。

电影《卧虎藏龙》剧照

《卧虎藏龙》是华语电影历史上第一部荣获奥斯卡金像奖最佳外语片的电影,之所以能获此殊荣,是因为电影武侠类型与人文精神的高度融合。对于国内外观众而言,《卧虎藏龙》带来的不仅是对于东方武侠世界的视觉猎奇,而且也是一次关于生命的哲学思辨体验。影片中李慕白仗剑飞掠波平如镜的水面以及与玉娇龙在竹林中激战的场面堪称影史经典,侠之大义此时隐匿在李慕白脚下随风摇曳的青色竹林之中。"仁"与"恕",是他想教会玉娇龙的哲理,也是电影传达的主题。这两者也正是青色在影片中所要传达的终极奥义,所以在这部影片中,青色几乎成为无处不在的颜色。

二、绿水青山带笑颜

绿色是自然，是万物生长的标志。远山长，云山乱，晓山青。绿色同样也与健康、繁荣、和谐有关。社会主义革命实现了一穷二白、人口众多的东方大国大步迈进社会主义社会的伟大飞跃，为实现中华民族伟大复兴奠定了根本政治前提和制度基础。而在社会主义革命实现后，"绿水青山带笑颜"的和谐生态愿景，便成了党和国家新的追寻。

1.《春江水暖》

600年前元朝画家黄公望以富春江两岸风貌画下《富春山居图》。为迎接第19届亚运会，富阳正在热火朝天地进行新城建设。在此背景下，电影《春江水暖》讲述杭州富春江畔，四兄弟分四季轮流照顾中风后失智的母亲，四个家庭面临亲情与生活的考验，借由一年四季的冷暖变化如画卷般徐徐展开。电影如画卷，传递了一种古典绘画美学的思维，但其中展开的内容，却又是被掩映在富春江山水皴皱之中的烟火人间，流淌的是生命的无奈与美好。《春江水暖》给观众最明显的视觉感受是它不一样的镜头运动方式和画面构图追求。在某种程度上也可以说，它不像一部电影，更像是一幅流动的山水画。

电影《春江水暖》剧照

电影中有一段12分钟左右的横移长镜头给人极深的印象。那是江一和顾喜相约去江边见江一开船的父亲,途中江一跳入水中沿江边游泳,然后再上岸与顾喜行走奔跑,最后一同登上他父亲的船顶驾驶舱的过程。摄影机犹如观众的眼睛与他一路相随,江中来来往往游泳的人、岸边钓鱼的人、台阶上休闲的人、水边遛狗的人,一切熙熙攘攘都在垂柳绿荫和亭台楼阁的掩映中一一浮现。这打破了常规电影语言的焦点透视法则和蒙太奇结构方式,更多地借鉴了中国传统视觉艺术,尤其是绘画中卷轴画"游目"美学的传统,形成了一种如在目前的观赏效果。但这种观看体验又不完全和中国传统卷轴绘画欣赏中的游观相同,因为摄影机的视点是移动的,因而它不仅仅是一种心理上的移形换影,更是一种真正模拟了人在青翠的"画"中游的视觉体验。

2.《那山,那人,那狗》

电影《那山,那人,那狗》改编自彭见明小说《那山那人那狗》,由霍建起执导。该片是中国为数不多的反映邮政题材的电影之一。电影故事发生在20世纪80年代间中国湖南西南部绥宁乡间邮路上,父亲是一位乡镇邮递员,为居住在深山中的人们带来来自远方的消息。因为常年不在家,儿子逐渐与父亲疏远了。即将退休的乡镇邮递员父亲带着即将接班当乡镇邮递员的儿子,重走那条自己已经走过20多年的人生路程。

一对父子,一条崎岖的山路,一路跋山涉水,但短暂的陪伴却改变了两人原来并不融洽的关系。一路上是大片连绵起伏的山脉,郁郁葱葱的南方水稻田,沿途像世外桃源一般美好。和《黄土地》这部电影展现的粗犷的北方不同,《那山,那人,那狗》中展现的南方景象仿若浸润在雾气中的水墨画一样,氤氲着湿润的平原气息。透过电影的卷轴,观众甚至能够真真切切地感到"天青色等烟雨"中的诗意,体会到青色下"天人合一"的自然生态之美。而影片中存在于父子两人之间那20多年的隔阂也随着影片的推进,消融在青色的田野之中。

3.《千顷澄碧的时代》

千顷澄碧的时代,是半个世纪以来,党领导人民排除万难从无到有创造的奇迹。

1963年,焦裕禄在泡桐树前留影,希冀着栽下的树苗能够变成一片

林海[1]。若干年后,焦裕禄种下的那些树苗,终于在电影《千顷澄碧的时代》中"蔚然成林"。影片中,年轻干部芦靖生放弃了原本优渥的条件,帮助兰考脱贫致富。他与兰考人民群众一起奋战三年,最终"人定胜天"——半个世纪没能摆脱贫困的兰考县实现脱贫,绘就新时代中国"脱贫奔小康"的画卷。

在银幕之上的山水之间,青色所传达出来的柔和、安详等色彩感受,契合传统哲学所看重的人与物同的精神内核,同时又被赋予浓厚的文化内涵、人文标记,让青色超越本身,成为一个不可替代的文化象征色。中国人对青色的喜爱,实则寄托了人与自然和谐共处的美好期望,与当下所倡导的"和谐社会"建设本质是同源同体的。对于"青色"的追求,也是对于生态文明建设的倡导,建设生态文明,功在当代,利在千秋。

从生理视觉接受的角度来看,世界万物都是色彩的组合。因为人类对色彩的感觉既实际又复杂,不同的颜色经由视觉神经传入人脑,会产生不同的感觉差异,所以每一种颜色都具有它独特的韵味深意和不同的象征意义,这让它不仅仅是自然与生活的装饰,也时刻与我们的情绪、情感体验,甚至于社会文化、历史进程息息相关。所以从生活跃入电影,炽热的红、权威的黄抑或天人合一的青色,无论哪种颜色都构成了多彩中国斑斓画卷中绚烂的一笔,在中国的大银幕上交相辉映。诸多色彩幻化为一种浪漫而复杂的语言,与国家民族的精神骨血紧密相连,又以最为直接的透过心灵的窗户触及人类的最深处。

当我们在欣赏电影的同时也要明白,无论是迸发传统激情、革命与热血的红色,还是在荒芜中奋发萃取的黄色拼搏精神,抑或青山绿水之中的和谐与仁义两全,"多彩"的背后,是党和人民奋斗百年的艰难与光荣的征程,也寄托着人民对未来美好生活的无限展望。

[1] 此场景出自电影《焦裕禄》。

第六讲 日常中国

　　经过全党全国各族人民持续奋斗,我们已经历史性地解决了绝对贫困问题,实现了第一个百年奋斗目标,在中华大地上全面建成了小康社会。新中国成立70余年时间里,我们经历了从站起来、富起来到强起来的历史性发展,中国人的生活也发生了翻天覆地的变化,而衣食住行等日常生活是反映中华民族社会生活方式最为直接的窗口。

　　对于穿来说,在过去100年间,西方服饰的时尚变迁更多是出于审美风尚的变化,而在中国情况则复杂曲折,衣服多与时代政治挂钩。从抗日战争胜利到新中国成立,再到改革开放,过去100多年来,中国在各种天翻地覆的变革当中,对于衣服着装的诉求也在不同阶段有着不同的变化。无论是封建社会还是战乱时期,占人口绝大多数的劳苦大众对于服装的诉求只能停留在遮蔽求暖的实用阶段。新中国成立后,经过艰苦努力的发展,人们的生活慢慢好起来,开始从不经意间小心翼翼地试探时代的审美,到今天已然将时尚视作日常生活。

　　在饮食上,中国人对于"吃"尤为看重。青睐饮食的背后是传统中国对味觉等感觉活动的重视。相较于以视觉等感官为中心构建认知模式,进而进行思想活动的西方,有学者指出"味觉优先的认知模式构成了中国思想的独特品质",它以"主客彼此交融而相互应和为特征"[1],体现出中国人体用不二、天人合一的思想进路和人生趣味,形塑了中国人基本的认知模型。这种对味觉的形上建构显然和形下的对饮食的喜好有着内在

[1] 贡华南.中国早期思想史中的感官与认知[J].中国社会科学,2016(3):42—61.

的关联,事实上这也是我们这个民族追求美食的文化心理逻辑所在。

关于住,《汉书·元帝纪》说:"安土重迁,黎民之性;骨肉相附,人情所愿也。"房子,是安身立命之所。将家人紧紧联系在一起的不仅仅是血缘,还有同在一个屋檐下时的命运与共和情感同心。当大家身与心贴在一起时,此心安处便是吾乡。

马克思认为那些为原始民族用来做装饰品的东西,最初被认为是有用的东西,而后才开始显得美丽,使用价值是先于审美价值的。所以无论是穿、吃还是住,从新中国成立至今,中国人的衣食住都经历了从寻求基础使用价值到审美与精神愉悦需求的巨大变化。

70余年虽然在整个中华文明史上不过弹指一挥间,但是新中国成立后,影视作品对于日常生活的关注是持续、深入的。电影之于生活,从日常的衣食住行中吸取养分,又以光影的方式再现烟火气。影像以记录的方式,复刻与重现了70载日常生活中的点点滴滴。通识课程"光影中国"中的"日常中国"这一章节将从具象的角度,以电影作为支撑,谈及新中国成立70年来的日常生活变化。本讲也旨在通过饮食习俗、服饰变迁等专题介绍,与读者一起了解中华民族百余年来的生活变化,以及所蕴藏着的中华文化与民族精神,以此唤起大家的民族文化自信与民族精神共鸣,建立起民族文化的自觉,提升民族凝聚力和认同感。对于读者尤其是青少年读者来说,通过了解百余年来国家日常生活的变化,也能树立正确的世界观、人生观、价值观。

第一节 穿在中国

无论是出于实用考虑,还是审美诉求,衣服的功效都与所处的时代紧密相连。中国地域辽阔,各地气候自然地理条件各异。新中国成立前夕,处于战时的人们所穿着的衣服只为抗寒与蔽体,毫无美感可言。新中国成立之初,统一的干部装成为社会主义新中国的标志性色彩。这种集体层面服饰的整齐划一并无太多美感可言,映射的是社会物质生产的单一和文化观念的单调。但即使在这样的历史语境中,人们对服装美的追

求也不时出现,首先是带有女性色彩的服装开始流行,具有代表性的是从苏联传过来带有社会主义色彩的连衣裙样式"布拉吉"。到了20世纪六七十年代,经历十年动荡,军装成为时代的标配。再到20世纪八九十年代,改革开放让人们的服装开始由单调慢慢变得有了色彩,同时花样也越发多样。

一个时代的服饰,体现了这个时代的物质生产的发展以及审美理念、时代氛围的变化,服饰也在时代变化中参与到生活习俗、审美情趣等种种文化心态的建构当中。在电影作品中,服装的运用不仅可以用于展现人物的身份、境遇,还可以从服装传递电影背后的年代、民族生活状态等信息。这一节将从电影中的服饰更迭来看中国近代以来历史峥嵘岁月变迁。

一、苦难时期的衣不蔽体

1.《苦菜花》

在国破家亡的战争年代,人们的衣服只为了蔽体、取暖,这在电影《苦菜花》中便有体现。影片以抗日战争时期为背景,展现了以冯大娘为代表的贫苦大众,是如何在对敌斗争中成长为革命斗士的。

电影《苦菜花》剧照

"大山长苦菜,天压石头埋,冰封雪冻根不死,花儿含泪开……"无论是冯大娘还是其他角色,破旧的棉袄上缝补着稀稀拉拉的补丁。衣不蔽体的母亲,拉着一帮同样衣不蔽体的孩子。今天可能无法想象,人们为什么连基本的衣服穿着都无法保障。但如果放置在当时的时代语境下考量,就可以知道当时的中国处于山河破碎、风雨飘摇之中,人们连生存下来的安全保障都没有,在日常生活当中这种物质的贫瘠便可以理解。战争让生存变成民众首先考虑的事情。

2.《白毛女》

这个时期更有名的一部电影是《白毛女》,影片改编自延安时期创作的歌剧。由王滨、水华执导,田华主演。电影中,农户的女儿喜儿被地主黄世仁霸占后逃进深山丛林。经历了诸多磨难后,喜儿头发一夜全白,在深山中过着"非人"的生活,直到被红军大春解救才重获新生。

电影《白毛女》剧照

电影中有这样一个情节:父亲杨白劳欠了地主黄世仁的钱还不上,年关将至黄世仁逼债紧,无奈杨老白只能跑出去躲债。到了过年那晚,思女心切的他偷偷回来与喜儿团聚。《扎红头绳》这首歌曲,便是当晚喜儿

与杨白劳对唱的一段:"人家闺女有花戴,爹爹钱少难买来,扯上二尺红头绳,与我喜儿扎起来。"喜庆的日子里,杨白劳也想给女儿打扮一下,但是穷苦的他只能买二尺红头绳为喜儿扎上,过年的新衣服对他们而言更是奢求。更可悲的是,也就是在这夜,地主上门逼讨租债,强逼杨白劳在喜儿的卖身契上按了手印。杨白劳痛不欲生,回家后饮盐卤自尽。

无论是《苦菜花》还是《白毛女》,从这些电影当中可以看到,当时的人穿的衣服非常破旧,衣不蔽体,也没有今天所谓的美感可言。破旧服饰是新中国成立之前的一段时间内,贫苦的老百姓遭受剥削、欺凌的体现。

二、革命时期的集体戎装

新中国政权代表的是工农阶级,面对复杂的国际局势和积贫积弱的国内生产状况,建构统一的集体归属感以建设新生国家成为当时的共识。以蓝色、黑色、灰色为主体的中山装、军装,记录了新中国成立、"文革"、新时代等时代记忆。直到改革开放前,中国人的穿着虽然相较新中国成立前劳苦大众衣不蔽体的情况好了很多,但审美并没有纳入穿着的重要考量当中。尽管在不同年代国人穿衣仍然有一定的款式流行,但有关于服装的流行紧跟的是政治形势的要求,以及共产党领导人所提倡的价值导向。

1.《阳光灿烂的日子》

在20世纪60年代解放军受到了全国人民的追捧与崇拜,所以军装也随之备受推崇,电影《阳光灿烂的日子》便是那段时间的一个缩影。本片是导演姜文的处女作,由王朔的小说《动物凶猛》改编。"文革"时的北京,一群生活在部队大院里面的孩子,在耀眼的阳光与遍地的红旗中度过自己的青春。

主人公马小军在影片中,日常穿着的是被称为65式军服的军装,绿色的上衣、藏蓝的裤子,整体简洁、朴素、实用。在拍摄电影时,姜文为了让演员尽快进入到那个年代,对他们进行了封闭式训练。他让这些演员穿上军装,住进部队营房,背诵毛主席语录、诗词,听红色歌曲。饰演大院里的"孩子头儿"的演员耿乐一开始很反感穿军服,姜文告诉他军装是作为男孩的勇气的象征,在他看来军装比现在任何名牌都名牌。

电影《阳光灿烂的日子》剧照

对于成长在那个环境中的人来说,这些已经远去的"服装",组成了姜文成长的记忆。而在电影中,性感女孩米兰身着的碎花裙子,在那个年代却是"大逆不道"的打扮,会被烙上作风不正派的标签。但换个角度来看,这样的装扮也是那个严肃的年代,在戎装素裹的纪律氛围里冲出的一抹叛逆和萌动。

2.《芳华》

军装在冯小刚2017年拍摄的电影《芳华》中有更为"亮眼"的呈现。影片改编自严歌苓的同名小说,2016年4月严歌苓写完初稿,冯小刚为小说选中了《芳华》这个名字。在他看来,芳是芬芳、气味,华是缤纷的色彩。而后他便把这段记忆中的"芳华"搬到了银幕上,重现了20世纪70年代,青年们在充满理想和激情的军队文工团里的人生历程。

大时代的背景之下,文工团里的每个人因为性格迥异而面对大相径庭的人生道路。质朴善良的刘峰因为经常为大家服务,在文工团被称为活雷锋。从农村来到军队文工团的何小萍,屡次遭到文工团其他女兵们的歧视与排斥。文工团员们情感缠绕交集,最终在时代车轮前进的轰隆

第六讲　日常中国

电影《芳华》剧照

声中,走向出人意料的人生归宿。影片除了记录时代变革下的青春故事,最吸引眼球的便是女兵们整齐亮眼的军装造型——简洁、朴素、实用,突出老红军传统,特别是红五星、红领章,鲜艳、简明,不加任何修饰,强调官兵一致,更加整齐划一。

在戎装之下展现了年轻人对于生活、爱情以及生命意义的探寻。这是在一个特定的年代,衣饰所反射出来的年代、时代的印痕。

三、审美新诉求

改革开放之后,随着经济的发展,中国人的生活水平迅速提升,我们的审美需求也在提高。当温饱问题解决之后,必然会产生精神层面的需求。党的十九大提出的我国社会主要矛盾已经转化为人民日益增长的美好生活需要和不平衡不充分的发展之间的矛盾。今天我们解决了温饱的问题、吃饭的问题,解决了衣不蔽体、衣穿不暖的问题,我们还要穿得漂亮,穿得有风格,这就是精神层面的需求。随着新需求的出现,人们逐渐在日常生活中创造出了流行时尚。

1. 古典美：《花样年华》与《邪不压正》

旗袍被视为最能够体现东方女性魅力的一种服饰，伴随着轻盈的步履，摇曳生姿，将东方的含蓄发挥到极致。20世纪20年代旗袍成为上海妇女的日常穿着，但是50年代却又被斥为"糟粕"。直至80年代，传统文化重新得到重视，旗袍成为一种新的时尚，甚至走出国门，成为中国对外文化展现的一个标志。

大银幕上，有很多电影都对旗袍做过"花样"展示。在香港导演王家卫的电影《花样年华》里，演员张曼玉戏中换了23套旗袍。随着剧情的深入，电影仿佛上演了一场旗袍秀。《花样年华》中随着导演慢动作镜头的推进，影片中出现了诸多张曼玉行走的动态过程，身着旗袍袅袅婷婷、摇曳生姿，旗袍摆动下透出的是暧昧与小资情调。张曼玉所穿的旗袍是经过香港本土改良过后的海派（上海）旗袍，其实海派旗袍的最大特点在于反传统，它让旗袍有了腰身，甚至加入垫肩以追求完美的身材。它强调女性身段，更加在意表现女性之美，而非衣服本身。这种对于身形的曼妙呈现，在姜文导演的《邪不压正》中也被展现得淋漓尽致。电影中，许

电影《花样年华》剧照

晴身穿修长的贴身旗袍躺在床上,性感的姿态让人遐想连篇。相比张曼玉的摇曳与内敛,旗袍下许晴的角色更多了一份张扬与大胆。在那个年代,能穿着如此勾勒出女性玲珑身姿的旗袍,表明了妇女们不再耻于展示自己。

无论是《花样年华》还是《邪不压正》,旗袍在银幕上显现,某种程度上代表了对于女性审美上的自我解放。她们不再羞愧于展示身材的曼妙,开始追求个性之美。

2. 开放美:《街上流行红裙子》与《庐山恋》

"时尚"一般解释为"特定时段内率先由少数人尝试、预认为后来将为社会大众所崇尚和仿效的生活样式"。新中国成立以来,中国电影中服饰的变迁十分清楚地展示了人们的穿着同经济社会条件和思想文化观念发展变化之间的密切联系。改革开放前服装的作用更多体现在实用价值上,所以在《阳光灿烂的日子》中碎花裙、小皮鞋还会被视作"生活作风"有问题的奇装异服。直至改革开放后,因为有一部分人的"率先尝试与普及",渐渐地人们才对所谓"奇装异服"的看法有所改变,"时尚"这个词语正式进入人们的视野。时尚也可以反映某些关系的细微变化,如两性之间的关系,占统治地位的、相互竞争的或是上升的社会阶层之间的关系[1]。我们也能通过电影感受电影背后的来自不同力量的此消彼长。

长春电影制片厂出品的电影《街上流行红裙子》便是一次少数人对于服装的率先尝试。影片由齐兴家执导,赵静主演,于1984年上映,这部电影也是内地第一部时装主题电影。该片讲述的是一名纺织女工的故事,改革春风吹进人们的生活,爱美的女孩子们也勇敢地穿上了亮眼的裙子。纺织女工陶星儿通过穿上红裙子,获得了前所未有的自信,在此后的岁月里,种种经历都让她不知不觉改掉旧有的陈腐观念,转而在新时代里勇敢地追寻自我。

红裙子在电影中不光是女主角对于美的追求,更是一个时代的符号,奏响了改革开放的先声。它背后所标志的是中国女性从单一刻板的服装

[1] 戴维·孔兹.时尚与恋物主义:紧身褡、束腰术及其他体型塑造法[M].珍栎,译.北京:生活·读书·新知三联书店.2018:3.

电影《街上流行红裙子》海报

样式中解放出来,开始追求服装色彩和式样的变化,服饰成为她们的"第二自我"。电影中除了美丽新潮的服饰,还加入了很多表现时代的音乐,包括邓丽君等人脍炙人口的歌曲。这些在刚进入大陆时被批为"靡靡之音"的东西,在改革开放后慢慢成为人们的"日常"。由此可见,进入20世纪80年代之后,人们的日常生活确实在发生着天翻地覆的变化。

同样掀起了服装效仿潮流的还有稍早一点儿上映的《庐山恋》,影片讲述了一位侨居美国的前国民党将军的女儿周筠回到祖国庐山游览观光,与中共高干子弟耿桦巧遇,两人一见钟情并坠入爱河的故事。

20世纪80年代,彼时保守的穿着开始变得开放、单一的服装开始变得多样、单调的颜色开始变得鲜艳。电影中张瑜饰演的女主角一共换了43套衣服,远远超过了《花样年华》里张曼玉的23套旗袍。改革开放后,两岸三地互动变多,张瑜的衣服大部分是剧组从香港买来的,从港台刮来的新潮风,也给银幕前的观众带来了不一样的视觉与审美体验。张瑜饰演的女主角成了爱美的女孩子竞相追捧和学习的对象。相比新中国成立

初期,以绿色、蓝色、黑色、灰色为主导的衣柜颜色,改革开放让国人的生活进入了真正"多彩"的时代。

3. 新潮美:《杜拉拉升职记》与《非常完美》

20世纪90年代是中国女性服装变化最快的时期,时尚开始跨越国门,逐渐与国际接轨。在一线都市的街头看到米兰时尚新款早已不是新奇的事,而就在十年前,这仍然还是无法想象的。进入21世纪以来,中国人对着装的追求,也逐渐变为个性魅力的展现。服装不仅仅是个人审美趣味的体现,也融入了人们对于生活、对于自我态度的展示。

《杜拉拉升职记》改编自李可的同名小说,中国电影集团出品。该片是由徐静蕾执导,黄立行、吴佩慈、莫文蔚等出演的都市爱情片。影片中职场女性杜拉拉在外企经历八年,见识了各种职场变迁及职场磨炼,最终成长为一个专业干练的人事经理并收获了爱情。从《杜拉拉升职记》开始,中国本土电影也开始不断尝试与时尚元素相连接。《杜拉拉升职记》力邀指导过《穿普拉达的女魔头》和《欲望都市》的美国好莱坞王牌造型师为其打造角色造型。

电影《杜拉拉升职记》剧照

对于服装造型的设计主要突出几个方面,首先影片中职场女性的服装设计大胆出挑、颜色鲜艳,其次是各种夸张时尚的配饰,电影中都市时尚的女性对于爱情的态度在此前的国产电影中也鲜少见到。无论是职场服饰,还是女性对于事业和爱情的态度,这部电影一改往日都市片沉闷死板的样貌,在时尚基调上变得生动新潮起来。

《非常完美》是一出浪漫的都市童话。章子怡饰演的女主人公是一位漫画家,所以她眼中的世界都充满了魔幻与童真趣味,这些浪漫色彩在她的服饰上——体现,无论是吸引眼球的红色斗篷式大衣,还是居家的粉色可爱睡衣都闪闪发光,惹人怜爱。剧中其他角色,无论男男女女的穿着打扮,都是当时最流行的装扮。

关于两部电影评价的褒贬不一,但值得肯定的是它们给中国时尚电影带来了新动力与新方向。它们让电影从业者或观众意识到时尚对于电影的重要性,于是在当今的大银幕上,我们得以见到各种具有鲜明"时尚态度"的穿衣打扮。这既是现实生活的一种真实折射,也是人们对于美的一种寄托与向往。

服饰,承载着历史记忆,更是一种时尚的语言。服饰的几经变迁在电影的大银幕上有最生动的呈现,同时又诉说着每个微小个体的诉求。人们从没有衣服穿、到穿衣受限制、再到穿衣打扮随心所欲的这一动态变化,是人们对于生活、对于精神追求的相应改变。今天,随着国家经济的发展,人民生活将更加富裕,衣着将变得更加多彩与时尚。如今当我们回首往事时也需要时刻牢记:服装从穿暖的诉求到展示个性的变化是一个来之不易的过程,这背后所蕴藏的还有国家从动荡走向安定和谐的百年奋斗历程。

第二节 食在中国

"民以食为天""食不厌精,脍不厌细",充分说明"吃"对于老百姓而言是头等大事,饮食构成中国老百姓生活中很大的乐趣。但在社会动荡、物资匮乏的年代,这种乐趣却只能止于生存的果腹,吃不吃得饱代替了吃

没吃好的追求。随着社会的变迁,人民生活水平得到提升,人们对美食所抱的长盛不衰的激情与向往又再度重燃。放眼天下,不论何方,饮食都是文化的转化行为,有时更是具有魔力的转化,它可以使病者变得健康,可以改变人格,将看似世俗的行为变得神圣[1]。对于中国人而言,口福就是幸福的一部分。

一、食为果腹:《1942》与《小街》

民以食为天,食物对人的意义不用过多地强调。但战争洗礼、天灾人祸都可以造成粮食短缺,百姓"食不果腹"的状况。所以在新中国成立前夕以及初期很长一段时间内,食物对于绝大多数中国人而言,是出于生存而需要考虑的对象。莫言曾说,没有经历过饥饿的人,很难体会到饥饿带来的痛苦。饥饿对于创作者而言,同样也是他们创作的动力。我们可以从诸多时代文学作品中看到"饥饿"的描写:卖血换钱让一家吃上饱饭的《许三观卖血记》;《活着》里福贵一家一锅米粥引来全村集体"讨粮"的场景。这种饥饿体验已经深深融入民族记忆当中,成为一种固定的叙事模式,这种话语在电影作品中也有诸多呈现。

由冯小刚执导的电影《1942》,改编自刘震云的小说《温故一九四二》。该片以1942年河南大旱,千百万民众背井离乡、外出逃荒的历史事件为背景,以逃荒路上民众凄惨的状况以及国民党政府的不作为为线索展开。"1942"是沉重的话题,当年河南全省出现了极其罕见的旱灾。大旱刚过,紧接着又遇蝗灾,土地颗粒无收。河南又地处抗日前线,由于当时国民党的腐败昏庸,当灾情出现后下级瞒报、政策失误,最终导致河南全省100多个县遭遇了前所未有的大饥荒。人们啃树皮,吃尽了几乎所有能下肚的东西,甚至出现了"人吃人"这样耸人听闻的事件。尸骨遍野、民不聊生、食不果腹,人们只能外出逃荒。

张国立扮演的地主老财范殿元,之前是河南当地吃喝不愁的大财主,后来遭遇严重灾情,也只能跟着人逃荒。为了活命,女儿对他说:"你把

[1] 菲立普·费南德兹-阿梅斯托.食物的历史[M].韩良忆,译.左岸文化事业有限公司,2012:71.

我卖了还可以拿五升小米活命,我也可以活命。"电影中反复出现一升小米、三升小米、五升小米这样的概念,由此可见在1942年,人的生命还没有三升、五升小米来得值钱,足以看出当时饥荒灾祸的惨烈程度。

通过电影,我们也能发现,"1942"既是天灾,也是人祸。当时国民党领导的国民政府由于内部腐败,根本做不到有效地组织社会救济。根据历史记载,国民党军粮征粮机构还指派大员到各地督催,结果超额完成征收军粮任务,甚至还受到了蒋介石的记功褒奖。蝗灾是旱灾之后的真实场景,同时也隐喻那个时代国民政府像蝗虫一样,吸老百姓的口粮和血。

"文革"期间,人们的物质生活和精神文化生活一样陷入荒芜沼泽。食物就成为那个年代一个隐喻。电影《小街》就讲述这个时间段一个凄美的邂逅故事。双眼近乎失明的男子夏来到钟导演家中拜访,向他讲述了自己尚未完成的剧本:十年前的夏偶然结识少年瑜,两人十分投缘。然而,不久夏发现瑜其实是女儿身。十年动乱中,瑜因为处境艰难,为了能够生存下去,不得不隐藏自己的性别。夏为了满足"弟弟"变回女儿身的心愿,于是冒着胆子偷窃剧团的假发希望给瑜。结果偷盗被发现,双眼被打成重伤而失明。夏出院后,彻底与对方失去了联系。

电影《小街》剧照

《小街》的故事仿若一部现代版的《梁祝》,男女主人公相遇而后迸发友谊,进而升华到爱情。故事整体的基调也与梁祝一样,萦绕着悲伤凝重的氛围。影片当中关于食物有这么几个情景:当两位主角在外面玩儿的时候肚子饿了却没有东西充饥,于是挖了两个土豆,女主角把土豆拿走,用自己的巧手摆了一桌"有酒有食的盛宴",酒杯其实是她用土豆削出来的。无论环境多么艰难困苦,人们始终还是保持着对"美"的追求。电影里还有一个很重要的食物是鸡蛋。两个人的相遇,是因为男主角把女主角抱着的鸡蛋撞碎了,要还她鸡蛋,两人才产生了关联。而这些鸡蛋,是女主角和母亲赖以生存的基本需求。食物让两人邂逅相遇,也从这样的情节能看出,当时人们的生活有多么艰难与坎坷。

二、当"食"成为"美食"

中国人吃饭,吃的是概念,或者用一种通俗的说法,吃的是文化。我们从吃不饱,到温饱,再到吃得好;从窝窝头就咸菜,到各大菜系、中餐洋玩意儿都出现在街头,无论是出行还是外卖平台,世界各地的美食都能按你的需求出现在眼前。当人民生活水平日益提高,"果腹"不再是首要考虑的问题时,饮食问题便开始带有社会性(甚至艺术性)的转变。它不再仅仅是生理需求的满足,挑选美食会更多地从新鲜和样式、时下流行的角度出发。大家食的是"美",品的也是"文化"。

抚今追昔,光阴荏苒,通过诸多电影,我们可以看到,国人餐桌上正谱写出一首首改革赞歌。

1. 味蕾上的亲缘维系:《花椒之味》与《饮食男女》

中华民族对于美食美味的追求有着悠久的历史传统,并在不同地域形成了以八大菜系为代表的中华饮食文化体系。一方水土养一方人,而一方食物依着这方水土,各地的美食也参与塑造中华不同地区人民的性格和精气神,但无论哪方水土、哪道美食,都蕴藏和寄托着人的情感。《花椒之味》和《饮食男女》这两部电影作品,讲述了身在"天南海北"的中国人如何通过食物、通过味蕾来维系血脉亲情。

《花椒之味》改编自张小娴的小说《我的爱如此麻辣》,讲述了一个因父亲突然离世,三个同父异母、从小生活在三个不同城市的三姊妹由相

电影《花椒之味》剧照

聚到相知的故事。任职旅行社策划的如树,在得悉父亲突如其来的死讯的同时,发现原来自己在台北、重庆两地各有一个同父异母的妹妹。纵然父亲一直与自己在香港生活,但在父亲死后如树才开始真正认识父亲。父亲的葬礼上首次碰面的三姊妹,矛盾冲突不断。但三人通过重新经营父亲留下的火锅店,最终达成了与家人、与自己的和解。

影片借用花椒的味道来比喻人生,花椒的辣其实不是一种味觉,而是一种痛觉。而恰到好处的痛,不仅能让人胃口大开,还能以痛止痛。人生不如意十有八九,重要的是学会用何种态度去看待。一如电影所传达的那样,火锅之所以好吃,重要的不是配方,而是用心去熬制。

李安导演的《饮食男女》,是李安早期拍的"家庭三部曲"电影之一,讲述了生活在台北的退休满汉全席大厨父亲老朱和三个女儿间的故事。老朱是厨师,突然间失去了味觉,无法尝到味道,这对厨师而言意味着职业生命的终结。与此同时,家庭成员之间每个人的"大问题"都开始浮出水面。《饮食男女》的故事发生在台湾,老朱秉承的始终是中国传统菜系,他的为人处世,家庭生活之道所传达的也是中华传统的美德。该片里

第六讲 日常中国

电影《饮食男女》剧照

的中国式盛宴、家人团聚的温馨气氛，无处不在的强烈的传统气息，让观众感觉这是一部具有传统意义的电影，充满了中国传统文化温柔敦厚的气质。

《饮食男女》中美食牵引起的是男女之欲与家人间的亲缘两条情感线索。"饮食男女，人之大欲存焉"，出自《礼记》。人性两大基本需求，无外乎饮食温饱、男女之欲。中国人善于在极普通的饮食生活中咀嚼人生。男女关系恰恰是最隐晦、最压抑的一面。国人往往谈性色变，李安却通过食物巧妙地将这层关系放置台前，将所有被压抑的情感释放。与此同时，亲缘的维系也在味蕾上行走，通过舌尖去体验各中那种种感动。电影借由一道道美食，折射出家人之间相处时碰撞出的百般滋味。

2. 小人物的奋斗食谱：《食神》《鸡同鸭讲》与《蛋炒饭》

香港曾经被称作"东方好莱坞"，作为中西方文化交汇的地方，香港在商业化和消费主义共同催生下诞生了一种"杂糅性"文化典范，半中半洋，不古不今。香港电影类型也在这样的文化氛围中迅速发展，无论是武侠、警匪还是神怪，都共同构建了20世纪一幅"癫狂过火的景象"。而在

155

这种极尽趣味的类型景观后,有一种独特的现象也一直贯穿在香港电影当中:聚焦于小人物的日常生活,并以此为切口展现他们的奋斗历程和人间温情故事。港人对于美食追求始终保持着极高的热情,所以很多香港电影都借用"美食"来作为小人物发家的"道具"。其中,周星驰执导的《食神》就是一部非常典型的小人物奋斗史,或者更严格地讲,是大人物跌落成小人物后,再次奋斗起家的故事。

电影《食神》剧照

史蒂芬·周(周星驰饰)是全港知名的食神,随着在商业版图上越来越成功,他逐渐被金钱迷惑了双眼成为一个唯利是图的商人。为了赚取更大的利润,他过分地注重食品的包装和宣传,从而忽视了食品的味道。加上被富豪搭档出卖,他最后被厨艺徒弟唐牛当众击败,这也导致他在饮食界无法立足,沦落庙街。经历诸多坎坷,他重新振作,并研发出新的大卖食物"撒尿牛丸",在庙街"古惑仔"的帮助下,该食品很快被推广开来。在又一次的食神大赛上,他感悟到了最美味的东西并不是来自昂贵的食材或者精湛手艺,而是最普普通通的"人情味",一碗平平淡淡却又饱含深情的黯然销魂饭让他重新夺回厨神之位。

正如影片所讲,"香港是一个创造奇迹的地方,只要你肯努力,梦想也可以成真"。而电影中的每一道与剧情紧紧相扣的美食如爆浆撒尿牛

丸、黯然销魂饭，都脱胎于市井，记录着香港小市民不屈不挠的奋斗历史。也正是凭借这样百折不挠的"小强"精神，这些来自市井的"平民菜肴"，打败了诸多华丽的菜肴登上了厨艺比赛的顶峰。

《鸡同鸭讲》是高志森执导的喜剧片，这部电影以香港小市民的日常生活为切口，以时代变革下人们观念的革故鼎新为话题，来探讨在新的时代潮流冲击下，人们如何在"不变"与"变"当中坚守与突破。许记烧鸭是香港街头人尽皆知的风味美食，老板老许出色的烧鸭技巧，吸引了众多食客前来。但许老板为人极度保守又盲目自信，对于烧鸭店的经营理念已经明显落后于时代。不久，在许记饭店附近突然开设了一家由外商资助的新式快餐炸鸡店，时髦新奇的洋玩意儿抢走了烧鸭店的生意，加之老许之前对待员工甚为苛刻，很快员工们都想辞职，烧鸭店面临倒闭的地步。在一系列重创之下，老许幡然醒悟，而后他向岳母借了一笔资金，重整店铺重新开始，对于烧鸭的技艺，他通过将传统与现代包装结合起来，最终使烧鸭店起死回生，并且赶跑了对面的"洋货"。

小人物以食物为依托的奋斗征程也在内地大银幕上出现过，黄渤主演的《蛋炒饭》被称为中国式的阿甘故事。主人公王大卫从小在北京的胡同里长大，他脑子慢，像"阿甘"一样看起来傻模傻样，街坊四邻称他"王傻子"。"王傻子"生在御厨世家，爷爷和爸爸都是有名的厨师，所以大卫从小就立志成为厨师，并且还怀揣了一个简单的理想，就是要做出世界上最好吃的蛋炒饭。父亲走后，大卫经历了失恋、背叛等糟心的事，但他始终没有放弃对人最大的善意，仍然慢慢悠悠地过着自己的日子。改革开放后，大卫拥有了自己的餐厅，故事的最后，他终于用最简单的食材，做出了世界上最好吃的蛋炒饭。在时代的车轮不断往前推进的年代，身处其中的人面对着日新月异的变化，很多人便会迷失自己，找不到方向。电影借蛋炒饭这道最普通的菜肴，讲述了一个人生道理：生活就和蛋炒饭一样，一定要慢，要掌握火候。只有知道了自己的节奏、明确自己的目标，才能在光速变化中找到自己的安身立命之处。

其实不管是牛肉丸、烧鸭还是蛋炒饭，无论多渺小不起眼的存在都可以靠自己的努力赢得一席天地，只有"爱拼"才会"赢"。

3. 传承与革故鼎新：《海南鸡饭》

《海南鸡饭》是由毕国智执导，张艾嘉主演的剧情片。影片中的女主角阿珍自12年前遭丈夫遗弃后，以祖传秘方调制的海南鸡饭打响名声，她来到新加坡开设餐馆，独力养活三个儿子。但是随着孩子们渐渐长大，她所恪守的理念，好像又在被新时代下新的观念所挑战。

电影《海南鸡饭》剧照

影片所传达的核心其实是传承与革故鼎新之间的辩证关系。电影中，阿珍的晚年一直在恪守秘方，旧式海南鸡饭的口味数十年都未曾改变。在阿珍看来，正是因为有了对于配方的遵守，对于祖辈的传承，才有了她一大家子安身立命的根本，所以无论是对于海南鸡饭的口味，还是她为人处世的观念，都是以"不变来应对万变"。但她所信守的观念，慢慢受到了时代新鲜事物的挑战，不仅仅是更新换代的食客口味，家庭成员对于婚姻新的开放关系，也时刻挑战着阿珍的旧思想。但当我们回顾海南鸡饭的发展传统，我们会发现，海南鸡饭从诞生伊始就是革故鼎新的产物，它的口味始终随着时代发生变化的。也正因为这样的改良与包容，经过时间的淬炼，海南鸡饭才能从摊贩走向东南亚的市场，甚至走向世界各地的商铺。

无论哪方水土,哪道美食的差异如何巨大,在传承与革故鼎新中,始终不变的是它维系着与中华文化同根同源、不可分割的"亲情关系"。放置于今天,当我们全面贯彻"一国两制"方针同时,解决台湾问题、推进祖国统一,也是全体中华儿女的共同愿望。面对未来发展,所有中华儿女要树立和衷共济、团结向前、共创民族复兴美好未来的决心。

第三节 住在中国

在传统中国价值观念中,家庭是组成社会的基本构成单位。我们每个人都是依附于各自的家庭而存在的,只有"成家"才有"立业",先有安身立命之处,才有个人的事业与前途。而对于"家"而言,在传统文化中,住所又排在了构建"家"的因素中的首位。《说文》中对于"家"的阐释足以佐证:"家,居也。"意味着无住所,不成家园。住,始终是中国人的头等大事。

一、"住"只为遮风避雨

我们同样可以从家字的象形拆分得到相同的答案:上面的"宀"表示与房室有关,遮风避雨的住所是"家"的头等大事。对于大部分中国人来说,房子就是家的缩影。但对于身处动荡时期的人们而言,房子可能只是一处"遮风雨"的避难所。

1.《牧马人》

谢晋执导的《牧马人》,由上海电影制片厂拍摄,朱时茂、丛珊领衔主演,于1982年上映。该片改编自张贤亮的小说《灵与肉》,主人公许灵均被打成"右派",来到西北牧场劳动。从四川逃荒到敕勒川牧场的农村姑娘李秀芝举目无亲,无处安身,善良的邻居将她带到许灵均的小破屋里。在牧民们的赞助下,他俩结成了患难夫妻。婚后,秀芝把他破旧的小屋收拾得焕然一新,并养起了鸡、鸭、鸽,成了"海陆空"司令。不久后,他们有了儿子清清,这个幸福的家庭又增添了新的欢乐。粉碎"四人帮"后,许灵均错划的"右派"问题得到平反,他重新走上讲台,把知识奉献给牧场

电影《牧马人》剧照

的后代。

片中许灵均所居住的家,其实是一个四壁透风的茅草屋,破旧寒酸,甚至都不能称之为家。当他和李秀芝结婚后,通过他和李秀芝的双手,家变成了另外一个模样,从破旧的茅草屋变成了温馨、充满爱意的空间。可当他回到自己生父身边,来到大城市,住进豪华的楼房时,却并没有当初那种心安的感觉。由此可见,尽管硬件条件对于"住"而言是很重要的方面,但物质却并不能完全等同于安全感和归属感。

2.《美丽新世界》

从1979年开始,国家一直在尝试推行商品房的买卖。并在同年开始实行商品住宅全价销售的试点工作,而后,中国的"楼市"开始了长达数十年的"热潮"。20世纪90年代,在上海拥有一套商品房的意义自然不言而喻。

《美丽新世界》中的主人公张宝根就是这么一个幸运地拥有了房子的人,他通过有奖竞猜意外获得了一套上海的商品房。但是当他只身一人从外地来到上海,却被房产公司告知领房需要在一年后。没有住所的

宝根能投奔的只有自己的小阿姨金芳,两人挤在上海最常见的老弄堂的小房子中。没来上海之前,宝根以为上海遍地黄金,住所当然也会是富丽堂皇,直到真正来了这里,才发现"蜗居"才是上海最现实的一面。为了能够在上海生存扎根,宝根开始踏实勤恳地干活,故事的结尾一切都在变好。曾经在大城市孤立无援的宝根,也慢慢看到了自己的未来。

《美丽新世界》是一部喜剧电影,但它所揭露的现实层面却让人看到了现代人生活的不易。影片也借"住房"向观众传达了一个道理:很多时候,无论是房子还是居所,"美丽新世界"总是要靠自己双手去踏实创造。

3.《我和我的家乡》

这样"变好"的过程,在徐峥执导的《我和我的家乡》中"最后一课"的片段中有非常鲜明的呈现。伴随一通国际长途电话打来,望溪村全村陷入了忙碌之中,为了使曾经的老师恢复记忆,他们参照老照片努力恢复1992年的一堂课,全体村民齐心协力,甚至模拟还原了当年那场瓢泼大雨。望溪村全体村民要帮老范(范伟饰)"回到过去"。老范原来是村里的小学老师,后来跟着儿子到了海外,老年时得了阿尔茨海默症,丧失了部分记忆,一直嚷嚷着要上完最后一课。为了完成这个心愿,学生就创造了当年的情境,还原了当年上课的地方——一栋非常简陋破旧的小茅屋,这也是他们当年上最后一课的地方。

尽管上课的地方非常破旧,但这个楼仍然凝聚了所有学生对老师的爱意,所以他们才聚集到一起,想出这么一个方法完成老师的愿望。影片最后,镜头中随着老范的视角缓缓出现了一所充满科技感和现代感的小学。两相对比,观众随即便领悟到历史变迁对于人们生存、教育环境的改变。

二、"住"亦可宜居

"住"亦可宜居。随着改革开放,人们的生活逐渐富裕起来,住所从安身立命、遮风挡雨这样的基本需求,逐渐拥有了"户庭无尘杂,虚室有余闲"的宜居和怡情。但不管高楼如何平地起,生活如何翻天覆地,家园对我们而言始终是最重要的处所。

1.《四个春天》

《四个春天》是陆庆屹执导的纪录片,拍摄成本仅为1 500元,但拍摄时间却长达四年。四年来,导演每年春节回去一次,对父母生活做一些影像记录。最终四年的时光积累了储备丰富的素材,在剪辑之后,成为《四个春天》这部看似平淡却饱含深情的作品。

《四个春天》把导演父母的点滴小事通过大银幕呈现出来,尽管我们是观众,却在观看的过程中有了主动参与的感觉。细细想来才明白,因为那也是我们的生活本身。贵州独山县的家长里短、父母点点滴滴的生活,没有任何大波大澜,这四个春天里,不管导演每年走多远,总会回来看看父母。在这个四方的小楼里面,父母熏腊肉、练习乐器、爬山、唱歌,等待儿子归来,又遭遇黑发人送白发人的生离死别。

生活没有大起大落,但也会遭遇喜和悲,他们为燕子的归来而欣喜,为燕子的离开而灰心。父母守在家中,创造出自己的一方天地,也在这方天地中守候着孩子的归来。影片用最平实的画面记录了父母和儿女间浓厚的相互依恋,又能够放手让他们飞的情感。回家和离开,这是每个人成长中都必须经历的过程,但"跨越山海,勿忘回家",因为那里有你从小居住的楼宇,更重要的是还有陪伴你成长的家人。

2.《我们俩》

陌生人之间也可以构筑"家"的所在。《我们俩》是马俪文执导的小片,是讲一老一少两个陌生人,从生疏争执到互相理解,甚至成为对方最重要的人的故事。空荡荡的破旧四合院里住着一位孤独的老太太,有一天,一个在北京上学的女孩租了四合院的一个小角落。刚开始,因为年龄差距以及生活习惯的不同,两人磕磕绊绊,争吵不休。无论是安装电话、缴纳电话费,还是点电炉、借用电冰箱、挂灯笼,甚至找对象,女孩和老太太之间都互相不对付,两人没少吵闹,严重时女孩气到要搬离四合院。但渐渐地,在吵闹中,两人又成了这小小四方天地里彼此的依靠。老太太晚年的孤独因为有女孩的陪伴被冲淡了不少。这方四合院小小的住所,对于她们两人来说,无论主客身份,这里就是她们的"家"。

3.《三峡好人》《山河故人》

《三峡好人》《山河故人》两部影片都是贾樟柯导演的作品。《三峡好

人》主要讲述在三峡移民期间发生的故事,因为三峡库区移民,城市需要大量拆迁,房子被推倒,要搬迁。三峡移民的规模非常庞大,而让安土重迁的中国人背井离乡是很痛苦的一件事,但是为了国家,为了三峡工程,他们做出了巨大的牺牲,背井离乡去寻找新的"家"。

电影《三峡好人》剧照

《山河故人》是一个由"三"组成的电影:三个人物、三个时间点、三段故事。影片在1999年、2014年和2025年三个时间段中穿行,以主人公沈涛的人生轨迹贯穿。1999年,汾阳姑娘沈涛陷入了与小镇青年张晋生和梁建军的三角恋中,她最终选择了看起来更有"追求"的张晋生,于是梁建军只能离开,退出三角恋。改革开放的浪潮带来的是中国经济的飞速发展,张晋生抓住了浪潮的尾巴,成为最早吃螃蟹的人。2014年,沈涛与事业有成的张晋生离婚,张晋生带着儿子再婚并去上海生活,而梁建军因为身患绝症回到家乡,他在无奈之下找到沈涛借钱治病。由于沈涛的父亲去世,儿子回到汾阳参加葬礼,沈涛深感儿子的变化,知道他不可能留在自己身边,于是把家门的钥匙给了他。2025年的澳洲,儿子长大,在中文学校学习,虽然一直挂着母亲给他的钥匙,但他已经想不起母亲的名

电影《山河故人》剧照

字,只记得她叫涛,是波浪的意思。

 这段漫长的历史,展现了中国社会的巨大变迁。在贾樟柯的电影里,这一切都是从汾阳开始不断扩展开来的,从过去到现在,再到未来;从汾阳的小商店到奢华的楼房,再到未来高精科技创造的住宅楼。山河如何变迁,事态如何变化,但是我们的心中永远有一方空间留给我们的故乡,就像电影中的情节,"每个人都要有一把回家的钥匙"。留给我们的居住之所,是我们灵魂和文化得以安身立命的基础。2014年沈涛给儿子钥匙,到了2025年儿子依然保留着它。虽然历史经历着巨变,但有些事物始终未曾改变。随着时间的流逝,它们逐渐成了时代变迁的见证者。

 我们从电影当中看到的中国老百姓日常生活当中的点点滴滴的变化,都是和国家的变化密切联系在一起的。70余年来,国人的住房经历了几度变迁。新中国成立前,中国大地遍地战乱饥荒,很多人流离失所,只能四海为家,又或者居住简陋,只求遮风挡雨,所以住得好不好,根本不在大家的考虑范畴之内,能平安地活下来才是头等大事。新中国成立初期,我国居住环境整体较差,绝大部分城镇居民租住单位或房屋管理部门

的房屋,形成了今天常见的"历史遗迹"——筒子楼,或者四合院。因为当时未实施计划生育,经常一家几口人挤在很小的房间里,几代同居都是常见的现象。改革开放后,中国社会的巨变也在居住上体现得淋漓尽致,无论是城市还是乡村,人群的居住形态、生活模式都随之改变。由茅草棚屋、四合院平房、筒子楼到今天的高楼大厦、小区住宅,曾经令亿万中国人不敢奢求的"住有所居,安居宜居"的梦想,正慢慢照进现实。

中国人之所以成为中国人,因为我们有自己独特的文化、文明传统,弥散在日常生活当中,体现在我们的吃穿住行各环节当中。2021年7月1日,习近平总书记在天安门城楼庄严宣告,经过全党全国各族人民持续奋斗,在中华大地上全面建成了小康社会,历史性地解决了绝对贫困问题,正在意气风发朝着全面建成社会主义现代化强国的第二个百年奋斗目标迈进。历史不会忘记从奋力争取温饱到稳定解决温饱,从实现总体小康到迈向全面小康,再到全面建成小康这一进程。一路走来,砥砺前行,而这一切的一切,都与中国共产党的领导息息相关。

日常中国的影像记录了百年中国从绝对贫困向小康社会迈进的过程,这也是中国中产党团结带领人民创造伟大成就的缩影。通过这些影像,我们仿佛看到了时空变幻中,中国人民百余年来的生活变迁。百尺竿头须进步,十方世界是全身。我们比历史上任何时期都更接近、更有信心和能力实现中华民族伟大复兴的目标。全面建成小康社会的伟大成就和实践表明,只有中国共产党才能创造这样的人间奇迹,只有在马克思主义指导下,我们才能成功走上全面建设社会主义现代化强国的康庄大道,只有中国特色社会主义才能发展中国。

第七讲　传唱中国

20世纪30年代,中国电影进入有声电影时代。明星影片公司在1931年拍摄了中国第一部有声影片《歌女红牡丹》,自此声音成为中国电影创作的重要组成部分。声音为中国电影插上了腾飞的翅膀。中国电影音乐人为电影创作出一大批优秀的歌曲。这些电影歌曲不仅成为影片的华彩篇章,而且影响深远,传唱中国,走向世界。

中国电影歌曲能产生如此巨大的影响,离不开中国自古以来悠久的音乐传统与深厚的文化底蕴。中华民族自古以来就注重用歌表达情感,抒发志向。《尚书·虞书·舜典》提出"诗言志,歌永言",诗用词汇表达人的思想感情,歌则通过咏唱用抑扬顿挫的方式将思想感情表达出来。此外,中华民族热爱生活,能歌善舞,情感丰富,民间流传着大量的山歌、小调,还有丰富多彩的少数民族音乐,这些民族民间音乐为中国电影歌曲创作发展提供了源源不断的文化滋养。

中国电影歌曲能够产生巨大影响,亦离不开中国电影自身的优良传统和电影人的不懈努力。中国电影自诞生以来,现实主义成为电影创作的主流之一。中国电影工作者关注中国社会现实,关注时代、民生与民情。电影人致力于呈现中国人的情感与价值追求,展现中华民族博大精深且充满魅力的文化底蕴和精神境界。中国电影发展过程中涌现出《义勇军进行曲》《我的祖国》《英雄赞歌》等一批经典电影歌曲,这些歌曲自身蕴含着深刻的时代精神面貌,见证中华民族经历时代巨变,彰显中国人丰富真挚的情感。歌曲致力于表现中华民族坚定的价值追求与强烈的爱国情怀,映照中国电影与时代同呼吸共命运的创作取向。因此,中国诞生

了一批优秀的电影歌曲。这些电影歌曲彰显了中国电影创作取得的杰出成就,也成为国家宝贵的精神文化财富与中华民族难忘的集体记忆。这些广为流传的电影歌曲与银幕上的光影形象相辅相成,在视与听的双重层面共同营造出充满魅力的光影中国形象。

第一节 革命之歌

电影歌曲是电影的灵魂之一,优秀的电影歌曲可以推进影片叙事、营造影片的情绪氛围,也可以直抒胸臆,表达影片主题。同时,优秀的电影歌曲因其具有鲜明的时代性、民族性、艺术性,也可以帮助影片展示时代风貌,呈现民族优秀文化,凸显影片的艺术风格。

中国自鸦片战争后经历了旧民主主义革命、新民主主义革命、社会主义革命建设及新时期改革开放等历史过程。中国电影诞生以来与中国波澜壮阔的革命历史并肩同行。中国电影人关注现实、关注国家的前途和民族的命运,用影像呈现了鸦片战争、辛亥革命、五四运动、抗日战争、解放战争、抗美援朝等中国革命史中诸多重要的历史事件。同时中国电影人也推出了许多革命之歌。这些电影歌曲大多直抒胸臆,呈现革命的伟大历程,凸显中国人民的精神气质、境界与追求,唱出了国人的心声。革命题材电影歌曲鼓舞了广大电影观众,表达了中国人浓厚的爱国情感。革命之歌由此成为中国革命宝贵的精神财富,具有重要的历史文化价值。

一、全民族抗战的时代心声与坚定的革命意志

1. 国歌的诞生

每当大家唱起中华人民共和国国歌《义勇军进行曲》的时候,国人都能从这首激昂澎湃、饱含爱国激情的歌曲中感受到振奋人心的力量。《义勇军进行曲》最初是一首电影歌曲,出自中国电影人在20世纪30年代创作的影片《风云儿女》。当今世界有200多个国家和地区,国歌都独具特色,但以电影歌曲作为国歌的国家并不多,中国电影人享受了这样一份值得自豪的荣耀。

"光影中国"十讲 >>>

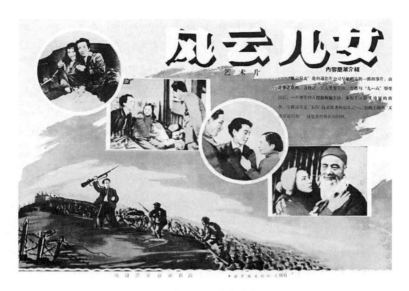

电影《风云儿女》海报

　　《风云儿女》的主题曲《义勇军进行曲》的词作者为田汉、曲作者为聂耳。田汉与聂耳都是中国左翼电影运动的代表人物。1931年九一八事变爆发之后,中华民族面临着日寇侵略、民族危亡的时代语境。在这样的背景下,很多中华爱国儿女投身到抗日最前线。1935年,上海电通影业公司拍摄了影片《风云儿女》,由许幸之导演,袁牧之、王人美等主演。影片塑造了青年诗人辛白华、爱国青年梁质夫、歌女阿凤等感人形象。辛白华作为影片主人公之一,是影片创作者着力塑造的典型形象。辛白华家乡在中国东北,自九一八事变后,他被迫离开家乡流落到上海。最后他舍弃儿女情长,毅然和广大群众一起投身到抗战的时代最前线。1935年《风云儿女》公映并获得评论界的高度评价。《义勇军进行曲》也伴着影片的热映而

歌曲《义勇军进行曲》的词作者田汉(右)与曲作者聂耳(左)

广为传唱,成为一首影响深远、鼓舞了广大中华儿女抗战热情的著名爱国歌曲。

影片《风云儿女》塑造了辛白华这样一位转变者的典型形象,而《义勇军进行曲》则成为展示人物成长的重要载体。影片中由袁牧之扮演的青年诗人辛白华最初沉迷于私人情感,然而时代呼唤中华儿女的觉醒,辛白华最终毅然舍弃儿女情长,成为革命的战士。影片结尾,辛白华觉醒后和广大中国民众一同走向战场,他们一同高唱着"起来,不愿做奴隶的人们",走向抗战最前线。《义勇军进行曲》直抒胸臆,展现了中国人民觉醒后的力量,激昂澎湃地抒发了中华儿女团结一心、抗击外敌侵略的坚定心声。

《义勇军进行曲》诞生背后的故事同样令人感动。1931年抗战爆发之后,在中国共产党直接领导下,中国兴起了左翼电影运动。电通影片公司即为当时中国左翼电影运动的重要电影公司和创作阵地。1935年电通影片公司推出爱国影片《风云儿女》,影片编剧兼《义勇军进行曲》的词作者田汉是上海左翼电影运动的领导者之一。他写作了《风云儿女》的剧本,并为该片创作主题歌。1935年2月,田汉因参与左翼电影运动被国民党关进监狱。在被捕入狱之前,他创作了《义勇军进行曲》的歌词。1935年,正准备去日本的聂耳接受了《义勇军进行曲》的作曲任务。作为左翼电影运动重要的音乐人,聂耳以饱满的创作热情在日本完成了歌曲的谱曲,并将曲谱寄回上海。此后,聂耳在日本不幸遭遇意外去世,这首《义勇军进行曲》也成为聂耳创作的最后一首电影歌曲。1935年5月,上海电通歌咏队成员演唱了《义勇军进行曲》,成为首批演唱这首爱国歌曲的影人。

1935年5月24日,《风云儿女》在上海公映。《义勇军进行曲》伴着影片的放映而广为流传,成为广受欢迎的经典爱国革命歌曲。《义勇军进行曲》的出现和风行并非偶然。它的孕育与成功离不开中国电影人的艺术探索,更离不开那个风云激荡的年代。它的出现应和了中华儿女抗击侵略、救亡民族的心声,表现了中国人民在民族危亡之际万众一心、团结御辱、奋勇抗击侵略的爱国主义精神与坚强意志。伴随着影片的放映,《义勇军进行曲》产生了广泛的影响。它不仅在中国国内广为传唱,其影响

还扩及新加坡、泰国等南洋地区。广大爱国华侨纷纷传唱这首歌曲,它很好地起到了动员全民族抗战的作用,并对此后的全民族抗战产生非常深远的影响。《义勇军进行曲》展现了中国人民不屈的精神,表达了中国人民不畏困难、团结奋斗、抵抗侵略的坚强意志,因而歌曲具有恒久的魅力和价值。1949年,中国人民政治协商会议确定《义勇军进行曲》为代国歌。这个"代",后来就成了"正式"。

2. 革命战士革命乐观主义精神表达

抗日战争是世界反法西斯战争的重要组成部分,中国人民经历14年的浴血奋战最终取得了抗日战争的胜利。在这一场战争中也涌现出许多英雄事迹。从20世纪30年代开始,中国电影人拍摄了诸多以抗日战争为题材的影片。其中《铁道游击队》《地道战》等影片以革命乐观主义态度呈现出中国人民的抗敌伟绩,塑造了一批令人难忘的抗战英雄形象。影片《弹起我心爱的土琵琶》《地道战》等电影主题歌曲也随着影片的广泛公映深受观众欢迎,流传至今。

1937年11月,毛泽东指出,在华北,以国民党为主体的正规战争结束,以共产党为主体的游击战争上升为主要地位[1]。1956年上海电影制片厂摄制影片《铁道游击队》,生动地展现了游击战争的威力。影片讲述在抗日战争时期的山东枣庄,政委李正、大队长刘洪带领一支活跃在铁路线上的游击队与日本侵略者展开斗争的光荣过程。《铁道游击队》着重凸显游击队员在与日寇斗争过程中的机智勇敢、英勇无畏,洋溢着坚定的革命乐观主义精神。片中由芦芒、何彬作词,吕其明作曲的歌曲《弹起我心爱的土琵琶》地方特色浓郁,旋律优美,歌词成功地抒发了游击队员革命乐观主义精神与坚定的革命意志。歌曲出现在影片后半段,当时铁道游击队员虽面对日本侵略者的扫荡,但始终保持革命乐观主义精神。他们在战斗的间隙,面带笑容唱起了这首动人的歌曲。配合影片的情境,歌词首先描述道:"西边的太阳快要落山了,微山湖上静悄悄,弹起我心爱的土琵琶,唱起那动人的歌谣。"曲调采用抒情慢板,凸显了故事发生地山东微山湖地区傍晚的宁静,营造了宁静优美的环境氛围。后一部分歌词则直

[1] 毛泽东.毛泽东选集(第二卷)[M].北京:人民出版社,1967:357.

第七讲 传唱中国

电影《铁道游击队》剧照

抒胸臆，表达游击队员的坚定意志和乐观主义精神。歌中这样唱道："爬上飞快的火车，像骑上奔驰的骏马。车站和铁道线上，是我们杀敌的好战场。我们扒飞车那个搞机枪，撞火车那个炸桥梁，就像钢刀插入敌胸膛，打得鬼子魂飞胆丧。"这一段采用集体合唱的方式，铿锵有力，节奏明快，气势振奋，影片创作者使用移动镜头展现铁道游击队员演唱歌曲时昂扬乐观的精神面貌，表现了游击队员在艰苦环境中的坚强意志和乐观精神，具有极强的感染力。《铁道游击队》公映后深受观众欢迎，这首《弹起我心爱的土琵琶》旋律优美，铿锵有力，振奋人心，因而受到广大电影观众的喜爱，广为传唱。

新中国成立后的抗日战争题材影片创作佳作纷呈。中国电影工作者用银幕影像展现中国人抗击侵略的时代画卷，同时电影歌曲也成为弘扬抗战精神的重要载体。1961年，八一电影制片推出影片《地道战》。该片由任旭东执导，形象生动地讲述抗日战争时期在毛泽东主席《论游击战》的战略指导下，京津冀地区人民为了粉碎敌人的侵略，创造性地发明地道战这种新型作战方式，并且成功战胜日本侵略者的光荣事迹。

《地道战》中有一首由任旭东、傅庚辰作词，傅庚辰作曲的歌曲《地道

电影《地道战》剧照

战》,歌曲采用合唱形式,节奏明快,富有战斗精神,歌中这样唱道:

> 地道战嘿地道战,埋伏下神兵千百万,嘿埋伏下神兵千百万,千里大平原展开了游击战,村与村户与户地道连成片,侵略者,他敢来,打得他魂飞胆也颤,侵略者,他敢来,打得他人仰马也翻,全民皆兵,全民参战,把侵略者彻底消灭完。
>
> 庄稼汉嘿庄稼汉,武装起来千千万,嘿武装起来千千万,一手拿锄头一手拿枪杆,英勇顽强神出鬼没展开了地道战,侵略者,他敢来,地上地下一齐打,侵略者,他敢来,四面八方齐开战,全民皆兵,全民参战,把侵略者彻底消灭完。全民皆兵,全民参战,把侵略者彻底消灭完。

整首歌曲既介绍了地道战游击作战的形态,又表明了游击战争、全民皆兵的巨大威力。歌词简洁明了,朗朗上口,洋溢着坚定的全民斗争精神。伴随着《地道战》的公映,这首《地道战》也深受广大观众喜爱,广为传唱,成为影响深远的红色经典歌曲。

二、抗美援朝战争与优秀爱国革命电影歌曲

伴随着中国革命的历程,中国电影工作者不断推出优秀的电影歌曲。1950年,中国人民志愿军赴朝鲜作战。中国电影工作者拍摄了《上甘岭》《英雄儿女》等一系列反映抗美援朝战争的优秀影片,也创作了诸多优秀的电影歌曲。

1956年长春电影制片厂推出影片《上甘岭》,影片由沙蒙、林杉导演,真实地呈现了上甘岭战役的战况。上甘岭战役是整个抗美援朝战争最惨烈的战役之一,也是最具决定性的战役之一。《上甘岭》彰显了中国志愿军战士的勇敢无畏的精神与强烈的爱国主义情怀。影片中由乔羽作词、刘炽作曲的《我的祖国》充分表达了志愿军战士对祖国深沉的爱。当上甘岭战役处于最艰苦的时刻,志愿军战士坚守前线坑道,在艰苦的环境中以革命乐观主义精神,唱起了这首动人的歌曲。

《我的祖国》曲调优美,意境深邃。歌中这样唱道:

一条大河波浪宽,风吹稻花香两岸,我家就在岸上住,听惯了艄

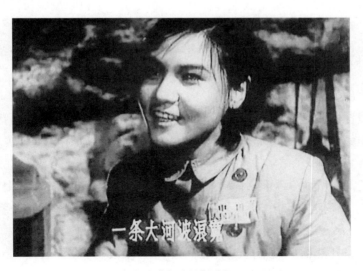

电影《上甘岭》剧照

公的号子,看惯了船上的白帆。这是美丽的祖国,是我生长的地方,在这片辽阔的土地上,到处都有明媚的风光。

姑娘好像花儿一样,小伙儿心胸多宽广,为了开辟新天地,唤醒了沉睡的高山,让那河流改变了模样。这是英雄的祖国,是我生长的地方,在这片古老的土地上,到处都有青春的力量。

好山好水好地方,条条大路都宽敞,朋友来了有好酒,若是那豺狼来了,迎接它的有猎枪。这是强大的祖国,是我生长的地方,在这片温暖的土地上,到处都有和平的阳光。

《我的祖国》弘扬了强烈的爱国主义精神,凸显了中国人民志愿军对祖国深沉的热爱之情。歌词赞美了中国壮美的河山、丰饶的物产,也展现了中国人民团结起来建设国家的坚定决心与取得的成就。歌中唱到的"朋友来了有好酒,若是那豺狼来了,迎接它的有猎枪",表达了中国人民既爱好和平、热情好客,又不畏强权的精神境界与民族气质。《我的祖国》旋律优美,激动人心,歌曲既唱出了广大志愿军战士对祖国的热爱,也唱出了广大电影观众对祖国由衷的热爱之情。《上甘岭》公映之后,《我的祖国》迅速风靡大江南北,时至今日仍是广为传唱的经典电影歌曲。

除《上甘岭》外,由武兆堤执导的《英雄儿女》也是反映抗美援朝时期的优秀作品。该片1964年由长春电影制片厂出品,刘世龙、刘尚娴、田方等主演。创作者采用典型化手法为观众呈现了革命英雄王成的典型形象。王成在志愿军与敌人争夺阵地的关键战役中,为了战斗的胜利不惜牺牲自己。他高喊"为了胜利,向我开炮!",最终帮助中国人民志愿军取得战斗的伟大胜利。王成是抗美援朝战争期间涌现的诸多可歌可泣的英雄的典型代表,《英雄儿女》中由公木作词、刘炽作曲的主题歌《英雄赞歌》以磅礴的气势、饱满的激情,深情讴歌了以王成为代表的革命英雄大无畏的精神。歌中这样唱道:"烽烟滚滚唱英雄,四面青山侧耳听,侧耳听,晴天响雷敲金鼓,大海扬波作和声,人民战士驱虎豹,舍生忘死保和平。""为什么战旗美如画,英雄的鲜血染红了它,为什么大地春常在,英雄的生命开鲜花!"伴随着《英雄儿女》的公映,《英雄赞歌》广为传唱,成为书写与传播革命英雄主义的经典之作。

第七讲 传唱中国

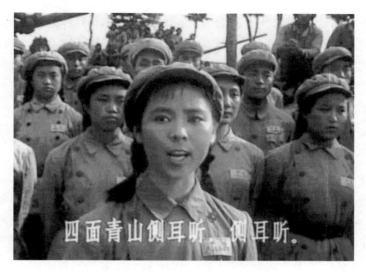

电影《英雄儿女》剧照

纵观中国电影发展过程,中国电影工作者创作了大量广为传唱的革命歌曲,除《义勇军进行曲》《弹起我心爱的土琵琶》《地道战》《我的祖国》等经典电影歌曲外,中国电影人还创作了电影《闪闪的红星》的主题歌《红星照我去战斗》,电影《红色娘子军》的主题歌《娘子军连歌》等深受观众欢迎的革命电影歌曲。这些革命电影歌曲热情讴歌中国共产党,歌颂祖国、人民与英雄。歌曲反映了中国革命的光辉历程,自身也成为不朽的红色经典。时至今日,这些经典电影歌曲仍广为传唱。2019年,中宣部组织了"庆祝中华人民共和国成立70周年优秀歌曲100首"评选活动,其中,《我的祖国》《英雄赞歌》等经典电影革命歌曲光荣入选,展现了这些电影歌曲的恒久魅力。这些令人难忘的革命之歌成为中国革命发展的宝贵时代记忆与重要精神财富。

第二节 建设之歌

新中国成立之后,建设领域取得了杰出的成就。中国电影记录了新

中国成立后中国建设和发展的历程,展现了中国"站起来"后,如何"富起来""强起来"的过程。在中国电影记录呈现中国伟大变革的过程中,中国电影人创作出了一系列优秀电影歌曲。这些电影歌曲出色地记录了中国社会的发展和变化,展示出中国人民努力建设国家的精神风貌与取得的杰出成就。

一、美丽新中国,工业建设之歌

新中国成立以来,中国开始致力于由传统的农业国家向现代工业强国转型,并在工业建设上取得杰出成就。中国整体工业建设水平的逐步提升,极大提高了中国的国民经济水平。中国电影界推出了一系列优秀的工业题材作品,记录了中国工业工作者建设美好新中国的历程。

1957年,江南电影制片厂摄制影片《护士日记》,影片由陶金导演,王丹凤、汤化达主演。片中主人公是护校毕业生简素华,她毕业后毅然来到北方一个工地医务站工作。尽管工地条件艰苦,但是简素华满怀热情,在工作中实现了自己的人生价值,也收获了幸福的爱情。《护士日记》以一名普通护士简素华的成长经历,反映了新中国工业建设蒸蒸日上的时代风貌。影片中有一首广为传颂的儿歌《小燕子》。歌曲由王路、王云阶作

电影《护士日记》剧照

第七讲 传唱中国

词,王云阶作曲,王丹凤演唱。歌中这样唱道:"小燕子穿花衣,年年春天来这里。我问燕子你为啥来,燕子说这里的春天最美丽。小燕子告诉你,今年这里更美丽。我们盖起了大工厂,装上了新机器,欢迎你长期住在这里。"歌曲清新流畅、自然朴实,充满童趣。歌词巧妙地通过人们与小燕子的对话反映出新中国成立后中国工业建设的成就。《护士日记》放映后,这首歌曲给观众留下深刻印象,广为传唱。

二、幸福农村,乡村建设之歌

新中国成立后,在国家积极推动工业建设的同时,农业建设也取得了突出成就。中国电影界推出了《我们村里的年轻人》《咱们的牛百岁》《十八洞村》等一系列反映农村建设的影片。这些影片记录了新中国成立以来中国农村建设的时代风貌,影片也留下了诸多令人难忘的电影歌曲。

1. 20世纪五六十年代的农村新貌

新中国成立后,中国农村涌现出了众多优秀的建设者。中国电影工作者在20世纪五六十年代拍摄了一批反映中国农村建设新人新貌的优秀作品。长春电影制片厂推出的《我们村里的年轻人》就是反映新中国农村新青年建设家乡新人新貌的代表性作品之一。影片由苏里导演,李亚林、金迪等主演。影片共分上、下两集,上集于1959年推出,是长春电影制片厂为庆祝新中国成立10周年推出的献礼片,影片公映后受到观众欢迎。1963年,长春电影制片厂拍摄了《我们村里的年轻人》下集。《我们村里的年轻人》的故事发生在山西农村,影片

电影《我们村里的年轻人》下集剧照

成功塑造了退伍军人高占武,农村建设领头人孔淑贞,农村青年李克明、冯巧英、曹茂林等新时代农村青年群像。影片呈现了新中国成立后新一代农民建设家乡的热情和取得的成绩,也反映了中国农村新一代青年的成长。影片中由金迪饰演的农村女性孔淑贞极具代表性。作为新中国成立后成长起来的新一代女性,孔淑贞热情、进取,善于团结青年伙伴,她和孔家庄的年轻人一起修水渠、建电站,为改变家乡面貌而不懈努力。家乡的面貌也在这群年轻人的努力中有了明显改变。

 影片除了出色的人物群像塑造外,创作者还成功运用多首的电影歌曲抒发了农村建设者的心声。《我们村里的年轻人》下集中有一首脍炙人口的主题歌《人说山西好风光》。歌中这样唱道:"人说山西好风光,地肥水美五谷香,左手一指太行山,右手一指是吕梁,站在那高处,望上一望,你看那汾河的水呀,哗啦啦啦,流过我的小村旁。杏花村里开杏花,儿女正当好年华,男儿不怕千般苦,女儿能绣万种花,人有那志气永不老,你看那白发的婆婆,挺起那腰板,也像十七八。"《人说山西好风光》由乔羽作词、张棨昌作曲。词曲作者在创作过程中广泛深入当地生活,收集、借鉴汾阳当地民歌和地方戏剧素材,使整首歌的歌词富于时代气息,曲调旋律具有浓郁的山西地方色彩。在《我们村里的年轻人》下集中,孔淑贞在电线杆上整理线路,在工作过程中遥望家乡美丽的山水和日新月异的景象,满怀喜悦地演唱起这首歌颂家乡、赞美家乡建设者的《人说山西好风光》。歌曲上半段演唱的"人说山西好风光,地肥水美五谷香,左手一指太行山,右手一指是吕梁,站在那高处,望上一望,你看那汾河的水呀,哗啦啦啦,流过我的小村旁",勾画了山西汾阳优美的自然风光、赞美了家乡丰饶的物产与美丽的山河。下半段的歌词"杏花村里开杏花,儿女正当好年华,男儿不怕千般苦,女儿能绣万种花,人有那志气永不老,你看那白发的婆婆,挺起那腰板,也像十七八",展现了当地百姓建设家乡的坚定决心,歌词中处处洋溢着农民建设幸福生活的喜悦与热情。影片创作者在展现这首电影歌曲时还充分利用电影的蒙太奇手法,将歌声与银幕上的画面有机融合,伴随着优美的歌声,影片呈现了汾河、太行山、吕梁的山清水秀及其优美的自然风光,也展现了农村妇女采摘棉花,以满怀高昂的热情建设家乡、迎接美好生活的图景。歌声与画面水乳交融,共同展现

出一幅兴村建设与发展的美丽图景。

20世纪60年代，上海电影制片厂出品影片《李双双》，该片由李准编剧，鲁韧导演，是在当时获得广泛好评的一部农村喜剧故事片。新中国成立之后，中国农村涌现出了一批吃苦耐劳、热爱集体、勤劳朴实的乡村建设者。影片《李双双》中塑造的李双双就是这样热情爽朗的农村女性的典型代表。她全心全意心系集体，敢于在生活中与自私、落后的现象作斗争。她还帮助丈夫孙喜旺提高思想觉悟，让他为建设家乡而努力奋斗。由此流传着一句话"做人要做李双双，看戏要看孙喜旺"，足见李双双美好形象的影响之广。影片的故事发生在河南，影片中有一首名为《小扁担三尺三》的插曲洋溢着浓郁的河南地方色彩。歌曲由李准作词、向异作曲，歌中这样唱道："小扁担，三尺三，姐妹们挑上不换肩，一行排开走得欢。仓库满，囤儿尖，多打粮食多生产，日子一年胜一年。"歌词中夹杂着许多方言语气词"哎""呦呵"等，使歌曲整体亲切自然，这首歌曲在影片中是由李双双等农村妇女集体演唱的，她们边演唱着歌曲，边满面笑容、充满活力地挑着扁担行进在乡间。歌声与画面共同展现了20世纪60年代初期中国农民们进行农业生产的图景，展现了她们对美好生活的期待。

2. 改革开放时期的农村新貌

改革开放后，我国农村开始实行以包产到户为核心的家庭联产承包责任制，中国农业生产呈现出生机勃勃的景象。中国电影界此时拍摄了一系列以记录农村变革为主题的优秀农村改革题材影片。1983年，上海电影制片厂推出由赵焕章执导的电影作品《咱们的牛百岁》。该片讲述了在改革开放之后胶东半岛一个生产大队的故事，影片中的优秀共产党员牛百岁在包产到户之后，主动带领群众共同致富，一起迎接美好新生活。本片于1984年获第七届电影百花奖最佳故事片奖、最佳女配角奖。《咱们的牛百岁》的片头和片尾中都出现了《双脚踏上幸福路》这一首歌曲。歌曲由刘昌庆作词，肖珩作曲，李双江、王作欣演唱。歌曲唱道："青悠悠的那个岭，绿油油的那个山，丰收的庄稼望不到边。麦香飘万里，歌声随风传，双脚踏上丰收的路。"歌曲描绘了农村建设的新貌，表达了农民"双脚踏上幸福路"的喜悦之情，表达了广大农民以积极昂扬的心态、努力迎接幸福生活的憧憬与决心。《双脚踏上幸福路》歌词的内容质朴，

曲调富有生活气息,配合着银幕上农民丰收的场景与幸福喜悦的表情,真切展现了改革开放后中国农村欣欣向荣的发展景象,表达了广大农民迎接美好生活的决心。

21世纪以来,中国进入了全面建设小康社会、加快推进社会主义现代化的新的发展阶段。2013年,习近平总书记在湖南湘西十八洞村调研脱贫攻坚时做出"实事求是、因地制宜、分类指导、精准扶贫"的重要指示,十八洞村成为精准扶贫的典型。2017年,由苗月执导,王学圻、陈瑾主演的剧情片《十八洞村》在中国内地上映。影片以十八洞村中的真实故事为原型,刻画了退伍军人杨英俊等人的典型形象,以农村的精准脱贫为重点,讲述杨英俊带领杨家兄弟打赢脱贫攻坚战的故事。影片片尾由苗族姑娘翠翠演唱的苗族高腔,悠扬婉转,展现了十八洞村的独特魅力。

中国是一个人口众多的农业大国,农村是中国建设发展的重点领域。新中国成立后,中国农业建设取得了突出成就。《我们村里的年轻人》《李双双》《咱们的牛百岁》《十八洞村》等农村题材的影片正是新中国成立后中国农村发展的缩影。它们生动展现了新中国成立后,中国农村建设在各个阶段所取得的成就与发生的变化,而影片中具有浓郁时代特色的电影歌曲也表达了广大农民的心声,被广大观众喜爱并广为传唱。

第三节　民族之歌

中国自古以来就是一个多民族国家,各民族之间经过长期的交往、交融,发展成为完整的不可分割的中华民族共同体。新中国成立以来,我国56个民族团结一致,民族大团结、民族共进步,呈现出勃勃生机。中国电影工作者制作了一大批反映各民族生活的优秀影片,这些影片中也涌现出众多富有民族特色的优秀电影歌曲。

一、《刘三姐》:少数民族的山歌文化与民间智慧

中国民间的山歌文化源远流长。山歌的出现和发展离不开中国的民间智慧与民间生活,也离不开中国人对美好生活的追求。长春电影制片

厂在1961年推出的少数民族题材影片《刘三姐》就是反映中国民歌文化的优秀作品。影片根据广西壮族民间传说改编,由苏里导演,是第一部中国风光音乐故事片。主人公刘三姐是广西壮族民间传说的歌神,她聪慧热情、心地善良、勤劳勇敢、善于歌唱。她用山歌带领广大穷人一起和财主莫怀仁展开了坚决斗争,她也因此获得广大群众的衷心拥护,并在斗争中收获了属于自己的爱情和幸福。

《刘三姐》讲述发生在广西的民间故事,影片在桂林实地取景拍摄。影片大量运用电影歌曲,在少数民族音乐旋律的选用上尤为成功。影片主题曲《山歌好比春江水》由雷振邦作曲,借鉴广西壮族民歌《石榴青》的旋律,在融合大量壮族民歌的基础上创作了这首歌曲。歌曲旋律优美,洋溢着浓郁的民族特色。《刘三姐》中大量山歌的选用极为成功。影片的山歌取自广西壮族的山歌曲调,旋律动听,歌词内容多与劳动人民的生活有关,展现了劳动人民日常的生活与情感。在山歌的具体演唱形式上,片中的山歌对歌采用你唱我答的对唱形式,歌词内容具有浓郁的民间生活气息,如片中经典的《对歌》唱段便是采用对唱形式,刘三姐与阿牛等人用对唱进行交流。男声演唱的歌词提出如下问题:"什么水面打跟斗,什么水面起高楼,什么水面撑阳伞,什么水面共白头。什么结果抱娘颈,什

电影《刘三姐》剧照

么结果一条心,什么结果抱梳子,什么结果披鱼鳞。什么有嘴不讲话,什么无嘴闹喳喳,什么有脚不走路,什么无脚走天下。"刘三姐则回唱道:"鸭子水面打跟斗,大船水面起高楼,荷叶水面撑阳伞,鸳鸯水面共白头。木瓜结果抱娘颈,香蕉结果一条心,柚子结果抱梳子,菠萝结果披鱼鳞。菩萨有嘴不讲话,铜锣无嘴闹喳喳,财主有脚不走路,铜钱无脚走天下。"全歌曲调轻快,歌词一问一答,富有生活气息,妙趣横生。

影片《刘三姐》中的歌曲取材自中国民歌文化,歌曲清丽自然,浑然天成。影片的人物塑造也给观众留下深刻印象。歌曲的演唱者刘三姐及广大劳动群众代表了勤劳、勇敢、善良的民间劳动人民形象,他们在片中与地主莫怀仁及其帮凶展开斗争,刘三姐等人屡次用对歌的形式与恶势力作斗争并取得了最后的胜利。因此,影片《刘三姐》不仅呈现了旋律优美的音乐歌曲,而且也成功展现了刘三姐等劳动人民的精神气质。与此同时,影片创造者也充分注意视觉造型。片中刘三姐等人劳动生活与歌唱的场景,仿佛一幅桂林山水的优美画卷,也为影片增添了独特的艺术魅力。《刘三姐》歌美、景美、人美,交映生辉,全片融合电影艺术多重美感于一身,为观众带来精神和听觉上的双重享受。《刘三姐》作为中国第一部中国风光音乐故事片,被发行到许多国家与地区,深受外国观众喜爱,影片中《采茶姐妹上茶山》《山歌好比春江水》《世上哪有树缠藤》《心想唱歌就唱歌》等多首歌曲深受海内外观众欢迎。影片也成为电影观众了解中国及壮族民歌文化的重要窗口之一。

二、《草原上的人们》:蒙古族生活与民族音乐的有机融合

新中国成立之后,蒙古族的牧民过上了幸福的生活。中国电影导演拍摄了多部反映蒙古族题材的作品。

1953年东北电影制片厂出品影片《草原上的人们》。影片根据玛拉沁夫同名小说改编,讲述20世纪50年代初内蒙古草原上牧民的生活,以及牧民与敌特分子展开斗争的故事。影片的故事背景为新中国成立之初,草原上的牧民正满怀喜悦地迎接美好新生活的到来。影片细腻地刻画了草原上牧民们的工作、生活,同时着力塑造内蒙古草原上萨仁格娃与桑布两位青年牧民的典型形象。女共青团员、互助组长萨仁格瓦热爱

集体，勤劳勇敢，另一名互助组长桑布是一位出色的打猎能手。他们在生活中逐渐萌生爱意。片中有一段他们表达爱意的情节：桑布在片中唱起《敖包相会》表达对爱人萨仁格瓦的深情，而萨仁格瓦在草原上与其对歌，在歌词之中互明心意。《敖包相会》采用男女对唱的形式，桑布的歌词中如是唱道："十五的月亮升上了天空哟，为什么旁边没有云彩，我等待着美丽的姑娘哟，你为什么还不跑过来哟。"歌词中将桑布比作十五的月亮，将萨仁格瓦喻为灵动的云彩，充满了期待与渴望，表明等待心上人的到来之意。萨仁格瓦则唱道："如果没有天上的雨水呀，海棠花儿不会自己开，只要哥哥我耐心地等待哟，我心上的人儿就会跑过来哟嗬。"歌词直抒胸臆，表达对心上人的思念。《敖包相会》生动地表现了新中国成立之初内蒙古草原上青年男女的情感追求，歌曲旋律优美、富有强烈的民族特色。影片公映后，歌曲《敖包相会》获得广大电影观众的由衷喜爱。

电影《草原上的人们》海报

三、《冰山上的来客》：塔吉克族音乐与反特主题

1963年，长春电影制片厂出品著名反特影片《冰山上的来客》，故事发生在中国的边疆地区。新中国成立初期，身处边疆地区的军民热爱祖国、保卫祖国，他们与敌特分子展开英勇斗争。《冰山上的来客》即讲述了

电影《冰山上的来客》剧照

边疆地区中国军民与敌特英勇斗争并取得胜利的故事。影片塑造了塔吉克族战士阿米尔、塔吉克族少女古兰丹姆等的成功形象。影片中的插曲《花儿为什么这样红》《怀念战友》等也广为传唱。

《花儿为什么这样红》由电影音乐家雷振邦创作,歌词及曲调取材自塔吉克族民歌,歌中这样唱道:"花儿为什么这样红,为什么这样红,红得好像,红得好像燃烧的火,它象征着纯洁的友谊和爱情。""花儿为什么这样鲜,为什么这样鲜,鲜得使人不忍离去,它是用了青春的血液来浇灌。"整首歌曲旋律优美深情,具有鲜明的民族特色,歌词深情动人,通过不断提问又回答的方式,肯定了青春、友谊和爱情的可贵,值得反复回味。

《花儿为什么这样红》不仅旋律优美,而且在整部影片的叙事中也发挥着重要作用。它既是贯穿影片的重要线索,也是破解影片主要戏剧冲突与悬念的关键所在。影片中的主人公阿米尔和古兰丹姆青梅竹马,从小相依为命。后来古兰丹姆被坏人抓走,两人自此失散。多年之后,古兰丹姆突然出现在阿米尔所在的帕米尔高原。然而,这个古兰丹姆是特

务假扮的,真正的古兰丹姆依然未能与阿米尔相见。此时,《花儿为什么这样红》这首插曲在影片体现了重要作用。阿米尔和古兰丹姆小时候曾经一同唱过《花儿为什么这样红》这首歌,两人对这首歌曲十分熟悉。因此,当影片中真假古兰丹姆一同出现,众人难以识别时,《花儿为什么这样红》就成为识别真假古兰丹姆的关键。当阿米尔演唱起《花儿为什么这样红》这首歌,真正的古兰丹姆听到这首歌神情激动,热泪盈眶,而假的古兰丹姆无动于衷,由此歌曲成为分辨真假古兰丹姆的重要因素。从另一个角度来看,这一计划的安排与执行也突出展现了杨排长的警觉和智慧,他精心策划了真古兰丹姆和阿米尔的重逢,在童年的歌声中让阿米尔与真古兰丹姆幸福地相见,既促成了有情人的久别重逢,也机智地将敌人一网打尽。影片《冰山上的来客》公映后,《花儿为什么这样红》获得广大观众的喜爱,歌曲传唱至今。2020年,该曲提名新时代国际电影节新中国成立70周年全国十佳电影金曲奖。

1959年,长春电影制片厂出品反映白族生活与风土人情的影片《五朵金花》。影片故事发生在20世纪50年代的云南,白族小伙阿鹏和副社长金花在大理一见钟情。影片围绕阿鹏寻找金花这一线索展开叙事,阿鹏依次遇见了积肥模范金花、畜牧场金花、炼钢厂金花及拖拉机手金花,在经历一系列误会巧合后,终于遇到了副社长金花。影片通过阿鹏与不同金花相遇的故事,徐徐展开了一幅白族人民在渔业、畜牧业、炼铁以及农业机械化进程中的生活画卷。

《五朵金花》采用了音乐爱情片形式,影片中有较多的歌唱内容,其中歌曲《蝴蝶泉边》是阿鹏与金花初识后,双方在蝴蝶泉边对歌定情时演唱的歌曲。歌中这样唱道:"大理三月好风光哎,蝴蝶泉边好梳妆,蝴蝶飞来采花蜜哟,阿妹梳头为哪桩,蝴蝶飞来采花蜜哟,阿妹梳头为哪桩""山盟海誓先莫讲,相会待明年,明年花开蝴蝶飞,阿哥有心再来会,苍山脚下找金花"。影片以对歌这种当地特有的白族青年男女定情方式展现了白族青年的情感。《蝴蝶泉边》由著名作曲家雷振邦创作,歌曲行云流水,婉转动听,富有民族特色。影片《五朵金花》与插曲《蝴蝶泉边》都获得了人们的广泛认可与喜爱。其中《五朵金花》曾先后在46个国家公映,深受国内外观众好评;《蝴蝶泉边》也被广大观众反复

电影《五朵金花》剧照

传唱。

总体而言,中国是一个多民族团结统一的国家,各民族之间兼容并包,共同展现中华民族文化的璀璨光华。中国电影人拍摄的《冰山上的来客》《刘三姐》《草原上的人们》《阿诗玛》《芦笙恋歌》等少数民族题材影片广受欢迎;《山歌好比春江水》《敖包相会》《花儿为什么这样红》《蝴蝶泉边》等富于魅力的民族之歌表现了中国多民族文化魅力,广为流传。

第四节　真情之歌

音乐是人类最美的语言,是全人类都理解的通用语言,歌曲中通常蕴含浓郁的情感表达。"声与情向来是歌唱中不可分割的两个部分。歌唱

的目的就是感动人的灵魂,其最理想的状态是'声情并茂'。"[1]中华民族是注重情感的民族,中国人民讲求真情流露,而音乐正是反映人类现实生活情感的一种艺术。中国电影工作者致力于创作反映优美真情的电影作品,讴歌真诚、呼唤真诚、赞美真诚的情感,中国电影也为观众奉献了多首优美动听的真情之歌。

一、爱情之歌

爱情是人类情感的重要组成部分,也是电影创作的基础母题之一。中国电影诞生以来,电影工作者拍摄了多部表现真挚爱情的电影作品。以爱情为主题的电影歌曲也成为这些影片的点睛之笔。电影《马路天使》中的《四季歌》,电影《柳堡的故事》中的《九九艳阳天》,电影《归心似箭》中的《雁南飞》等歌曲,都以富有时代特色的方式,展现了剧中人物的真挚爱情。

1996年,香港导演陈可辛导演影片《甜蜜蜜》,影片中运用邓丽君演唱的《甜蜜蜜》《月亮代表我的心》等爱情歌曲,很好地诠释了影片人物长达十年的情感经历。影片中李翘和黎小军从内地到香港,他们虽然出身背景不同,性格也有差异,但都喜爱邓丽君,内心也对甜蜜的爱情满怀渴望。他们在影片中经历了生活的磨砺,但内心始终有着一份对美好情感的渴求,而正是这种渴求让他们经历了十年的分分合合,最终在街头重逢。《甜蜜蜜》是导演陈可辛的代表作之一,影片成功借助多首爱情歌曲传达了对美好情感的追求,也借助这些电影歌曲表达了对著名歌星邓丽君的怀念之情。《甜蜜蜜》公映以后成为许多观众心目中最优秀的爱情电影之一。《甜蜜蜜》《月亮代表我的心》等歌曲也再度风靡一时。

21世纪以来,中国电影人对如何处理婚姻和情感关系进行了认真的思考。坚守爱的初心成为当代人需要直面的问题,也成为中国电影工作者关注的焦点。此时,中国银幕上涌现出一批探讨婚姻、爱情关系的电影。一批中国电影人拍摄了关注真爱的影片。影片创作者聚焦情感关

[1] 姚连乔,杨博男.浅论声乐演唱中的"声"与"情"的结合[J].北方音乐,2012(7):13.

电影《甜蜜蜜》剧照

系,探讨并肯定真爱的可贵。2005年导演唐季礼拍摄影片《神话》,影片讲述了一个穿越时空、真爱不灭的爱情故事,表达了对真挚爱情的肯定。影片主题歌《美丽的神话》曲调优美,将真爱的可贵诠释得淋漓尽致。歌中这样唱道:"万世沧桑唯有爱是永远的神话,潮起潮落始终不悔真爱的相约,几番苦痛的纠缠多少黑夜挣扎,紧握双手让我和你再也不离分。"歌词很好地与影片的主题相契合,升华了影片的情感表达。歌曲于2006年获得香港电影金像奖最佳原创电影歌曲奖项,这首《美丽的神话》也随着影片的公映广为流传,带给广大观众美好的情感希冀。

2011年导演张一白拍摄了影片《将爱情进行到底》。影片是1998年版同名电视剧的延伸,讲述了13年后杨峥和文慧的情感生活,设定了杨峥和文慧情感发展的多种可能,最终肯定了真爱的可贵,呼唤将爱情进行到底。王菲、陈奕迅演唱的歌曲《因为爱情》很好地诠释了这一主题,歌中写道:"因为爱情,不会轻易悲伤,所以一切都是幸福的模样""因为爱情,在那个地方,依然还有人在那里游荡"。歌曲肯定了真爱的可贵,以及爱情的无穷力量。 这首《因为爱情》也成为影片情感表达的点睛之笔。

二、亲情与感恩之歌

中国文化注重家庭伦理、亲情,讲求知恩图报。在中国人的情感与道德谱系中,亲情占据重要位置。基于亲情在中国人情感关系中的重要地位,中国电影工作者创作出许多表现亲情的优秀作品。许多歌颂亲情、体现感恩之情的电影歌曲应运而生并广为传唱。

1988年,一部小成本的台湾影片《妈妈,再爱我一次》在大陆上映并引发强烈反响。该片剧情并不复杂,但贵在情感真挚,催人泪下。影片改编自台湾民间故事《疯女十八年》,讲述了秋霞、志强母子之间血浓于水的真挚故事。童年的志强与母亲秋霞相依为命,他们虽然生活条件普通,但秋霞给予志强最无私的母爱,而志强也深爱着自己的妈妈。母子亲情成为这部影片最动人的亮色。片中有一首志强唱给妈妈的歌曲《世上只有妈妈好》,歌中这样唱道:"世上只有妈妈好,有妈的孩子像块宝,投进妈妈的怀抱,幸福享不了。世上只有妈妈好,没妈的孩子像根草,离开妈妈的怀抱,幸福哪里找?"歌词辞藻并不华丽,却用朴素真挚的话语唱出了中国人的心声,表达了母子之间的深情。《妈妈,再爱我一次》的真情打动了观众,影片在大陆放映时引发观众强烈共鸣。观众争先观看,纷纷被影片中的亲情感动得热泪盈眶。而主题歌《世上只有妈妈好》也伴随着影片的公映在中国家喻户晓,时至今日仍广为传唱,影响深远。

中国文化讲究仁爱精神,中国电影工作者创作了许多关于亲情与感恩的优秀作品。有些作品中的人物虽然没有血缘关系,但人物之间建立了超越血缘的人间大爱。中国电影中也涌现出诸多歌颂这种人间真情、表达明显感恩意识的电影歌曲。台湾影片《搭错车》便是如此。影片由虞戡平导演,孙越、刘瑞琪主演,讲述了一个小人物默默付出的感人故事。影片中的哑叔单身一人,靠收酒瓶和废品为生,尽管他不能说话,收入微薄,但他仍收养了没有血缘关系的弃婴阿美,并最终将她抚养成才,然而当阿美成为歌星登台演唱时,哑叔却因病去世。影片中的阿美深情地演唱了歌曲《酒干倘卖无》,歌中这样唱道:

酒干倘卖无,多么熟悉的声音,陪我多少年风和雨;从来不需

要想起，永远也不会忘记，没有天哪有地；没有地哪有家，没有家哪有你，没有你哪有我；假如你不曾养育我，给我温暖的生活，假如你不曾保护我；我的命运将会是什么，是你抚养我长大，陪我说第一句话；是你给我一个家，让我与你共同拥有它，虽然你不能开口说一句话；却更能明白人世间的黑白与真假，虽然你不会表达你的真情，却付出了热忱的生命；远处传来你多么熟悉的声音，让我想起你多么慈祥的心灵，什么时候你才回到我身旁；让我再和你一起唱，酒干倘卖无，酒干倘卖无。

整首歌充满情感。上半段歌词详尽地回顾了阿美和哑叔互相扶持、相依为命的关系，下半段则更多是一种怀念与追思，追问如果没有哑叔，阿美的命运将有何变化？通过回顾与追问，歌曲最后一段唱道："远处传来你多么熟悉的声音，让我想起你多么慈祥的心灵，什么时候你再回到我身旁；让我再和你一起唱，酒干倘卖无，酒干倘卖无。"歌词寄托着思念与追忆，打动人心，表达了对人情真情的强烈呼唤，传递了强烈的感恩意识。影片公映后，《酒干倘卖无》获得好评，不仅于1984年获得第三届香港电影金像奖最佳原创电影歌曲奖，歌曲也随着影片的公映在广大观众中流传。

《世上只有妈妈好》《酒干倘卖无》这些歌曲告知观众要爱惜父母，不忘养育之人。包含浓郁感情、歌颂无私亲情、弘扬感恩之心的歌曲不仅温暖动听，更具有一定的普世价值与教育意义。

三、人文的生命关怀

中国电影一贯关注人文情怀，表达对普通人生活的诚挚关怀。中国电影人拍摄了诸多反映普通人生活的影片，讲述他们的生存境遇，表达真挚的人文关怀。1934年，上海联华影业公司拍摄影片《渔光曲》，影片讲述渔家子弟徐小猫、徐小猴和船王何家继承人子英之间的悲欢离合的故事，通过两代人之间的感人故事，折射出旧中国时期各阶层人民生活的飘零动荡。影片中王人美演唱的《渔光曲》哀婉动人，唱出了渔民的苦难生活。《渔光曲》由音乐家任光作曲、安娥作词，深情表达了对劳动人民不幸遭遇的怜悯之情。在哀婉的歌声中表露了渔民生活之困苦艰辛，表达了

对不公正社会现实的批判。歌曲带有明显的民歌风格,旋律质朴动人、委婉惆怅,真切地描绘出当时渔民凄苦无助的生活,在简单质朴的旋律中透着压抑和哀愁的情感,完美地与影片的现实题材结合在一起,具有很强的现实内容[1]。

2017年导演冯小刚拍摄的影片《芳华》,影片前半部分讲述了20世纪70年代文工团的生活,塑造了质朴善良的刘峰、对舞蹈如痴如醉的何小萍等典型人物形象。影片选用了歌曲《绒花》,致敬青春、致敬理想。歌曲《绒花》由李谷一演唱,刘国富、田农作词,王酩作曲,最初是革命题材影片《小花》的主题曲。歌中这样唱道:"世上有朵美丽的花,那是青春吐芳华,铮铮硬骨绽花开,滴滴鲜血染红它""世上有朵英雄的花,那是青春放光华,花载亲人上高山,顶天立地迎彩霞"。影片借助绒花等美好意象,展现了文工团军人坚韧的精神境界,肯定了诸如刘峰、何小萍这样的小人物对于理想和情怀的坚守。

2020年底,影片《送你一朵小红花》公映。影片通过展现罹患癌症的男孩韦一航与女孩马小远两个家庭的抗癌故事,试图探讨生命的意义,传达积极的生命态度。片中同名主题曲由赵英俊作词作曲并演唱,歌曲唱道:"送你一朵小红花,开在你昨天新长的枝桠,奖励你有勇气,主动来和我说话。不共戴天的冰水啊。义无反顾的烈酒啊。多么苦难的日子里,你都已战胜了它,送你一朵小红花。"抗癌过程万般痛苦,但歌词中希望每一个患者清晨醒来都能看到阳光和希望,生活中虽然有艰难困苦,但我们不要放弃爱和希望,每一个尽力与命运抗争的人,都应该被奖励一朵"小红花"。影片肯定了积极的生活态度,具有动人的艺术力量。

本讲从"革命之歌""建设之歌""民族之歌"与"真情之歌"四个方面探讨了中国电影歌曲创作及取得的成就。无论是那些在革命发展历程

[1] 姜莉莉.谈谈伟大革命音乐家任光[J].北方音乐,2012(7):143.

中诞生的经典革命电影歌曲,还是新中国成立后那些反映中国各界建设新中国的建设之歌,展现中国多民族灿烂文化风貌的少数民族电影歌曲,抑或中国电影中那些蔚为大观,讴歌中华民族重情重义精神,歌颂亲情、友情、爱情等真挚情感的电影歌曲,这些中国电影歌曲均具有鲜明的中国时代、地域和文化特色。每当我们唱起那些令人难忘的电影歌曲时,眼前就会浮现出那些令人难忘的银幕形象。中国电影歌曲广为传唱,影响深远,成为中国观众共同的、难忘的时代记忆,留给电影观众对历史、时代与人生的深沉思考。它们不仅是中国电影创作的华章,也成为中国电影和中国电影观众宝贵的精神财富。

第八讲　中国根脉

中华文明源远流长,中华民族在几千年历史中创造和延续了优秀的中华传统文化。习近平总书记2018年8月在全国宣传思想工作会议上的讲话中指出:"中华优秀传统文化是中华民族的文化根脉,其蕴含的思想观念、人文精神、道德规范,不仅是我们中国人思想和精神的内核,对解决人类问题也有重要价值。"中华优秀传统文化是中华民族的根和魂,是中国文化的根脉所系、精魂所依。中国优秀传统文化蕴含着博大精深的思想观念、人文精神与道德规范,几千年来一直深刻影响着中国人民的价值理念与日常生活。

中国电影自诞生以来,电影工作者便将中国优秀传统文化作为创作的重要灵感源泉。中国电影人将中国优秀传统文化寓于动人的银幕影像之中,用银幕光影记录了中国博大精深的人文世界观念,弘扬了中国文化中的爱国主义精神,致力于优秀中国传统文化的传承与发展,用生动的银幕形象阐释了中国的道德规范。由此,中国电影成为中国优秀传统文化的重要载体。

第一节　人文世界

中华民族是一个注重观察与思考的民族。自古以来,中国人就致力于探索人和宇宙、人和世界的关系。中华民族在认识自然、理解世界的过程中创造了诸多优秀传统文化。中华民族5 000年的历史长河涌现出许

多美丽的传说。这些美丽的传说故事寄寓了中华民族对宇宙、世界的思考。许多文化先哲也提出了诸多关于人与人、人与宇宙、人与世界的理念,如古代先哲提出天人合一的思想;老子提出"人法地、地法天、天法道、道法自然"的理念,强调人与自然的和谐相处;儒家思想家提倡亲仁善邻、协和万邦等理念,强调人与世界的和谐共存。这些理念几千年来深刻影响着中国人民的思维观念和行为方式,成为中华文明的处世之道。

一、天人合一思想的银幕诠释

中国传统文化注重思考人与自然、人与世界的关系;尊重自然规律,中国人的生活顺应自然节气、遵从自然运行法则。在中国人看来,人与自然不是对立的,而是和谐共生的。因此,中国人自觉地将人的生命有机融入自然、宇宙的运行体系之中。道法自然、天人合一思想深刻镌刻于中国人的思想观念中,成为中华文明内在的生存理念。

中国人这种对人与宇宙、人与自然关系的思考体现在许多影片创作中。中国水墨动画电影就对此有突出体现。水墨动画是中国绘画和中国电影的成功结合。中国绘画讲求水墨造型,计黑当白。画家善于留白,往往在寥寥数笔中营造淡泊、寂静、空灵的意境。画家笔端的那些留白并非空无一物,而是一个广大宇宙世界观的呈现。观者可以在那些留白中引发无穷的想象,体味广袤无穷的博大之美。水墨动画是中国特有的动画形式。20世纪60年代初,在陈毅副总理的倡导下,上海美术电影制片厂的技术人员经过反复尝试,最终成功探索出水墨动画的制作工艺。传统动画电影一般靠线条造型,而中国水墨动画则是用水墨渲染的方式完成,通过浓淡来展现景物的虚实,体现不同的墨韵效果,在极简的用料与画风下,营造意象与意境之美,堪称世界动画电影史的重大突破。

1960年,上海美术电影制品厂成功推出中国第一部水墨动画电影《小蝌蚪找妈妈》。影片融入了多种传统文化元素,一经上映便引起轰动。影片开始通过画卷展开的形式将一幅恬淡的荷塘美景映入眼帘,之后古琴和琵琶声缓缓响起,随着人声的引入,观众被带进一个活泼灵动的水墨世界中。在《小蝌蚪找妈妈》的基础上,1963年上海美术电影制片厂推出了水墨动画电影《牧笛》,该片由特伟、钱家骏担任导演,特伟兼任

第八讲　中国根脉

电影《牧笛》剧照

编剧,段孝萱担任摄影。《牧笛》以水墨动画的方式呈现了中国文化推崇的天人合一、人与自然和谐共生的文化理念。影片的故事很简单,一个可爱的乡野牧童外出放牛,时值江南夏日,牧童骑在牛背上悠然地吹着笛子,缓缓前行。江南绿柳成荫,鱼游水间,一派恬静怡人的美景。在优美的大自然中,牛童吹起笛子,黄莺伴随着笛声起舞。在放牧的过程中,牧童靠着大树做了一个美妙的梦,在梦中,他进入景色优美、令人陶醉的自然环境中,在那里感受自然的美感,动物们也被他优美的笛声吸引。《牧笛》富于诗意,展现了人与自然和谐共生的动人氛围,营造了人与自然融为一体的优美意境。影片成功在银幕上展现中华文明天人合一的思想。该片无论在视觉造型还是在思想表达上均具有鲜明的中国民族特色,影片一经公映便获得广泛好评。

中国动画电影因突出的民族风格而备受赞誉,因鲜明的民族特色与突出的艺术成就在国际上享有中国动画电影学派的美誉。1988年,上海美术电影制片厂推出水墨动画电影的巅峰之作《山水情》。该片使用中

"光影中国"十讲 >>>

电影《山水情》剧照

国的古琴作为音乐元素,继《牧笛》之后再度将中华文明天人合一的文化理想做了淋漓尽致的表达。《山水情》借鉴了中国画的写意山水画法,以山水为背景,展现了道家文化的精义。高山流水,环境空灵,一位划船的童子偶然间救助了一位患病的老者,老者道骨仙风,担任了童子的教师,教其弹奏古琴。当童子掌握了古琴技艺后,老者飘然而去,童子使用古琴演奏一曲,为在山水间远去的老师送别。中国文化讲究留白、意境,强调言有尽而意无穷。《山水情》展现了中国文化中人与自然环境融为一体的关系,电影风格淡泊宁静,没有大起大落的情节,更多的是展现师徒间心有灵犀的情感关系。正所谓大音希声,大象无形,天地有大美而不言,《山水情》全片基本没有台词,全都是依托中国传统音乐、音响和画面营造氛围。无论是道骨仙风的先生还是学习古琴的童子,在片中均未有言语的表达,一切尽在不言中。在老者教童子抚琴的画面中,视觉造型简约,创作者大量运用留白手法。同时创作者使用古琴营造意境,在广袤天地之间,只有师徒两人的琴声与落花、流水、飘雪的自然之声相伴,画面的留白

与人声的空缺使电影获得了画外之象、韵外之致,将中华古典文化的含蓄展现得淋漓尽致。影片超越了时间与空间的束缚,在四季的更迭与变换中,童子的琴声依旧悠扬婉转、绵延不绝,雪飘蝉鸣、鸟啼蛙叫,人与自然相互交融,达到了天人合一、物我相忘的境界。

《山水情》成功传承了中国水墨动画的精艺,该片问世后获得诸多奖项,成为中国水墨动画的巅峰之作。作品邀请了中国国画大师吴山明、卓鹤君参与创作,大师级水准作画,每一个画面都出色地展现了中国水墨画的魅力所在,气韵生动、形神交融。影片中,作品使用了古琴和中国山水画的元素,围绕山水与情感,展现了人和自然的关系。老者最后飘然离去,影片不是过多地渲染师徒间的离别,而是在童子送别的琴声之中,在高山、流水、鹰飞、海浪间,寄情感于自然万物,传达师徒间的不舍之情、童子对老师的感恩之情。此时,自然与人物的情感均有机融合,情景交融,万千情感在天地之间得到了升华,展现了创作者天人合一的思想与文化旨趣,体现了中华文化的精妙之处。

2016年上映的动画电影《大鱼海棠》也体现了中华文明天人合一的思想理念。影片中主人公"鲲"的名字有中国传统文化的影子,来自庄子的《逍遥游》。庄子的《逍遥游》中有这样一句话:北冥有鱼,其名为鲲,鲲之大,不知其几千里也[1]。动画电影《大鱼海棠》自觉地融入中华传统文化的元素,影片中国气质浓郁,洋溢着深厚的民族风,特别是影片结尾鲲成长的片段——鲲奋起而飞,挣脱于天地海浪间,对《逍遥游》中描述的鲲鹏之美进行了很好的诠释。影片中人物服装大多采用深红色作为主体色,红色是中华民族的文化象征,体现的是中国人民的热情、顽强与不屈,同时,饱和度较深的红色也展现了中华民族的朴素与沉稳,有着独具匠心的文化内涵。影片为了建构人与自然的平等与天人合一的理念,创作的鲲在鱼形时身体也是红色的,这是对物我无间的体现。在椿梦到鲲长大后在空中与同伴欢乐嬉戏的画面中,随着鲲的飞舞,椿也在紧紧地追随其步伐,最终鲲与椿在空中相互拥抱,在这一片段中,人与动物、与自然的和谐共存无不体现着电影天人合一的思想。

[1] 庄子.庄子[M].西安:三秦出版社,2018:1.

天人合一思想不仅体现在动画电影中,在中国创作的故事影片中也有体现。2000年由李安执导的武侠电影《卧虎藏龙》将中国道家哲学精神融于其中,通过对人在自然中的生存状态与生存哲学的展示,体现了天人合一、物我相忘的理念。电影中,李慕白选择归隐自然,闭关修炼,他想要通过"道"的方式,实现生命的升华与灵魂的自由。在闭关的过程中,李慕白说道:"我一度进入了一种很深的寂静。时间,空间,都不存在了。"李慕白在静坐中隐去外界杂念,在虚怀坐忘中达到物我无间的天地境界。电影结尾,玉娇龙化生命于自然,这是对人生的释然,更是对生命的超脱,实现了与自然的合二为一。

2019年,青年导演顾晓刚执导的影片《春江水暖》获得广泛关注。该片将影片架构于杭州的富春江畔,以中国画卷轴的方式将一家三代人的生存状态与情感关系缓缓展开,谱写了普通人寂静流淌的生命之歌,使得电影饱含一种朴素的温情。电影借鉴中国绘画的散点透视原理,将山的气韵与水的灵动跃然于银幕之上,富春江畔的人们就在这样依山傍水的环境中,与自然和谐相处,富春江的山水已成为他们的栖身之所与精神安放之地。电影中,顾喜与江一在天地间完成了夫妻结拜。"一拜天地,面相春江。二拜高堂,面相樟树。"自古以来,中国人以自然为重,以天地为大。《庄子·秋水》曰:"天在内,人在外。"把顺乎天意作为幸福和善的根源[1]。王阳明在《大学问》中说道:"大人者,以天地万物为一体者也。"王阳明以"气"来贯通人与万物,将万物生命化,从而建立人与天地的联系,揭示人与万物之间的意义。这既是对世间万物尊重,更是一种超脱于历史与时代的生存之道和生态理念,体现着中国哲学的文明与智慧。

季羡林先生在谈到天人合一思想时指出:天,就是大自然;人,就是人类;天人合一,就是互相包容,合成一体[2]。这种天人合一思想在环境保护类影片中得到重视。环境保护是一个重要的命题,如何做到人类与大自然和谐共生、相互包容,成为创作者关注的主题。当今时代,随着人类对自身与自然关系的淡漠,自然资源遭遇了严重破坏。时过境迁,当我们

[1] 冯友兰.中国哲学简史[M].北京:中国画报出版社,2020:143.
[2] 转引自仲呈祥.天人合一,美美与共[N].光明日报,2013-04-22.

遭到自然反噬之时,仍要回到中国哲学中去寻找生存之道。中国导演在这一方面也在不断地做出努力,警醒观众对自然的保护,《可可西里》《狼图腾》《美人鱼》等都对生态环境提出了思考与忧虑,它们都是中国电影对天人合一理念的传承与探索。

二、天下为公、天下一家思想

中华民族在认识自然和世界的过程中创造出了很多优秀的文化。其中道法自然和天人合一是中国文化很重要的层面。除此之外,中国优秀传统文化也讲求亲人、善邻、天下为公。

在中华文明的人文天下观念中,天下为公是一个很重要的理念。《礼记·礼运》讲述"大道之行也,天下为公"。习近平总书记2017年在中国共产党与世界政党高层对话会上发表主旨讲话中指出:中华民族历来讲求"天下一家",主张民胞物与、协和万邦、天下大同,憧憬"大道之行,天下为公"的美好世界。世界大同,和合共生,是中国几千年文明一直秉持的理念。习近平总书记2019年在亚洲文明对话大会开幕式上指出:"亲仁善邻、协和万邦是中华文明一贯的处世之道,惠民利民、安民富民是中华文明鲜明的价值导向,革故鼎新、与时俱进是中华文明永恒的精神气质,道法自然、天人合一是中华文明内在的生存理念。"中国文化讲究不能独善其身,而应兼济天下。中国文化胸怀博大,注重协和万邦。中华民族历史讲求"天下一家",讲的就是和谐的、世界大同的观念,追求天下一家、天下大同的美好愿景。这与我们提出的人类命运共同体的理念一脉相承。

中国电影界在推出的作品中比较自觉地展现了这种人文精神。2019年轰动全国的科幻电影《流浪地球》便是这种文化理想的展现与延续。影片改编自刘慈欣的同名小说,由郭帆导演,堪称中国硬核科幻电影的突破之作,讲述了在太阳即将毁灭、人类生存进入绝境之际,所有人倾尽全力来拯救家园的故事。影片视角格局宏大,将整个地球、人类作为共同体,聚焦全人类的共同命运。《流浪地球》除了技术层面的突破外,其深层的价值表达,其实是天下为公思想的延续。曾子在《论语·泰伯》中曰:"士不可以不弘毅,任重而道远,仁以为己任,不亦重乎,死而后已,不亦

电影《流浪地球》海报

远乎?"影片《流浪地球》中,在地球面临毁灭之际,在全人类受到威胁之际,家国已经成为一个整体,天下已然成为一家。此时,重建家园需要人类的共同努力,无数的平民英雄为了人类文明的延续而身怀重任、挺身而出。《流浪地球》不是对个人英雄主义的推崇,而是对集体主义、无数平民英雄的宏观记录与歌颂赞扬。电影一经上映,便获得巨大反响,在国内取得超46亿元人民币的票房,成功获得观众的认同。

第二节　家国情怀

如果说,中国电影展现了人与自然的关系,呈现了精彩博大的人文世界,借助电影表现了中国文化根脉中对人和世界关系的认知,那么,中国文化对爱国主义的强调则是中华民族精神的核心之一。爱国主义自古以来就流淌在中华民族血脉之中,爱国主义精神深深植根于中华民族心中。2014年,习近平总书记在文艺工作座谈会上的讲话中指出:"在社会主义核心价值观中,最深层、最根本、最永恒的是爱国主义。爱国主义是常写常新的主题。拥有家国情怀的作品,最能感召中华儿女团结奋斗。"

第八讲　中国根脉

　　中国电影诞生以来，电影人拍摄了许多讲述家国情怀、弘扬爱国主义精神的优秀作品。中国电影工作者从未忘记用光影来记录历史、歌颂英雄。特别是在抗战时期，他们拍摄了《风云儿女》《保卫我们的土地》《八百壮士》等弘扬爱国主义精神的优秀影片，激起广大电影观众的爱国热情。新中国成立后，北京电影制片厂、上海电影制片厂、长春电影制片厂等推出一系列优秀战争题材电影。这些影片塑造了一批令人难忘的革命英雄形象，弘扬了爱国主义精神。如上海海燕电影制片厂1959年拍摄的《林则徐》展现了林则徐禁烟的壮举，也塑造了邝东山等一批爱国劳动人民的形象。中国电影工作者还拍摄了《英雄儿女》《上甘岭》等优秀的抗美援朝题材影片，这些影片展现了抗美援朝战争时期中国志愿军战士保家卫国的坚定意志与英雄气概。上述影片对爱国主义精神的弘扬，极大激发了观众的爱国主义情怀，因而获得广大观众的认同与喜爱。

　　进入新时期之后，中国电影工作者拍摄了一批大力弘扬爱国主义精神的优秀作品。如1999年北京电影制片厂拍摄的《横空出世》，讲述了中国第一颗原子弹诞生的历程，呈现了科学工作者和军人为了国家研制原子弹的牺牲、奉献精神。进入21世纪以来，随着我国国家实力的巨大提升，中国在越来越多的国际事务中展现出中国力量与中国担当。中国以独立自主、负责任的大国形象自立于世界民族之林。中国作为有责任、有担当的国家为中国公民的安全提供了最坚实的保障。2018年由林超贤导演的《红海行动》根据也门撤侨的真实事件改编，讲述了中国海军陆战队蛟龙突击队完成跨境撤侨任务的故事。影片真实展现了当他国发生动乱时，中国如何全力帮助我国公民平安回到祖国的过程，用真实动人的影像彰显中国的国家力量与大国担当，激发观众强烈的爱国主义情怀。影片获得了观众的强烈认同与共鸣，最终取得36亿元人民币的票房佳绩，获得口碑票房双丰收。除《红海行动》外，近年来一系列体现爱国主义精神的优秀影片一再受到观众认同。2020年，导演吴京推出影片《战狼2》。影片故事发生在非洲，讲述特种兵冷锋在非洲克服重重困难营救中国侨民的故事，该片和《红海行动》有异曲同工之处，均展现了中国爱护国民、维护和平的负责任国家形象，彰显了中国的国家实力。该片公映后创造了56亿元人民币的票房纪录。一部影片能够创造高额票房一定

电影《战狼2》剧照

有其深层原因。《战狼2》中的主人公冷锋历经千辛万苦,终于从非洲叛乱的军人和雇佣兵的手中解救了同胞,但是影片中的冷锋并不是孤军奋战,他的背后还有强大的中国海军与强大的祖国作为支撑。在影片的后半部分,当冷锋一行历尽艰辛,终于成功营救同胞后,在前往港口的路上遇到非洲军队,冷锋用手臂举着中国国旗,车队一行顺利通过关卡。这一细节展示了中国爱好和平的良好国际形象,凸显了这种形象获得的认同。电影结尾处,银幕上呈现了一段刻在中国护照上的文字:中华人民共和国公民,当你在海外遭遇危险,不要放弃!请记住,在你身后,有一个强大的祖国。这段文字既是国家对公民的承诺,也是中国负责任国家形象的生动写照。《战狼2》公映后激发观众强烈的爱国主义精神,该片取得的出色票房成绩证明了观众对影片价值表达的认同,也是观众对《战狼2》所代表的新主流电影中爱国主义精神的认同。

中国电影史中一系列优秀影片对爱国主义精神的弘扬及其获得的观众热烈好评,均证明了中国优秀传统文化中爱国主义精神的深远影响力。

第八讲 中国根脉

事实上,在中国人的精神文化谱系中,国与家是同构的。中国传统文化讲求家国同构,家、国不可分割,即"家庭—国家"一体的"家国同构"模式。正所谓修身、齐家、治国、平天下,家庭是国家的缩影,国家是家庭的延伸。"家是最小的国,国是千万家",家庭、个人的前途命运同国家和民族的前途命运紧密相连。爱国、爱家内在同构,互相统一。没有国家的繁荣发展,就没有家庭的幸福美满。同样,没有千千万万家庭的幸福美满,就没有国家的繁荣发展。第三代著名导演谢晋曾拍摄过多部深受观众欢迎的影片,他的影片创作将家国同构理念传递得淋漓尽致。1982年他执导了影片《牧马人》,影片根据张贤亮的小说《灵与肉》改编,塑造了许灵均、李秀芝等在西北牧场生活的普通人形象,他们俩克服生活的磨难组成幸福的家庭。20世纪80年代,许灵均的父亲从海外归来,许灵均面对选择是抛妻弃子出国,还是留在大草原上生活在自己的祖国。最终他返回西北牧场,留在了祖国。促使许灵均做出这一选择的是他对祖国也是对家庭的深沉情感。影片用倒叙方式呈现了许灵均和李秀芝喜结连理、成立家庭的过程,并且借由李秀芝这一人物表达出中国人心中的家国概念与家国情怀。在许灵均即将去北京见父亲前,李秀芝望着中国地图对他说了这样一段话:"天天趴在上面看着,你可以把它摘下来装在口袋里带

电影《牧马人》剧照

走,可那是空的。祁连山你背不走,大草原你背不走。我们家乡有一句老话,叫子不嫌母丑,狗不嫌家贫。"李秀芝的话朴素而真挚,这是一个土生土长的中国人流在血液中的爱国之情,是经历过民族的新生与变革才会有的无价之情。影片中许灵均选择留在祖国,既有了幸福的家,也有了深爱的国。许灵均、李秀芝家国同构的思想与选择,让他们拥有了自己的"根",也让他们拥有了精神和家庭的双重幸福。《牧马人》传递的这种思想也获得广大中国观众的认同,该片公映后获得观众热烈好评。影片获得大众电影百花奖最佳故事片奖等诸多荣誉,时至今日,仍获得广大观众的由衷喜爱。

从解放战争到新中国成立,从社会主义初期探索到改革开放,祖国的每一寸领土,都镌刻着无数平凡人的付出与建设印记。他们心怀祖国、心系家庭,发挥自己的力量,奉献自身的价值。正是有了千千万万个脚踏实地、艰苦奋斗的平民百姓,正是因为他们的爱家与爱国,才有了中国每一个小家的幸福美满,才有了中华民族这个"家"的崛起与昌盛。2019年由陈凯歌任总导演的影片《我和我的祖国》讲述了新中国成立70周年国家与普通百姓之间发生的故事,电影选取了国家发展的几个关键节点——《前夜》《相遇》《夺冠》《回归》《北京你好》《白昼流星》《护航》,将新中国成立70年间的伟大发展与变革进行了篇章化的展示。正如该片片名和片中故事所示,我和我的祖国是密不可分的。《我和我的祖国》展现了"我",也书写了"家",更展现了我们伟大的国家发展的历程。影片将平凡人民与国家历史时刻相连,从平民视角来建构家国情怀,把国家的光辉时刻和背后的万千小家的付出与奉献紧紧结合在一起,生动诠释了家国同构的爱国主义情怀。

第三节 道德规范

中华民族在长期实践中培育和形成了独特的思想理念与道德规范。中国人讲究崇仁爱、重民本、守诚信、讲辩证、尚和合、求大同等思想,中国推崇自强不息、敬业乐群、扶正扬善、扶危济困、见义勇为、孝老爱亲等传

统美德。

回顾中国电影发展的历史,中国电影人创作了众多讲述道德规范的影片,其中聚焦家庭、呈现家庭内部道德规范的作品尤其引人注目。中华民族历来重视家庭,中国文化讲究天下之本在家。孟子曰:"老吾老,以及人之老,幼吾幼,以及人之幼。"尊老爱幼、妻贤夫安、母慈子孝、兄友弟恭,耕读传家、勤俭持家,知书达礼、遵纪守法,家和万事兴等中华民族传统家庭美德,铭记在中国人的心灵中,融入中国人的血脉中,是支撑中华民族生生不息、薪火相传的重要精神力量。

艺术的最高境界是让人动心,让人们的灵魂经受洗礼,让人们发现自然的美、生活的美、心灵的美。中国传统文化中有很多对家庭关系的描述,比如尊老爱幼、妻贤夫安、母慈子孝、兄友弟恭等。中国电影工作者创作了众多讲述家庭和亲情的故事,展现可贵亲情、弘扬真善美的优秀作品。1923年上海明星影片公司拍摄了家庭伦理片《孤儿救祖记》,影片聚焦家庭伦理,通过一个家庭的悲欢离合,传承中国传统文化中的亲情伦理观念。影片上映后创造票房佳绩,获得观众的好评。自《孤儿救祖记》开始,越来越多的中国电影开始注意展现我国的道德文化。1935年,上海联华影业公司拍摄了影片《天伦》。正如影片名所示,《天伦》展现的是中国儒家文化精神,导演通过一个大家族几代同堂的故事讲述了中国尊老爱幼的文化理想,也传递了儒家文化"老吾老以及人之老,幼吾幼以及人之幼"的理念,在今天同样具有重要的现实意义。《天伦》是最早进入美国主流影院放映的中国电影之一,影片传递的这种文化理想打动了国外观众,具有重要意义。1947年联华影业公司拍摄了《一江春水向东流》,聚焦抗战前后中国家庭的悲欢离合,运用通俗剧的创作技巧,突出夫妻间的伦理观念,也获得观众的热烈好评。

20世纪80年代,上海电影制片厂拍摄影片《喜盈门》。影片由赵焕章执导,王书勤、温玉娟、洪学敏、王玉梅、于绍康等主演,获得1981年文化部优秀影片奖、第五届大众电影百花奖最佳故事片奖、第二届中国电影金鸡奖荣誉奖。影片观众累计达5.7亿人次,获得热烈欢迎。影片讲述了中国"家和万事兴"的理念,弘扬了孝道等观念,肯定了中国传统文化中的家庭和谐伦理关系。影片中的家庭是一个四世同堂的家庭,老爷爷和

电影《喜盈门》剧照

孙子一家生活在一起,其中有一段特别值得反复回味的片段。晚上老人在外面工作还没有回来,孙媳妇做了一顿饺子,专门给自己的丈夫和儿女吃。"爷爷没回来,抓紧时间吃。"孙子懦弱,而孙媳妇只关心自己的丈夫儿子,不知孝顺老人,是有悖于伦理的。当老人冒着大雨干活回来时,孙媳妇听到敲门声,急忙把饺子藏起来。而待老人吃饭时,孙媳妇给老人端上了热乎乎的窝窝头。老人并不知道孙子一家吃了饺子,他把玉米面做的窝窝头给孩子吃,但因为口感不好,孩子不吃窝窝头,说饺子好吃。重孙女问:"老爷爷,你喜欢吃饺子吗?"说罢,拿出妈妈藏起来的饺子。此情此景深深震撼了老人和银幕前的电影观众。导演在此处运用了快推镜头,将人物内心的情绪外化,使得情感表达更加强烈。

老人教训自己的孙子并冒雨离开了家,孙媳妇强英则说老人"走了利索",孙子忍无可忍动手打了她,家庭的和谐由此被打破,面临崩溃的危机。中国文化讲求"家和万事兴",影片名叫《喜盈门》,结局自然也以喜剧结束。影片中不孝敬老人的强英一开始犯了错,但是面临离婚的打击时她终于幡然醒悟,逐渐意识到自己的错误,最后主动向老人认了错,老人也接受了孙媳妇的道歉。一家人最后和睦团圆地生活在一起,共同迎接美好幸福的生活。影片在剧作上进行了巧妙的设计,高潮的迸发来

源于一顿饺子，而结尾也还是用了饺子这一元素——通过一场和美的吃饺子的家宴，呈现出中国的家和万事兴的理念，表达了对中国孝道精神的认同。影片最后结尾的调度很有象征意义，通过摄影机镜头跟随饺子在家人间的传递，摄影师完成了一个圆形的场面调度，最后运用大俯拍呈现一家人坐在一起的全貌，展示了一个和谐团圆、其乐融融的圆满家庭形象，同时也是对中国故事大团圆结局传统的践行。《喜盈门》是对于中国社会中出现的伦理关系、家庭问题的一次挖掘与展现，同时也通过电影的审美功能和教化作用来启示与引导大众。这是对自古以来儒家孝悌文化的继承，更是对中华民族美好品德的发扬。《喜盈门》呈现了一种大的家庭伦理关系，包括爷孙、母子、兄弟、婆媳、妯娌等等，几乎涵盖了中国式大家庭的主要关系，因此影片的含义并不单单停留于孝道。电影中呈现的集体生产、分工协作等等，更是对中国式大家庭的一次展现。强英与丈夫吵架回到娘家，但是活却不能耽误，母亲让父亲给她拿来材料在家中做，不能因为她而耽误整个村子的生产活动。因此，电影既展现了小家庭之间的伦理关系，又展现了社会主义这一大家庭之间的集体秩序，与当时的时代发展十分契合，是对"仁义礼智信，温良恭俭让，忠孝廉耻勇"的一种诠释与道德引导。

中国文化注重家庭的和谐与团圆，更注重家庭的同舟共济。20世纪90年代以来，中国电影界推出了《我的兄弟姐妹》《漂亮妈妈》《背着爸爸去上学》《女人四十》《岁月神偷》等一批优秀影片，皆聚焦中国普通家庭，展现家庭在面临困境时的坚韧与奋斗，强化家庭亲情的感召力量，在银幕上展现家庭成员如何通过个人的努力，构建和谐的家庭关系。

中国电影一直不乏讲述人间大爱的影片，继1935年《天伦》后，中国电影人用自己的作品表达"老吾老以及人之老，幼吾幼以及人之幼"的理想。2003年，由山西电影制片厂出品，乌兰塔娜编剧并执导，田成仁、张妍、郝洋、于伟杰等主演的影片《暖春》，讲述了一个农村孤儿小花的遭遇。小花没有家人，面临生存的困境时，一位农村老汉无私地收养了她，给她最真诚的爱。但是，这却遭到了老汉家人的反对，小花的加入让本就捉襟见肘的家庭更加雪上加霜，儿媳妇香草多次送走小花，但最终都还是被老汉领了回来。小花的出现造成了儿媳要与老汉分家的后果。影片中

电影《暖春》海报

没有血缘关系的两代人，深情上演了一段人间大爱的故事，这是一种无私的爱，是超脱血缘的人性美。影片在播出后，大受欢迎，令人潸然泪下，成为一部经典之作。

在不同时代，对道德规范也进行了不同主题的探讨。2019年由第六代导演王小帅执导，王景春、咏梅领衔主演的电影《地久天长》，荣获国际国内大奖，一时之间引起了较大的关注，被英国《卫报》评为"2019年度十佳影片"之一。王景春、咏梅也凭借此片包揽第69届柏林国际电影节最佳男演员银熊奖、最佳女演员银熊奖，获第32届中国电影金鸡奖最佳男主角、最佳女主角。电影长达三个小时，讲述了原本是挚友的刘耀军和沈英明，因为孩子的溺水而发生的变故。刘耀军的儿子刘星不会游泳，但是在沈英明的儿子沈浩的推动下下了水，不幸发生了意外。面对失独的痛苦，刘耀军与妻子离开了家乡，在一个偏远的小岛生活，而沈英明一家也因此愧疚一生。电影并没有用激烈的矛盾冲突来抒发情感，而是在冷静克制的情节脉络中，展现情感流动与人物心理历程的变化。面对切肤之痛，刘耀军的做法是不捅破这层窗户纸，维系着充满间隙的友情。

在中国社会发展的过程中，中国人民一直深受儒家文化的影响，讲求贵和尚中、厚德载物，以中庸的思维待人接物，不偏不倚。面对生命的创伤与精神的苦痛，为了让活着的人更好地活着，刘耀军与王丽云以一种隐忍的态度生存。电影《地久天长》是一部展现平民生活的史诗，它呈现了传统中国的社会秩序、道德规范、人性品格等一系列的问题。沈刘两家的兄弟情、刘耀军与王丽云的夫妻情，夫妇二人与养子之前的恩情，在电影中都得到了细致的探讨，影片对中国伦理及价值观的呈现深深地打动了观众。

第四节 传统传承

优秀中国传统文化是中华文明的根脉,深入挖掘中华优秀传统文化蕴含的思想观念、人文精神、道德规范具有重要的价值。如何结合时代、继承创新,让中华文明展现出永久魅力和时代风采是一个重要的命题。

中国具有悠久的民间文化艺术。中国民间的剪纸、戏曲、书画、器乐等民间文化艺术的诞生与发展汇聚了民间艺人的智慧,也生动展现了中国的民族的性格与精神。中国电影对中国民间艺术拥有浓厚兴趣,电影创作者拍摄了多部展现中国民间戏曲、武术、绘画等传统艺术的优秀影片。在这些影片中,创作者一方面展现中国传统艺术的魅力,另一方面也借此推进其新时代的传承。进入21世纪以来,越来越多的中国电影开始展现中国非物质文化遗产,使其被更多的观众熟知,其中承载的中国传统文化精神也借此得到传播,产生重要影响。

一、中国传统思想与价值观的传承

新中国成立以来,中国拍摄了大量优秀的戏曲影片,越剧、京剧、汉剧、锡剧、粤剧、黄梅戏、川剧、吕剧、豫剧、绍兴戏等各剧种争奇斗艳,越剧《梁山伯与祝英台》《红楼梦》,黄梅戏《天仙配》,粤剧《搜书院》,京剧《借东风》《杨门女将》,绍剧《孙悟空三打白骨精》,锡剧《庵堂认母》等优秀影片获得观众好评。在戏曲电影中,许多作品取材于中国传统民间故事。影片创作者充分展现戏曲故事本身的思想文化内涵,凸显真善美、抨击假丑恶,借银幕传递积极的思想文化价值。同时,创作者使用电影的艺术手段,展现中国戏曲的魅力风采。1955年,上海电影制片厂拍摄了神话题材黄梅戏影片《天仙配》,故事取材于中国民间神话,讲述了董永与七仙女的真挚爱情,歌颂了中国劳动人民的勤劳、勇敢与智慧,肯定了真挚爱情的可贵。该故事被改编为黄梅戏后,故事本身的艺术魅力与黄梅戏的民间特色有机融合,使作品焕发出迷人的风采。导演石挥认为:"黄梅戏的曲调,那种浓厚的泥土气息听上去确

是动人……我是喜爱它那鲜明的民族特色与浓郁的地方色彩,纯朴、优美、动听。"[1]石挥充分利用电影特有的艺术造型手段,利用不同景别、构图、光影及蒙太奇手段,将黄梅戏成功搬上银幕,影片公映后,在海内外获得广泛好评。

第五代导演受自身成长环境和文化背景的影响,推崇中国传统文化,希望通过对民族文化的挖掘来展现民族精神与民族风骨,因此,他们创作的电影在光影史上留下了浓墨重彩的一笔。张艺谋在电影创作中善于借鉴与使用中国传统文化元素。在他的影片中,剪纸、戏曲、皮影、音乐等民间艺术成为重要的造型与表意元素。2005年,他创作的影片《千里走单骑》讲述了远在日本的父亲为了完成儿子的心愿,只身一人来到中国,完成傩戏的拍摄。电影在展现父子情这一普遍而深刻的情感时,是对中国民间傩戏文化的生动呈现与文化输出。张艺谋于2018年拍摄的影片《影》,讲述了一个关于替身的故事,当主人面临危险时,替身"影子"以假乱真,保护主人。电影获得了第55届台湾电影金马奖最佳导演、最佳视觉效果、最佳美术设计、最佳造型艺术设计等奖项。在影片中,张艺谋将中国古典文化与水墨艺术进行了淋漓尽致的体现。电影去除了高饱和的明亮色彩,大篇幅地使用了黑白灰三种水墨效果,使得画面十分精美,展现了水墨画的深厚底蕴与东方气韵。另外,电影将道家思想融入其中,"阴中有阳""阳中有阴""阴阳合一",意象丰富;人物也被融入阴阳的方阵之中;中

电影《影》海报

[1] 石挥,魏绍昌.石挥谈艺录[M].上海:上海文艺出版社,1982:244.

国太极文化与故事情节紧密结合,再一次展现了中华文明的博大精深与深厚底蕴。

中华文明绚烂多彩,有着深厚的文化根基与底蕴,为电影创作者们提供了丰富的创作基础和思想源泉,如何让中华文明在银幕上活灵活现,展现其鲜活的生命力是一门学问。2015年,侯孝贤导演的《刺客聂隐娘》是一部古装文艺片,影片获得第68届戛纳国际电影节最佳导演奖,第52届台湾电影金马奖最佳剧情片奖,第35届香港电影金像奖最佳两岸华语电影奖。电影讲述了聂隐娘小时被道姑掳走,长大后成为一名刺客的故事。影片深具中国古典文化气息,将儒释道的文化哲理融入其中,对中华文明与哲思进行了融合,既有着儒家文化的仁义,又有着道家的禅境。同时,电影在服装设计和布景制作上也十分尊重文化传统,尽力还原历史风貌。《刺客聂隐娘》将故事背景设立在唐朝安史之乱时期,电影中人物的妆容与服饰简练,色彩饱和度低,对人物形象的塑造进行了外化。聂隐娘身着一席黑衣,是对她寡言少语的性格塑造,黑色衣服上绣有红色凤凰,是对聂隐娘的人物意象塑造。凤凰自古以来便是中国文化的重要元素,唐代凤凰文化更是发达,以凤喻人,暗示聂隐娘品格的孤傲与高洁。在场景设计上,《刺客聂隐娘》借鉴了中国画《丹枫呦鹿图》《秋林群鹿图》《簪花仕女图》《捣练图》,使得场景布置典型且底蕴深厚。影片借鉴唐朝建筑设计,纱幔绕梁,层层垂落下来,使得空间十分深邃,为影片营造寂静、神秘的氛围。其次,电影在画面意境的营造方面颇具特色,落霞孤鹜、秋水共长,展现了气韵生动、含蓄内敛的无言之美。影片多用留白,无论是画面人物语言、故事情节,还是画面设计,电影都用凝练的手法来展现悠长的意蕴,虚中有实,实中有虚,虚实相生。除此之外,侯孝贤还善于运用中国传统意象,该片运用了青鸾舞镜的典故,一语双关,既指嘉诚公主为了国家而牺牲自己,同时又指向聂隐娘自己,她自幼孤独,不与外人接触,无人怜惜,难寻知音。

电影被称为诗的语言,法国著名电影理论家让·米特里认为任何电影影像都包含三层含义:第一层是影像的知觉层,即影像呈现的光影物理层面;第二层是影像的叙事层,任何具有清晰知觉层次的影像均能够承载一定的叙事功能;第三层面是影像的诗意层面,是指影像含义中除去容

易被人识别知觉层次和叙事层次之外的表意层面[1]。电影讲求诗意，被称为诗的语言，它在中国发展以来，逐渐受到中国绘画的影响，不断将中国绘画的美学观念融入其中。在中国绘画美学中，意境的营造被放置在最高位。王国维认为，"境界"作为一个美学范畴，比起其他美学范畴来，更为本质，更为重要[2]。宋代绘画大师郭熙曾在《林泉高致》中讲到："山欲高，尽出之则不高，烟霞锁其腰则高矣；水欲远，尽出之则不远，掩映断其流则远矣。"[3]这是一种留白之美，达到了无胜于有的意境。中国电影在画面设计方面越来越多地从中国绘画中汲取经验。导演顾晓刚曾说过："我始终在思考把中国山水画的视觉美学转化成电影语言的可能性。"因此，在《春江水暖》的创作中，他从中国山水名画《富春山居图》中汲取了创作灵感，将影片选景在杭州的富春江畔，这里自古以来有着"奇山异水，天下独绝"的盛誉。导演的目的是在如诗如画的电影语言中展现生生不息的生命与世界。影片的故事情节与富春江有着紧密的联系，在拍摄的过程中为了将景物融于故事之中，展现情景交融的韵致，所以在画面构图方面十分讲究。电影借鉴中国画的创作方式，在人物江一下水的画面中，电影犹如一幅山水卷轴画跟随江一的游动缓缓展开。运用山水画的散点透视原理，移步换景，在长镜头、横移镜头的运动中，富春江岸的美景尽收眼底，有着"水送山迎入富春，一川如画晚晴新"之感。"《春江水

电影《春江水暖》海报

[1] 刘婷.影像叙事[M].北京：中国传媒大学出版社，2006：53.
[2] 叶朗.中国美学史大纲[M].上海：上海人民出版社，1985：623.
[3] 郭熙.林泉高致[M].郑州：中州古籍出版社，2013：107.

暖》的长镜头原理其实已经不来自电影之中,而是中国传统绘画,只是我们找了绘画和电影两种语言能交汇的一个中间地带,让不了解中国古代绘画的人,也能进入这样的语言。中国山水画的叙事,就在于'人物共享时空',在一个统一时空中产生了并行叙事,层峦叠嶂,我们电影中做了大量这样的处理。"[1]影片对中国传统文化精神的传承使影片呈现出独特的艺术魅力。

二、中国传统文化的代际传承

中国传统文化如何在代际之间传承是一个重要的问题。2016年吴天明导演了影片《百鸟朝凤》,影片洋溢着浓郁的乡土气息,通过两代民间唢呐艺人的艺术人生,呼唤传承传统技艺、承继中国传统美德。这部影片描述了中国民间艺人的生活,塑造了民间唢呐艺人焦三爷的艺术形象。他默默坚守唢呐艺术,在一次又一次的唢呐吹奏中展现中国民间音乐的精髓。在这部作品中,《百鸟朝凤》是一首重要的唢呐曲目,影片多次强调《百鸟朝凤》承载的重要象征意义。在中国传统文化中,《百鸟朝凤》是大哀之曲,只有德高望重有德行之人才可以受用。影片中焦三爷用自己的人生践行了令人敬佩的艺术道德。他说:"唢呐不是吹给别人听的,是吹给自己听的。"当他去世时,影片穿插了一段焦三爷吹唢呐的场景,他吹唢呐时的认真与执着,令观众潸然泪下,都为焦三爷坚守的精神而感动。《百鸟朝凤》不仅展现了唢呐艺术在民间的传承,更展现了中国民间艺人的风骨与精神,对当代人具有重要的启示意义。

2017年,鲍鲸鲸编剧、王冉导演的影片《闪光少女》公映。影片聚焦当代都市青年学子,讲述一群音乐附中民乐班学生的生活与艺术追求。片中民乐班的同学喜爱二次元,有自己的兴趣和爱好,但这并不妨碍他们喜爱民乐。片中彭昱畅饰演的角色油渣这样说道:"扬琴在中国存在400年了""我们自己的音乐也超厉害的"。这是对本民族文化的一种自觉与自信。影片结尾处有一场精彩的民乐班和西洋乐班的较量,集中展示了

[1] 顾晓刚,苏七七.《春江水暖》:浸润传统美学的"时代人像风物志"——顾晓刚访谈[J].电影艺术,2020(5):101.

电影《闪光少女》海报

中国民族器乐的魅力和风采,展现了中华民族传统文化在新一代年轻群体中的传承,同时,也浓墨重彩地展现了中国传统器乐的特色。中国民族器乐与西洋器乐的较量,展现了中国的文化自信,具有激动人心的力量,也启发着当下社会的人们对于传统文化的态度和看法。

2018年,导演霍猛拍摄了影片《过昭关》,聚焦爷孙两代人,记录了老人带孙子看望远方老友的旅程。在路途中,爷爷给孙子讲起了伍子胥过昭关的故事,在爷爷想象的画面中还原了《文昭关》京剧桥段。电影采用老人的原声唱腔,淳朴而真实,乡土气息浓厚,同时通过声音更加深刻地传递出老人的心理历程,也借此传承了中国的传统文化思想。通过这一次旅程,七岁的宁宁更进一步地理解了爷爷,爷爷言传身教所体现出的中国传统文化精神也在宁宁心中扎根发芽。

三、中国传统文化与新时代元素的融合发展

2019年,动画电影《哪吒之魔童降世》创造了中国动画电影的票房新纪录。影片取材于中国民间故事并进行了大胆的创造,塑造了一个成

长与抗争的少年形象。影片既有对传统文化的继承,又有契合时代精神发展的创新。《哪吒之魔童降世》融合了许多中国元素。电影中的场景制作十分精美,借鉴了国画的创作技巧,色彩鲜明,层次丰富,透视感强。哪吒的形象有破有立,虽然还是身着混天绫,脚踏乾坤圈,但与以往不同的是,哪吒人物形象的面容发生了很大的变化。他顶着大大的黑眼圈,一张雀斑脸,牙齿如鲨鱼般凶恶,这些都让哪吒的形象看起来不怎么美观,但是这种设计却与影片为他塑造的性格秉性十分相符——他性格顽劣,潇洒自在,不拘泥于规矩,有着现代社会年轻人的精神追求。《哪吒之魔童降世》继承了传统哪吒刚毅勇猛的性格特点,同时也为人物注入了新的思想观念。"我命由我不由天"是新版哪吒对传统的突破,传统的哪吒受制于天命,而在当下社会发展中,我们强调自己掌握命运的主动权,强调艰苦奋斗,这与当下时代精神十分契合。借助哪吒形象的塑造,电影弘扬了与命运抗争、与恶势力抗争的精神,哪吒最后舍生取义、拯救众生的行为也形象化地弘扬了中国文化中的仁义精神,传递了自强不息的理念,让哪吒这一中国传统民间艺术形象在新时代焕发了耀眼的光彩,让中国传统文化精神实现了新的时代传承。中国传统精神的传承从来都是中国电影重视的主题。

本讲主要从四个方面讲述中国电影与中国根脉的关系,通过优秀电影作品展示中国电影在传承中国根脉方面做所的探索与努力。"人文世界"聚焦人文世界,在最宏大的人与自然、人与宇宙的视野中,呈现中国电影如何展示中国人对于人和宇宙、人和世界的关系与认知。"爱国情怀"聚焦中国人看重的爱国理念,着重展示中国电影如何呈现中国的爱国理念。"道德规范"以相对微观的层面,聚焦文化体系中的个体道德规范,探讨中国文化中的道德规范问题。"传承传统"通过若干具体实例,探讨中国电影如何展现中国民间艺术的传承问题,呈现中国电影如何与时俱进,思索并展现中国优秀中国文化的传承之途。

优秀中国传统文化是中国的根脉,具有博大精深的魅力,也具有在新时代与时俱进、不断发展的可能。正如习近平总书记在全国宣传思想工作会议中所强调的:"要把优秀传统文化的精神标识提炼出来、展示出来,把优秀传统文化中具有当代价值、世界意义的文化精髓提炼出来、展示出来。"今后中国电影人要进一步利用银幕光影,做好中国优秀传统文化的传承,让中国根脉在银幕上展现自己的魅力风采,让中国优秀传统文化在银幕上展现出更耀眼的光彩。

第九讲　中国面孔

前文各讲围绕山川中国、城乡中国、中国时刻、中国脊梁、多彩中国、日常中国、传唱中国、中国根脉等话题，汇聚了中国电影史中的光影碎片，唤起大众的情感记忆。可以说，无论是小人物还是大时代，每个人都在这个场景当中占有一席之地，也是这个舞台当中的一员。像中国脊梁，更多地是呈现英雄和重要的历史人物，这些人物无论是处于近代的中国历史当中，或是处于当代的中国发展中，都是特别重要的历史人物。而所谓的"中国面孔"，更多地是聚焦在中国电影，特别是当代中国电影中的小人物身上。银幕中那些看起来极为普通，但又极为不平凡的中国人，总会频繁地触碰观众的心理情感，引起共情与共振。

习近平总书记在2016年的一次讲话当中提到："梦想属于每一个人，广大劳动群众要敢想敢干、敢于追梦。说到底，实现中华民族伟大复兴的中国梦，要靠各行各业人们的辛勤劳动。"对于每一位电影创作者而言，要把一些宏大理念转换成具体的画面，实现理论向创作的转变。2019年《我和我的祖国》、2020年《我和我的家乡》，越来越多的电影不再只是讲述宏大的历史，而是讲述宏大的历史时刻背后的一些小人物，一些普普通通的中国老百姓的故事，例如奋战在一线的工人、面朝黄土背朝天的农民、保家卫国的军人，或者是跟我们父辈、祖辈一样普普通通的老百姓。但是，这些人都在用自己的方式默默无闻地为国家和民族做着事情，推动着中国历史的进步和民族伟大复兴。历史是被折叠的，电影艺术的创作者往往会在"褶皱"的历史中，找寻到那些更丰满的东西，而深隐在历史缝隙中的情感体验，往往会引发观众的强烈共鸣。此时，银幕中的小人物

在银幕中的某些时刻被转喻和赋能,能够更加清晰地凸显故事主题与艺术旨归。所以,在中国电影百年的发展史中,银幕中典型的和高频出现的工农兵形象、知识分子形象与新时代的新面孔,成为我们思考中国电影文化的重要侧面。

第一节 "工农兵"面孔

正如习近平总书记所言:"不论时代怎样变迁,不论社会怎样变化,我们党全心全意依靠工人阶级的根本方针都不能忘记、我国工人阶级地位和作用都不能淡化,不容动摇、不容忽视。"如今,"工农兵"这个话题,在银幕上并非频繁地出现,在主流媒体当中的宣传,似乎也没有那么凸显。然而,在中国当代电影的历史发展当中,这个话题或者说这种创作并未缺席。比如1949年一直到1966年,在这个被我们称之为"社会主义工业建设阶段",中国电影涌现出了众多优秀的呈现"工农兵"形象的作品,在中国电影的发展中产生了重要影响。

一、工人形象作为一种典型的银幕形象,持续进入观众的视野中,并在不同的历史时期呈现出不同的面貌

在"十七年"时期,工人作为社会主义工业的开拓者与建设者,被凝聚为一种"工业图腾"。谢晋导演摄制的《大李小李和老李》为我们分析工人形象提供了一个绝佳的例证。该片讲述了上海富民肉类加工厂大李和小李想方设法带动工人参加运动,却得不到车间主任老李的理解,经过一番挫折后,老李终于改变想法积极参加锻炼的故事。有趣的是,谢晋并没有将影片置入到某种政治图景,而是选择了一个肉联厂,选择了在工人新村里面三个典型的人物形象,分别是大李、小李和老李。同时,他也没有讲这三个人积极努力地去工作,而是讲这三个人怎么去运动。无疑,在"十七年"时期,艺术家所谓的"自主性"在一定程度上被弱化,更多是完成电影制片厂的拍摄任务。但该片通过以肉联厂为背景,以喜剧的形式讲述一个极为有趣的社会主义建设者的故事。除此之外,谢晋还拍摄了《黄宝妹》,该片是中国艺

性纪录片的代表作之一。它以一位作家寻访黄宝妹的真实过程为线索,向观众展示了这位劳模勤学苦练、大胆创新的劳动业绩。黄宝妹当时是上海棉纺系统中人人尽知的技术革新能手,是上海国棉十七厂的全国劳动模范,多次受到毛主席的接见。不难发现,在这一时期,银幕中的工人形象更多的是展现社会主义工业图景,服务于社会主义工业建设。

在20世纪八九十年代,银幕中的工人形象再次集体登场,成为这一时期典型的银幕形象。毋庸讳言,十一届三中全会后,电影创作、电影理论界开始对西方的知识体系进行补课,此时的银幕作品不仅数量繁多,而且在深度上也存在不断拓展的趋向。其中,工人形象作为此时电影中的主要人物形象,在某种程度上体现着该时期的时代精神,即建设沸腾的"四化"生活。电影《二十年后再相会》讲述的是从船舶学院毕业的四位大学生的故事。他们之中有本土的,有留在上海继续建设的,还有出国留洋回来的,夹杂着一些思想和观念的冲撞。这个时期工人的形象,不再只是像20世纪五六十年代的"大老粗",而是具有一定知识武装,是专业院校里面带有知识意味的工人形象,代表一种新生的、以科学作为第一生产力的工人形象。正如上海大学教授顾晓英所言:"那个时代的年轻人,不论是知识阶层也好,还是工厂里的工人也好,大家的目标不是看现在,而是看20年以后,我们要把这个社会主义所谓的'四化'建设能够推进到什么程度,那是非常朝气蓬勃的。"除了知识阶层外,上海电影制片厂当时还拍摄了一系列工人题材的作品。这个时期工人题材的作品,大部分聚焦在造船厂,讲造船厂里面的故事,因为上海造船工业特别发达。除《二十年后再相会》之外,丁荫楠导演的《逆光》,宋崇导演的《快乐的单身汉》也都如此,但侧重点各有不同。所以,在20世纪80年代的历史语境中,银幕中的工人形象更多的是贴合建设"四化"生活的旨意,这一系列电影中的工人面孔在新时期的社会进程下,表现出浓郁的乐观气质。

接下来中国进入有些"阵痛状态"的时期。在20世纪90年代中后期有一次改革,工人可能面对下岗再就业的问题。这个时期对于工人形象的塑造,其实更多地是呈现某一个特定历史阶段工人的困顿。这个时期的电影创作一方面呈现了这种困顿,因为这是一种既定的事实,但另一方面也呈现这些人内心深处的纯真、善良以及积极向上。这个时期最具代

表性的电影有两部,即《三峡好人》与《钢的琴》。《三峡好人》分为两个故事:其一,山西煤矿工韩三明来到重庆奉节寻找阔别16年的前妻;其二,太原女护士来到奉节寻找两年未见的丈夫。聚焦在工人韩三明的人物设定上,电影展开了一名山西普通的煤矿工人,在三峡工程建设与居民迁移的故事背景下,开启的一段寻妻之旅。忠厚、老实、执着是韩三明的

电影《三峡好人》剧照

电影《钢的琴》剧照

表面特征，而道德与良知才是他工人身份的底色。《钢的琴》则讲述了东北原钢厂工人为了完成女儿的钢琴梦，与友人一起打造钢琴的故事。陈桂林作为东北老工业基地的下岗工人，具有多副面孔。首先，作为一个社会底层小人物，他生活在脏乱的厂房、破旧的社区与高耸的烟囱下；其次，作为一个父亲，他精神丰盈、乐观向上，愿意为女儿付出全部。影片就在小女孩弹琴当中结束，极具艺术性，也是对这样一个阶段的反思。陈桂林这样的工人形象，意味着生活与精神的间离与不匹配，是一种身处于泥潭中，又不屈服于现状的乐观哲学。

二、农民在中国是一个更重要的话题

农民在中国承载了特别厚重的东西，"面朝黄土背朝天"，供养了各阶层。不论是之前还是当代，农民兄弟们都特别辛苦。好在我们已经完成了脱贫攻坚的历史性变化，功在千秋。在当代中国电影创作中，有非常丰富的农民题材和农民形象的电影。最为典型的影片就是《白毛女》，以及影片中最为经典的白毛女形象。电影主题凸显出"旧社会把人变成鬼，新社会把鬼变成人"。前些年《白毛女》被重新改编为歌剧，影响也很大。这是我们需要不断讲述的故事，它回答了中华人民共和国是怎么建立起来的，为什么能建立起来。因为我们站在普通劳苦大众队伍当中，引导他们、带领他们推翻了"三座大山"。1962年的《李双双》也是非常有代表性的作品，它的学术价值非常高。大多数农村题材的电影，女性的形象都是"被引领"的、落后的，男性的形象往往都是引领者。在这部作品当中，张瑞芳饰演的李双双是积极分子，仲星火饰演的她的先生是落后分子。它塑造了别样的女性农民形象，至少在20世纪五六十年代的中国电影当中极为少见。

20世纪80年代的《喜盈门》是票房冠军式的电影。如今很难理解，一部农村题材的电影怎么能成票房冠军。电影，往往就是时代的某一种镜像的呈现。那个时期，无论是工人题材的电影，知识分子题材的电影，还是农民题材的电影，都呈现出了某种特别接地气的特征，不是那种"假大空"式的，而是身边普通老百姓的故事。这些故事又在讲比较大的道理，比如如何更好地建设"四化"。《咱们的牛百岁》是由上海电影制片厂出品，赵焕章执导。该片讲述了农村实行生产承包责任制时，共产党员牛百

岁带领懒汉组社员共同奋斗、脱贫致富的故事，展现了新时期初期农村中落后消极的生活观、价值观与农村新经济政策两种意识形态之间的矛盾。

在艺术上有追求、有探索的现任上海大学上海电影学院院长陈凯歌导演的《黄土地》。该片是改编自柯蓝的小说《深谷回声》的一部文艺题材的电影，由王学圻、薛白主演。影片中陕北农村贫苦女孩翠巧，自小由爹爹作主定下娃娃亲，她无法摆脱厄运，只得借助"信天游"的歌声，抒发内心的痛苦。影片对那个时代有极强的文化反思性。20世纪80年代中后期，学界涌现出一批对"黄色文明""蓝色文明"的讨论。对于中国这100多年为什么一直是落后的，从最高领导层到普通的老百姓，包括艺术家，都想要尝试对民族如何振兴、如何复兴做出回应。这是一部特别重要的文化反思作品，聚焦的就是黄土地，以及黄土地上人与人之间的关系。众所周知，大多数电影地平线都是在三分之一处，构图比较和谐、平衡，这是大多数摄影师会采用的处理方式。然而，张艺谋在《黄土地》中的构图方式在中国之前的电影作品当中几乎没有出现过。比如，人物关系压缩到一个边角的位置。很明显，这种构图方式带有强烈的表意动机，实际上就是处理了人物和环境的关系，也就是黄土地对于人的挤压。它更多地是呈现在中国文化历史当中，这样一个文明对于人本身的挤压和压迫。无疑，这种带有先锋意味的银幕作品，在20世纪80年代代表着创作者对于"电影是什么"这一电影本体问题的反复追问，也是再次印证了陈凯歌、张艺谋的独到之处。

近些年，新农村的发展较为清晰地图绘了中国经济快速发展的良好版图。在这一时期，《十八洞村》是见证中国新农村建设的典型作品。故事以国家实施精准扶贫战略为大背景，通过杨英俊和杨家几位堂兄弟在脱贫过程中发生的观念上及生活方式上的改变，用诗意的电影语言描叙当下乡村居民的内心世界。无疑，实现脱贫有两种方式，一是物质脱贫，另一个则是精神脱贫。以退伍军人杨英俊为代表的脱贫小组逐步更新思想观念，与贫困做战斗，通过扭转思想、拥抱科技带来生活的富足，这种新农民面孔顺应了当下经济全面发展的时代潮流，正如影片中所言："种地也能种出土豪咯。"近些年出现了一系列聚焦农村题材的电影作品，这部作品则是聚焦在两个话题，不仅是从物质层面脱贫，而且能够从精神层面

第九讲 中国面孔

电影《十八洞村》剧照

脱贫。除此之外，中国银幕上的农人面孔存在着对"家"与"土地"的强调与迷恋，这是中国传统农耕文化的延续。同时，新时代下的农人逐渐抛弃旧观念，转身拥抱科技，成为新农村建设的亮丽风景。电影《平原上的夏洛克》讲述了农民超英翻修老房期间，前来帮忙的好友树河因车祸而住院，为了找到肇事司机，超英和占义化身乡村侦察队进行了一段荒诞的追凶之旅。超英作为乡村农民，具有淳朴、善良与正义的性格特征，最重

电影《平原上的夏洛克》剧照

223

要的是，以占义为代表的农民形象，心系土地，且具有浓郁的"根"意识。例如，从车祸中苏醒的占义，最关切的不是自己的身体状况，而是家里的地有没有浇水；回到村子时，也不是回家歇息，而是去地里看一看。这也体现了土地在农民心中的位置是无可替代的。

三、银幕中的军人形象

新时代之前，中国银幕中也出现了大量表现军人面孔的电影，在这些平凡又不普通的人物中，无论是人民警察还是边防一线，都代表着国家秩序的不可动摇。如今，银幕中的军人面孔更是体现出中华民族伟大复兴的豪迈精神与为人民服务的首要宗旨。不难发现，在中国电影史上的军人形象往往是国家意识形态的集中体现，正因如此，"英雄形象"在某种程度上是与军人形象重叠的。第一个阶段，在改革开放之前，我们国家电影中的英雄，有如现实生活当中存在的雷锋、董存瑞、黄继光等。我们的英雄人物，就是真实的英雄搬到银幕里面，如《智取威虎山》里的杨子荣等也是有原形的。第二个阶段，改革开放之后，电影创作界开始倾向于制作英雄题材电影，真实的领袖和虚构的普通人成为创作的主要对象。《大决战》系列和《开国大典》这一类影片里面开始出现领袖的形象，但还是按照政治人物描写领袖，是一个真实的领袖形象，里面穿插着一些虚构的小人物。这类电影的策略，不光是讲领袖运筹帷幄的故事，还有领袖背后的具体事件，是由没有名字或虚构的人物支撑起来的。第三个阶段，到了现在是往两头走，一方面是像《建军大业》或者《建国大业》，还是讲领袖的事情；另一方面是像《我和我的祖国》，英雄转为虚构的形象。这时塑造出来的领袖，有着和普通人一样的喜怒哀乐，这在过去是没有的。现在整体的趋势，就是往平民化、常人化的方向走。

具体到银幕中的军人形象，新时期以前，也有许多普通人的面孔及故事。1959年电影《今天我休息》讲述了派出所民警马天民因为热心帮助群众解决困难而屡次错过与相亲对象刘萍见面的机会，最终他热心助人的品质打动了刘萍的故事。电影按照主人公马天民发现群众困难——解决困难——再发现——再解决的模式为推动力，集中体现了民警马天民热心服务人民，集体利益大于个体利益的职业道德。"十七年"时期，

像《今天我休息》这种歌颂喜剧广泛地出现在银幕中。此时,军人形象更加能够体现其本身所附带的"高光"属性。如今,军事题材的电影在银幕中出现的频次愈加密集,军人形象在银幕中也经历了多元化的发展。《烈火英雄》改编自以"大连7·16油爆火灾"为原型的纪实文学《最深处的水是泪水》,电影讲述了沿海油罐区发生火灾,消防队伍上下级团结一致,誓死抵抗,以生命维护国家及人民财产安全的故事。黄晓明饰演的江立伟刻画了一个因指挥失误痛失队友并带着无限歉疚、期待救赎的一个普通的消防中队长的形象,消解了固有的全能英雄形象,但同时,他的牺牲精神与团队意识将人物内核上升到更高层级。诸如《烈火英雄》一般的新主流电影,近年来备受国内电影学界关注。原来追求所谓的"主旋律",现在更多地是追求新主流,也就是所谓的商业和价值表达之间的叠合。就像好莱坞电影一样,观众日常看到的好莱坞大片,其实就是美国独有的主旋律电影,只是把主流价值的表达隐蔽在商业化的包装之下。而近些年中国出现的《战狼2》《湄公河行动》《红海行动》《悬崖之上》《1921》等一系列新主流电影,都将中国军人形象嵌入到影像叙事的肌理之中,从而完成影片最终意识的传递。

第二节　知识分子面孔

在中国电影的一系列银幕面孔中,知识分子承载了文化教育、科技兴国等伟大使命,成为谈及这一话题不可绕开的银幕形象。从宏观意义上讲,"知识分子"作为某一身份的象征,涉及教师、科研工作者和一系列相关的人物形象。无论是身处教学一线的人民教师,还是某一领域的学术专家都可以被称为"知识分子",他们以自身的学习经验去服务不同的人群或领域。在中国银幕中,知识分子的形象意味着知识的延续与领域的延展,是实现"中国梦"不可或缺的重要力量。

无疑,人民教师作为知识的传递者,关联着广大青年学子的知识体系建设。在中国电影中,教师形象同样也是一种典型的银幕形象。《美丽的大脚》讲述了乡村女教师张美丽与北京志愿者夏雨,共同教育西部山区

孩子们的故事。张美丽是个不幸的人，经历了远嫁、丧夫、丧子的悲剧生活，毅然将全部精力投入到孩子们的教育事业中，试图让孩子们远离贫穷和愚昧。来自北京的志愿者夏雨只身来到西部山区，环境的不适与家庭的矛盾导致她一度想要逃离，但最终还是融入到整体环境中。电影中孩子们送老师离开的场景，憾人内心、感人至深。乡村教师作为知识的输出者与困惑的解疑者，能够放大其神圣的精神世界与淳朴人格，用奉献精神弹奏出来自泥土深处的交响曲。同样，2020年国庆档上映的《我和我的家乡》作为一部集锦式电影，其第三篇章《最后一课》讲述了望溪村全体村民帮助老年乡村教师老范寻找记忆的故事。不难发现，尽管电影是以喜剧的形式进行讲述，但通过对老范这一人物形象的刻画，能够迅速地引起观众的情感共鸣。尤其是当年的学生们相聚一起，集体为老范重塑教学记忆时，电影所有的人物形象刻画、情节设置与细节表现都围绕着"乡村教师"这一核心身份。并且，电影在呈现众人对该身份深度体认的同时，在不经意间向观众传递了当下的主流价值观念。

同样，《我和我的祖国》的第一部分《前夜》也将知识分子的形象刻画得淋漓尽致，普通中国人从过去的背景板走向画面中心，普通中国人不平凡的故事成为叙事的中心，平凡的个体建构我们对于国家的集体记忆。

电影《我和我的家乡·最后一课》剧照

第九讲　中国面孔

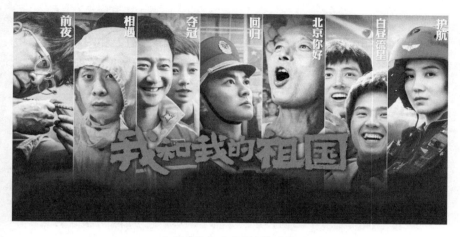

电影《我和我的祖国》海报

值得注意的是，电影有一种讲述故事的特殊方式，或者说有自己的语言。不论我们讲述中国共产党的历史，还是新中国的历史，其实有很多种讲述方式，而对于一个电影的创作者而言，更多地是站在电影作为艺术角度去呈现叙事的魔力。怎么样用电影的方式讲述普通人的故事，或者说怎么样将其"艺术化"？此时，《前夜》给观众提供了一些有益的启示。电影通过46秒的《义勇军进行曲》、22.5米的第一根国旗杆的长度、设计者林治远这三个知识点，构成了管虎导演拍摄的《我和我的祖国》当中的第一段《前夜》。毋庸讳言，观众并不一定需要看到银幕上呈现出来的伟人，这些小人物的行为、举动、事迹，也令我们感动。林治远作为知识分子，不仅拥有丰富的专业知识，而且有着强烈地服务国家的使命感。电影通过倒计时的形式压缩时间，使补救升旗缺陷的一系列行动变得具有紧迫感，与此同时，林治远理性、细心、胆大、执着的人物形象随之塑造出来，并通过家国意识与责任意识，清晰地涂绘出建设国家的曲折道路。有趣的是，按照往常的所谓重大革命历史题材或者主旋律电影的处理方式，电影很少将视点聚焦在小人物身上，而《前夜》却将核心视点放置在林治远这一工程师上，而且如此大放异彩。国家的伟大、民族的复兴离不开人民，这也是习近平总书记一直强调的"人民性"问题。《我和我的祖国》和《我和我的家乡》都非常精准地把握了这一点，体现了在我国所有的大事都

是和民众有关系的,民众的生活发展和国家的进步是息息相关的。不光是《前夜》,《相遇》《白昼流星》和《夺冠》都是讲普通人和国家重大历史时刻的结合。《我和我的祖国》中的《相遇》讲述的是知识分子的故事,以从事原子弹研发的一线科研工作者高远为对象。由于工作保密性质的需要,高远三年未和家人、恋人联系,在一次公交车上,他偶遇了多年未见的恋人。我们会发现,就如毛泽东主席说的"历史是人民创造的",很多重大的事件是由很多默默无名的普通人创造的,这些事件同时也在影响着他们。这是互动的一种方式,让国和家,包括个体同步往前成长的历程。对于普通观众而言,尽管很少能够触碰、思考这个问题,但是,如果能够通过电影对中国故事与中国精神进行思考、提炼、认同,这同样也是电影作为一种大众媒介的价值所在。

众所周知,知识分子的使命除"教书"外,还有"育人"的关键一面。《我和我的祖国》中的《白昼流星》,讲述的是在"神舟十一号"着陆的重大历史时刻,少年流浪者沃德乐和哈扎布在退休扶贫干部老李的帮助下,重新找寻生活意义的故事。当我们聚焦在田壮壮饰演的老李的身份上,可以发现尽管他并非是严格意义上的传统知识分子,但电影却将其刻画成一位既能够用自己的知识培养红柳,又改造了顽劣不堪的兄弟两人的人。具体到电影中,电影用了当地的传说——如果白天看到一颗流星划过,在这一瞬间的许愿可以得到满足。从常理来讲,白天肯定无法观察到流星,但"神舟十一号"太空舱降落到内蒙古草原就像流星划破天空一样,两个小孩终于相信了白天可以看到流星的传说是存在的,他们两个为此而感动。他们把宇航员扶起来,两个孩子顽劣本性也因此得到了改变,由此下决心要奋发有为。不难发现,尽管《白昼流星》是为了贴合"神舟十一号"返航这一重大历史时刻,但电影的创意点并非用宏观叙事讲太空舱降落的场面多么壮观,成就多么伟大,而是在太空舱的降落和两个普通的少年之间建立起紧密的联系。同时,针对"为何两人性格发展转变"这一问题,真正感动他的应该是田壮壮老师演的角色。他们原来不相信他讲的话,不认可这个人。最后航天器返航的时候,他们相信了神话,其实也是对这个人进行了认可,是被他的人格魅力感染,并不仅仅是因为看到太空舱的返回。太空舱和田壮壮老师演的角色,是一个硬币的两面,其

实是一回事。所以,在电影叙事过程中,老李以一种"沙漠灯塔"的形象,发挥着指引兄弟两人继续前行的关键作用。

综上所言,无论是身处教学一线的老师,还是从事科研工作的研究院,抑或在祖国边缘地区的扶贫干部,都以形形色色的面貌诠释了知识分子的多重形象。这种面孔尽管零星地散布在中国电影的发展史中,但他们可以凝聚为一种"参与式"的力量,介入到大众的日常生活中,并产生积极的影响。

第三节 新时代与新面孔

如上述所言,在中国电影中,越来越多的作品将镜头对准大时代下的小人物。他们的面孔也许并不是那么俊美,他们的故事也许微不足道,但是平凡的他们却自带光环。正是这些千千万万个普通中国人的面孔和故事,铸就了我们民族和国家一个又一个的高光时刻。在新时代,中国电影呈现出更为多元的银幕面孔,产生了一系列经典的人物形象。这些面孔在不同类型、不同题材的电影中,以各自的方式讲述中国故事、传递中国精神。

一、创业者

在中国电影的发展过程中,涌现出许多"创业者"面孔,并以个体经济、合作创业以及日趋流行的"直播带货"等方式散布在中国版图中的各个角落。然而,对于商人来说,赢利虽是主要目的,但其关联的职业道德与个人品质却更为重要。电影《中国合伙人》讲述了从20世纪80年代到21世纪,大时代下三个年轻人"土鳖"成东青、"海龟"孟晓骏和"愤青"王阳从学生年代相遇与相识,共同创办英语培训学校,最终实现"中国式梦想"的故事。银幕中的成东青所代表的商人形象是新时期中国创作青年的一个缩影,他们拥有甘为人下的谦卑态度、百折不挠的进取精神、趋利避害的实用主义原则,以及为中华之崛起而读书的信念。同样,在2020年国庆档上映的电影《一点就到家》讲述了三个性格不一的年轻人,放弃在大城市的生活,回到云南千年古寨开始集体创业的故事。影片对接的是国家精准

电影《中国合伙人》剧照

电影《一点就到家》剧照

扶贫战略,但创作者将这一个宏大命题,通过聚焦在三个小人物身上完整地呈现出来。明显,观众对于这种命题的接受需要一个循序渐进的过程,对于《一点就到家》来说,三个人物的情感状态与厚重的主流价值表达是一种同频共振的关系。换句话说,观众首先对三个创业者的形象产生认同心理,随后才会逐渐接受精准扶贫的伟大战略。这不仅是创作者的集体智慧,也是在新时代语境中,电影主流价值传达的一种新趋向。

《我不是药神》为我们分析"创业者"这一人物形象提供了另一个样本。电影讲述了神油店老板程勇从一个交不起房租的男性保健品商贩,一跃成为印度仿制药"格列宁"独家代理商的故事。一方面,电影呈现的不是商人的唯利是图,主人公程勇存在着一个非常明显的人物个性的弧线变化,一开始可能是为了赚钱,但后面则是为了拯救白血病患者。另一方面,他的人物形象塑造在"义利之辨"中得到了深度的刻画,诠释了一种商人的德行。这也就是这部作品在当年引起巨大反响的原因。尽管医药话题是一种社会敏感话题,但电影并非选择性地进行规避,而是表现出直面问题核心的态度。特别是在今天这样一个言说文化自信的时代,有时候敢于把问题呈现出来,无疑是在推动社会的进步。所以说,主人公程勇总体是一种"商人+草根英雄"的人物形象,其身份由售卖印度神油的小商

电影《我不是药神》剧照

贩向慢粒白血病人的拯救者转变。这种拒绝赢利,以白血病人的生命为最高准则的行为,实则为人物的高光时刻。从职业角度来讲,程勇突破了商人的边界,给职业注入了浓烈的人文内涵与道德伦理,并与现实共振。

二、体育运动员

体育运动员往往能够代表一个国家的精神风貌,是象征国家综合国力的另一维度。众所周知,体育题材的电影在中国电影发展史中占有重要位置,长期以来通过多种故事类型呈现在观众视野,并传递出新时代的主流价值。2019年9月30日,《攀登者》在国内上映。影片以1960年与1975年中国登山队两次登顶珠峰的事迹为背景,讲述方五洲、曲松林等中国攀登者怀揣着最纯粹的梦想集结于珠峰,肩负时代使命于世界之巅的故事。以方五洲为代表的登山运动员,其意念是团队的顽强拼搏精神与抽象的国家力量之间的融合,凸显了"不怕苦,不怕死"的攀登精神。尽管影片的叙事方式还是建立在类型片的基础上,通过"发生矛盾—解决矛盾"的循环来推进剧情的发展,但是,通过登山运动员的群像塑造,每一个人的台词、行动都与强烈的家国意识紧密相连。譬如,面对极具危险的登山环境,众人齐心克服阻碍,将个体生命置于集体荣誉之后。在这样一种强类型的风格下,在某种程度上消解了主流价值的刻板讲述,做到真正地与观众情感结构建立起一个可以互动和沟通的路径。2020年陈可辛执导的电影《夺冠》也是如此。电影选取了在体育界具有典型意义的中国女排,讲述了自1981年首夺世界冠军后,中国女排队伍历经沉浮,最终在2016年里约奥运会中再次夺取金牌的故事。通常来讲,大众对于中国女排的记忆集中在她们夺冠的几个时间节点,而对其间过程中她们的心酸历程却没有很深的印象。电影《夺冠》则是在一个长达30余年的时间跨度中,呈现出中国女排的成长史和奋斗史。其中,电影对于运动员形象的刻画并非是"个体英雄式"的,也不是一种模糊的群像,而是力求呈现出每一位队员的立体形象。她们不单是象征着国家荣誉的某种符号,更是一个个独立的个体。这种电影表现方法区别于传统的宏大历史叙事之处在于,它以一种更微观的、具象的叙事逻辑,平衡主流价值和讲述方法之间的张力。正因如此,电影中一系列的运动员形象才能够真正

第九讲 中国面孔

电影《夺冠》剧照

走进观众内心，引起观众的集体共鸣。

三、社会底层或边缘人物

我们讨论中国面孔时，除银幕中的主流形象外，更具广度的社会底层、边缘人物同样展现出了独特的影像魅力，成为我们描绘时代肖像时不可避免的一面。此时，群众演员作为一种典型的边缘性人物，不仅参与构成了中国电影史，而且也曾被银幕所记录。《我是路人甲》讲述的是一群在横店当群众演员的人身上发生的故事。他们多数不是科班毕业，只是怀揣着对影视表演的爱好，而一头撞进横店的年轻人。类似于万国鹏、王婷、魏星的群众演员游荡在中国各大影视基地，他们的生存状态如影片描述的一样，即使梦想与现实之间存在缝隙，也绝不会逃离灵魂深处的一块绿洲。演员这个职业对于他们来说，不仅是果腹的一种方式，更重要的是，"成为演员"是他们追求理想生活的精神寄托。这种面孔意味着人应该有理想，不畏惧面对失败与不可控的未来，并付出全部努力去勇敢追求梦想。由周星驰执导的《新喜剧之王》讲述了一名小镇大龄女青年如梦的"演员梦"的故事。电影中充斥着对于梦想、现实、谎言、苦难的深入探

讨,将一个小人物的人生百态淋漓尽致地展现出来。值得我们思考的是,尽管如梦常年在社会底层摸索,但仍以积极乐观的心态面向未来。这样一种面孔给予朝着理想奋斗的青年们一定的启示。

如此看来,无论是奋斗在商界的创业者,还是象征着国家荣誉的运动员,抑或在社会边缘徘徊的群众演员,都代表着新时代电影银幕的崭新面孔。无疑,在大时代下的小人物并非与英雄或历史重要人物一样,而是以一种更为微观、独特的视角讲述另类的中国故事。如2021年春节档上映的电影《你好,李焕英》,该片以51.14亿元人民币的票房成绩打破了中国大陆电影市场上多项影史纪录。故事的内容非常简单,即讲述女儿穿越回20世纪80年代,以"闺蜜"的身份参与母亲的日常生活。那么为什么电影会获得主流市场与观众的认同?无疑,电影流露出的浓郁的母女之情是打动万千观众的核心原因,这种小人物情感结构的细微之处,往往更能够吸引观众的目光。所以,中国电影从来没有回避过小人物,大多数时候,它呈现小人物迸发出的强烈光芒。

综上所述,在一系列人物形象谱系构成的中国电影百年发展史中,我们能够清晰地捕捉到银幕中的普通人或小人物身上所散发出的独特魅力。其中,不论是作为典型的工农兵形象,还是承载文化教育、科技兴国重担的知识分子形象,抑或是新时代语境中涌现的如创业者、运动员、群众演员等形象,这一系列看似普通的银幕形象都成为我们思考当代中国电影和电影文化的关键所在。值得注意的是,当银幕呈现这些小人物的日常生活与生存轨迹时,观众能够基于自身的情感经验主动地链接影像内容,继而完成一种情感与价值的有效传递。正因如此,中国当下电影创作应该充分地观察、思考与提炼历史与当下的小人物故事,挖掘与大众现实生活息息相关的故事素材,如此才能创作出更具现实主义内涵与艺术生命力的优秀作品。换句话说,只有真诚地反映社会现实、体现时代精神并表达观众精神诉求的电影才能得以广泛流传,成为我们反复观赏的经典。

第十讲 青春中国

习近平总书记在全国宣传思想工作会议上强调:"要抓住青少年价值观形成和确定的关键时期,引导青少年扣好人生第一粒扣子。""前浪"也对"后浪"寄予了深切的期望:"因为一个国家最好看的风景,就是这个国家的年轻人。因为你们,这世上的小说、音乐、电影所表现的青春就不再是忧伤迷茫,而是善良、勇敢、无私、无所畏惧。"不论是新时代还是旧时代,一个国家的未来始终属于年轻人,他们可以打倒再建立,可以置之死地而后生,他们心里有火,眼里有光。

100年前有一批平均年龄只有28岁的年轻人,他们代表着当时全国50多位中国共产党党员,其中有我们熟知的陈独秀、李大钊等人,还有来自国外的两位共产国际代表。令人敬佩的是,他们在如此青春的岁月,便决心投身到那场改变中国未来命运前途的斗争当中。他们大多不是贫困出身,而是家庭条件较为优渥;他们投身革命不是为了钱,更不是为了找一份好工作,而是为了改变落后的、挨打的中国。如今,这盛世如先辈们所愿,一代又一代的民族英雄与时代楷模感召着中国青年的觉醒,激励着中国青年的奋进。或许今日的青年人还不能清醒地认识到自己之于国家的重要意义,也不明白为什么要与国家建立联系,不妨通过本讲四个板块的学习,认真思考一下自己的青春应当如何度过。

第一节　青春觉醒

　　李大钊先生曾在《新青年》上发声:"国家不可一日无青年,青年不可一日无觉醒",试图说明青年之于国家,觉醒之于青年的重要性。坦白来说,现在很多年轻群体认为,"谈理想"已经成为一种奢望,大多数人还在为眼前的"苟且"苦恼,也不知道怎么把自己和社会、国家建立起联系。不久之前有一则新闻报道,一位北大校友毕业20年后向母校捐款了10亿元人民币,并做出承诺未来如果有百亿还将继续回馈北大。或许有人会用10亿元去买更大的房子、更好的汽车,过上跨越阶级的生活,但对于这名北大学子而言,个人的成功离不开母校的恩泽。学校培育出人才,人才回馈于国家社会,这才是教育之大计。当然,不是所有人都能有如此觉悟,青春也有着逐渐觉醒的过程,就像电影《青春之歌》中表达的那样,青春不是一开始就觉醒的,更可能是困顿甚至迷茫的。

电影《青春之歌》剧照

电影《青春之歌》由同名小说改编而来，讲述了知识分子林道静如何从困顿、迷茫走上了革命的道路。杨沫用亲身经历的九一八事变和一二·九运动为原型，为20世纪五六十年代的年轻人书写了一本平凡共产党人的青春之歌。1958年出版的《青春之歌》是当时最畅销的小说，在社会上尤其在青年群体中产生了广泛的影响。在影片《我和我的祖国》之《相遇》中，我们可以观察到导演铺陈了众多细节，其中有一幕就是主人公的钢笔以及在他手边的《青春之歌》，这两个细微的"道具"可以明显地传达出艺术工作者的意图。在那个年代，"钢笔"作为一种符号指向的是"知识分子"，小说《青春之歌》则更多指向了"青年人的故事"，暗喻了主人公未来道路的选择。

一般认为，这个时期有关"青春觉醒的故事"基本遵循着同一"套路"，即采用女性加男性的人物组合方式及叙事模式，简单来说就是女性在身处困顿或者迷茫时，男性往往会出现并起到引领成长的功能。在影片《青春之歌》中，卢嘉川常对林道静这样问道："你有没有经常和人民大众结合在一起？"以此教育她要从个人的小天地中跳出来，加入到集体中去。在《红色娘子军》中，党代表洪常青在敌人面前大义凛然，英勇就义，其精神深深触动了吴琼花。随后，吴琼花继任娘子军党代表，率部队解放了椰林寨，枪决南霸天，带领娘子军踏上新的征程。有意思的是，这里的女性不仅仅是女性本身，更意味着觉醒的劳苦大众；这里的男性也并非男性本身，他们往往是革命者、共产党员或是八路军。在女性成长的过程当中，总会碰到不同的男性，这些男性往往代表着不同的社会阶层，选择了不同的救亡道路。当然，在这其中代表着共产党先进思想的男性，帮助影片中困苦女性的成长，最后完成青春觉醒的叙事。从叙事的层面来说，这批电影看似在讲爱情，实则在讲革命，并且采用了非常贴近大众的叙事手法，简单明了，深入人心。

除此之外，诸如《建国大业》《建党伟业》《建军大业》之类的"重大革命历史题材"电影，也被称作"新主流电影"。这些影片不仅呈现出严格的历史考据（历史事件及其伟大人物），还展现出两个不同以往的创新要素。一是会适当加入一些虚构的因素，特别是在《建党伟业》中，创

"光影中国"十讲 >>>

电影《建国大业》海报

新性地增添了浪漫化的处理,富有一定的艺术趣味。二是加入了较为浓重的商业要素,譬如影片都加盟了大量的明星,目的是要吸引更多的青年一代前来观看。整体而言,这类影片集中呈现了历史伟人年轻时候的奋斗故事,譬如表现历史人物"酒后高歌"的场景。值得注意的是,在以往的同类型题材中,很少甚至几乎没有运用过如此大胆的方式去塑造这样一批伟人。要知道,他们的年龄大概有40岁或50岁,而酒后

电影《建军大业》海报

238

第十讲 青春中国

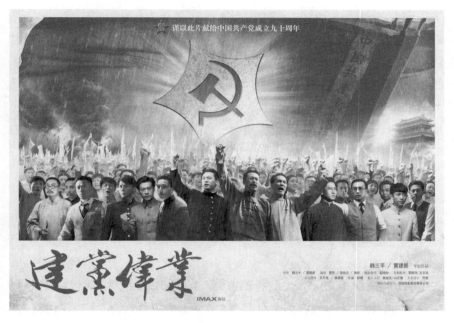

电影《建党伟业》海报

失态的样子却像极了20岁左右的样子。该场景的"浪漫化处理"表现了伟人心中始终葆有少年气,这是想要改变中国命运的少年气,也是为中国找寻理想出路的少年气。与此同时,电影《建军大业》除了上述与此类似的叙事模式外,还有意凸显军队最初建立时这批人的年龄问题。比如张艺兴饰演的卢德铭,22岁;马天宇饰演的林彪,19岁;刘昊然饰演的粟裕,19岁;欧豪饰演的叶挺,30岁;朱亚文饰演的周恩来,29岁;

239

李现饰演的罗荣桓，25岁。震撼之余，"朋辈压力"也袭来全身，这些革命先辈们在18—22岁就已经有了"救国"意识且选择了一条光明的道路。反过来值得大家思考的是，为什么这些人会在20多岁就取得这样的成绩，到底是什么支撑着他们。或许这里可以借用毛主席在莫斯科大学的讲演做回应，他说："世界是你们的，也是我们的，但是归根结底是你们的。你们青年人朝气蓬勃，正在兴旺时期，好像早晨八九点钟的太阳，希望寄托在你们身上。"

第二节 青春有为

关于"青春觉醒"，简单来说就是一代年轻人从一个状态跨越到另外一个状态，最终确立起人生前进的方向。然而，纸上得来终觉浅，绝知此事要躬行，觉醒青年应该不驰于空想，不骛于虚声，艰苦奋斗一往无前，立志成为有为青年。梁启超的《少年中国说》作为中小学的必读教材，其中有这样一句话："少年强则国强，少年智则国智，少年富则国富，少年独立则国独立，少年自由则国自由，少年进步则国进步，少年胜于欧洲，则国胜于欧洲，少年雄于地球，则国雄于地球。"

这段文字铿锵有力、掷地有声，说明了年轻一代之于国家的重要性，年轻个体与国家集体的密切联系。所谓觉醒的一代，更多伴随着苦难深重的中国，他们需要反复尝试确定方向，有为的一代则是在新中国成立后，积极投身于社会主义建设的一代，他们在集体前进的道路上收获宝贵的人生价值。这里将会推荐几部影视作品，远一点的有1959年长春电影制片厂为新中国成立十周年拍摄的献礼片《我们村里的年轻人》，也是新中国第一部反映农村水利建设和水电站建设的影片，近一点儿的有2020年10月上映的电影《一点就到家》。这两部作品共同讲述了从大城市回到农村进行创业的故事。从专业的角度来说，这类故事采用的都是两种空间叙事模式，即主要人物从一个空间流动到另外一个空间，呈现出某一种人生的抉择。如果拿影视作品观照自身，同样也是如此。比如大学生在县城学好了知识，在准备工作就业时，就面临着去留的问题。现在来

第十讲 青春中国

看,很多人更加倾向于留在大城市,觉得这里机会多、条件好,但对于这类题材的影视作品而言,有为的年轻人更多地选择了从县城回到农村,造福家乡。与之类似的影片还有20世纪六七十年代的《上海姑娘》《昆仑山上一棵草》等,它们同样都是讲述城市里面的知识阶层到国家最需要的地方去做贡献。

"青春有为"的"为"字还体现在哪些方面?拿"戍边战士"来说,他们要冒着为国捐躯的危险,抛头颅洒热血,驰骋在祖国的边界,他们的青春挥洒在不为人知的地方,守护着国家的一方安宁。当普通人面对"牺牲""奉献""战争"等字眼时或许觉得这些都是遥不可及的事,但"不相关"不代表没人做,因此中国电影就关注到了这类话题,希望将"看似遥远"的故事呈现在观众面前。年代久远的电影《上甘岭》暂且不提,或许大家对于《金刚川》比较熟悉。从专业角度来看,电影《金刚川》在叙事层面有着较大的缺憾,但就其主题内容以及视听效果的完成度方面依旧可圈可点。面对一部电影的诞生,我们不仅要看结果,还需要留意它诞生的历史背景及其产生过程。这部电影的完成仅用了三个月的时间,对于繁冗复杂的电影工业生产机制而言,三个月的时间甚至无法完成后期的

1953年7月27日停战协定签署后上甘岭阵地上战士欢呼。

电影《金刚川》剧照

工作,能完成这艰巨的任务,本身就难能可贵。

《金刚川》主要聚焦于志愿军战士上,跟随着他们的视角回顾了"前进""撤退""搭桥""撑桥"这些集体行为,呈现出当年抗美援朝战争中的英勇故事。这里也想分享一则"爷爷辈的故事",我的爷爷隶属于三野第10兵团,在福建金门准备着解放台湾的战役,我的二爷爷是第一批入朝作战的"最可爱的人"。他们从山东一路打到福建,在准备解放台湾时,朝鲜战争爆发了,于是便穿着单衣一路北上前去支援。两位爷爷当时的年纪大概只有17岁和20岁,电影《金刚川》描述的就是这批人。他们也不知道为什么要打,只知道必须要打,因为不打中国可能又会回到原来的状态,又要被别人欺负;他们自然也不知"主义"是什么,只知道要打破一个旧世界,建设一个新中国。当年,因条件恶劣,很多志愿军不是被飞机炸死、枪炮打死的,而是被恶劣的天气冻死以及因缺少药品病死的。国内很多爱心人士听闻都选择为志愿军们捐钱捐物,比如河南豫剧艺术家常香玉便捐了一架飞机。

除此之外,《金刚川》中加入了大量的旁白,这些旁白除了帮助观众

了解故事背景外,还能促进历史人物和历史事件与当代人的对话。其中的一句旁白这样说道:"那时美国人的飞机天天在我们头上飞,我们多希望咱们的飞机也能这样保护着我们。"这句话一方面显露出我军装备方面的不足,另一方面也表现出我军将士对祖国未来的期许。值得注意的是,在影片的结尾,中国派专机护航志愿军的遗骸,终于把先烈接回了家乡。这个片段正好呼应了开头的旁白:我们终于有了护着我们的、我们自己国家的飞机,也实现了先烈们对国家的期望,中国终于从原来的积贫积弱发展到了现在的繁荣富强。总的来说,这些志愿军都是"有为"的一代,更是国家历史上的鲜红存在。或许当年在异国他乡,他们是无名氏,或许仅留下了一个个弱小的身躯,但这就叫作"青春有为"。或许有一天我们会对这段历史感到模糊,也不会记得每个人的名字,但祖国始终抱有感激之心,会永远怀念与铭记他们。事实上,在很长一段时间内,大银幕上很少出现类似"抗美援朝"题材的电影。直到这些年,我们推出相关主题的电影,不仅有《金刚川》,还有《长津湖》。

著名导演陈凯歌曾回忆起他12岁的日子:"那年秋天发生了一件事情,虽然不知道有什么意义,但场面宏大,难忘至今。"那是1964年的10月16日,还在上小学的他在放学路上,看到漫天的《人民日报》,报纸下的人们奔走相告:中国第一颗原子弹爆炸了。电影《我和我的祖国》之《相遇》篇讲述了将青春献给中国第一颗原子弹研发事业的无名英雄们。故事高潮正是1964年10月16日这天,我国第一颗原子弹爆炸成功的消息传遍祖国的街头巷尾,大家互相分享着喜悦和激动,与之形成强烈对比的是该片的主人公——两位三年未见的恋人,再次相遇却又分别。从这则短片中,我们了解到科研工作者的艰辛与不易。公车上,高远碍于身份无法与爱人方敏相认,方敏则喋喋不休地向身边的这位"同志"讲起她与爱人从相遇到相恋的过程。其中有一个细节值得观众回味,三年时间里方敏或许察觉出了高远的难言之隐,因此这次见面她便以"同志"相称,而当《人民日报》传来原子弹爆炸成功的消息时,方敏改口喊出了高远的名字。这两个称呼之间包含了太多故事、太多责任、太多心酸,也有太多坚持。高远面对方敏时眼神是躲闪的,而在看到原子弹的消息时眼中却是噙满了泪花。这批科研工作者的伟大是无法言语的,他们也不能与身

边的人诉说他们在干什么,即便是自己的至亲至爱。2020年,李兰娟院士提出:"希望国家逐步给年轻一代树立正确的人生导向和正确的人生价值观!把高薪高福利高地位留给德才兼备的科研、军事技术人员,让孩子们明白真正偶像的含义!少年强则国强,为祖国未来发展培养自己的国之栋梁!"不论是奋战前线的戍边战士,还是默默无闻的科研工作者,他们的青春几乎全部交付给了国家,这种集体主义与奉献精神共同呈现出了人性的光辉,他们可以称得上是青春有为。

第三节 青春无悔

很多人都会歌颂青春,赞美青春,因为青春是一生中最为绚烂的时刻。那么青春除了"觉醒"和"有为"外还可以怎样度过?如果可以选择的话,相信大部分人更倾向于选择无悔的青春。这一部分将会介绍三部影片,分别是1957年谢晋执导的《女篮5号》、1981年张暖忻执导的《沙鸥》以及2020年陈可辛执导的《夺冠》。三部影片选取的都是较为独特的体育题材,在相关竞技内容的框定下,该题材自然与团结、奋斗、热血、青春、无悔等关键词紧密联系在一起。除此之外,体育的强弱还象征着

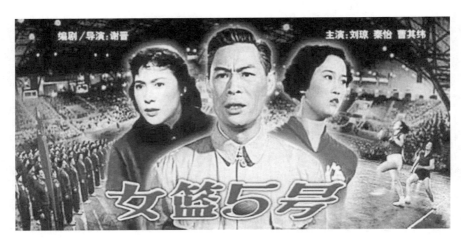

电影《女篮5号》海报

一个国家的兴衰。毛泽东于1917年在《新青年》上发表了《体育之研究》（此处笔名：二十八画生）曾言"文明其精神，野蛮其体魄"。习近平总书记也于2019年会见女排代表时指出："女排精神代表着一个时代的精神，喊出了为中华崛起而拼搏的时代最强音。"由此可以看出历任国家领导人对于体育发展的重视。体育不仅是一种竞技活动，还承载了更多意识形态方面、有关政治经济文化方面的深层内容。

电影《沙鸥》海报

回顾近代史，旧中国因受鸦片摧残，积贫积弱，中国人曾被叫作"东亚病夫"，受到外国的轻蔑和鄙夷，新中国要想证明自己是"雄狮"而非"病夫"，自然要在体育方面有所发展。一直以来，谢晋导演在作品中都着力表现民族精神和觉醒意识，他自1957年开始便执导了《女篮5号》《大李小李和老李》以及《女足9号》这三部体育题材的电影。其中《女篮5号》不仅为中国电影开拓了一个新的题材方向，还将民族、国家、爱情等深层命题置入自身独特的叙事系统当中。电影《女篮5号》是上海电影制片厂摄制的体育题材故事片，围绕篮球运动员田振华一生的经历和林洁、林小洁母女的不同境遇，揭示了新中国成立前后体育运动员的不同命运。起初，林小洁在打篮球和考大学之间徘徊，她的男朋友认为打篮球不能为社会主义做贡献，但在指导员的教诲以及一次次的训练和比赛中，林小洁终于明白了打篮球和体育发展的意义。她希望中国的五星红旗可以飘扬在竞技场的上空，于是下定决心报考体育学院。

同样的信念也出现在1981年的电影《沙鸥》中。这部影片是改革开放后最早一批具有探索精神的电影之一，它突破旧有的体育片，展现了新旧社会对比和个人主义与集体主义冲突的模式。《沙鸥》深入体育运动员内心，

具备震撼人心的力量,迎合了改革开放之后中国体育特别是中国女排崛起之时的人心向往,受到观众的热烈欢迎。作为一名运动员,沙鸥的身体条件限制了她的发展,即使最坏的结果是瘫痪,她依然决定要把有限的生命奉献给挚爱的运动场。影片中沙鸥的独白铿锵有力,令人印象深刻:"如果我还能再重头生活一次,我还要当运动员,我还要打球,我还要争当世界冠军。"这里有必要回顾当年的幕后创作故事以及中国女排的风采。1978年的夏天,张暖忻、李陀等人为编写《沙鸥》来到了国家队集训基地龙潭湖体育馆,与运动员们同吃住共体验,也听到了很多人的故事,触动良多。很多一流的冠军无不有着极强的荣誉感和使命感,个人的荣誉关乎着集体,集体的荣誉关乎着国家。1981年,中国女子排球队在第三届世界杯的赛场上夺冠,将五星红旗高悬在日本的大地上,随后的1982至1986年,中国女排更是创下了世界排球史上的五连冠。到了2019年,正值祖国70年华诞之际,中国女排再次不负众望,以十连胜的成绩夺得了世界杯的冠军。在电影《我和我的祖国》之《夺冠》的开篇,有一行巨大的字幕,沉重地打在观众心上:1978年改革开放,中国渴望找到一种方式向全世界证明自己。关于此,郎平答记者问中说:"因为我们的内心还不够强大,等有一天我们内心强大了,我们就不会把赢作为比赛唯一的价值了。"那么,这份"内心的强大"从何而来?正是从40年前的《女篮5号》《沙鸥》到如今的《夺冠》,从中国女排和体育健儿的故事中来,从运动员身上厚厚的绷带背后而来,从说不清数不尽的伤痕及流过的血和汗中而来。

第四节 青春励志

梦想,或许被视为某种"老生常谈""陈词滥调",而《中国合伙人》中成东青说:"梦想就是一种让你感到坚持就是幸福的东西。"在众多关于青春题材的电影中,讲述励志故事成为构筑青春回忆的主要表现方式之一。很多时候,这些有关奋斗、励志的人和事都可以在现实生活中找到原型,比如电影《中国合伙人》显然灵感来自于新东方的创始人俞敏洪、徐小平和王强。这部影片主要讲述了20世纪80年代三位普通青年从学

生时代相遇、相识，共同创办英语培训学校，最终实现"中国梦"的故事。2012年，习近平总书记在参观《复兴之路》展览后发表重要讲话，首次提出了"中国梦"的概念，同时强调"中国梦"也必须通过坚定不移的信念与艰苦卓绝的奋斗来实现。2013年，电影《中国合伙人》呼应了这则"政治命题"，通过描述个体的梦想，为仍在现实中迷茫的青年一代指明了前进的方向。2020年的国庆月，影院上映了《我和我的家乡》和《一点就到家》两部聚焦于平凡人梦想的电影。《我和我的家乡》之《回乡之路》讲述的是"沙地苹果"经销商乔树林积极寻找买家，助力家乡致富，同时坚持家乡抗沙治沙行动的感人事迹。面对西部恶劣的自然环境，正因为有乔树林这样的青年代表一直在坚守、一直在努力，才会有现在地理环境的改善，他们身上有着强烈的心系故土的家国担当。《神笔马亮》篇则融合了支教、扶贫、带货等众多元素，让家乡这个议题变得更加宽泛深刻，突破了以往单单对家乡思念这层命题的限制，同时也描摹出当代青年的精神面貌与时代特征——坚韧成长、励志奋斗、家国担当。同期上映的另外一部"黑马"影片《一点就到家》则被视为"青春版"的《中国合伙人》，讲述了三位年轻人回到云南乡村开启电商创业之路的故事。

一代人有一代人的使命，一代人有一代人的担当。如果说这一代的青年人更多是通过实现自我的价值来充盈国家的强盛，那么上一代的青年人则是通过建设祖国来实现自我的人生价值。电影《无问西东》通过吴岭澜、沈光耀、王敏佳、陈鹏、李想、张果果六位年轻人，多视角、多时空地讲述了一个个扣人心弦的故事。他们虽处在不同的历史境遇中，却面临同样艰难的人生抉择，最终不约而同地选择了内心的真实、善良、正义和同情。这些人无问西东、无私无畏、勇往直前，以最好的青春年华成就了一段段永不褪色的人生传奇。影片中沈光耀的历史原型是沈崇诲，如今关于他的英雄事迹仍停留在清华大学的"人才专栏"中。沈崇诲出身名门，称得上是穷苦年代的富家子弟，当看到贫苦的百姓在日军轰炸下伤亡惨烈，便决心投笔从戎。1937年，沈崇诲在淞沪会战中，驾驭904号机直冲日本旗舰"出云号"，光荣殉国，年仅26岁。尽管沈崇诲牺牲了，但他的英勇事迹唤醒了更多的热血青年投笔从戎，奔赴战场，为国捐躯。年轻的刘粹刚就是其中一位，他被敌人称为"空中赵子龙"。1937年10月，

刘粹刚奉命带两架飞机从南京起飞，赶往山西支援八路军的战斗，经过山西高平县上空时，僚机的油耗尽，他毫不犹豫投下了自己唯一的照明弹，协助僚机迫降，自己却不幸撞于魁星楼上，当场牺牲，年仅24岁。其妻许希麟虽悲痛欲绝却坚韧不拔，同年在昆明创办粹刚小学。当时，这所小学几乎完全是为了收容空军子弟而建，她把自己所有的心血，都用来教育和照顾空军子弟，所作事迹无不深入阐发了中国青年的家国情怀，令人动容。

我们的青春应该怎样度过？不论是觉醒还是有为，不论是无悔还是励志，其表达的主题思想及体现的精神，都要求着中国青年要"进前而勿顾后，背黑暗而向光明，为世界进文明，为人类造幸福"。最后，借用这样一段话作尾："今天，一个大写的中国，让人读得光明、读得酣畅。今天，一个腾飞的中国，更让人读得生动、读得自豪。这就是在世界的东方喷薄而出的希望的中国，这就是在中国共产党领导下的辉煌的中国，这就是我们的青春中国！"

后 记

"光影中国"课程是上海电影学院探索思政与电影专业内容结合教学新模式的成果。课程打造教师团队,围绕"光影中国"课程的思政主题精选影片,以新颖的方式推进思政、四史、党史、美育教学,提高学生的审美修养,突出价值引领,在教学过程中把爱国主义精神深植学生心中,积极传承红色基因。

"光影中国"课程是上海电影学院在上海大学开设的一门通识课程。课程团队以程波教授为负责人,另有两位教授、两位副教授共同参与。课程开设前,课程团队根据上海电影学院专业性强、理论教学、电影创作实践教学师资储备雄厚的特长,精心打造高水平教师团队,反复研讨、认真组织课程内容建设。"光影中国"课程开设之初就将思政放在重要位置,课程团队致力于将电影专业内容与思政内涵、美育教学紧密结合,探索电影专业内容教学、德育、美育结合的教学模式创新。课程着力探索电影类思政课程内容和形式创新发展,以生动有效且富有创新形式的教学方式及手段,积极推进美育教育和爱国主义教育。

课程教学内容组织紧密围绕"光影中国"这一核心,注重价值引领,立德树人。课程通过优秀影片中的空间、时间、人物、色彩、声音、场景、过去与未来等元素,反映"光影"中的"中国"发展历程,突出党史、新中国史、改革开放史和社会主义发展史,强化美育和思政元素,引领学生在"光影中国"课程的影片观摩和历史、理论阐释中寻找中国文化脉络,探索中华文化精神,理解中华民族复兴之路,在课程学习中发现美、热爱美,领略祖国自然历史与人文之美,进而达到民族与国家认同的目的,增强学

生的爱国主义精神,全面提升学生的综合素质。

　　课程具体教学内容紧密围绕"光影中国"这一核心,由十个专题构成课程主要教学内容。十个专题分别为山川中国、城乡中国、中国时刻、中国脊梁、多彩中国、日常中国、传唱中国、中国根脉、中国面孔、青春中国,讲述光影中的中国地理面貌,文化形态与精神传承;展现中国的历史、社会与时代变迁;生动呈现决定中国命运的重要历史瞬间;呈现中华民族的民族脊梁与民族之魂;展现中国人的日常生活、精神追求;展现中国的勃勃生机与美好未来。十个专题既各有侧重,又相互补充,共同推进与完成课程的美育与思政教学。

　　作为一门由电影学院开设的特色思政课程,"光影中国"课程团队充分发挥电影在思政过程中具有的美育功能。为了完成十个专题的教学,团队教师观摩筛选了大量优秀影片,最终从众多优秀中国影片中优中选优,精选了100余部具有美育、思政教育功能的优秀影片,将其中富有代表性的片段供学生课堂欣赏。在课程教学过程中,教师围绕美育、思政,精心组织教学过程与教学环节,将专业课程教学与美育、思政有机结合。

　　首先,课程通过代表性影片观摩突出中国之美、中国文化之美、电影的视听艺术之美。在山川中国、城乡中国、中国时刻、中国脊梁、多彩中国、日常中国、传唱中国、中国根脉、中国面孔、青春中国的十个专题讲授与学习过程中,课程主讲教师结合代表性的影片实例分析,细致阐释影片的艺术价值和人文内涵,着力突出电影艺术本身的视听艺术之美。如"传唱中国"部分,教师播放中国电影史上的经典电影歌曲,让学生在聆听《花儿为什么这样红》《人说山西好风光》《英雄赞歌》《我的祖国》等优美的电影歌曲的过程中领略电影艺术之美,感受电影艺术的创造性与艺术性,增进学生对电影艺术的认识,提高学生的艺术审美修养。在"多彩中国"部分,教师放映《红高粱》《满城尽带黄金甲》等多部艺术性强的影片,通过对电影的色彩分析,突出电影视觉的色彩之美及文化内涵。通过上述教学内容,学生进一步增强了对电影艺术的认识,提升了对电影艺术的审美能力。

　　其次,课程教师在教学过程中通过教学内容与相关影片观摩,着力突出美与时代、美与生活、美与文化的关系,强调中国的自然之美、人文之

美、历史之美、现实之美。如"山川中国"部分，主讲教师程波教授从空间（江河、山川）入手，结合代表性影片，细致展现中国山川之美、人文历史传承与现实生活状态。课程通过山川"攀登者"这一形象，展示了由古至今中国人的精神追求，阐释山川攀登所寄寓的中国人实现远大抱负的志向、人与自然情景互融的古典情感。通过课程讲授，学生对中国的自然风貌与城乡文化有了深切体会，由衷热爱祖国的壮美河山，极大增强了学生的爱国主义精神。

最后，课程教学团队在课程教学过程中有意识地引领学生去发现美、热爱美、创造美、传播美。课程积极引领学生热爱大美中国，并且积极投身创造美好中国的伟业，热爱祖国，建设祖国，为祖国更美好的未来、为中华民族的伟大复兴而奋斗。如"传唱中国"课程专题部分，教师除播放《风云儿女》《花儿为什么这样红》《人说山西好风光》《英雄赞歌》《我的祖国》等优美的电影歌曲让学生领略电影艺术之美，还着力强调上述歌曲弘扬的爱国主义精神，强化美与爱国主义的密切关系，增强学生的爱国主义意识；"中国根脉"课程专题部分，授课教师通过放映中国水墨动画电影、中国民间故事题材影片，讲授中国博大精深的民间艺术、人文思想，彰显中国优秀传统文化的魅力，凸显优秀传统文化是中国文化的根脉的理念，并动员鼓励学生要做好中国优秀传统文化的传承，在继承中发展中国优秀传统文化，向世界展现中国优秀传统文化和中国艺术的美，让中国艺术和中国文化走向世界。在"日常中国"部分，授课教师通过讲授中国的衣食住行，在人间烟火气中呈现中国人的日常生活和精神追求，让学生在对中国人的日常生活体验中感受中国的人文思想，发现在日常生活中体现的中国人文之美。在"青春中国"部分，授课教师以若干经典影片为例，展现了昂扬进取的中国青年风采，呈现了青春有为、青春无悔的英雄和榜样形象，鼓励学生在对榜样事迹的学习中领略到英雄榜样身上的美，并以之为奋斗学习的榜样，为国家民族的发展贡献自己的力量。

基于以上教学内容和教学思想，"光影中国"课程将美育与电影专业教育、思政等融为一体，课程积极融合社会主义核心价值观与中华优秀传统文化，帮助学生树立正确审美观念，陶冶高雅情操，以美育人、以美化人、以美培元，全面提升学生的综合素质。

"光影中国"课程致力于探索电影专业教学、美育教学和思政教学的形式创新。课程在教学方式上采用主讲教师与嘉宾教师共同讲授的方式。课程汇集上海大学上海电影学院优秀师资,由程波教授、刘海波教授、张斌教授、徐文明副教授、齐伟副教授五位老师共同担任课程主讲,组成授课团队。在此基础上,课程教学还大胆创新,开门办课程,"以项链模式"积极吸纳校内外课程和师资资源,积极倡导跨学科、多学科发展,充分发挥上海电影学院多专业的特长,邀请相关编剧、导演、表演、摄影、美术、制作、音乐等专业的教师、业界专家以嘉宾方式走进课堂,用情景再现、歌唱表演等方式辅助参与相关课程教学。嘉宾教师采用影片放映、讲授、对谈、采访、现场展示、与学生互动交流等多种新颖形式,使课程教学突破传统的单向度教学模式,课程教学形式新鲜,富有趣味。课程讲授过程中,电影《喜马拉雅的种子》的主创、校史剧《红色学府》的主创、城市史与电影史、美学领域著名学者、专业服装设计师、著名合唱组合"力量之声"成员轮翻到课堂上,为学生授课、交流、表演与互动,学生通过现场聆听专家讲授、观摩表演等方式,近距离理解相关教学主题,增强了对美的认识和体验,提高了审美修养和审美能力,获得极为良好的效果。如课程邀请到纪录片《喜马拉雅的种子》编导主创到课堂与同学们交流,该作品为上海电影学院承担的中央宣传部纪录片项目,上海电影学院校友和师生作为主创,历经一年多时间,分三个摄制组多次深入西藏喜马拉雅山脉拍摄完成,从自然、植物、物种、人文风貌等多层面展示了祖国河山、植物与西藏的关系。通过嘉宾对该片创作过程的讲授及相关片段的观摩,学生真切感受到中国壮美的风光与悠久的人文历史、丰富的物产,由衷增强了学生的民族自豪感和认同感。此外,上海著名美声合唱组合"力量之声"的成员,上海电影学院表演系教师王志达应邀以嘉宾身份亲临"光影中国"课堂,他为学生讲授与分享了优秀电影歌曲的艺术魅力所在,展示了真挚情感在电影中的重要作用。他在课堂上为学生演唱了革命歌曲《绒花》,让学生近距离聆听和感受优秀电影歌曲的魅力,感受到作品所传递的真挚情感,深化了对真善美的认识,起到了良好的效果。校史剧《红色学府》的主创、参加2019年国庆70周年献礼片《我和我的祖国》创作的教师柴健等人莅临课堂,他们用自己的创作实践,与同学分享了艺术创作

的规律，强化了学生为祖国发展贡献力量的使命感和责任感。"光影中国"课程的这种主讲教师、嘉宾教师共同完成课程教学的方式，使得课程充满新意，每次课程均有新亮点、新期待，多元化的教师构成也使得课程内容更为丰满，美育教学形式更为多样，深受学生欢迎，美育效果更为明显。

 突出互动性是"光影中国"美育教学的另一个突出特点。课程摆脱了传统的灌输式教学模式，除采用团队教师主讲、特约嘉宾助讲的教学方式外，课程还注重学生的能力考核、过程考核，强调互动性。每次课程进行过程中均让学生参与讨论，并布置富有启发性和价值引领功能的题目作为课后作业，由学生在超星平台回答，教师评阅。课程期末时最后要求学生写作提交完成一篇课程论文。学生的参与极大调动了学生的积极性，让学生在思考及参与过程中领悟美、感受美、创造美，进一步提高学生的审美修养。

 在全体师生的共同努力下，"光影中国"课程很好地完成了预期设想。在立足电影专业课程特色的基础上，课程出色地将美育、思政元素融入课程教学，学生在大江大河的"山川中国"、城市与乡村发展的"城乡中国"、历史中重要的转折点的"中国时刻"、伟大人物故事的"中国脊梁"、体现中国传统美德的"中国面孔"、不同色彩的"多彩中国"、耳熟能详之歌的"传唱中国"、"衣食住行"的日常中国、神话传说等的"中国根脉"、青春与未来的代名词的"青春中国"等内容的学习中，进一步领略了电影艺术之美，真切感受到中国的自然历史人文之美，进一步激发学生的爱国主义情怀。通过不同的"个体梦"与"中国梦"的故事，学生真切感受到中国在政治、经济、文化以及精神面貌上的巨大变化，真切为拥有5 000年文化底蕴的大国的迅速崛起以及为实现民族复兴的"中国梦"而自豪。通过课程学习，学生更进一步地了解中国、热爱祖国，整体综合艺术素养得到明显提高。

 "光影中国"课程开设后，其突出的特色及教学创新尝试得到校内外媒体、同行的高度关注。整个课程授课过程被媒体广泛报道。相关教学活动被"学习强国"、光明网、人民网、中新网、解放日报、文汇报和"第一教育"等平台密集报道，均给予好评。课程建设成果还作为成功案例被推广到上海相关高校。课程组成员多次受邀进行经验交流，向校内外同行介绍课程教学方法、理念及模式。

课程也得到学生好评，入选2021年度上海大学思政示范课程行列，跻身上海大学"一院一大课"之"红色传承"系列，获得2022上海市高校重点本科课程立项。围绕"光影中国"课程，程波教授团队入选上海大学课程思政名师工作室。课程入选中国高校党史类课程联盟，成为首批直播共享课程。课程组成员录制了10组超过200分钟的"光影中国"在线课程视频，课程视频已经制作完毕，在超星平台和学堂在线平台以慕课形式发布。课程还正在通过学堂在线平台与新疆艺术学院、喀什大学等东西部地区高校建立资源共享的课程思政课程教学模式创新。"光影中国"课程在探索电影专业、德育、美育结合的教学模式创新方面的努力，为相关高校开设同类课程进行了较好的示范。

在"光影中国"课程教学实践的基础上，我们编写了这部教材，教材结构和课程结构基本吻合：程波编写了第一章和第二章，刘海波编写了第三章和第四章，张斌编写了第五章和第六章，徐文明编写了第七章和第八章，齐伟编写了第九章和第十章。全书由程波主编和统稿。教材编写过程中我们得到了上海大学教务部的领导特别是顾晓英副部长一直以来的大力支持，也得到了上海电影学院党委李坚书记和何小青院长的关心鼓励，上海大学出版社的领导和编辑为本教材的出版倾注了心血和辛劳，在此特别感谢。上海电影学院何国威、陈朝彦、王飞翔、黄敏、孟晓君、曾好等多位研究生为本教材的编写也做了一些资料工作，对他们的付出一并致谢。

总体而言，"光影中国"课程积极探索思政与电影专业内容结合的教学新模式，积极落实立德树人、培根铸魂的根本任务，大力弘扬中华美育精神，并将之与时代发展紧密结合。思政与美育结合是一项长期的工作，如何进一步有效推进高等学校美育教学的发展是一个值得重视的研究课题。"光影中国"课程的实践显示了电影类课程在推进通识教育，推进高等学校美育建设方面的巨大潜力。今后，"光影中国"课程将在教学实践和不断创新的基础上，进一步推进思政工作与电影专业、德育美育相结合，为高校课程思政教学创新贡献我们的绵薄之力。

<div style="text-align:right">

程　波

2022年4月19日

</div>